KB148292

디자인유머

디자인유머

2013년 3월 12일 초판 발행 ❍ 2013년 4월 15일 2쇄 발행 ❍ **지은이** 박영원 ❍ **펴낸이** 김옥철 ❍ **주간** 문지숙
편집 강지은, 정은주 ❍ **디자인** 김승은 ❍ **디자인 도움** 신혜정 ❍ **마케팅** 김현준, 이지은, 정진희, 강소현
출력·인쇄 한영문화사 ❍ **펴낸곳** (주)안그라픽스 우413-756 경기 도 파주시 문발동 파주출판도시
회동길 125-15 ❍ **전화** 031.955.7766(편집) 031.955.7755(마케팅) ❍ **팩스** 031.955.7745(편집)
031.955.7744(마케팅) ❍ **이메일** agdesign@ag.co.kr ❍ **홈페이지** www.agbook.co.kr
등록번호 제2-236(1975.7.7)

ⓒ 2013 박영원

ⓒ Man Ray Trust / ADAGP, Paris - SACK, Seoul, 2013
ⓒ Succession Marcel Duchamp / ADAGP, Paris, 2013
ⓒ René Magritte / ADAGP, Paris - SACK, Seoul, 2013
ⓒ 2013 - Succession Pablo Picasso - SACK (Korea)

이 책의 저작권은 저자에게 있으며 무단 전재와 복제는 법으로 금지되어 있습니다.

이 책에 사용된 일부 작품은 SACK를 통해 ADAGP, Succession Picasso와
저작권 계약을 맺은 것입니다. 저작권법에 따라 한국 내에서 보호를 받는
저작물이므로 무단 전재와 복제를 금합니다.

정가는 뒤표지에 있습니다. 잘못된 책은 구입하신 곳에서 교환해 드립니다.

이 책의 국립중앙도서관 출판시도서목록(CIP)은 e-CIP홈페이지(www.nl.go.kr/ecip)와
국가자료공동목록시스템(www.nl.go.kr/kolisnet)에서 이용하실 수 있습니다.
(CIP제어번호: CIP2013000485)

ISBN 978.89.7059.670.9 (03600)

디자인유머

박영원 지음

안그라픽스

디자인을 위한 유머
유머를 위한 디자인

디자인유머는 디자이너가 구체적인 목적을 가지고 의도적으로
계획하여 생산하는 유머이다. 따라서 그 성격을 '디자인을 위한 유머,
유머를 위한 디자인'이라고 할 수 있다. 일반적으로 영어권에서도
디자인유머는 흔하게 사용하는 단어가 아니다. 왜냐하면 이 용어와
개념은 수용자가 아닌 생산자에게 중요하기 때문이다. 디자인유머는
디자인에서 필요한 창의성과 디자인을 통한 일상 속의 재미 그리고
인간 특유의 웃음에 관련하여 의미가 있다.

웃음은 현대인의 건강과 스트레스 해소를 위해 매우 중요하다.
디자인을 통해서도 웃음을 유발할 수 있는 방법이 필요한데 그 해결책이
바로 디자인유머라고 할 수 있다. 특히 현대 사회는 다양한 미디어에서
넘쳐나는 이미지의 시대이다. 광고와 영화를 비롯한 영상 이미지
산업은 물론 여러 가지 유형의 문화콘텐츠 산업에서 디자인유머는
흥미와 재미를 유발하는 성공 요인으로서 매우 중요하다.

지금 디자인유머 연구가 필요한 이유를 크게 세 가지로 요약할 수 있다.

첫째, 창의성을 통한 성취를 가능하게 하는 재미에 관하여 자세하게
알아 볼 필요가 있다. 재미있는 일에 몰두하는 것도 중요하며, 사람들이
재미있어 할 디자인 결과물을 창작하는 것 자체가 디자이너에게
재미있는 일이 된다. 재미있게 작업하고 사람들에게 재미를 선사하는
일의 의미는 크다. 공자의 『논어』 옹야(雍也) 편에 나오는 '지지자(知之者)
불여호지자(不如好之者), 호지자(好之者) 불여락지자(不如樂之者)'라는 문구,
즉 '그것을 아는 사람은 그것을 좋아하는 사람만 못하고, 그것을 좋아하는
사람은 그것을 즐기는 사람만 못하다.'라는 말이 있다. 이는 일을 즐기고
재미를 느끼면서 하는 것이 바람직하다는 점을 강조하고 있다. 즉
재미를 비롯한 내재적 동기가 창의성을 통한 성취를 가능하게 할 것이다.

둘째, 복잡하게 변하는 사회 환경과 과중한 업무에 따른 스트레스로
현대인의 건강에 적신호가 켜지면서 무엇인가를 즐기고 웃는 것에 관한
중요성이 부각되었다. 많은 학자들이 건강과 관련한 유머로 웃음의
중요성이나 재미가 주는 생리심리학적 연구를 진행했는데 건강에 영향을
미치는 웃음의 역할은 꽤 괄목할 만하다. 이렇게 사람들의 건강을
지키기 위해서도 웃음을 유발하는 방법론적 연구가 필요하다.

셋째, 현대의 광고와 영화를 비롯한 영상 이미지 산업과 디지털
문화콘텐츠 등으로 대표되는 전반적인 문화 산업에서 재미라고 하는
절체절명의 명제를 빼놓을 수 없다. 오늘날 미디어와 이미지의 영향력
아래에서 사람들은 재미있고 웃을 수 있는 것을 갈구하고 있으며,
이에 따라 관련된 체계적인 연구가 필요한 것이다.

이 같은 인식을 바탕으로 필자는 크게 네 가지 영역에서
이 책을 서술했다.

첫째, 유머와 재미 그리고 웃음 등의 일반적인 이론을 고찰했다.
유머의 일반적 이론을 바탕으로 내용적 측면과 방법적 측면으로
유형을 구분하는 것이 중요하다. 그러므로 생산 방법론적 측면을
내용적 측면과 구분하기 위해 먼저 유머 반응 이론을 서술하고
유머를 내용별로 정리했다.

둘째, 문화콘텐츠의 창작 모티프가 될 디자인유머의 생산 방법론을
연구했다. 특히 앙리 베르그송의 희극성을 중심으로 비주얼 편,
비주얼 패러디, 비주얼 패러독스로 구분하고 구체적인 사례를 제시했다.

셋째, 문화콘텐츠 창작 모티프가 될 디자인유머의 분석 방법론을
연구했다. 시각언어의 문법, 게슈탈트 심리학 그리고 기호학적
논리를 근거로 구체적인 분석 방법을 정리했다. 특히 시각적 유머의
분석 방법 및 명명법에 관한 이론을 성립하고 제시했다.

넷째, 유머 일반론, 디자인유머의 생산 및 분석 방법론을 배경으로
체계적인 디자인유머의 활용을 연구했다. 미디어의 변화에 따른
문화콘텐츠의 변화는 사실상 일상과 문화적 코드도 변한다는 것을
의미한다. 이렇게 다양한 문화콘텐츠는 일상과 일상의 문화에
영향을 주고, 역으로 일상의 문화는 문화콘텐츠에 반영된다.
따라서 문화콘텐츠의 다양한 유형에 따른 디자인유머의
활용 가능성을 모색했다.

위의 네 가지 영역을 밝히는 것을 목표로 유머와 관련한 언어학,
문학, 심리학, 철학 분야에서 자료를 수집했다. 그리고 유머, 특히
시각적으로 가시화된 디자인유머 사례를 체계화하기 위해 일상 또는
다양한 미디어를 통해 디자인 결과물에 나타나는 재미있거나
유머러스한 자료를 광범위하게 수집했다. 문화콘텐츠라는 큰 범위
(뉴미디어 디자인, 광고 및 타이포그래피와 브랜드 아이덴티티를 포함한
시각 커뮤니케이션 디자인, 환경 매체와 제품디자인, 애니메이션, 캐릭터 등)에서
각 장르별로 디자인유머의 생산과 분석 그리고 활용의 가능성을
탐구했다. 한편 유머나 디자인유머를 한국의 사회·문화적 특성에
근거하여 살펴보고, 우리나라의 인쇄 매체 광고와 TV 광고 사례를
중심으로 한국적 디자인유머를 논했다. 마지막으로 책의 끝에서
다시 일상으로 돌아가 우리 주변에서 디자인유머 창작 모티프를
구하는 방법을 제시했다.

사람의 특권인 웃음은 개개인에게 생활 활력소이자 건강을 유지하는
비결이다. 유머는 사람들을 웃게 한다. 또한 유머는 개인의 건강과
행복으로 연결되지만 사회적으로는 산업 경제와 문화 예술의
성공 요소이기도 하다. 그러나 뚜렷한 효과와 목적을 가지고도
유머를 유지하는 것은 쉽지 않다. 따라서 디자인을 통하여 수많은
사람들에게 재미를 선사해야 하는 디자이너는 디자인유머와
그에 대한 감각 개발을 위해 끊임없이 노력해야 한다.

이 책을 통해 꿈꾸는 디자이너들의 끊임없는 노력에
작은 도움을 주고 싶다.

박영원

디자인을 위한 유머, 유머를 위한 디자인

/ 1 / 유머 일반론

/ 2 / 디자인유머의 생산 방법론

/ 3 / 디자인유머의 분석 방법론

/ 4 / 디자인유머의 활용

유머 일반론

/1/

왜 디자인유머가 필요한가

디자인유머의 정의

디자인유머는 디자인(design)과 유머(humor)의 합성어로, 일반적으로 사용하는 단어는 아니다. 디자이너가 구체적인 목적을 가지고 의도적으로 계획하여 생산하는 유머라 정의할 수 있다. 이를 세 가지 유형으로 분류하여 스토리텔링 유머, 시각적 유머, 프로덕트 유머로 구분할 수 있다.

스토리텔링 유머는 영상 광고나 게임과 애니메이션 등의 스토리텔링을 통해 유머러스한 내용을 표현하는 것이다. 게임과 애니메이션의 캐릭터는 스토리텔링으로 유머가 결정되기도 하지만 그 이미지 자체가 유머러스할 수도 있다.

이야기와 이미지를 결합한 시각적 유머는 광고와 브랜드디자인 등을 포함한 커뮤니케이션 디자인에서 스토리와 아이디어의 대부분이 그래픽 이미지로 완성되는데, 이때 시각적 유머가 커뮤니케이션 효과를 높여 준다. 또 그래픽 이미지의 효과적인 아이디어가 내러티브를 구성하여 한 장의 이미지만으로 이야기를 전하기도 한다.

그리고 프로덕트 유머는 제품의 형태나 기능에 나타나는 유머로, 유머가 디자인의 핵심적인 요소라기보다 제품 본래의 기능을 충족시키면서 즐거움을 제공한다.

앞에서 언급한 대로 스토리텔링 유머는 시각적으로 전달되며, 시각적 유머에도 스토리텔링이 필요하다. 프로덕트 유머 또한 이야기를 배경으로 하거나 시각적으로 전달할 수 있다. 이처럼 각 영역의 개념이 중첩되지만 가장 중요한 특성에 따라 스토리텔링 유머, 시각적 유머 그리고 프로덕트 유머로 구분한다. 결론적으로 디자인유머는 디자인의 창의성과 관련하여 중요한 의미가 있으며, 디자인을 통한 일상 속 재미, 인간 특유의 웃음에서도 의미를 찾을 수 있다.

웃음에 관하여

유머 연구를 위하여 웃음에 관해 정리하는 데는 큰 의미가 있다. 근본적으로 유머는 웃음을 유발하기 때문이다.

웃음의 종류는 다양하다. 웃음이 유발되는 경험의 범위 또한 살갗의 간질임에서부터 갖가지 유형의 정신적 감흥에 이르기까지 매우 다양하다. 사람은 행복하고 기쁠 때도 웃고, 웃기는 이야기를 듣거나 재미있는 장면을 봤을 때도 웃

고단한 하루, 이원석, 2006

는다. 신체에 자극이 가해지거나, 어색한 감정과 부끄러움을 감추기 위해서도 웃는다. 때로는 자신의 속마음을 감추기 위하여 웃을 때도 있다. 어이가 없어 웃을 때도 있지만, 상대방을 비웃을 때도 있고, 상황에 관계없이 웃음이 나올 때도 있다.

웃음의 발생 요인을 논리적으로 정리하기 위해서는 웃음에 관한 개인적 취향이나 성격 차이를 포함한 문화적 관점뿐 아니라 인류학·생리학·사회학적 관점 등으로 접근할 수 있다. 물론 디자인적 관점은 이러한 접근들을 포괄하면서

다양한 목적에 부합하는 웃음 유발의 계기를 마련해야 할 것이다. 이 웃음의 메커니즘은 심리적 긴장으로부터의 해방, 우월감의 만족, 자기방어를 통해 살펴볼 수 있다.

첫째, 웃음에서 터져나오는 감정에는 공세적 요소가 포함된다. 공세적 요소의 기제는 수동적 우려와 비슷하게 작용한다. 많은 심리학자들이 이를 설명하기 위해 공격과 방어충동을 언급했는데, 웃음은 위험을 상상하거나 감지함으로써 야기되는 두려움이 갑작스런 정지 순간을 맞

이할 때 터져 나온다.

임마누엘 칸트(Immanuel Kant)는 웃음을 일으키는 원인을 긴장된 기대감이 아무것도 아닌 것으로 갑자기 전환되기 때문이라 했다. 영국의 철학자 허버트 스펜서(Herbert Spencer)는 웃음의 개념을 생리학적인 용어로 공식화하려고 연구했는데, "감정과 감각은 육체적인 움직임을 생성해 내는데, 의식에서 중요한 어떤 것이 우발적으로 무의미한 것으로 전환될 때, 자율신경은 최소의 저항인 웃음이라는 움직임으로 나타난다."고 말했다. 스펜서는 쾌감 또는 기쁨이 웃음으로 나오는 것을 잉여 에너지라는 학설로 설명했다. 즉 논리적인 이야기 진행에서 고조된 극적인 기대가 갑자기 아무것도 아닌 것으로 해소되면, 긴장이 풀리면서 웃음이 터진다. 이 같은 스펜서의 이론은 후에 지그문트 프로이트(Sigmund Freud)에 의해 '긴장'과 '긴장의 해소'를 중점으로 다시 연구되었다.

둘째, 토마스 홉스(Thomas Hobbes)의 설에 따르면 우월감에서 웃음의 정서를 찾을 수 있다. 웃음은 타인과 자신을 비교하거나 과거와 현재의 자신을 비교해서 일종의 우월감을 느낄 때에 생긴다. 우월감의 만족은 웃음을 지배하는 큰 요소 가운데 하나인데, 어떤 의미에서는 이 또한 심리적 긴장으로부터 해방된 상태로 볼 수 있으나 좀 더 자의식을 강하게 드러내고 있다. 결국 우월감의 표현이 웃음인데 자신이 상대보다 우월할 때 웃는 적극적인 자신감과 비교 대상이 자신보다 열등할 때 웃는 소극적인 경멸을 포함한다.

셋째, 웃음의 본질에는 천성적으로 자기방어가 깃들어 있다. 채플린의 영화를 보면 희극적 수법으로 주인공을 위기 상황에 몰아넣는데, 이때 관객이 웃는 이유는 위기 상황에 따른 긴장에서 벗어나기 위한 반응의 표현으로 볼 수 있다. 웃음은 우리 행복에 방해가 되는 여러 결점들이 겉으로 드러나는 것을 억누름으로써 결점 자체를 교정하고, 우리 스스로 악으로부터 개선해 나가게 이끄는 것이라고 할 수 있다.

그렇지만 웃음이 항상 이 같은 측면에서만 발생하지는 않는다. 웃음의 본질은 사회적 습관과 체제에서 비롯된 단순한 결과이기도 하다.

웃음의 가치

가. 웃음과 스트레스 해소

반복되는 일상이 지배하는 사회 속에서 살아가는 현대인은 사회적 불안과 공허를 느낀다. 이 불안과 공허를 떨쳐 내고자 현대인은 일상에서 벗어나려고 노력하지만 막상 일상에서 유리된 자신의 모습을 대면하면 다시 불안해지고 일상으로 돌아가기를 갈망하게 된다.

대부분의 의학자는 현대인의 건강을 위협하는 가장 큰 요인을 스트레스라고 지적한다. 라틴어 'tighten(조이다)'에서 유래한 이 스트레스라

WHEN I GROW UP, 헹 스위 림(Heng Swee Lim), 2011

다도, 곽수연, 2008

는 말은 18세기 후반 건축이나 물리학에서, 특히 다리를 건설할 때 교각에 상판을 올리고 측정하는 힘이나 하중을 일컫는 말로 쓰였다. 외부로부터 받은 심리적 중압감이나 긴장감을 나타내는 용어로 쓰인 것은 20세기 이후부터였다.

미국의 심리학자 리처드 라자러스(Richard Lazarus)와 제이비 코헨(J. B. Cohen)은 스트레스의 요인을 격변적(cataclysmic), 개인적(personal), 배경적(background)인 유형으로 구분했다. 격변적 요인은 천재지변이나 전쟁 등과 같이 많은 사람들에게 동시에 닥치는 스트레스 유형이고, 개인적인 요인은 사별, 퇴직 등 개별적 어려움에서 기인하는 스트레스 유형이다. 그리고 배경적 요인은 일상에서 수시로 일어날 수 있는 반복적이고 지속적인 것을 의미한다. 이 세 유형 모두 직간접적으로 현대인이 빈번하게 겪고 있는 것이 사실이다.

스트레스를 비롯해 현대의 주요 병인을 없애는 역할 가운데 웃음과 유머가 있다. 이미 의학계에서는 웃음 요법이 대체의학의 수준을 넘어 다양하게 연구되고 있다. 웃음과 생리적 관계를 연구한 리 버크(Lee Berk), 웃음과 건강의 관계를 연구한 윌리엄 프라이(William Fry. Jr), 웃음과 유머가 건강에 미치는 영향을 연구한 노먼 커즌스(Norman Cousins)[1] 등이 주요 연구자이다. 그중 노먼 커즌스는 본인이 직접 난치성 중병을 웃음과 유머로 극복하면서 웃음과 유머 그리고 건강에 관한 가장 유명한 사례를 만들었다. 1979

년에 노먼 커즌스가 『병의 해부(Anatomy of an illness)』를 펴낸 이후로 웃음과 유머는 의학계의 새로운 관심거리가 되었으며, 여러 유형의 연구가 발표되기 시작했다. 웃음은 진통제처럼 통증을 진정시키는 효과뿐 아니라 뇌파에 좋은 영향을 주며, 자연살상세포, T임파구, 감마인터페론, 제3보체 등의 활동을 강화시켜 질병에 대한 치료 효과와 함께 면역 기능을 높여 준다.[2] 웃음과 관련된 치료법은 이미 본격적으로 의학 분야의 연구 대상이 되었다. 이처럼 웃음의 가치는 의학적으로도 그 효과가 증명되고 있다.

웃음은 인간만이 누리는 최고의 가치로, 웃음에서 오는 이익은 이처럼 무한하다. 따라서 웃음은 몸과 마음을 건강하게 하며, 인생뿐 아니라 가정과 사회를 밝게 한다.

웃자 프로젝트, 박신후, 2010

나. 유머러스한 태도와 웃음의 가치

소위 유머 트레이너라고 불리는 토마스 홀트베른트(Thomas Holtbernd)는 『웃음의 힘(Der Humor Faktor)』이라는 책에서 삶과 비즈니스에 웃음을 어떻게 도입할 것인지를 서술했다. 웃음과 유머의 구체적인 효과는 무엇이며, 유머가 어떻게 갈등 해소를 가능하게 하고 건강한 삶을 유지하게 하는지 연구했으며, 상호 간의 가벼운 대화부터 긍정적이고 낙천적인 기업 문화 만들기에 이르기까지 유머러스한 태도에 대한 견해를 정리했

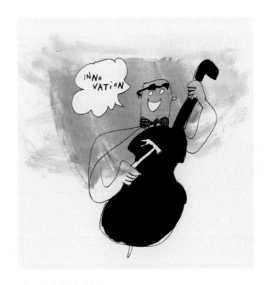

이노베이션, 김영수, 2010

다. 즉 유머러스한 태도는 정신과 감성의 유연성을 길러 주고, 어려운 일은 쉽고도 진지하게 받아들일 수 있는 능력을 부여하는 동시에 의연하게 처리할 수 있는 능력도 길러 준다.[3]

기업이나 비즈니스에서도 웃음의 가치를 인정받고 있다. 미국의 경우 대기업들이 유머 컨설턴트를 고용하는 등 업무에 재미와 즐거움을 선사할 수 있는 방안을 모색하고 있다. 폴 맥기(Paul McGhee)는 미국에서 가장 저명한 유머 컨설턴트인데, 유머는 기업 내부에 노동 윤리를 고취시키고, 팀워크와 창의력을 고양하며, 일상적인 비즈니스에서 생성되는 스트레스를 감소시켜 심리적인 저항력을 향상시킨다고 말했다.

미국의 대기업 중 하나인 뱅크오브아메리카(BOA)는 이보다 더 적극적인 방법을 채택했는데, "매일같이 웃음을"이라는 캠페인을 한 달간 진행하여 직원들이 재미있는 이야기나 만화 등을 서로에게 선물하게 했다. 유머 캠페인을 진행한 결과 직원들의 건강 상태와 의욕이 개선되었고 생산성도 향상되었다.[4]

재미에 관하여 [5]

오늘날에는 재미있는 영화, 만화, 광고 등을 어렵지 않게 즐길 수 있다. '재미'는 현대 경제 구조에서도 중요한 단어 가운데 하나라고 해도 과언이 아니다. 특히 뉴미디어 시대의 문화콘텐츠 산업에서 재미 요소를 제외하고는 성공을 생각할 수 없다. 하지만 이런 재미있는 콘텐츠를 생산하고 개발하는 것은 여간 어려운 일이 아니다.

우리말 '재미'라는 단어보다 더 흥미로운 말은 드물다. "그 만화 재미있니?" "재미있는 영화" "재미있게 놀자." "그 친구는 요즘 신혼 재미에 푹 빠져 있어." "산속에서 재미 삼아 옷을 감추었다." "공부에 재미를 붙이다." "네가 떠나면 나는 무슨 재미로 살지?" "나는 부업으로 재미를 톡톡히 보았다." "요즘 재미는 좀 어때?" 이렇게 '재미'라는 단어에는 다양한 숨은 뜻이 담겨 있다. 재미는 흥미, 이익, 익숙함 등의 의미를 내포하고 있는데, 이 재미의 다양한 의미는 재미를 생산할 때 아이디어의 근간이 된다.

인간은 본능적으로 재미를 추구하려는 욕망을 지니고 있고, 이러한 욕망은 행동 방식에도 크게 영향을 미친다. 이것을 유희 충동이라고 한다. 유희 충동은 놀이를 만들어 내는 근원적인 에너지가 된다. 충동을 만족시키려면 어떤 일이나 활동을 해야 하고, 그 활동의 결과가 에너지가 된다. 즉 유희 충동을 만족시키려면 취미 활동이나

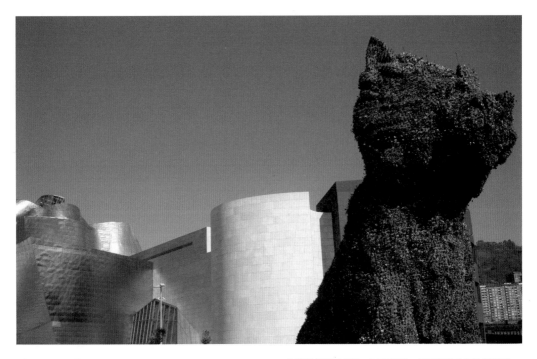

퍼피(Puppy), 제프 쿤스(Jeff Koons), 1991-1992

스페인 빌바오(Bilbao) 시에 있는 구겐하임미술관 야외에
설치된 그의 대표작 퍼피는 귀여운 강아지의 이미지를
거대한 크기로 제작, 질감은 살아있는 식물로 표현해
재미를 주고 있다. 이 거대한 강아지상은 스코티쉬 화이트
테리어종에서 영감을 받아 제작되었는데, 스테인리스
스틸에 섬유류와 토양이 사용되었고 내부 관개 시설이
설비되어 있어 실제 식물이 자라면서 꽃을 피운다.

창작 활동을 하고, 그 활동의 결과로 재미라는 긍정적인 심리를 동반한 에너지를 얻는 선순환 구조를 형성해야 한다.

재미란 무엇인가

우리말에서 재미의 어원은 자미(滋味:자양분이 많고 좋은 맛 또는 그러한 음식)인데, '아기자기하고 즐거운 맛'이라는 뜻이 담겨 있다.[6] '아기자기하게 즐거운 기분이나 느낌'이라고 정의[7]되기도 하지만, 사실 이 재미라는 단어의 개념이나 쓰임새는 범위가 매우 넓다. 우리말에서는 정적(情的) 속성이 강하지만, 영어에서는 보편적인 동기의 감정으로 흥미(interest)와 연관이 있다. 즉 개인이 어떤 과제를 즐겁고 흥미롭게 느끼는 주관적이고 긍정적인 심리 상태라고 할 수 있다.[8]

우리말에서 재미의 유의어를 살펴보면, '기쁘다' '즐겁다' '신나다' 같은 원인 중심의 감정 동사가 있다. '재미있다'는 대상 중심의 감정 동사로 어떤 대상에 관하여 직접적으로 '재미있다'고 표현할 수는 있어도, 기쁘다던가 즐겁다 또는 신난다고 표현할 수는 없다. 그러므로 '재미있다' 자체는 원인 중심의 감정 동사에 비해 다분히 시각적 요소가 강하며, 재미있는 대상에 대한 평가적 요소가 강하다.[9]

재미의 개념을 즐거움과 구분하지 않고 혼용하기도 하지만, 인간의 정서를 연구한 캐롤 이자드(Carroll E. Izard)처럼 구분하여 정의한 경우도 있다. 그에 따르면 재미는 구체적으로 존재하지 않는 추상적 존재이다. 즐겁거나 긍정적이고 보람된 상태가 어떤 행동에 대한 직접적인 결과로 나타나지 않을 수도 있지만, 즐거움은 먹는 즐거움처럼 촉각이나 미감과 같은 감각에 기초하여 감각적 자극의 직접적인 결과로 나타난다고 정의했다.[10]

인지과학 분야 박사인 월터 킨치(Walter Kintsch)는 재미의 유형을 정서적 재미와 인지적 재미로 구분했다. 정서적 재미를 폭력이나 성과 같이 자동적인 각성 효과나 직접적인 감정 반응을 유발하는 사건을 통해 야기되는 것으로 보며, 제시되는 내용과 상관없는 자극 자체에 초점을 둔 재미라고 설명했다. 그러나 인지적 재미는 인적 정보와 사전 지식의 관계에서 유발되는 것으로, 수용자가 주제와 관련해 알고 있는 사전 지식, 내용의 불확실성(놀라움) 정도와 사후 해결 가능성이 해당된다. 즉 하나의 자극 정보가 다른 정보와 얼마나 의미 연결이 잘 이루어지는지의 문제라고 정의했다.[11] 이렇듯 인지적 재미는 개인이 중요한 정보나 상황 등을 처리하기 위해 인지 활동을 증가시키는 곳에서 발생하고, 재미는 자극의 구조적 특성뿐 아니라 개인의 특성과 활동에 영향을 받는다.[12] 심리학과 교수 미하이 칙센트미하이(Mihaly Csikszentmihalyi)도 재미, 즉 즐거운 경험이라는 심리적 차원에서 플레저(pleasure)와 인조이먼트(enjoyment)로 구분하여 설명했다. 재

플레저	인조이먼트
– 생리심리학적 기제인 항상성(homeostasis)이 이루어질 때 느끼는 체험	– 심리적 에너지를 요구하고 구체적인 활동을 통해 더 많은 에너지를 축적할 때 나타남 (심리적 에너지 없이는 성취 불가능)
– 심리적 에너지와 무관함	– 기대 이상을 체험할 때 느끼는 반응
– 개인의 성장이나 성숙과는 관련이 없으며, 대개 기대가 충족될 때 지각됨 (잠, 휴식, 식사와 같은 여가 활동)	– 새로운 지식이나 능력이 생겼을 때 성취할 수 있음 (개인의 성장과 관련 있음)

재미를 위한 두 가지 체험

미는 결국 이 두 가지 체험으로 이루어진다.[13]

재미와 관련한 본격적인 연구는 19세기 초 독일 심리학자 요한 헤르바르트(Johann Friedrich Herbart)로부터 시작되었다고 할 수 있다. 헤르바르트는 재미가 사물을 정확하고 완전하게 재인(再認)할 수 있게 도와주고, 의미 있는 학습을 유도하며, 지식의 장기 저장을 촉진시킬 뿐 아니라 더 높은 학습 동기를 제공한다고 말했다.[14] 교육 분야에서도 재미에 초점을 둔 연구로 미국의 철학자이자 교육학인 존 듀이(John Dew-ey)의 연구[15]가 있는데, 재미는 동기를 부여하고, 재미에 기반을 둔 교육이 노력에 기반을 둔 교육보다 효과 있다는 내용을 다루고 있다. 재미와 관련한 창의적 성취를 연구한 결과 가운데 칙센트미하이의 연구[16]는 교육뿐 아니라 모든 분야의 전문 영역에서 의미가 있다. 그가 노벨상 수상자나 성공적인 CEO를 대상으로 진행한 연구를 보면, 자기 영역의 일을 마치 놀이처럼 즐거워한 사실을 알 수 있다. 재미의 개념이나 교육, 창의적 성취와 연관된 재미의 가치를 바탕으로, 문화콘텐츠와 관련해서 의미 있는 연구 결과를 살펴보면 다음과 같다.

재미 유발 요소

문화콘텐츠와 관련한 재미의 연구는 크게 내재적 동기와 호기심 연구 두 가지로 요약할 수 있다.[17] 내재적 동기에 관해 문화콘텐츠 분야에서 주목해야 할 연구 내용이 다양한데, 그중에서도 재미를 유발하는 요인인 유능감(competence)에 대한 연구는 특히 중요하다. 자긍심을 높이거나

하는 방법으로 유능감을 만족시키면 재미를 느끼게 된다.

한편 호기심과 관련한 집중적인 연구로는 대니얼 벌라인(Dianiel Berlyne)의 연구를 들 수 있다. 벌라인은 유머 관련 연구의 결과로 유머와 재미의 생산 논리를 제시했다. 그것은 적정 수준의 자극에 호기심과 재미를 느낀다는 연구[18]로, 탐색 대상의 자극 속성에 초점을 두었다는 점에서 재미 유발 요소를 다루었다고 볼 수 있다.

이처럼 다양한 목적에 따라 재미를 유발하는 요인을 살펴볼 수 있는데, 일반적으로 사람들은 유능감이나 긴장감, 그리고 새로움과 신기함에서 재미를 느끼는 경향이 있다. 또한 일상생활의 경험으로 추론해 볼 때, 스트레스 해소, 유머 혹은 우스움, 감동이나 감각적인 쾌(아름다움, 성적 자극), 어울림 또한 재미를 유발하는 주요 요소라고 할 수 있다.[19]

그렇다면 이러한 재미 유발 요소를 참고로 재미의 인식 과정을 살펴볼 필요가 있다. 왜냐하면 디자인유머에 관련된 재미는 디자이너, 즉 생산자 시각에서 수용자가 어떤 과정을 거쳐 재미를 인식하는지가 중요하게 작용되기 때문이다. 다시 말하면 유머의 인식 과정을 통해 커뮤니케이션 효과에 대한 이해를 도울 수 있다.

심리학자 제리 슐스(Jerry Suls)는 재미를 부조화 해소 이론(Incongruity-Resolution Theory)으로 설명했는데, 이는 반전이나 의외성과도 관련 있다. 즉 예측과 결과 간의 불일치, 불일치함에 따른 예측과 결과가 새로운 규칙으로 통합될 때 유머 효과가 발생하여 재미를 느끼게 한다는 것이다. 어떤 이야기나 사건에서 재미를 인식하는 기본 과정을 살펴보면 다음과 같다.[20]

1. 등장인물 성격, 이야기 전개를 예측할 수 있는 초기 설정이 존재한다.
2. 수용자가 초기 설정을 근거로 이야기 결과를 예측한다.
3. 수용자의 예측과 결과가 정확하게 일치하면 재미없다.
4. 수용자의 예측과 결과가 일치하지 않으면 수용자가 놀란다.
5. 놀란 수용자가 예측 못한 의외의 결과에 대한 규칙 탐색을 시도한다.
6. 만약 수용자가 예측 못한 의외의 결과에 대한 규칙을 찾지 못하면 당황한다.
7. 수용자가 예측 못한 의외의 결과에 대한 규칙을 찾으면 재미를 경험하게 된다.

결국 재미에 관한 학술적 연구 결과의 큰 맥락과 유머의 심리학적 이론이 대부분에서 일맥상통한다. 이런 논리를 바탕으로 재미의 시각적 생산과 더불어 문화콘텐츠에 도움이 될 디자인유머의 생산 방법론을 연구할 수 있다.

분류		내용
자극 추구	긴장감	짜릿함, 아슬아슬함, 몰래하는 것 등
	새로움	새로운 것을 배우거나 경험하는 것, 신기한 것, 처음 경험하는 것, 일상에서의 탈피 혹은 변화 등
유능감		칭찬, 자긍심을 높이는 것 등
스트레스 해소		스트레스가 풀리다, 속이 후련하다, 속이 시원하다 등
우스움		유머, 우습다 등
감동		감동적이다, 가슴이 뭉클하다 등
감각적인 쾌	성적 자극	성적 자극과 관련된 말이나 내용
	맛있는 음식	음식의 맛과 관련된 내용
어울림	가족과 어울림	가족이나 친구 또는 다른 사람과 함께 어울리는 내용
	이성과 어울림	이성 친구나 사랑하는 연인과 함께 하는 내용
	춤 또는 노래	춤 혹은 노래를 부른 내용
	선물	어떤 물건을 받은 내용
기타		절, 외부의 관심 집중, 몰입, 간접 체험, 봉사를 통한 보람, 편안한 느낌, 어른이 된 기분, 종교, 스스로 할 수 있음

재미 유발 요소

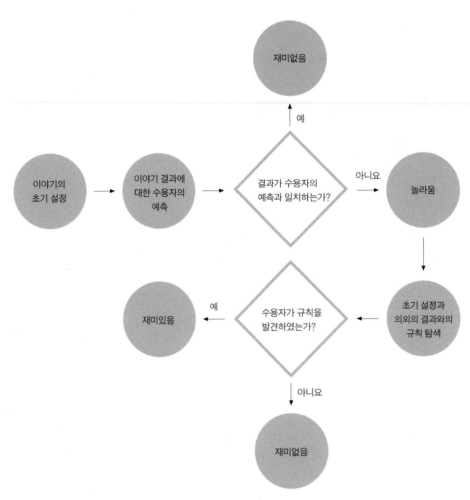

재미의 인식 과정

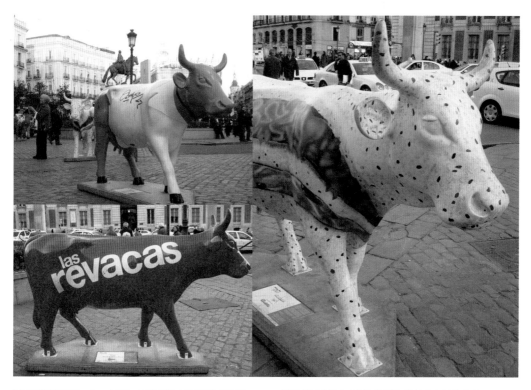

카우 퍼레이드(CowParadeTM), 공공 예술 프로젝트, 2008

카우 퍼레이드는 자선 단체와 예술가가 협업해서 모두 같은 소 모형에 다양한 메시지를 입혀 전하는 공공 예술 프로젝트이다. 뉴욕, 시카고, 주리히, 마드리드 등 전 세계에서 자선기금 마련을 위해 공공시설 및 거리 설치 예술로 사람들에게 재미를 선사한다. 즉 실제 소에 대한 경험을 바탕으로 색다른 장소와 예기치 못한 맥락에서 각각 다른 예술가가 창작한 예술 형태의 소를 보면서 경험을 공유하고 색다른 재미를 느낄 수 있다.

무엇이 유머러스한가

무엇이 우리를 웃게 하는가

무엇이 유머러스한가, 그리고 무엇이 사람을 웃게 하는가. 그 범위를 살펴보면 예상보다 훨씬 광범위하다는 사실을 알 수 있다. 우리는 일상 속 문화 현상, 거리 풍경, 매일 보고듣는 상황과 이야기에서도 즐거움과 재미를 찾을 수 있다. 그뿐만 아니라 광고, 책, 만화책, 연극, 영화, TV, 라디오, 인터넷, 스마트폰 등의 다양한 미디어를 통해서도 여러 가지 유형의 유머를 접할 수 있다.

일상 속 이미지와 웃음

우리가 부조화스러운 장면이나 상황을 경험할 때 유머 반응이 일어난다. 그런데 이러한 부조화도 재미있을 수 있고 때로는 불쾌할 수 있는데, 우리가 어떤 맥락으로 경험하는지에 따라 큰 차이가 있을 수 있다. 기분에 따라, 어떤 상황이나 맥락에 따라, 실제 상황인가 미디어를 통한 전달

인가 하는 접촉의 차이에 따라서도 유머 반응은 크게 달라진다. 무엇을 유머러스하게 여기는지도 개인의 취향이나 성별, 연령, 직업, 지적 수준에 따라 달라진다. 사회·문화적 배경 등 다양한 조건에 따라서도 달라질 수 있고, 어떤 맥락에서 어떤 경로로 이미지가 전달되는가에 따라서도 달라진다. 가령 북극곰의 우스꽝스러운 장난도 바로 눈앞에서 일어난다면 무서울 수 있지만 비디오나 엽서 등으로 접한다면 귀엽고 재미있게 느껴질 수 있다.

'일광욕하는 사람이 수영복을 입고 지나가는 사람을 보고 있다.'라는 상황을 생각해 보자.[1] 이 장면에서 평범하게 일광욕하는 사람이 평범한 수영복을 입고 지나가는 사람을 보고 있다면 유머는 존재하지 않는다. 그렇다면 어떻게 하면 '일광욕하는 사람이 수영복을 입고 지나가는 사람을 보고 있다.'라는 평범한 상황을 유머러스한 분위기로 만들 수 있을까.

유머 반응 이론을 중심으로 유머러스한 상황을 만들어 보자. 일상의 평범함을 그대로 유지하면 유머는 발생하지 않는다. 어떤 유형이건 어느 정도의 놀라움(surprise)을 만들어야 재미있는 상황이 연출된다. 또 재미에는 어느 정도의 놀라움이 내재되어 있기 마련이다. 시트콤이나 개그쇼, 코미디 프로그램 등에서 예견하지 못한 놀라움이 펀치라인(punchline)이 되어 웃음을 유발하는 것과 같다.

수영복을 입고 지나가는 사람이 대단히 말

랐다든가, 아주 뚱뚱하다든가 또는 아주 섹시하다든가의 다양한 변수를 상상해 보자. 아니면 수영복의 다양한 크기나 형태, 색상, 질감, 무늬 등 다양한 스타일을 상상해 볼 수도 있겠다.

평범한 것을 재미있는 것으로 변신시키기 위해서는 확산적 사고(divergent thinking)가 필요하다. 확산적 사고는 정상적인 규범에서 벗어나 새로운 방향으로, 즉 놀라움을 생성하기 위해 엉뚱하게 발상하는 것이다. 생각을 거꾸로 뒤집어 보거나 정상적인 것을 거부하거나 반대로 생각해 보는 등의 사고 방법이다. 세부적인 내용을 꾸미는 것을 염려하지 않고, 먼저 어떻게 하면 평범한 상황이나 장면을 파격적으로 바꾸어 놓을지 상상해 보는 것이 좋다.

정반대(opposite)의 상황을 만드는 것, 양립할 수 없는(incompatible) 것, 역할이 반전(reversal)된 것, 모순(contradictory)되거나 대비(contrasting)되는 것, 대조(antithetical)되는 것, 적대시하는(antagonistic) 것을 특정 상황에 적용하여 유머러스한 상황을 만드는 것이 평범한 일상을 유머러스하게 만드는 출발점이라고 할 수 있다.

인터넷에서 볼 수 있는 유머러스한 이미지

대상 자체가 귀엽거나 우스꽝스러워서 재미를 느낄 수 있는 경우와 다수 대상 간의 부조화로 유머러스한 경우도 있다. 말장난의 요소로 표현한 광고, 익숙한 이미지를 패러디한 광고 또는 어떤 상황을 조작하여 유머러스하게 만든 광고도 있다. 현대에는 인터넷 등 다양한 미디어를 통해 수많은 이미지와 메시지를 접할 수 있다. 특히 위의 이말년 웹툰의 한 장면처럼 유머러스하게 표현된 이미지와 내용의 콘텐츠 창작이 활발하다.

일상의 풍경

전주 한옥마을 체험관 앞에 나란히 놓인 유치원생들의
가방을 보면서 나들이 나온 어린이들의 밝고 즐거운 얼굴을
상상할 수 있다.

FLYING TO THE FUTURE, 김무기, 2008

인천공항의 대형 환경조형물로 비상하는 미래지향적
이미지를 표현하고 있다. 하지만 얼핏 보기에도
남성을 닮아 있어 왕래하는 내외국인들에게 실소를
금할 수 없게 한다.

HUSBAND & WIFE, 배진희, 2007

우리 가정의 평범한 일상도 작가의 의도에 따른 이미지로
정착시키면 공감을 유도할 수 있는 일상의 유머가 된다.
사진작가 배진희는 자신의 가정에서 부모님의 일상을
그대로 르포르타주 하듯이 촬영했다. 이 일상의 이미지는
공감할 수 있는 사회·문화적 정서를 바탕으로 감상자
자신을 한 번쯤 투영해 볼 수 있는 여지와 함께 오묘한
해학을 제공한다.

다양한 유머 경험

즐거움이나 재미, 희극성과 유머 등에 대한 경험이나 그것에 대한 반응은 다양할 수밖에 없다. 유머에 대한 반응은 어떤 맥락에서 어떤 시각으로 바라보는가에 따라 변화무쌍하다. 때로는 조작하거나 가공하지 않은 그 자체의 특별함에서 유머 효과를 발견할 수도 있다.

이어령이 『지성에서 영성으로』에 소개한, 어느 캐나다인의 '글로벌리즘' 정의에 관한 일종의 조크는 비극적 상황을 넘어 유머를 느끼게 한다. 그는 다이애나 비의 죽음이 다음과 같은 이유로 글로벌리즘이라고 설명했다. 우선 다이애나 황태자비는 영국인이면서도 프랑스의 파리에서 죽었다. 그리고 그가 타고 있던 차는 독일제 벤츠였고 그 자동차의 운전수는 벨기에인, 그녀 옆에 동승한 사람은 이집트인 남자친구, 자동차 사고의 원인이 된 파파라치들은 이탈리아인, 그들이 타고 있던 오토바이는 일본제 혼다였다. 또한 다이애나 비를 수술한 의사는 미국인, 그때 사용한 마취제는 남미산, 그리고 사후 세계 곳곳에서 배달된 조화는 네덜란드산이었다고 한다. 또한 이러한 기사를 삼성 모니터에서 대만산 로지텍 마우스로 클릭하여 다운받았으니, 다이애나 비의 죽음은 가히 글로벌리즘의 상징이라는 것이다. 끝으로 이 글은 캐나다인 자신이 쓴 글이라고 소개하니 그야말로 유머러스한 마무리이다.[2]

현대에는 다양한 미디어 환경에서 인터넷, 모바일, SNS(Social Networking Service) 등을 통해 문화 소비자가 생산자로 등장할 수 있게 되었다. 그 덕분에 더 많은 유머의 유형을 일상에서도 쉽게 접할 수 있게 되었다. '해학'처럼 따뜻하고 인간적인 일상의 유머가 있는가 하면, 무언가를 개선하고 교정해야 한다는 날카로운 메시지를 내포하는 '풍자'도 있다. 기본적인 지식이나 선경험이 있어야 해독할 수 있는 '기지'의 내용도 있고, 표현한 것과 의미가 반대로 흐르는 '아이러니'도 있다.

해학적인 이미지는 거의 모든 사람들에게 따뜻하게 다가가지만, 풍자적인 이미지는 대상에 따라 다르게 작용할 수 있다. '심리적 긴장의 해소' '우월감의 만족' '자기방어' 등 웃음의 메커니즘을 충족시키는 풍자는 때로 위기 상황에 따른 긴장에서 벗어나기 위한 반응일 수도 있다. 그리고 자신보다 우위에 있는 절대적인 대상에게 직접 공격이 아닌 간접 공격을 가해 정신적인 즐거움을 얻는 경우도 있다. 즉 직접 공격에서 발생할 수 있는 위험성을 회피하고, 풍자에 내포되어 있는 징벌이나 복수의 의미를 즐길 수 있기 때문에 우월감을 만족시킬 수 있으나 때로는 냉소적이기도 하다.

유머러스한 내용은 이야기, 즉 언어의 유머로 존재할 수도 있고, 상황의 유머로 나타날 수도 있다. 대상 자체의 골계(comicality)로 웃음을 유발할 수도 있고, 의도적으로 대상 중심의 이야기를 유머러스하게 창작할 수도 있다. 이처럼 유머

요소는 발견할 수도, 창작할 수도 있는 것이다.

예를 들어 대상 자체의 골계를 창작하는 경우는 이른바 비주얼 스캔들(Visual Scandal)을 불러일으키는 사례에서 찾아볼 수 있다. 이것은 주로 시각적 대상이나 이미지 크기, 형태, 규모, 공간, 색채 등의 요소를 활용해 나타낼 수도 있고, 천진난만함이나 촌스러움, 성적 요소나 공격적 요소, 말도 되지 않는 난센스가 디자인유머의 모티프가 되기도 한다.

'무엇이 유머러스한가'와 '왜 유머러스한가'의 문제는 수학 공식처럼 정확하게 결론 내리기 어렵다. 하지만 이처럼 복잡하고 미묘한 문제에 다양한 변수가 존재하는 사실을 인식하고, 섬세하고 논리적인 시각으로 해답을 찾으려는 시도가 창의적인 디자인유머의 생산에 큰 도움이 된다.

레이몽 사비냑의 포스터

햄 제품을 소재로 하는 1950년대의 일러스트레이션으로 비주얼 스캔들을 창작한 작품이다.

〈36광땡 전〉 설치 작품, 조영남, 2008

조영남 개인 전시에서 전시된 화투로 만든 설치 작품으로, 익숙하고 만만한 오브제를 크게 제작하여 미술관이라는 다른 맥락의 장소에서 시각적인 재미를 생산하다.

유머란 무엇인가

중국의 소설가 린위탕(林語堂)은 중국에 서양 개념인 유머를 소개하고 번역하여 흥미 있고 의미 있는 이야기를 서술하면서 유머라는 개념을 중국에 들여오려고 노력했다. 린위탕은 유머를 번역하는 과정에서 중국어로 유묵(幽默)이라고 옮겼는데, 이것을 중국어로 발음하면 '후이모'로, 영어 humor의 음을 염두에 둔 음역이다. 유머의

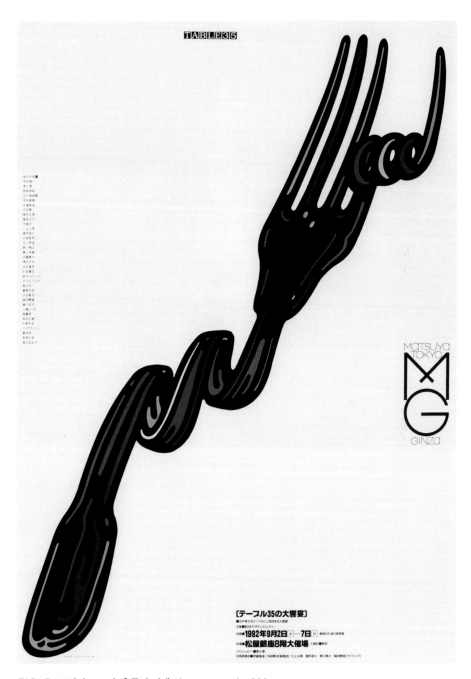

TABLE 35 전시 포스터, 후쿠다 시게오(Shigeo Fukuda), 1992

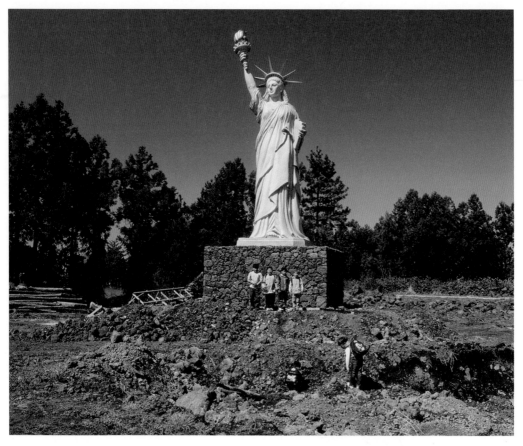

THE SECOND PARADISE-20, 박형근, 2002

뉴욕의 상징인 자유의 여신상 모조품 앞에서 기념 촬영을
하듯 나란히 서 있는 시골 아이들의 모습이 재미있다.

복합적 의미를 고려하여 원어와 가장 유사하게 음역하는 것을 주장한 것이다. 유머는 해학이나 익살과도 다르므로 만약 반드시 번역해야 한다면, 재미와 해학과 익살이 어우러진 스타일 정도가 될 수 있을 것이라고 했다. 즉 완전하지 않고 불분명한 번역보다 오히려 명쾌한 음역을 택했다는 것이다.

린위탕은 이러한 유머를 제창하면서, 중국 문학사 및 당시의 중국인은 유머가 풍부하지만 문학에서 그것을 제대로 운용하지 못하고, '점잖은 말'과 '우스운 말'을 뚜렷하게 구분하여 음미할 줄 모른다고 지적했다.[3] 그러면서 유머에 관하여 매우 포괄적인 견해를 피력했다. 유머가 모두 심오하고 품위가 넘칠 필요는 없지만, 예술론에는 심오함이 비교적 뚜렷할수록 좋다고도 했다. 또한 유머는 의미심장하게 웃게도 하고, 깔깔대며 큰 소리로 웃게도 하며, 심지어는 '입안에 든 밥알이 튀어 나가게' 하거나 '배꼽을 잡고' 웃게도 한다. 그러나 그는 가장 감상하기 좋은 유머는 아무래도 사람들로 하여금 가벼운 미소를 띠게 하는 유머라고 말했다.[4]

또한 린위탕은 유머를 익살이나 황당함과는 다르다고 설명하며, 조롱의 대상을 향한 동정이라고 했다. 그리고 단순한 익살처럼 허튼 소리도 아니며 신기한 말로 사람을 현혹하지도 않는다고 말했다. 그저 유머리스트(humorist)의 관점이 남과 다르며, 틀에 박힌 격식에서 벗어나 자신의 논리를 내세우고 발언하기 때문에 자연히 그 말

과 논리가 참신한 것이 된다. 바로 그 참신함이 익살을 느끼게 하는데, 만약 논점의 본질적 차이 없이 황당함만 있고 비장함이 없다면 예술적인 면에서 상당히 유치한 것으로 보일 수 있다. 근본적으로 유머의 개념이나 가치에 대한 린위탕의 시각은 우리나라 해학의 개념과 유사하다.

한편 린위탕은 유머에 대한 이해를 돕기 위해 프랑스 철학자 앙리 베르그송(Henri Bergson)의 『웃음(Le Rire)』과 영국 소설가이자 시인인 조지 메러디스(George Meredith)의 『희극의 개념과 희극적 정신의 활용에 관한 에세이(An Essay on Comedy: And the Users of the Comic Spirit)』, 그리고 심리학자 테오도르 립스(Theodor Lipps)의 『코믹과 유머(Komik und Humor)』, 프로이트의 『농담과 무의식의 관계(Der Witz und seine Beziehung zum Unbewußten)』 등을 소개하면서, 학설이나 논리에만 의지하지 않고 다양한 사례를 인용하여 유머를 이해시키고자 했다.

이처럼 복잡하고 미묘한 유머는 연령, 시대, 문화적 배경 등 다양한 변수에 따라 다르게 나타날 수 있지만, 사실 이러한 변수를 초월하여 고전처럼 여겨지는 유머와 유머리스트가 있다. 그리스의 희극 작가 아리스토파네스, 영국의 낭만적 희극 작가 셰익스피어, 미국의 대표 문학가 마크 트웨인(Mark Twain)의 희극성은 비극과 마찬가지로 시대의 변수와 상관없이 현재에도 존재한다. 위대한 유머리스트들은 보편적인 인간의 나약함이나 그다지 해롭지 않은 기벽을 완전히 이

해하고 있는 것을 알 수 있다.[5] 하지만 아리스토텔레스와 플라톤 이후로 많은 학자들이 유머에 관하여 철학, 심리학, 사회학, 후기 구조주의 그리고 생리학적 관점에서도 연구해 왔는데, 논문이나 서적에서 유머를 정확하게 이해하기 어려워서 후속 연구를 위한 지원을 요구하며 결론을 맺는 것을 자주 발견할 수 있다.[6] 이처럼 유머는 매우 복합적인 개념으로, 정확하게 정의를 규정하거나 한 단어로 번역하기 어렵다.

유머의 일반적 개념

웹스터(Webster) 사전에서는 유머를 다음 세 가지로 정의하고 있다.[7]

1 우연한 사건, 행동 상황 혹은 아이디어의
　표현에서 나타나는 특질로 웃음이나 부조화
　혹은 어색함을 유발시키는 것(웃음이나 즐거움)
2 아이디어, 상황, 우연한 사건 혹은 부조화
　요소를 발견하고 표현하고 평가하는 정신적인
　능력(우스꽝스러운 모방 또는 표현)
3 우습게 하려는 행동이나 노력

유머는 정신역학적(psychodynamic) 측면과 인지적(cognitive) 측면으로 접근할 수 있다. 전자는 주제나 표현 내용, 예를 들면 성, 공격성, 우월감 등을 중심으로 한 것이고, 후자는 유머 반응을 일으키는 인식 과정에 관한 것이다.[8] 그러나 이 두 가지 국면을 초월하여 유머의 주체인 개인의 개성과 상황 변화를 중심으로 접근할 수도 있다.[9]

유머는 라틴어로 수분, 습기를 의미하지만 14세기에는 인체의 주요 체액을 지시하는 말로 사용되었다. 그 어원을 통해 유추할 수 있듯이 유머는 분위기나 개인의 기질 등과 연관이 있다. 유머를 반사적인 웃음을 자아내는 일종의 자극이라고 간단히 정의한 경우도 있다. 그러나 코믹한 내용을 읽을 때와 같이 복잡한 정신 활동을 통해 특별한 반사 작용을 야기할 때도 있다.[10] 수잔 랭거(Susanne Langer)는 웃음은 생동감이 넘쳐나는 곳에서 일어나는 것으로, 언어가 정신 활동의 정점을 이루듯 웃음은 감정의 정점이며 생명력의 최고점에서 유발된다고 했다.[11]

유머의 일반적 개념을 정리하기 위해서는 먼저 유머의 원형인 골계의 개념을 알아볼 필요가 있다. 미학에서 미적 범주를 숭고, 비장, 우미, 골계 등 몇 개의 미적 개념으로 유형을 분류하는 데 학자마다 차이는 있다. 요컨대 골계(희극미)는 통상 비장(비극미)의 대립 개념으로 생각되는데, 기대했던 것과 실현된 것 사이의 양적 또는 질적인 모순에서 나온 미이다. 그 주관적 체험은 갑자기 인식된 기대와 실현의 모순으로 긴장된 심적 에너지가 급속히 분출되어 생기는 쾌감이지만, 동시에 그 의외성에서 발생한 놀라움이나 환멸 따위의 불쾌감이 주체의 정관적, 유희적 태도로 극복될 때 성립하는 미적 쾌감이다. 일종의 모순

에서 나온 대조 감정이라고 할 수 있다.

아리스토텔레스는 『시학(poetics)』에서 골계성을 볼품없이 변형된 대상이라고 말했다. 결국 아리스토텔레스의 견해는 웃음의 본질이 악의(malice)와 밀접하게 관계하고 있다는 것인데, 수용자의 공격성을 충족시키는 것이 된다.[12] 토마스 홉스도 유머러스한 것에 대한 반응인 웃음에 공격성이 내포되어 있다는 것을 인식했다.[13] 즉 우월성(superiority)의 인식이 웃음의 근원이 되는 것이다. 이런 점에서 유머를 통한 웃음은 어느 정도 상대방의 결점에서 자신의 우월성을 인식한 결과라고 할 수 있다. 프로이트는 유머를 방어 메커니즘의 하나로 정의하여 스트레스 해소, 긴장 이완 등에 중점을 두어 설명하기도 했다.

아무것도 아닌 것이 예기치 않게 즐거움을 유발함으로써 자극이 되어 각성(arousal)할 때 그 각성의 정도가 유머 성립의 요인이 된다. 일반적으로 긴장감에서 오는 스트레스가 해소될 때 웃음이 유발되는데, 그것이 유머의 결과인지 실망이나 허탈감의 결과인지 이론적으로 명확하게 구분할 수는 없다. 그러나 웃음은 유머뿐 아니라 좌절이나 분노의 소산일 때도 있다는 것은 분명하다. 칸트는 "웃음의 원인을 콘셉트와 실제 사물 사이에서 오는 불일치의 인식으로, 웃음은 이런 부조화의 표현"[14]이라고 말했다. 이처럼 웃음은 부조화의 인지라는 측면에서 이해할 수 있다. 각성과 부조화는 유기적인 관계에 있으며, 인지적 요소와 정서적 요소를 모두 가지고 있다. 이러한 의미에서 각성과 부조화는 유머와 유기적인 관계에 있다고 본다.

유머 반응의 이론[15]

유머의 개념 연구를 위해 유머를 유머 자극의 형식적 특징, 유머의 의미를 파악하고 감지하는 것과 관련된 정신 작용, 유머 반응과 빈번하게 관련되는 유희적 태도라는 세 가지 국면에서 주목해 볼 수 있다. 이것은 유머러스한 현상의 S-O-R, 즉 자극(stimulus) - 기관(organism) - 반응(response)의 관점이기도 한데, 유머의 인식 과정과 유머 반응의 체제에 대한 이해가 필요하다.[16]

유머 반응은 마케팅이나 광고와도 밀접한 관련이 있는데, 커뮤니케이션 효과를 위해 유머 반응의 이론을 다음과 같이 정리할 수 있다.[17]

1 유머 인지 연구(무엇이 유머 효과를 느끼게 하는가)
2 유머 이해 연구(어떻게 유머 자극을 처리하는가)
3 유머 감지 연구(무엇이 유머인지 아닌지 결정하게 하고, 유머의 진가를 인정하게 하는가)

위 연구는 유머 반응 처리의 문제와 유머 반응의 일반적 모델 개발에 유용하다. 유머 인지 연구는 유머와 놀이(play) 관련 이론, 유머 이해 연구는 정보 처리, 부조화 해소 이론과 연관이 있는데,

이 연구는 인지와 정보 처리에 관한 기존 이론에 근거한다. 그리고 유머 감지 연구는 각성과 관여 이론과 연관이 있다.

유머의 커뮤니케이션 효과와 반응을 단적으로 정의하기는 어렵지만, 몇 가지 살펴볼 만한 관련 연구가 있다. 웃음 유발의 원인을 심리학적 입장에서 인지·의욕·정의 세 가지 측면에서 본 한스 위르겐 아이젠크(Hans Jürgen Eysenck)의 연구와 부조화 혹은 갈등 이론(葛藤理論, incongruity/conflict theory), 우월성 이론(優越性理論, superiority theory), 완화 이론(緩和理論, relief theory)으로 설명한 대니얼 벌라인의 연구이다. 이 선행 연구를 제시함으로써 우리는 유머의 인식 과정을 이해하기 위한 이론적 토대를 마련할 수 있다.

아이젠크는 인지론적 측면에서 본 웃음 유발의 원인을 인지 내용의 부조화성·대조성·기대의 어긋남에서 발생하는 것이라고 했으며, 의욕적 측면에서는 우월감의 충족, 잘 적응된 상태 또는 억압된 의욕의 충족 등에서 유발된다고 보았다. 마지막으로 정서적 측면에서는 순수한 환희나 다른 정서들의 연합 또는 여러 정서의 대비 관계에서 발생한다고 설명했다.[18]

이렇게 아이젠크와 벌라인의 이론을 연계하여 기존의 유머 효과와 유머 반응에 관한 이론을 크게 세 가지 범주로 집약할 수 있다. 첫째, 부조화에서 기인한 갈등 구조에 관한 범주인 부조화 이론이다. 둘째, 우월감이나 의욕의 충족에서 기인한 우월 구조에 관한 범주인 우월성 이론이다.

셋째, 환희, 쾌(快) 등의 감정과 위기감, 불쾌(不快) 등의 대조, 즉 각성과 각성의 변화, 긴장과 긴장의 해소에서 기인하는 완화 구조에 관한 범주인 각성 이론이다.

이 세 가지 접근은 주체의 유머 반응에 대한 인지 지각(cognitive-perceptual)의 차원, 감정 평가(affective-evaluative)의 차원, 정신역학의 차원을 설명한다. 이러한 것들은 유머 반응의 통합 모델을 구성하는 인자가 된다.

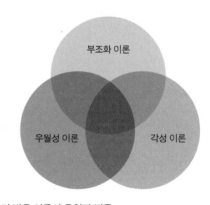

유머 반응 이론의 유형과 범주

가. 부조화 이론

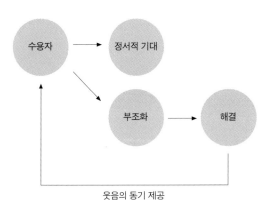

웃음의 동기 제공

유머를 인지적 측면에서 접근한 연구는 18세기부터 시작되었다. 초기 연구는 1776년에 제임스 비티(James Beattie), 1777년에 조셉 프리스틀리(Joseph Priestley), 1790년에 칸트, 1819년에 이어 쇼펜하우어(Arthur Schopenhauer) 등에 의해 이루어졌는데, 이들은 부조화를 유머의 중심 이론으로 여겼다.

희극적(골계성)이라는 것은 숭고와 대립되는 말로 간주되는데, 아리스토텔레스에 따르면 익살맞은 것(the ludicrous)은 추함(ugliness)이나 결점(defect)에서 유발된다. 그것은 육체적으로 추하거나 조화를 이루지 못한 상태를 말하지만, 악이나 죄와 구별되는 인간의 약점, 즉 어리석음(folly)과 허약(infirmity)을 의미한다.

사무엘 부처(Samuel Butcher)는 아리스토텔레스의 관점을 확대시켜 인생에서 드러나는 '추함'과 '결점'을 인생의 부조화, 불합리 또는 엇갈린 목적으로 인한 불화, 불완전한 조화, 모순으로 해석했으며,[19] 부조화 이론을 최초로 주장한 심리학자 제임스 비티는 웃음이 하나의 복잡한 대상에서 두 가지 이상의 부조화 상황을 보는 데서 유발된다[20]고 했다.

그는 부조화 자체만으로도 유머가 성립된다고 한 것(고전적 부조화 이론)에 대하여, 유머가 성립되기 위해서는 부조화를 발견하거나 인식된 부조화를 해결하는 것까지 필요하다고 했다(고전적 부조화 해소 이론). 칸트 또한 유머는 부조화와 그것의 해소가 동시에 필요하다고 말했다. 즉 서로 모순되거나 상관없는 부조화의 이미지나 개념이 갑자기 부조화가 해결되면서 연결되는 놀라운 상황에 웃음이 나온다는 것이다.

쇼펜하우어는 어떤 대상에 대한 추상적인 생각과 실제가 불일치할 때 웃음이 발생한다고 하였는데, 현대에 와서 쇼펜하우어의 지각에 따라 '부당성이 증명된 기대'가 유머의 조건이 된다는 것에 대체로 동의하고 있다.

한편 게슈탈트 모델을 제시한 아넬리스 마이어(Annelies Maier)는 예견할 수 있는 근거를 가진 형태가 다른 형태로 대치되면 유머가 발생할 수 있다고 했다. 지각적 대조에 강조점을 둔 게슈탈트 이론에서, 사람은 사고보다 감성에 대한 관성과 지속성에 영향을 받기 때문에 배치의 조작만으로 웃음을 유발할 수 있다[21]고 보았다.

심리학자 예란 네르하르트(Göran Nerhardt)는 유머가 '기대에 대한 일탈의 기능'이므로 일

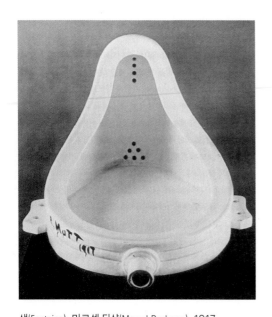

샘(Fontaine), 마르셀 뒤샹(Marcel Duchamp), 1917

뒤샹의 레디메이드 가운데 가장 논란의 대상이 된 작품으로,
'R.Mutt'라는 욕실 용품 제조업자의 이름을 서명하여
출품한 남성용 소변기이다. 실제로 뮤트라는 사람이
이 작품을 만들었는가는 중요한 문제가 아니다.
뒤샹은 이것을 '선택'하여 화랑에 파격적으로 전시했고,
이 물체에 새로운 의미를 부여한 것이다. 뒤샹의
레디메이드는 눈에 보이는 가시적인 결과물보다 순수한
상상력으로 창조된 미술의 새로운 경지를 개척한 것이다.
이런 작가의 의도로 부조화를 이끌어 내는 작업 논리는
디자인유머의 생산에서도 중요한 비중을 갖는다.

탈의 자극이 클수록 흥미를 더 유발한다고 했
다.[22] 그는 1970년에 간단한 실험으로 웃음의
원인을 밝혔다. 실험 참가자들에게 "사람이 무게
를 얼마나 잘 구분할 수 있는지 알아보기 위한 실
험"이라고 설명하고, 몇 개의 가방을 순서대로
들어 본 뒤에 무게 차이를 구분하게 했다. 그 결
과 참가자들이 앞서 든 가방과 그 다음 가방의 무
게 차가 클수록 많이 웃는다는 사실을 발견했다.
정교한 실험에 대한 기대에 반하는 터무니없는
무게 차이가 웃음을 유발한 것이다.

현대의 부조화 이론을 정리하면 다음과 같
다. 부조화 이론은 기본적으로 지각에 관한 것이
며, 부조화 그 자체만으로도 성인이라면 충분히
유머를 감지할 수 있다. 이는 경험적 증거로 설득
력을 얻는다. 그러나 대다수 언어적 형태의 유머
는 부조화만으로 성립되는 경우보다 부조화 해
소 구조로 성립되는 경우가 많다.[23] 이에 대한 접
근 방법을 연구한 토머스 슐츠(Thomas Schultz),
제리 슐스, 폴 맥기 등의 이론에 근거하면, 유머
유발은 정상적인 기대에서 벗어난 불일치와 부
조화를 해소해야 가능할 뿐 아니라 난센스가 의
미 있는 유머로 전환될 수 있는데, 해결의 메커니
즘이 유머와 단순한 난센스를 구분 짓는 요소라
할 수 있다.[24]

그러나 부조화의 완전한 해소가 유머의 충
분조건이 아니라고 밝히는 연구 사례도 있다. 부
조화를 완전하게 해소할 수 없어도 유머 감지가
이루어진다는 것이다. 메리 로스바트(Mary Roth-

bart)와 다이애나 피엔(Diana Pien)은 유머의 인지적 국면을 부조화 요소의 해소된 수, 해소되지 않은 채 남아 있는 부조화 요소의 수, 각 요소의 부조화 정도, 해결 난이도와 해소의 정도로 설명했다. 앞의 세 개 요인의 증가가 유머 감지 가능성을 높이고, 해결 난이도는 유머와 완만하게 관련된다.[25]

이처럼 부조화 이론과 부조화 해소 이론은 부조화의 완전한 해소와 불완전한 해소로 구분된다. 부조화 이론은 방해, 지각적 대조, 혼란 등에 초점을 맞춘 반면, 부조화 해결 이론은 의미의 재조합, 통찰력, 발견을 요구한다. 이런 이유로 부조화 해소 이론은 정보 처리 모델에 근거한다.

한편 제리 슐스의 부조화 해소 이론은 정보 처리 모델, 문제 해결 모델, 도식적 처리 모델과 유사하다. 슐스에 따르면 수요자가 유머를 적극적으로 해석하려 할 때, 예기치 않았던 부조화 요소를 느끼게 되면 유머에 대한 기대가 의미 없는 것으로 확인된다. 그 다음에 문제 해결의 국면으로 들어가 유머의 중심부에서 핵심을 잡아내어 인지하려 하고, 부조화를 해소하려 한다는 것이다.[26] 즉 유머를 이해하는 과정에서 먼저 고양된 각성으로 즐거움을 느끼게 되고, 각성 때문에 긴장된 감정이 해소되면 즐어움이 발산되는 것이다. 이런 관점에서 유머의 즐거움은 문제 해결 과정과 관련 있는 것을 알 수 있다.

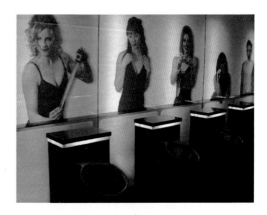

뉴질랜드의 이색적인 화장실

뉴질랜드 남섬에 위치한 퀸즈타운 소피텔호텔의 화장실로, 남성 소변기 앞에 갖가지 표정을 짓고 있는 여성들의 사진 작품을 설치하여 현실과 부조화를 이루는 재미 요소를 만들었다.

내 친구, 박영원, 2012

보는 이들의 경험이나 성격에 따라서 각성을 유발하거나 부조화를 인식하게 하는 사진이다. 청남대(지금은 일반인에게 개방된 대통령의 여름 별장) 관광객 포토존에서 한 외국인 관광객이 익살스럽게 대통령처럼 포즈를 취하여 유머러스한 상황을 만들었다.

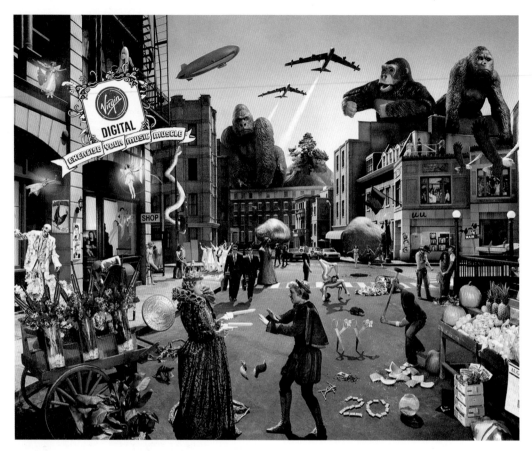

버진그룹(Virgin Grooup) 버진 디지털 사업 광고

다양한 대상을 시가지 배경에, 전혀 예상할 수 없는 터무니없는 스토리로 표현했다. 다양한 음악적 특성을 표현하기 위해 의도적으로 '부조화'를 연출했다.

나. 우월성 이론

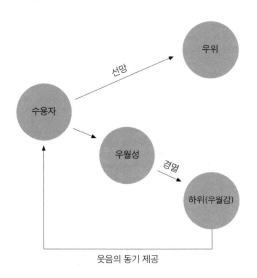

웃음의 동기 제공

우월성 이론은 경멸 이론(disparagement theory)이라고도 하는데, 그 역사는 토마스 홉스를 거쳐 아리스토텔레스, 플라톤에까지 이른다. 웃음은 즐거움에서 발생하지만, 아름다움은 즐거움을 줄수는 있어도 웃게 하지는 못한다. 반면 슬랩스틱 코미디에서 볼 수 있는 것처럼 추하거나 어색한 동작은 웃음을 유발하지만 즐거움을 주지는 못한다. 그러므로 웃음이 반드시 즐거움을 동반하는 것은 아니다.

남의 실수나 결함을 보고 웃는 것은 그 행위 자체가 우습기도 하거니와 그것이 나 자신에게 일어나지 않았음을 다행으로 여기는 심리, 즉 우월감에서 비롯된다. 아리스토텔레스가 웃음을 '약함이나 추함에 대한 반응'이라고 한 것처럼, 토마스 홉스는 우월성 이론에 관하여 유머성을

자기 자신의 우매했던 예전의 모습과 비교하거나 다른 사람의 약점을 경멸함으로써 우월감을 느껴 발생하는 것이라고 했다. 앙리 베르그송은 웃음에 굴욕감을 줌으로써 타인의 결함을 교정하기 위한 무언의 의도가 들어 있다고[27] 말했다. 즉 웃음을 통해 인간의 어리석음을 폭로하고 교정해 나가는 웃음의 기능을 언급했다.

하지만 우월성 이론만으로 유머 반응을 완전하게 설명할 수 있는 연구자는 없다. 돌프 질만(Dolf Zillmann)에 따르면 경멸의 요소가 즐거움을 유발하는 동기가 되기도 하지만 이것은 유머 동기의 일부일 뿐이다.[28]

경멸 자체도 일종의 부조화 인식의 결과로 보고, 우월성 이론과 부조화 이론의 통합을 주장하는 학자들도 있다. 웨인 라파브(Wayne LaFave)도 우월성·자기만족 요소만으로는 유머 이론의 충분조건이 되지 못한다[29]고 말했고, 돌프 질만과 조앤 캔터(Joanne Cantor) 역시 유머러스한 조건, 즉 조크나 기교의 요소를 배제시키면 유머러스한 경멸과 유머러스하지 않은 경멸을 구분하는 것은 어렵다[30]고 말했다.

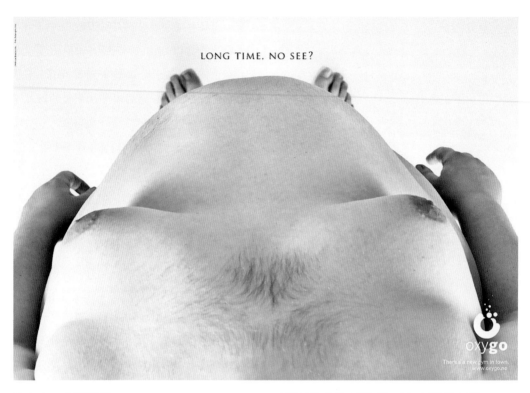

옥시고(Oxygo) 체육관 광고

불룩 나온 배 때문에 똑바로 서서 아래를 볼 수 없는
상황을 유머러스하게 표현했다. 이 이미지를 보고
어떤 부류는 공감을 바탕으로, 어떤 부류는 상대에 대한
경멸을 내포한 우월감을 바탕으로 웃을 수 있다.

다. 각성 이론

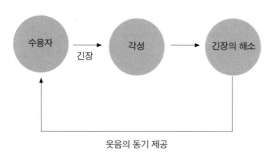

웃음의 동기 제공

르네 데카르트(René Descartes)는 어떤 악을 보고 분개하다가 그로 인해 우리가 해를 입지 않는다는 사실을 깨달을 때 웃음이 발생하고, 데이비드 하틀리(David Hartley)는 어떤 고통스러운 일이나 놀라움이 제거되었을 때 느끼는 기쁨의 표시가 웃음이라고 말했다. 이렇듯 유머는 오랫동안 여러 종류의 긴장이나 위축된 감정을 완화시키는 장치로 여겨져 왔다. 1711년에 희극이 사람들을 가두고 통제하는 제약 요소로부터 자유롭게 한다고 말한 샤프츠베리(Shaftesbury)의 관점은 홉스의 우월성 이론과 '구속으로부터의 해방'이라는 논리를 합하여 힘을 얻는다. 칸트가 언급했던 긴장된 기대가 아무것도 아닌 것으로 갑자기 바뀌었을 때 일어나는 감동이 웃음을 유발하는 인식 과정이 완화 기능뿐 아니라 부조화 요인도 잘 말해 주고 있다. 이러한 서술이 현대의 연구에도 계속 인용되고 있다.

스펜서는 '여분의 에너지(excess-energy)'라는 유머 이론의 제창자인데, 그는 웃음이 유머 경험에서 나오는 잉여 에너지의 안전밸브와 같은 역할을 한다고 했다. 스펜서의 이론은 이후 프로이트의 심리적 정화(catharsis)나 벌라인의 각성 이론, 그리고 아서 케스틀러(Arthur Koestler)의 이론 등 고전적 이론에서 현대 부조화 해소 이론에까지 영향을 미쳤다.

1973년 메리 로스바트는 웃음의 각성 안전 이론을 제안했는데, 그의 이론에 따르면 웃음은 고조된 각성 상태에서 발생하지만 동시에(또는 각성 직후) 자극이 안전한 것인가 아니면 불합리한 것인가를 평가한다. 각성 요소를 가진 자극을 경험하면 주의가 집중되지만, 이는 자극의 잠재적인 해악에 대해 평가하려 한다는 것이다.

사실상 완화 이론 자체도 부조화 이론과 관련이 있고, 또한 우월성 이론과도 개념을 공유하고 있다. 벌라인은 각성이 증가함에 따라 즐거움이 점차 증가하고 유머러스한 즐거움은 각성의 급작스러운 변화에도 기인한다고 말했다. 유머나 웃음을 스트레스의 완화를 가능하게 하는 방어 장치로 본 프로이트의 이론도 각성 이론이라고 할 수 있다.

벌라인은 유머에 대한 가장 현대적인 각성 이론의 기초를 작성했다. 그는 자극의 각성 잠재성을 다음 세 유형으로 제시했는데, 심리 물리적 성질(크기, 지속성, 강도), 생태학적 성질(특정인에 대한 다양한 자극과 연관된 평가를 포함), 비교 대조적 성질(신기함, 부조화, 복잡성 등)이다. 또한 매력적인 반응은 각성의 정도보다 각성 정도의 변화라

고 주장하면서 즐거움을 유도하는 각성 변화를 유형에 따라 불편할 정도로 높은 각성 수준을 적절한 수준으로 감소, 예견되는 감소에 의한 각성의 갑작스런 상승, 거부감 없이 뇌의 반응 체계에 작용하는 각성의 완만한 상승이라고 제시했다.

벌라인은 안전의 평가 기준이 친숙한 환경, 내적 요인(자기 자신의 인지) 그리고 자극의 원인과 관련된 외적 요인의 다양성에 영향을 받는다고 하였다. 각성 이론에서 유머는 고조된 각성, 평가 가능한 장난기 그리고 예상되는 불유쾌한 결과에 대한 두려움이 없어야 성립한다.

벌라인의 이론에서 각성은 마치 거꾸로 된 U자처럼 각성이 증가할 때 즐거움이 상승하고 하락한다. 유머에 관하여 벌라인은 즐거움이 각성 상승기(적당한 정도의 증가), 또는 각성 상승기의 변화(갑작스러운 감소에 따른 상승량)에 의해 유발된다고 한다. 특히 미소보다 웃음을 터뜨리게 하는 더 강한 성질의 유머는 항상 각성의 감소로 인한 변화가 필요하다. 벌라인의 이론은 매우 비중 있는 이론으로 많이 논의되고 있다.

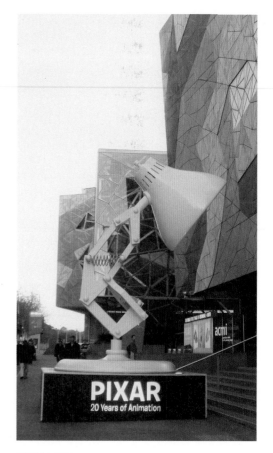

픽사의 조형물

픽사의 20주년 기념 상영회장(호주 멜보른)에 픽사의 상징이라고 할 수 있는 스탠드 모형을 크게 확대하여 설치했다. 크기 변화만으로도 각성을 유발할 수 있다.

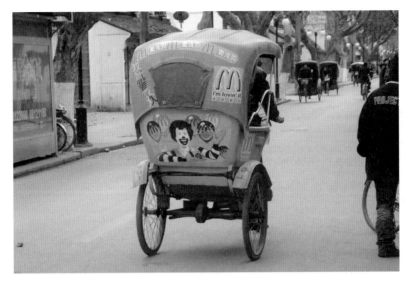

중국 인력거의 맥도날드 광고

중국의 서민적인 인력거와 서방 자본주의 상징처럼 인식되는 맥도날드 광고가
부조화를 형성하여 유머러스하게 보인다. 하지만 세월의 변화에 따라
문화적 관점이나 의식도 변해 자연스러운 장면으로 여겨질 수도 있다.

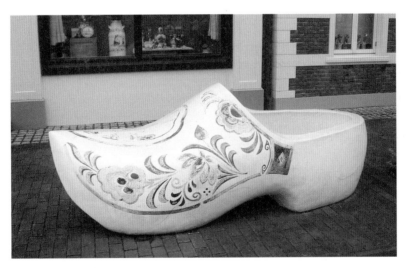

네덜란드 특산품점 앞의 신발 모형

네덜란드 특산품인 목각 신발을 크게 제작하여 특산품점 앞에 배치했다.
크기 변화로 각성을 유발한 예이다.

유머의 유형

일반 유머의 유형

유머와 유사한 의미를 가진 영어 단어를 살펴보면 위트(wit), 새타이어(satire), 조크(joke) 외에도 수많은 동의어와 유사어가 있다. 다소 의미의 차이는 있지만 기본적으로 웃음이나 즐거움을 본질로 하고 있다. 하지만 유머를 설명하는 다양한 용어법 때문에 혼돈을 야기하는 경우가 많다.[1] 또한 유머의 내용과 유머를 창출하는 방법에 관한 많은 선행 연구에서 다양한 용어를 동일한 범주로 단정하고 사용하고 있어 개념을 분명히 밝힐 필요가 있다.

일반적으로 유머에 관한 고전 이론들을 살펴보면 다음과 같다. 먼저 프로이트의 유머 유형에 대한 연구가 있다. 프로이트는 유머가 어른들을 긴장에서 해방시켜 유아기 시절의 장난기 어린 마음 상태로 돌아가게 한다고 했다.[2] 유머에서 얻어지는 즐거움은 의도적인 또는 비의도적인 위트의 구조적 해석에서 나오는데, 의도적인 위트는 공격적 또는 성적 형태의 유머로 구성되어 있고, 비의도적인 위트는 단순한 난센스 형태의 유머로 구성된다.

난센스 유머란 유머 반응 가운데 주로 부조화를 통한 것으로 모순된 상황과 관련된 유머 형태를 가리킨다. 공격적 유머란 공격적 성향을 묘사하거나 조소하려는 의도가 주제가 되는데, 유머의 우월성 이론으로도 설명할 수 있다. 성적 유머란 성적 행동이나 자극과 관련된 유머[3]로 성적 스트레스를 웃음이나 정신적 즐거움으로 해소할 수 있다. 유머 반응 이론으로 설명하면 주로 각성 이론으로 설명할 수 있는데, 성적인 주제로 부조화의 상황 또는 이미지를 창작할 수 있다.

프로이트는 상징주의적인 것 그리고 부조화로 가장된 호색적인 공격성과 성적 충동으로 유머가 감지된다고 주장했다.[4] 의도된 요소가 수용자의 웃음을 유발해 냄으로써 긴장을 해소시키고, 비의도적 유머 요소가 재미있는 것의 자유로운 해석으로 즐거움을 유발한다.

유머의 표현 내용도 프로이트의 유머에 대한 고전적 이론을 중심으로 다양하게 분류할 수 있으나 골계성의 특징을 공유하는 부분이 많아 정확한 구분은 어렵다. 골계성은 모방(imitation), 캐리커처(caricature), 패러디(parody), 희화화(travesty), 과장(exaggeration)으로 생산할 수 있다.[5]

디자인유머 연구를 위하여 심리학이나 광고 분야에서 각기 다른 목적으로 유머 유형을 구분해 보려는 초기 연구들을 살펴보면 레이먼드 커텔(Raymond B. Catell)과 레스터 루보스키(Lester

B. Luborsky)는 유머를 대상물, 유머의 형태, 이해 수준, 참신함과 기발함의 정도, 사회 가치에서 이탈한 정도 등에 따라 분류했다.[6]

골드스타인(Goldstein)과 폴 맥기는 1950년부터 1971년까지 광고를 조사하여 유머 유형을 추출했는데, 프로이트와 같은 맥락으로 공격적 유머, 성적 유머, 모순적 유머로 분류했다.[7]

한편 머빈 린치(Mervin D. Lynch)와 리처드 하르트만(Richard C. Hartman)은 Q-sort, 상관 분석, 요인 분석법으로 의외성(unusu alness), 잠재력(potency), 부모와 자식 간의 관계에 중점을 둔 부모의 통제, 부조화, 개인 적성이나 불편한 상황에서 대응 능력에 대한 적성(competence), 유쾌하고 아름다움을 강조하는 공상(fantasy), 과장이나 재담과 같은 말장난(wordplay)으로 유머의 일곱 가지 속성을 추출하여 분류했다.[8]

이 연구들을 토대로 유머의 내용별 유형을 다시 정리해 볼 수 있다. 광고 및 시각 커뮤니케이션에서 효과적으로 활용할 수 있는 시각적 유머 생산 방법의 모색을 위해 해학(諧謔, humor), 기지(機智, wit), 풍자(諷刺, satire), 아이러니(irony)로 구분할 수 있다.[9]

골계를 미학적 범주에서 연구한 대표적인 학자 요하네스 폴켈트(Johannes Volkelt)는 다원적이고 총괄적으로 골계의 미적 범주를 구분했는데, 골계는 주관적 골계와 객관적 골계로 나뉘며, 주관적 골계의 유형은 해학, 기지, 풍자, 아이러니로 구분된다고 했다.

객관적 골계와 주관적 골계에 대해 살펴보자. 대상 자체가 골계성을 가지고 있는 객관적 골계는 형체에 근거하는 외모의 골계와 행동이나 동작의 착오에 근거하는 행위의 골계, 이런 행위를 하기 쉬운 성향에 근거하는 성격의 골계로 나눌 수 있다. 이렇게 객관적 골계는 작가가 창작하는 것이 아니라 발견되는 것이라고 할 수 있다.

반면 주관적 골계는 객관적 골계와 달리 대상이나 상황 자체에서 찾을 수 있는 것이 아니라 작가가 창작한 유머 요소에 있다. 즉 대상 자체는 전혀 우습지 않은데 작가가 웃음 요소를 형식화할 때 나타나는 것이다.[10] 물론 넓은 의미에서 발견하는 행위도 창작 범위에 포함시킬 수 있지만 발견으로만 끝나는 것을 디자인 행위와 동급의 창작이라고 볼 수 없고, 발견한 요소를 창작 모티프로 삼아 디자인 결과로 나올 경우 주관적 골계의 범주로 전환된다고 할 수 있다.

사실상 유머의 유형은 매우 다양한 차원으로 전개되기 때문에 어떠한 이론도 정설이라고 확정지을 수 없다. 단지 연구 목적에 따라 골계성의 종개념을 어떻게 구분하는지가 중요하다. 예를 들면 해학, 기지, 풍자, 아이러니 가운데 해학과 풍자는 골계미의 종개념으로 대상에 대한 태도와 정신을 나타내지만, 기지와 아이러니는 숭고미나 비장미도 나타날 수 있기 때문에 골계미의 독자적 종개념으로 볼 수 없다는 주장도 있다.

한편 아서 폴라드(Arthur Pollard)는 풍자의 양식과 방법으로 아이러니, 알레고리, 우화, 패러

디를 언급하고, 기지를 풍자의 어조 중 하나로 취급하고 있다.[11] 이외에도 유머를 아이러니의 한 유형으로까지 보는 다양한 시각이 존재하지만 이러한 유형 구분은 유머의 시각적 적용 문제와 시각적 메시지로 전달되는 디자인유머 연구에 적합하지 않다. 왜냐하면 시각 이미지의 창작 측면에서는 표현 내용의 인식 문제보다 유머를 어떻게 시각적으로 전개하는지에 대한 방법론이 중요하기 때문이다. 따라서 유머의 내용별 구분은 요하네스 폴켈트(Johannes Volkelt)의 이론을 따라 해학, 풍자, 기지, 아이러니로 구분하는 것이 시각적인 생산 방법론 전개에 가장 타당하다고 할 수 있다.

유머의 내용별 유형

유머는 내용에 따라 해학, 풍자, 기지, 아이러니의 네 가지로 구분할 수 있지만, 사실상 개념이 겹치는 부분이 많다. 또한 내용을 기준으로 한 구분이지만 방법론적 성격을 가지고 있기도 하다. 노스롭 프라이(Northrop Frye)는 풍자를 '투쟁적 아이러니'라고 설명했고, 아서 클라크(Arthur M. Clark)는 풍자의 다양성을 요약하면서 "풍자는 기지, 조롱(ridicule), 아이러니, 비꼼(sarcasm), 냉소(cynicism), 조소(sardonic)에 있는 모든 어조를 사용함으로써 그 표면을 다양한 색상으로 변화시킨다."라고 했다.[12] 즉 유머와 관련된 용어들은 상호 한정적(exclusive)인 것이 아니라 용어 간에 개념의 공통부분이 넓게 존재한다는 것을 알아야 한다.

유머의 유형과 범주

해학

유머를 우리말로 해학이라고도 하지만 해학은 유머의 일반적인 의미보다 더 한국적 정서를 내포하고 있다. 해학의 사전적 의미는 '익살스러우면서 풍자적인 말이나 짓'[13]이라고 풀이되지만 유머의 동기 측면에서 기지나 풍자에 비해 의미 있는 차이가 있다. 해학은 기지나 풍자, 아이러니와 동일한 골계에 속하지만 대상과 대립하는 적대감을 전혀 드러내지 않고 따뜻한 사랑과 동정으로 그 대상을 감싼다는 점에서 독특한 일면을 가지고 있다. 즉 해학은 있는 그대로의 실상을 바라보며, 모순에서 오는 불쾌감도 포용과 융화의 부드러운 감성으로 해소시키려 한다. 결국 영국의 사상가 토머스 칼라일(Thomas Carlyle)이 표현한 '유머의 요결은 감성'이라는 말로 해학의 개념은 명백해진다. 해학의 웃음은 단순한 웃음이 아니라 인생에 대한 관조이자 여유라고 볼 수 있는데, 어떠한 대상이든 부정을 배제한 긍정적인 애정을 보여 주는 것이다.

　해학이 풍자와 구별되는 가장 큰 특징은 대상 속에 자기 자신까지 포함시키는 점이다. 해학의 주체가 되는 작가나 인물이 자신의 모습과 처지를 대상물에 그대로 투영한다고 할 수 있다. 자신을 객관화하는 자기 인식이 전제되어야 하며, 일상에서는 마음의 '여유'가 해학의 출발점이 될 수 있다.[14] 이러한 관점에서 해학은 유머의 한국적 특징이라고 볼 수 있다.

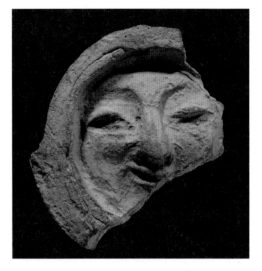

얼굴무늬 수막새, 신라 7세기(국립경주박물관 소장)

한국적 유머의 특징은 해학의 개념에서 알 수 있다. 역사와 현실의 난관을 배경으로 관조와 용서 그리고 한을 공감하는 정서에서 나오는 특유의 유머와 웃음을 한국적 해학이라고 할 수 있다.

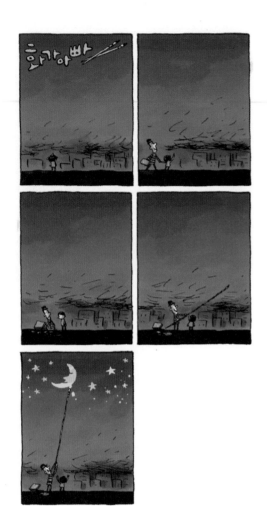

화가아빠, 황중환, 2007

한국은 전형적인 온대 지역으로 사계절이 뚜렷하다. 아름답고 축복받은 자연환경을 가지고 있으면서도 지정학적 이유로 주변국의 침입이 끊이지 않았던 장구한 항쟁의 역사를 지녔다. 그러므로 한국인의 생활에서 가장 먼저 터득할 수 있었던 것은 비항상성(非恒常性)이라고 할 수 있다. 모든 것이 변해도 극단적 대응 없이 세상만사를 초연한 자세로 대하는 태도로, 상생적 관점을 가지고 해학적 이환(移換)의 자유를 만끽하는 것이다. 더불어 자연을 순리대로 보는 도교적 사고와 현실주의적 기질에서 오는 삶에 대한 긍정적 시각과 유희적 본능이 한국적 유머의 특징을 만든다. 이는 '해학'의 특성으로도 볼 수 있다. 한국 사람이 자신의 삶과 예술에서 스스로 확신하는 것 가운데 하나가 선천적으로 높은 해학에 대한 감수성이다.[15]

조형예술에서 나타난 한국적 해학의 특성은 비항상성에 대한 통찰이 인간사에 전이되어 해학에 관한 고도의 감수성으로 발전하게 되는데, 주로 과장과 왜곡으로 표현된다. 하지만 서구의 이미지와 같이 패러독스 기법의 날카로움이 아니고, 형식의 일탈과 다의성에 근거하여 인간적인 웃음을 자아내게 한다. 자연과 지역 문화적 특성과 역사적 비극성 등으로 해학의 자원이 풍부한 한국의 해학적 요소는 필연성을 지닌 것으로 한국 문화 전반을 이해하기 위한 필수적 요소가 되었고, 이를 이해함으로써 한국의 생활 문화와 예술에서 그 독특한 분위기를 발견할 수 있다.

기지

위트는 우리말로 하면 재치로 번역되지만 본래는 지력(知力)을 뜻하는 말로 기지에 더 가깝다. 위트는 17세기 무렵부터 영국에서 임기응변의 기발한 발상을 의미하는 것으로 사용되었는데, 이 개념의 본질적인 특성은 '기묘한 압축' '숨겨진 함축의 순간적인 폭로' '두 가지 모순된 관념의 결합'에 있다.

위트, 즉 기지는 주관적 골계의 순수한 지적 양상으로 지적 요소가 강한 유머의 한 변용(變容)이다. 사실 기지는 특별한 유형의 유머로 볼 수 있는데, 의미 해석에 일정 수준의 지적 기반이 필요하다는 점에서 일반 유머와 차이가 있다. 유머는 의도하지 않아도 상황에 따라 자연스럽게 발생할 수도 있으나 기지는 반드시 의도가 들어 있다. 마크 트웨인은 일반 유머와 기지의 차이를 언급하면서, '재치 있는 이야기(witty story)'는 그것이 말하는 '문제(matter)'에 영향을 받는다고 했다.[16] 이 뜻은 기지가 무엇이 어떻게 의도되어 어떠한 주제로 표현되는지는 지적인 문제라는 것이다. 해학이 기질과 관련이 있다면 기지는 교육이나 교양과 관련이 있다. 기지는 예민한 통찰력과 지적 수준에 바탕을 두고 있기 때문에 웃음보다도 훨씬 강한 폭소를 유발할 경우가 많다.[17]

또한 유머가 내향성이 강하다면 기지는 외향성이 강하며, 확실하고 신속한 판단으로 단안(斷案)을 내려 양자택일의 기회를 남기지 않는다.

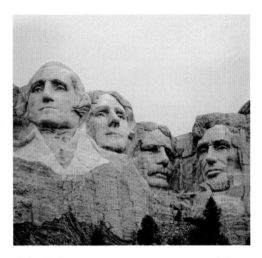

러시모어 산(The Mount Rushmore National Memorial)의 대통령상

미국의 사우스다코타 주 러시모어 산 암벽에 워싱턴, 제퍼슨, 링컨, 루즈벨트 네 명의 미국 대통령 얼굴이 조각되어 있다.

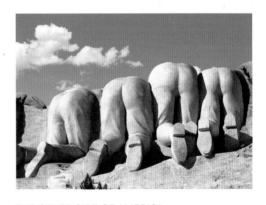

THE OTHER SIDE OF AMERICA

러시모어 산의 대통령상을 알고 있다면 미국 대통령의 뒷모습이라는 것을 이해하고 웃게 되는 기지의 속성을 가지고 있다. 물론 미국의 다른 측면을 보여 주려는 풍자적 목적을 담고 있기도 하다.

부에노스아이레스동물원 광고

동물들의 눈언저리가 한 대 맞은 듯 멍들어 있는 모습으로
표현되어 사진을 보는 사람의 호기심을 유발한다. 동물원에
"캥거루가 도착했다."는 내용의 광고문구로 마치 캥거루에
게 한 방 맞은 것처럼 유머러스하게 표현하여 그 의도를
분명하게 이해시킨다.

우유 마시기 캠페인

미국의 유명한 연예인이나 운동선수, 애니메이션 캐릭터가
입가에 우유를 묻히고 등장해 우유 마시기를 권장하는
이미지로 기지를 통한 즐거움을 준다.

언어적으로는 실제 상황에서 상대의 허(虛)를 파악해 그것을 근거로 순수한 지적 공략을 가함으로써 통쾌감과 웃음을 유발한다. 무관하거나 배리(背理)된 것으로 여겨지는 상황 또는 현상을 의외의 면에서 절묘하고 직관적으로 상호 연관하여 표현함으로써 기지의 요소가 성립된다.

풍자

풍자는 동시대 사회 부조리·불합리·악습과 개인의 우행·위선·결핍 등을 지적하여 조소를 유발하게 하는 언어 표현의 한 형식이다. 풍자는 현실 부정적이고 비판적인 태도에서 성립하며, 해학과 같이 한 단계 높은 위치에서 대상과 대립하여 야유와 조소로 공격하고 폭로한다. 더 나아가서 대상의 부정성을 개혁하는 교육적 의미까지가지고 있다.[18]

　풍자는 감성보다 순수한 지성을 바탕으로 교정과 개선이라는 긍정적인 결과를 요구하며 웃음을 유발한다. 풍자에 대해 연구한 지바 벤 포라(Ziva Ben Porat)는 풍자를 '비전형(非典刑)화된 본질을 비평적으로 재현한 것으로, 사실적 대상을 수신자가 메시지의 지시물로 재구성하게 되는 비평적 재현'이라 정의하면서 "풍자된 원래의 사실성(reality)은 관습·태도·양식·사회 구조·편견 등을 포함한다."라고 설명했다.[19]

　아서 폴라드가 『풍자(Satire)』에서 논한 것처

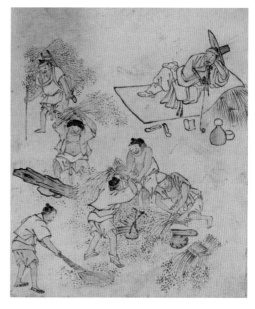

단원풍속도첩 중 벼타작, 김홍도, 18세기
(국립중앙박물관 소장)

벼타작을 하는 사람들의 모습이 그림 중앙에 보이고
그 뒤에는 게으른 자세로 기다란 장죽대를 문 양반이 있다.
이 그림은 조선 후기에 제작된 그림인데, 이 시기는 발전한
농업 기술로 생산이 증대하던 시기로 부농과 경제적 지위를
상실한 몰락한 양반이 출현한다. 김홍도는 그 시대의
서민상을 사실적으로 묘사하여 당시 생활상의 해학을
보여 주고, 한편으로는 빈부의 차이, 반상의 신분 격차 등
불합리에 대한 강한 풍자를 보여 준다.

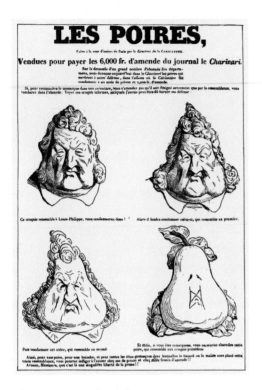

배(Les Poires), 오노레 도미에, 1931

1832년대에 샤를 필리퐁이 출간한 일간지《르 샤리바리
(Le charivari)》에는 도미에 등이 제작한 석판화가 실리면서
광범위한 풍자를 보여 주었다. 풍자 신문은 당시 정계에
큰 영향을 미쳤다. 상류층 부르주아 위주의 정책을 펼쳐
훈장과 작위를 남발한 루이 필리프 왕에 대항하여
그의 살찐 얼굴을 배(프랑스어로 'poire'는 '바보'라는
속어로도 쓰임) 모양으로 변형시킨 풍자화이다.

럼 희화화, 패러디, 벌레스크(burlesque)로 그 윤
곽이 뚜렷한 풍자의 형태도 있으나, 이러한 용어
는 풍자를 표현하는 방법의 한 예라고 할 수 있
다. 가령 패러디는 원작을 차용하는데, 풍자적인
목적을 위하여 이용할 수 있다.[20] 풍자는 웃음 유
발을 목적으로 사실을 왜곡하여 표현하는데, 이
왜곡이 극적인 효과를 유도하지만 진실을 가장
하거나 위장하지는 않는다.

　휴머니즘을 바탕으로 한 풍자는 해학과 더
불어 한국적 유머의 특징이라고 볼 수 있다. 이것
은 서민 계급이 양반 계급을 비웃는 반관형(反官
型) 풍자의 예로 문학과 미술에서 많이 볼 수 있
는데, 지배층과 피지배층이 구분된 사회 구조가
오랜 기간 계속된 것에 영향을 받았다.[21]

　현대 사회에도 예술가나 디자이너는 풍자적
표현으로 작품에 사회 현실을 반영하고 이를 증
언하여 직간접적으로 개선을 촉구하는 사회적
기능을 수행하고 있으며, 사회 이슈를 형성하기
도 하고 윤리적 문제에 일체감을 느끼게도 한다.
또한 풍자의 장점은 웃음을 통해 카타르시스를
제공하고, 바람직한 정신적 정화 기능을 수행할
수 있게 한다.

　풍자적 표현은 단순히 웃음을 유발하기 위
한 표현이 아니라 잘못된 대상에 대한 개선을 위
한 지시이며, 교정을 위한 공격적인 표현이라고
할 수 있다. 단순한 유머에 그치지 않고, 사회의
관습이나 정치적 상황에 대하여 비판의 내용을
담고 있는 것이 표현의 핵심이다. 따라서 풍자에

는 고발정신(informing spirit)이 포함되어 있는
데,[22] 그런 이유로 매우 다양한 목적에 활용되어
왔으며 자유롭고 부주의하게 때로는 변덕스럽
게 쓰였다.

풍자에서 그 내용이 시각적으로 표현될 때
는 소위 확장된 비유라고 할 수 있는 알레고리를
통해 나타난다. 그것은 표면적으로는 인물, 행위,
배경 등 통상적인 구조를 갖추고 있는 하나의 이
야기인 동시에 배후에 사회적, 역사적 혹은 정신
적 의미가 전개되는 뚜렷한 이중 구조를 가진 풍
자 형식이다.

아이러니

우리는 일상 속에서 아이러니라는 말을 빈번하
게 접할 수 있다. 아이러니는 비꼼이나 말장난 또
는 역설과 비슷한 의미로도 쓰이고 비극적, 희극
적, 낭만적, 감상적 수식어를 동반하기도 한다.
개념 범위가 넓기 때문인데 이런 이유로 아이러
니는 간단히 정의하기 어렵다. 일반적으로 아이
러니는 겉으로 말하는 것과 실제로 의도하는 것
사이의 대조를 기본으로 한다. 아이러니는 그리
스어 에이로네이아(eironeia)를 어원으로 하는데,
이 용어는 남을 속이기 위해 취하는 가장 약고 비
열한 태도를 의미한다.[23] 즉 아이러니는 말하는
것(what is said)과 의미하는 것(what is meant) 사이
의 긴장 또는 상충을 포함하는데, 사소한 정도가

벨기에 브뤼셀공항의 변기
주로 불결한 곳에서 볼 수 있는 파리를 깨끗하게 유지되는
공항 화장실 변기에 의도적으로 인쇄하여 그곳을
겨냥(?)하고 싶게 하는 아이러니와 정신적 즐거움을
느끼게 한다.

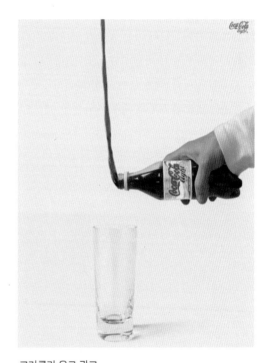

코카콜라 음료 광고
저칼로리 제품의 특성을 유머러스하게 비틀어, 중력을
거스를 정도로 가벼운 칼로리라는 발상의 아이러니를
담고 있다.

아닌 심각하고 의미 있는 대조가 존재하는 동시에 골계성을 갖는다.

아이러니에는 다음과 같은 특징이 있다. 외관과 현실의 대조, 외관은 단지 외관에 지나지 않는다는 자신에 찬 부지(不知), 외관과 현실의 대조에 대한 무지(無知)의 희극적인 효과 등이다. 즉 아이러니는 무지를 가장한 역설적 수사법을 의미한다. 작가나 화자가 표현하거나 말하는 것의 반대 의미를 전달하기 위한 것이다. 웨인 부스(Wayne C. Booth)가 소설 『허구의 수사학(Rhetoric of Fiction)』에서 논한 바와 같이 외관과 현실의 대조가 아이러니의 기본 특징의 하나라면, 대조를 지각하는 것은 아이러니를 인지하는 데 필수 조건인 것이다. 예를 들어 말의 아이러니에서 그 대조는 원문과 문맥의 대조가 되는데, 여러 사실 안에 모순이 있는 경우에 '아이러니컬(ironical)' 해질 수 있으며 그 모순과 대조의 상황을 인지하는 것이 아이러니의 인지로 이어진다.[24]

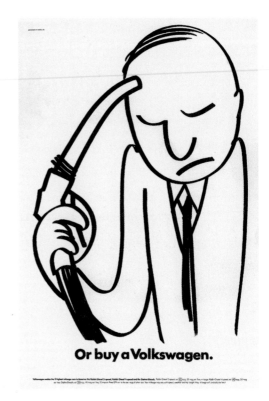

폴크스바겐 광고
기름값 걱정으로 마치 권총을 머리에 겨눈 듯한 이미지와 "그렇지 않으면 폴크스바겐을 사라."라는 메시지가 함께 배치되어 긴장을 유발한다. 이 이미지는 폴크스바겐 자동차의 연비를 강조하는 광고로 심각한 모습의 일러스트레이션과 현실적인 광고 메시지가 아이러니를 만든다.

왜 디자인유머가 필요한가

1. 노만택, 『웃음』, 보성출판사, 2001, 17쪽에서 참조함

2. 같은 책, 29-34쪽에서 참조함

3. 토마스 홀트베른트 저, 배진아 역, 『웃음의 힘』, 고즈원, 2005, 25쪽에서 참조함

4. 같은 책, 40-41쪽에서 인용함

5. 본 내용 중 일부는 한국콘텐츠학회에 발표한 논문(박영원, 「시각 문화콘텐츠 분석에 관한 연구- 시각적 재미의 분석 방법론을 중심으로」, 한국콘텐츠학회 논문지 제12권 제6호, 2012)에서 부분 발췌하고 정리함

6. 한글학회, 우리말큰사전, 1991에서 참조함

7. 국립국어연구원, 표준국어대사전, 두산동아, 1999에서 참조함

8. 조은예·최인수, 「재미에 관한 아동의 암묵적 지식과 플로우와의 관계 분석」, 한국심리학회지, 2008, 118쪽에서 인용함

9. 김은영, 「감정동사 유의어의 의미연구-즐겁다, 무섭다의 유의어를 중심으로」, 한국어 의미학 14, 한국어의미학회, 2004, 121-147쪽에서 참조함

10. Izard, Carroll E., *The Psychology of Emotion*, New York: Plenum Press, 1991을 인용한 이재록·구혜경, 「재미(Fun) 광고 효과에 관한 실증적 연구」, 한국광고홍보학보 제9-3호, 2007, 223쪽에서 인용함

11. Kintsch, W., 'Learning from Text Levels of Comprehension, or: Why Would Read a Story Anyway', *Poetics*, 9(1), Elsevier B. V., 1980, pp. 7-98을 인용한 이재록·구혜경, 「재미 광고 효과에 관한 실증적 연구」, 한국광고홍보학보 제9-3호, 2007, 224쪽에서 인용함

12. 같은 글, 225쪽에서 인용함

13. 고동우, 「여가 경험의 변화 과정: 재미진화모형」, '02연차대회 학술발표논문집, 한국심리학회, 2002, 466쪽에서 인용함

14. Herbart, J. F., 'General theory of pedagogy, derived from the purpose of education', *Writing on education*, 2, Herbart, J. F.(ed.), pp. 9-155을 인용한 「여가 경험의 변화 과정: 재미진화모형」, 118-119쪽에서 인용함

15. Dewey, J., *Interest and effort in education 1913*, Kessinger Publishing, 2007에서 참조함

16. Csikszentmihalyi, M., *Creativity Flow and the psychology of discovery and invention*, NY: Harper Collins, 1996에서 참조함

17. 윤홍미·안신호·이승혜, 「우리를 즐겁게 하는 것들: 재미 유발요소에 대한 탐색적 연구」, '96연차대회 학술발표논문집, 한국심리학회, 1996, 492쪽에서 인용함

18. Berlyne, D. E., 'Novelty and curiosity as determinants of exploratory behavior', *British Journal of Psychology*, vol. 41, 1950, pp. 68-80을 인용한 「우리를 즐겁게 하는 것들: 재미 유발요소에 대한 탐색적 연구」, 495쪽에서 인용함

19. 같은 글, 494쪽에서 인용함

20. O'Connell, W. E., 'Freudian Humour: The eupsychia of everyday life', *Humor and Laughter: Theory, research and application*, Chapman, A. J. & Foot, H. C.(eds.), London: Wiley, 1976, pp. 313-329을 인용한 김철중, 「애니메이션에 표현된 유머에 관한 연구」, 애니메이션 연구 제1권 제2호, 한국애니메이션학회, 2005, 30-31쪽에서 참조함

무엇이 유머러스한가

1. Moran, P., *What's so funny?; How to sharpen your sense of humor*, Lulu Enterprises, Inc., 2006에서 참조함

2. 이어령, 『지성에서 영성으로』, 열림원, 2010, 206-207쪽에서 인용함

3. 같은 책, 11-12쪽에서 인용함

4. 같은 책, 20-21쪽에서 인용함

5. Kachuba, J. B., *How to Write Funny: Add humor to every kind of writing*, Writer's Digest Books, 2001, p.7에서 참조함

6. 같은 책, p.17에서 인용함

7. *Webster's Third New International Dictionary*, USA Merrian-Webster Inc, 1984에서 인용함

8. Herzog, T. R. & Larwin, D. A., 'The Appreciation of Humor in Captioned Cartoons', *The Journal of Psychology*, 122(6), 1998, pp.597-607에서 참조함

9. McGhee, P. E., *Humor: Its Origin and Development*, San Francisco: W. H. Freeman, 1979. quoted in Barr, J. T., 'An Experimental Imvestigation of Nonsense, Hostile and Sexual Humor Advertisements', Doctoral Dissertation, Drexel University, 1996, p.14에서 참조함

10. Encyclopedia Britannica, Inc., *Encyclopedia Britannica, Knowledge in Depth. 9*, 1974, p.5에서 인용함

11. Langer, S., 'The Comic Rhythm', *Comedy: Feeling and Form*, New York: Scribners, 1953, p.76에서 인용함

12. Warburton, T. L., 'Toward a Theory of Humor: an analysis of the verbal and nonverbal in POGO', Doctoral Dissertation, University of denver, 1984, p.25에서 인용함

13. Hobbes, T., *Leviathan*, New York: Collier, 1962. quoted in ibid., p.25에서 인용함

14. Kant, I., *Critique of Pure Reason*, trans. Smith, N. K., New York: st. Martin's. quoted in ibid., p.26에서 인용함

15. 해당 내용은 박사 학위 논문으로 발표한 바 있는 「시각적 유머의 생산과 의미 작용에 관한 연구」를 보완 정리함

16. 박영원, 「유머 효과의 시각적 적용과 그 가능성」, 한국 조형예술학회 논문집, 1999, 275-281쪽에서 참조함

17. Speck, P. S., 'On Humor and Humor in Advertising', Doctoral Dissertation, Texas Tech University, 1987, p.10에서 인용함

18. 김성태, 「비 공격적인 유머의 문제」, 한국심리학지, 제1권 제4호, 1970, 117-121쪽에서 참조함

19. 손진영, 「Hardy 소설의 유머와 아이러니에 관한 연구」, 중앙대학교 대학원 영어영문학과 박사학위논문, 1987, 15쪽에서 인용함

20. Berlyne, D. E., 'Laughter, Humor, and Play', *The Handbook of Social Psychology*, vol. 3, 2nd ed., Lindzey, G. & Aronson, E.(eds.), Menlo Park: Addison-Wesley Publishing Co., 1977, p.800에서 인용함

21. Koestler, A., 'Humor and Wit', *The New Encyclopedia Britannica*, 1980에서 참조함

22. Nerhardt, G., 'Incongruity and Funniness: Towards a New Descriptive Model', *Humor and Laughter: Theory, Research and Application*, Chapman, A. J. & Foot, H. C.(eds.), London: John Wiley & Sons, 1976, pp.57-59에서 참조함

23. Suls, J. M., 'Cognitive Processes in Humor Appreciation', *Handbook of Humor Research*, Vol 1. McGhee, P. E. & Goldstein, J. H.(eds.), New York: Springer-Verlag, 1983, pp.39-58에서 참조함

24. Shultz, T. R., 'A Cognitive-Developmental Analysis of Humor', *Humor and Laughter: Theory, Research and Application*, Chapman, A. J. & Foot, H. C.(eds.), London: John Wiley & Sons, 1976, pp.12-13에서 인용함

25. Mary, K. R. & Pien, D., 'Elephants and Marshmallows: A Theoretical Synthesis of Incongruity-Resolution and Arousal Theories of Humor', *It's a Funny Thing, Humor*, Chapman, A. J. & Foot, H. C.(eds.), Pergamon Press, 1977에서 참조함

26. Suls, J. M., 'A Two-Stage Model for the Appreciation of Jokes and Cartoons: An Information-Processing Analysis', *the Psychology of Humor: Theoretical Perspectives and Empirical Issues*, Goldstein, J. H. & McGhee, P. E.(eds), New York: Academic Press, 1972, p.82에서 인용함

27. Bergson, H., 'From Laughter', *Comedy: Meaning and Form*, Corrigan, R. W.(ed.), New York: Harper & Row Publishers, 1981, p.332에서 인용함

28. Lafave, L. & Haddad, J., Maesen, W. A., 'Superiority, Enhanced Self-Esteem, and Perceived Incongruity Humor Theory', *Humour and Laughter: Theory, Research and Application*, Chapman, A. J. & Foot, H. C.(eds.), London: John Wiley & Sons, 1976, p.89에서 인용함

29. Zillmann, D., 'Disparagement Humor', *Handbook of Humor Research*, Vol. 1. McGhee, P. E. & Goldstein, J. H.(eds.), New York: Springer-Verlag, 1983, pp.85-108. quoted in Speck, P. S., op. cit., p.38에서 인용함

30. Zillmann, D. & Cantor, J. R., 'A Disposition Theory of Humour and Mirth', *Humour and Laughter: Theory, Research and Application*, Chapman, A. J. & Foot, H. C.(eds.), London: John Wiley & Sons, 1976, pp.93-116에서 참조함

유머의 유형

1. Aristotle, *Poetics*, trans. Butcher, S. H.,
New York: Hill and Wang, 1961에서 참조함

2. Eastman, M., *The Sense of Humor*, Charles Scribner's
Sons, 1921. quoted in Barr, J. T., op. cit.,
p.16에서 인용함

3. 'the Psychology of Humor: Theoretical Perspectives
and Empirical Issues', p.17에서 인용함

4. Barr, J. T., op. cit., 1996, p.18에서 인용함

5. Hobbes, D. & Bryant, J., 'Humor in the
MassMedia', *Handbook of Humor Research*, Vol.1.
McGhee, P. E. & Goldstein, J. H(eds),
New York: Springer Verlag, Inc., 1983, pp.143-172.
quoted in Barr, J. T., op. cit., pp.15-16에서 인용함

6. Cattell, R. B. & Luborsky, L. B., 'Personality Factors
in Response to Humor', *Journal of Abnormal and
Social Psychology*, vol.42, No.4, Oct.1947,
pp.402-421. quoted in *Handbook of Humor Research*,
pp.23-24에서 인용함

7. Madden, T. J. & Weinberger, M. G., 'The Effect of
Humor on Attention in Magazine Advertising',
Journal of Advertising, Vol.11, No.3, 1982,
pp.8-14에서 참조함

8. Lynch, M. D. & Hartman, R. C., 'Dimensions of
Humor in Advertising', *Journal of Advertising Research*,
Vol.9, No.4, 1968, pp.41-42에서 참조함

9. 유머의 유형에 관한 내용은 저자의 박사학위 논문
「시각적 유머의 생산과 의미 작용에 관한 연구」에서
발췌하여 보완 정리함

10. 임승빈, 「일본 강점기 시의 골계성」, 『한국 문학의
골계 연구』, 남송, 김영수 박사 화갑 기념 논문집
발행위원회, 1993, 240쪽에서 인용함

11. 같은 책, p.242에서 인용함

12. 아서 폴라드 저, 송낙헌 역, 『풍자』, 서울대학교 출판부,
1978, 6쪽에서 인용함

13. 『동아새국어사전』, 동아출판사 1996에서 참조함

14. 김지원, 『해학과 풍자의 문학』, 도서출판 문장, 1983,
31-32쪽에서 인용함

15. 한국문화교류연구회 편, 『해학과 우리』, 시공사,
1998, 12쪽에서 인용함

16. *The New Book of Knowledge*, New York:
Grolier, Inc., 1970, p.277에서 인용함

17. *The World Book Encyclopedia*, U. S. A: Field
Enterprises Educational Cooperation, 1970,
Sv Humor by Hook, J. N. 에서 참조함

18. 같은 책에서 참조함

19. 린다 허치언 저, 김상구·윤여복 역, 『패러디 이론』,
문예출판사, 1992, 73쪽에서 인용함

20. 아서 폴라드 저, 송낙헌 역, 『풍자』, 서울대학교 출판부,
1978, 32쪽에서 인용함

21. 이규태 저, 『한국인의 정서구조: 해학과 눈물의
한국인』, 신원문화사, 1994, 45쪽에서 참조함

22. 도널드 폴슨 저, 김옥수 역, 『풍자 문학론』, 지평사,
1992, 230쪽에서 인용함

23. D. C. Muecke 저, 문상득 역, 『아이러니』,
서울대학교 출판부, 1980, 28쪽에서 인용함

24. 같은 책, 60쪽에서 인용함

디자인유머의 생산 방법론

/2/

디자인유머의 생산과 희극성

유희 충동과 디자인유머의 생산

유희와 예술 사이의 연관성은 디자인유머의 생산뿐 아니라 디자인 창조성을 위해 주목해야 한다. 프리드리히 실러(Friedrich Schiller)는 인간을 이성과 감성의 이원적 합일체로 보고, 이성을 인격(person) 또는 자유, 감성을 환경(zustand) 또는 필연이라고 명명했다. 인격은 절대 불변의 실재이며 환경은 변화 유전의 실상이라 했고 이 실재와 실상에는 각각 상응하는 충동이 있는데, 이것을 형식 충동과 소재 충동이라고 했다. 형식 충동은 이성·자유·도덕 같은 고귀한 것을 추구하는 이성적 충동이고 소재 충동은 감성적 충동이라고도 명명된다. 실러는 전자만으로는 신선화되고, 후자만으로는 동물화되어 버린다고 말했다. 현대인은 이원적 부조화로 고민하는데, 실러는 이 부조화의 조정자로서 두 개의 충동을 조화롭게 하고 완전한 인간으로 인도하는 특수한 충동으로 유희 충동(spieltrieb)을 언급한다.[1]

유희 충동은 이성과 감성을 적절히 조화롭게 하는데, 인간은 이 유희 충동의 지배하에 있을 때 비로소 완전한 인간일 수 있다. 이 유희라는 활동은 예술 활동을 일컫는 말로, 곧 유희 활동은 이성이나 감성의 강요를 받지 않은 자유로운 조화의 상태이다.[2]

이러한 유희 충동과 예술 활동의 연계성은 디자인유머의 생산과도 연관된다. 디자인유머가 유희 충동의 발산만으로 생산할 수 있는 것은 아니지만, '유희 충동'적 에너지는 디자인유머 생산의 바탕이 된다.

앙리 베르그송의 희극성과 디자인유머의 생산

앙리 베르그송의 희극성

앙리 베르그송의 희극성은 유희 충동과 함께 디자인유머의 생산에서 가장 중요한 이론 중 하나이다. 앙리 베르그송이 말한 희극성의 발생은 다른 모든 분야의 창조와 관련이 있다.

앙리 베르그송은 『웃음』에서 희극성에 관하여 전반적으로 논하면서 형태와 움직임의 희극성을 고찰했다. 그리고 희극성 발생에 관한 관점을 '상황의 희극성' '언어의 희극성' '성격의 희극성'으로 나누어 설명했다.[3] 앙리 베르그송의 희

극성에 관한 제반 이론은 디자인유머 생산 방법의 근저가 될 수 있는데, 그는 다음 세 가지 관점으로 희극성의 일반적인 발생 배경을 논했다.

첫째, 확실하게 인간적인, 즉 인간의 범위 밖에서는 희극성이 존재하지 않는다. 예를 들면 토끼나 오리 같은 동물이 스스로 희극성을 만들지는 못하지만, 사람과 같은 표정이나 동작을 할 때 우리는 유머를 느낀다.

둘째, 보편적으로 희극성은 방관자나 관객으로 일시적 무관심이나 감정 부재의 상황에 놓였을 때 발생한다. 연민이나 애정과 같은 깊은 감정에서 웃음이 발생할 수 없다고 단정 짓는 것은 아니다. 단지 잠시 애정을 망각하고 연민의 감정을 떠나서 영화를 볼 때와 같은 일종의 방관자의 심리 상태가 되었을 때 희극성을 느낄 수 있다는 것이다. 만약 귀를 막고 음악이 들리지 않는 상태로 무도회장의 춤 추는 광경을 보면, 장중함에서 오는 감동과 감정이 갑자기 우스꽝스러운 광경을 보는 것처럼 변할 수 있다.

셋째, 희극성은 그것의 완전한 효과를 위해 마음가짐의 순간적 무감각 상태를 요구하며, 사람의 순수한 지성에 호소한다. 희극성은 순수한 지적 능력의 활동이고 다른 사람의 지성과 접촉을 유지하는 것이다. 희극적 요소는 그 사회의 관습이나 관념 등과 상관관계에 있으며, 웃음은 시대와 사회의 보편성을 반영함으로써 사회적인 의미 작용(social signification)을 하게 된다.

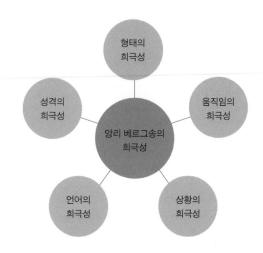

앙리 베르그송의 희극성

가. 형태의 희극성

사람의 얼굴 형태는 완벽한 균형을 이룰 수 없고, 오히려 개개인마다 가지고 있는 여러 가지 특징적인 변형(deformation)을 포착해 낼 수 있다. 이러한 변형을 과장하면 희극적인 것이 된다. 의도적으로 우아함을 훼손하여 우스꽝스럽게 만드는 데 성공하면 얼굴이나 신체의 골계성을 통해 형태의 희극적 효과를 얻을 수 있다.

나. 움직임의 희극성

신체의 움직임이 기계적인 것을 연상시킬 때, 우리는 그 정도에 정비례해서 희극성을 느끼게 된

다. 사람의 움직임이 마치 기계 장치가 작동하는 모양으로 연상 작용되면 희극적 효과가 커지게 된다. 가령 어느 연설가의 몸짓이 그 자체로 웃음을 유발하지는 않지만, 같은 동작이 계속 반복되는 것을 보면서 기계적인 작동이 연상되면 희극성이 발생한다.

다. 상황의 희극성

앙리 베르그송은 상황의 희극성을 설명하며, '생명력이 있는 것처럼 보이면서도 동시에 기계적인 배열이 분명하게 느껴지는 행동과 사건의 배치는 모두 다 희극적'이라고 했다. 뚜껑을 열면 용수철이 달린 괴상한 장난감이 튀어나오는 상자에서 일종의 기계적 반복이 주는 유희성을 느낄 수 있다. 이러한 기계적 결합의 특징으로 진행되는 어떤 움직임을 반복해서 보여 주면 희극성을 느끼게 된다. 한편 굴리면 점점 더 커지는 눈덩이처럼 처음에는 별것 아니던 것이 특정 사건이 계기가 되어 예기치 못한 심각한 상황에 이르는 황당함이 희극성을 유발하기도 한다. 즉 일련의 연속적인 사건들이 반복, 중복, 역전되어 희극성을 부여한다는 점을 지적한 것인데, 이는 디자인유머 생산 이론에 중요한 영감을 준다.

앙리 베르그송은 연극 등에서 반복되는 말이 낳는 중요한 희극적 효과를 다음과 같이 설명한다. "말의 희극적 반복에는 일반적으로 두 가지 요소가 대치하고 있다. 하나는 용수철처럼 다시 풀어지려는 억눌린 감정이며, 다른 하나는 그 감정을 다시 억압하는 것을 (어린아이의 용수철 장난감 상자처럼) 즐기려는 생각이다." 그는 골계성을 '(꼭두각시놀이처럼) 생명적인 것에 덧붙여진 기계적인 것'이라고 했는데, 이것은 일종의 대조와 대비의 효과로 해석된다. 따라서 반복은 골계성을 발생시키는 효과를 유발한다고 할 수 있다.

중복은 동시에 일어난 일련의 두 사건이 전적으로 아무 관련 없는 사건이면서 아주 다른 두 의미로 해석 가능할 때 희극이 된다. 여기서 일종의 긴장, 즉 '오해'가 생길 수 있다. 이것은 이 자체가 우스꽝스러운 것이 아니고 풀어야만 하는 사실들의 중복을 드러내는 징표로서 발생하는 웃음일 것이다.

앙리 베르그송은 처음에는 아무것도 아니었던 원인이 필연적인 과정을 통해 엄청나고 예기치 못한 결과에 이를 수 있다고 설명하면서 반전에 대해 언급한다. 특히 기계적인 결합의 특성은 대개 반전을 통해 즐거움이 배가된다.

그는 통속 희극의 수법으로 '상황의 희극성'을 설명했다. 통속 희극에서 발견되는 것이 사실의 반복이든 중복 또는 역전이든 그 수단의 목표는 늘 동일한데, 이것을 '삶의 기계화(mechanization)'라고 했다. 여러 행위나 관계로 이루어지는 하나의 체계를 세우고, 그 상태를 그대로 반복하거나 반전시키고, 때로는 부분적으로 일치하는 또 다른 체계로 이전시켜 희극성을 얻을 수 있

다는 것이다. 즉 모든 작용은 결과도 역전시킬 수 있고 각 부분을 상호 교환할 수 있는 기계 장치로 취급한 것이다.

라. 언어의 희극성

'언어의 희극성'에도 반복, 중복, 역전의 매커니즘이 적용되는데, 대부분의 희극성은 언어를 매개로 발생하지만 언어 자체가 창조하는 희극성도 있다. 다소 인위적인 측면이 있을 수 있지만, 이 둘을 구분하는 것은 매우 중요하다. 전자는 다른 나라의 언어로 번역할 수 있지만, 후자는 번역할 수 없다. 언어 구조 내부에서 자체적으로 발생하는 희극은 언어의 문장 구조에 따른 어감의 전달이나 단어의 미묘한 선택이 어렵다.

무의식중에 의도하지 않았던 말을 하는 것은 희극성의 중요한 근원이 된다. 가령 문장 속의 터무니없는 실수나 말과 말 사이에 뚜렷하게 드러나는 모순이 희극적인 언어가 된다. 희극적 언어는 희극적 장면을 떠올리게 한다. 따라서 상황 안에서 희극을 구성하는 반복, 중복, 역전이 언어에서도 적용되는 것이다.

시각적 유머의 맥락에서도 유머러스한 상황을 시각적으로 진술하는 경우와 시각 요소 자체가 만드는 유머는 차이가 있다. 예를 들면 웃음의 표적이 늘 화자가 되는 것은 아니다. 이것은 주관적 골계와 객관적 골계의 유형으로도 설명이 되는데, 전자를 화자의 '재치'라고 한다면 후자는 사람 자체가 골계성(희극성)을 가지고 있는 경우라고 할 수 있다.

이러한 주관적 골계인 재기(才氣) 등의 유머 감각과 객관적 골계를 비교하는 일은 언어의 희극성을 파악할 때 따라야 할 근거를 제시해 준다. 희극적인 말과 재치 있는 말 사이에 본질적인 차이가 없다는 것을 알게 하고, 한편으로는 재치 있는 말이 비록 언어의 형태이기는 하나 희극적 장면의 이미지를 어느 정도 상기시킨다.

마. 성격의 희극성

성격의 희극성은 다음과 같이 설명할 수 있다. 돈키호테와 같이 타인과의 사회적 관계를 전혀 고려하지 않는 누군가가 자신의 생각과 행동만을 고수할 때, 이 또한 희극 소재가 될 수 있다. 때로는 다른 사람의 가벼운 결점이 우리를 웃게 하는 요인이 되기도 한다. 물론 타인의 결점이 아닌 장점을 보고 웃을 수도 있다. 결점을 보고 웃는 것은 단지 원인을 제공할 뿐인데, 우리는 그것의 부도덕성 때문에 웃는 것이 아니라 결점 자체가 가지고 있는 비사회성 때문에 웃게 된다.

앙리 베르그송과 유머 생산 방법

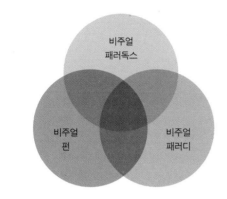

비주얼 패러독스

비주얼 펀

비주얼 패러디

디자인유머 생산 방법

앙리 베르그송은 '상황의 희극성' 요소로 반복, 중복 그리고 역전을 언급했는데, 이 이론은 유머를 시각적으로 적용하는 방법론의 유형인 비주얼 펀(visual pun), 비주얼 패러디(visual parody) 그리고 비주얼 패러독스(visual paradox)의 개념과 부합한다. 물론 앙리 베르그송이 언급한 반복, 중복 그리고 역전은 언어에 대한 것이지만 이를 시각언어로 전환할 수 있다. 단순한 물리적 반복에서 나아가 일련의 연속적 사건들이 반복되는 구조 내에서 대조나 대비가 희극성을 만들 수 있는 것처럼, 이러한 상황을 시각 이미지로 전환하기 위해서는 비주얼 펀의 개념과 이해가 필요하다.

시각적으로 표현된 유머는 이미지의 표면에 드러난 의미뿐 아니라 연상되는 또 다른 의미나 보이는 이미지와 의미하는 이미지가 반복되는 맥락에서 해설할 수 있다. 비주얼 펀의 방법도 이

런 맥락에서 설명할 수 있다. 어느 한 심벌이 두 가지 또는 그 이상의 의미를 암시할 때 앙리 베르그송의 이론에 있는 사건의 반복처럼 복합적 의미(double-meaning)로 해석할 수 있다. 이것은 수용자가 적극적으로 해석하게 유도한다.

중복은 어떤 사건이 전혀 다른 두 사건과 연관하여 두 가지 이상의 의미로 해석된다는 앙리 베르그송의 이론에 따라, 시각적 표현으로 전환하면 비주얼 패러디와 연관하여 생각해 볼 수 있다. 앙리 베르그송의 중복은 이미 알고 있는 내용을 다른 각도로 인식하게 하는 희극성으로 해석된다. 마찬가지로 패러디는 누구나 알고 있는 사건이나 대상물에 의도적인 조작이나 장치를 통해 원작과 패러디 사이의 차이를 인지하게 함으로써 유머를 생산한다. 즉 이미지를 패러디한 작품은 보는 사람을 긴장하게 하지만, 곧 두 의미 간의 차이를 인식하는 순간 긴장은 풀어지고 별안간 웃음과 정신적 즐거움이 유발된다. 물론 패러디 결과도 넓은 의미의 비주얼 펀 효과를 가지고 있다. 패러디된 대상에서 원작과 비교되는 차이점이 복합적 의미를 가지기 때문이다.

어떤 관념의 자연스러운 표현이 다른 어조로 바뀌면 희극적 효과가 발생된다. 가령 정중한 어투의 말을 일상 어투로 조정하는 것도 일종의 패러디라고 할 수 있다. 예전에는 존중받던 것이 보잘 것 없고 천한 것으로 제시될 때도 희극성이 발생한다. 희극성 일반을 '하락(degradation)'으로 정의하는 철학자들도 있는데, 하락은 물리적·가

치적 전환(transposition)으로 볼 수 있다.[4]

　한편 역전은 상황이나 대상의 위치를 바꿈으로써 유머를 생산하는 방법이다. 이 방법은 아이러니를 내포한다. 유머의 인지적 측면으로 보면, 기대했던 어떤 것이 전혀 예상하지 못했던 결과로 인식되거나 결과가 기대감을 좌절시킬 때 유머가 발생한다. 그러므로 앙리 베르그송이 논한 역전은 디자인유머의 생산 방법에서 비주얼 패러독스 기법과 가장 부합한다고 볼 수 있다.

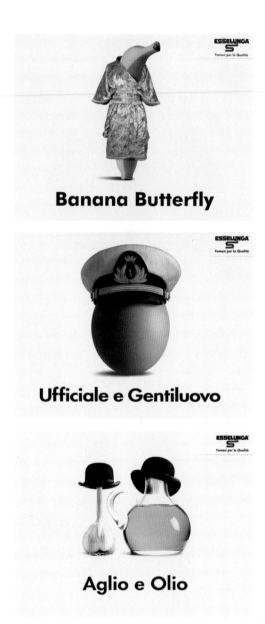

비주얼 편 : 에셀룽가(Esselunga) 광고 시리즈

각종 식재료를 의인화하여 식재료에 복합적 의미를 부여한 메시지를 유머러스하게 전달한다.

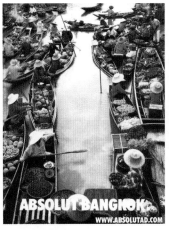
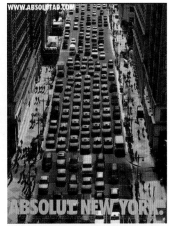
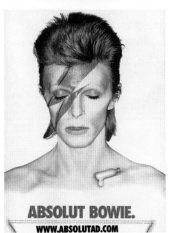
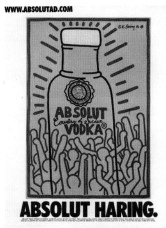
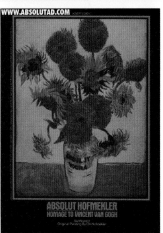

비주얼 패러디: 앱솔루트 보드카 광고 시리즈

앱솔루트 보드카 병의 형태를 누구나 이해할 수 있는 상황이나 대상물에 적용하거나 유명 작가 루스카, 샤프, 해링, 가르텔, 워홀 등의 개성 있고 독특한 기법 자체를 크리에이티브 표현 전략으로 가져와 패러디 기법을 과감하게 활용하고 있다. 앱솔루트 보드카 광고 시리즈는 10여 년간 지속되고 있는데, 지속적인 노출로 소비자에게 광고 이미지가 인식된다. 이 경우 반복 노출되는 이미지 자체가 넓은 의미의 패러디 기법이라 할 수 있다.

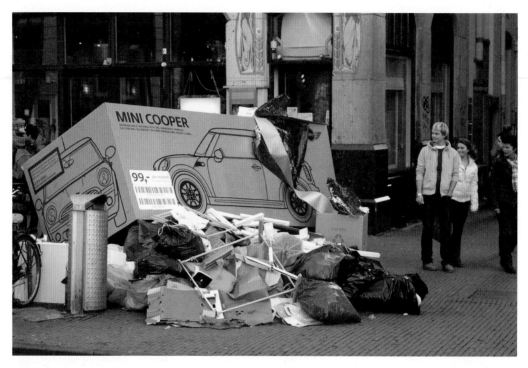

비주얼 패러독스:
BMW 미니 쿠퍼(Mini Cooper) 광고

상자에서 포장된 자동차를 꺼낸 뒤 그 상자를 버린 것처럼
표현한 이 광고는 작다는 것을 강조한 패러독스 기법의
광고디자인 이미지이다.

디자인유머의 생산과 비주얼 펀

비주얼 펀

현대 정보화 사회는 과거에 상상도 못했을 양의 시각·언어적 메시지가 홍수를 이루고 있다. 그 영향으로 이제는 차별된 메시지가 아니면 수용자에게 어필할 수 없게 되었다. 수용자의 주목을 끌기 위해서는 차별 전략으로 즐거움이나 재미를 주는 방법이 효과적인데, 그 방법에는 이를 시각적으로 표현하는 비주얼 펀(visual pun)과 언어로 표현하는 언어적 펀(verbal pun)이 있다. 이 둘은 현대 커뮤니케이션에서 매우 중요한 테크닉으로 급속히 부각되고 있다.

비주얼 펀은 순수 미술과 광고디자인을 포함한 디자인 영역에서 관습적인 사고 범위를 벗어나게 표현하여 흥미로운 시각적 즐거움(visual fun)을 만들어 준다. 특히 유머러스한 효과를 내는 가장 중요한 요소라고 할 수 있는데, 유머러스한 표현의 대부분이 펀의 요소를 내포하고 있다 해도 과언이 아니다. 비주얼 펀(fun)을 가능하게 하는 비주얼 펀(pun)은 디자이너를 비롯한 많은

작가들이 즐겨 사용하는 표현 방법으로, 정확하고 능률적으로 아이디어를 창작하고, 그 결과로 웃음과 정신적 즐거움을 제공한다.[1]

옥스퍼드 영어사전에서는 펀을 다음과 같이 정의하고 있다. '두 가지 또는 그 이상의 의미, 또는 다른 연상이 가능한 암시를 위해 하나의 단어를 사용하거나, 거의 소리가 같거나 비슷한 두 가지 또는 그 이상의 단어를 유머러스한 효과를 생산할 목적으로 사용하는 것'[2]이다.

즉 펀은 이중어(二重語, doublet)처럼 한 단어를 다양한 의미로 사용하는 다의성(多義性, poly-semy)과 동일하지는 않지만 같은 음의 동음어(同音語, homophony)의 간극을 이용한 것이다. 동음이의어(同音異議語, homonym)같이 각기 다른 사물을 일컫는 하나의 단어와 동음이의어의 반대어는 다르지만 같은 것을 의미하는 동의어(同義語, synonym) 간의 차이를 이용한다. 펀은 동음이의어를 동의어로 취급함으로써 발생하는 개념 차에서 유머 효과와 분석적인 효과를 내게 한다. 보통 유머러스한 언어적 재주나 장난으로 여겨지지만 때로는 진지한 내용을 표현할 수도 있고 풍자나 아이러니를 내포할 수도 있다.

시각적 유머 창출의 가장 중요한 개념인 비주얼 펀에도 같은 정의가 적용된다. 문자 대신 시각 기호로 대치되면서(결국 문자도 일종의 시각 기호이지만) 말이나 문장 속의 펀 혹은 시각적인 펀으로써 디자인유머의 중요한 방법론이 된다. 비주얼 펀의 효과적인 창작은 어느 한 기호가 두 가

지 또는 그 이상의 의미를 암시할 때 가능하다. 또 다른 연상을 하기 위해 같거나 비슷한 형태 또는 비슷한 소리를 가진 두 개 이상의 의미가 서로 다른 기호를 사용할 때도 가능하다.

미술사에 나타난 비주얼 펀[3]

비주얼 펀의 기원

인류사에서 가장 오래된 커뮤니케이션 기록은 동굴벽화에서 확인할 수 있다. 목탄으로 그린 들소나 순록 그림의 의도를 정확하게 알 수는 없지만, 그 시대 동굴 거주자들이 사냥 장면을 이미지로 표현하고 커뮤니케이션을 시도했다는 사실은 추측할 수 있다. 동굴벽화에 나타난 그림은 오늘날의 글이나 문자와는 거리가 있다. 그림은 문자가 없던 시대에 이를 대신하는 표현으로 시작되었다. 예를 들어 벌(bee)의 그림이 단어 'be' 대신 쓰인 흔적에서 음성기초표기(phoneticization) 또는 리버스(rebus) 법칙을 발견할 수 있는데, 이것은 유머 효과에 중요한 요인을 제공하는 최초의 비주얼 펀 요소이다. 이는 그 당시 이미 음절 단위의 음성기호로 표기 체계가 갖춰져 있었기에 가능한 일이었다.

나일강 하구에서 나폴레옹이 발견한 로제타석(Rosetta Stone)에는 기원전 196년에 새겨진 상형문자가 발견되었다. 그림과 소리를 완전하게 해독한 언어로, 같은 음으로 읽히지만 의미가 다른 동음이의어를 구분한 것을 알 수 있다. 이 또한 펀을 내포한 것인데, 이와 같은 방법으로 고대 중국의 자형에도 소리가 같은 문자를 구분하기 위해 글자체의 조형 요소를 달리한 사료가 있다.

이처럼 펀의 요소는 고대 문화권의 리버스 법칙에서 자주 발견되는데, 그리스 화병이나 예술품에서 많이 나타나 고대 그리스가 현대적 발전의 시초로 인정되고 있다. 그리스인들은 신화적이고 우화적인 내용을 펀 효과로 표현했다.

아리스토텔레스는 논리, 철학, 자연과학, 윤리학, 정치학, 시학 등에 관련된 많은 글을 썼는데, 수사학에 관한 그의 저술에서 두세 가지 유형의 펀을 논하기도 했다. 아리스토텔레스 이후 시대에는 은유 기법이 종교화에 사용되었는데, 곰브리치(E. H. Gombrich)가 『상징적 이미지(Symbolic Images)』에서 서술하기를, 과거에는 성서의 의미를 지지하거나 잘 표현하기 위해 펀을 이용했다고 한다. 그러나 종교를 주제로 하는 예술의 은유적 표현은 일반적인 펀의 내용과 차이가 있다. 그 이유는 성서에 따른 의미이므로 복합적이지 않기 때문이다.[4]

중세 및 근대 미술사에 나타난 비주얼 펀

14세기에 접어들어 지도적인 성직자들이 성스
러운 원문에 적합한 장식을 위한 규칙을 제정하
면서, 필경사와 장식가가 만들어 내던 과도한 장
식은 규제되었고 시각적 익살(farce)에 대한 배격
이 나타났다. 그렇다고 시각적 유머가 완전히 사
라진 것은 아니었지만 시대 배경에 따라 잠시 동
안 제약을 받았다.

이탈리아 화가 주세페 아르침볼도(Giuseppe
Arcimboldo)는 셰익스피어가 문학을 통해 시각
커뮤니케이션에 관여했던 만큼이나 비주얼 펀
에 큰 기여를 했다. 특히 1591년에 완성된 그의
작품 〈님프 플로라(The Nymph Flora)〉는 아르침
볼도의 상상력과 위트를 유감없이 보여 준다. 꽃
의 여신의 이름인 동시에 한 지역에 서식하는 식
물을 의미하기도 하는 이 작품은 단어 'flora'를
이용한 유희일 뿐만 아니라 명백한 비주얼 펀이
기도 하다. 당대에 비교될 만한 비슷한 유형의 작
품이 없었기 때문에 오히려 미술가들이 간과했
을지도 모른다.

셰익스피어는 자신의 시나 희극에 많은 펀
효과를 사용했다. 시각적으로도 적용 가능한데,
그는 주로 한 단어가 두 가지 또는 그 이상을 암
시할 때 창작되는 의미론적 펀(semantic pun)뿐
아니라 동음이의어적 펀(homonymic pun)의 사
례도 많이 남겼다. 셰익스피어는 희극적 상황과
함께 비극적 상황에도 사고의 복잡성을 설명하

님프 플로라, 주세페 아르침볼도, 1591

아르침볼도는 일관되게 비주얼 펀 기법을 활용한 최초의
화가라고 해도 과언이 아니다. 이 작품은 꽃에 이중 의미를
부여했다. 꽃을 이용하여 꽃의 여신을 표현한, 당시로서는
매우 독특한 화풍의 그림이다.

Il pleut

비가 내리네, 기욤 아폴리네르, 1914

아폴리네르는 자신이 창작한 시를 내용에 따라 시각적으로 표현했다. 이 작품은 비가 내리는 형상으로 시를 써 내려간 것이다. 아폴리네르의 실험 정신에서 비주얼 펀 요소를 발견할 수 있다.

기 위해 펀을 사용했고, 상상력이나 위트를 드러내기 위해서도 사용했다.[5]

말장난 같은 요소는 산업혁명 이후나 보수적인 통치하의 19세기 빅토리아 시대에도 주된 것이 아니었으며, 미국 문학에서도 드물게 나타나고 있었다. 특히 소설가이자 시인인 거트루드 스타인(Gertrude Stein)의 추상주의나 감각이 아닌 소리에 기조를 둔 언어의 구성 이후에 펀의 요소는 단순한 말장난을 넘어 하나의 진지한 문학적 표현으로 받아들여지게 된다. 스타인은 뛰어난 예술가들의 후원자로, 여러 예술운동과 두 번의 세계대전을 경험하며 단어와 소리의 유희를 창작했다. 생전 동안 많은 작품을 출판하지 못했지만, 그의 작품은 이미 단어의 유희 등으로 문학이나 연설에서 중요한 요소로 인용되었다. 그리고 언어적 펀은 이미지와 결합하여 광고 등 창작 예술에 중요한 방법적 요소로 부각되고 있었다.

1910년대, 문자에 복합적 의미를 담아서 시각적으로 전달한 프랑스 시인 기욤 아폴리네르 (Guillaume Apollinaire)의 〈비가 내리네(Il pleut)〉는 유머러스하지는 않지만 당시로서는 새로운 시도였다. 글자 자체를 수직으로 배열함으로써 비를 암시하는 창의적 표현은 타이포그래피 분야의 중요한 사례일 뿐 아니라 시각적 유머 창출에 중요한 비주얼 펀의 요소를 가지고 있다. 아폴리네르는 후에 미래주의(Futurism)와 다다(Dada)에 영향을 준다.[6]

한편 잘 알려진 19세기 영국 동화 『이상한

나라의 엘리스(Alice in Wonderland)』에 나오는 '생쥐의 꼬리' 이미지는 생쥐의 특성에 따라 낱말들이 꼬리 모양으로 배열되어 시각적 효과를 주었다. 이러한 표현의 대표적인 예가 앞서 언급한 기욤 아폴리네르의 전형적인 캘리그램 시집이라고 할 수 있다.[7]

현대 미술사에 나타난 비주얼 펀

20세기에 접어들면서 회화, 조각, 건축 등에 시각 유희적 요소가 현저하게 나타나기 시작했다. 19세기 후반 산업혁명은 사회·경제적 변화를 일으켰는데, 변화와 새로운 발견의 연속인 세계에서 예술가들은 자신의 작업과 역할 그리고 기능에 대해 다시 생각해 보는 계기가 되었다.

1905년 마티스(Henri Matisse)와 야수파(the Fauves), 표현주의의 벡맨(Max Beckmann), 피카소(Pablo Picasso)와 그리스(Juan Gris)의 입체주의, 칸딘스키(Wassily Kandinsky)의 추상주의, 보치오니(Umberto Boccioni)의 미래주의, 몬드리안(Piet Mondrian)과 말레비치(Kasimir Melevich)의 절대주의(Suprematism) 등은 새로운 표현의 추구로 시각적 유머와도 직간접적으로 관련이 있다. 루마니아의 조각가 브랑쿠시(Constantin Brancusi)도 재현의 수준을 넘어 추상형을 대리석, 금속 그리고 나무에 조각했다. 이러한 미술 사조의 전환 안에서 예술가들은 하나의 사물이나 소재에 이중

으로 의미를 부여하고, 형상을 통해 그 안에 내재된 주제를 표현하고자 했다.

비주얼 펀의 요소는 1차 세계대전 직후부터 더욱 빈번하게 보이는데, 이는 당시의 여러 미술 사조에서 기인한다. 1916년과 1917년에 쥬리히, 바르셀로나 그리고 뉴욕에서 몇몇의 예술가들이 독자적으로 비예술의 작품을 만들어 전쟁과 일상에 혐오를 표현했다. 이를 가리켜 다다라고 일컬었다. 마르셀 뒤샹(Marcel Duchamp)은 르네상스가 표방하는 이상에 직접적이면서도 기지가 있는 공격을 가했는데, 모나리자의 사진에 콧수염을 그려 넣은 것으로 잘 알려져 있다.

뒤샹에 따르면 다다는 형이상학적 태도이며 일종의 허무주의(nihilism)로, 이성으로부터 해방되어 환경이나 과거에 영향을 받지 않고 진부함을 거부하며 자유로워지는 것이라고 했다. 다다이스트(Dadaist)들은 직관적 표현의 자발성을 탐구했다. 입체주의나 추상예술에서 볼 수 있는 이성적이고 냉정한 객관성, 이들이 내세운 예술적 목표나 태도와 대조적이라고 할 수 있다. 뒤샹은 가변적이고 환상적인 동시에 유머러스한, 때로는 냉소적이고 불합리하기까지 한 것을 표현하며 상상력을 자유롭게 표출했다.

1차 세계대전의 종식 전에 뒤샹은 자신의 위트를 비주얼 펀 기법으로 표현했는데, 이러한 작업들은 앞에서 언급한 아르침볼도의 방법과 크게 다르지 않았다. 즉 이미지뿐 아니라 소재도 다양하게 조합한 표현을 보여 준다. 피카소는 콜라

주 기법을 창안했고, 페브스너(Antoine Pevsner)와 나움 가보(Naum Gabo)도 여러 가지 현대적 소재를 조각에 사용했는데, 그것이 바로 구성주의(Constructivism)이다.

1차 세계대전의 긴장이 완화되면서 예술 표현이나 운동도 부드러워지기 시작했다. 예술 작품에 재미있는 위트와 유머 표현이 자주 나타났다.[8] 이탈리아 미래파의 선구자 필리포 마리네티(Filippo Tommaso Marinetti)는 타이포그래피에 소리를 부여한 '자유의 언어(Parole in Liverta)'를 고안했다. 그는 새로운 시각언어의 가장 급진적인 주창자 가운데 한 사람으로, 이미 1910년에 인쇄된 지면에 활기를 주기 위해 한 면에 서너 가지 다른 색의 잉크를 사용했으며, 필요한 경우에는 스무 가지의 다양한 서체를 쓰기도 했다. 더욱이 시각적·언어적 공격을 통해 유럽의 침체된 지성에 충격을 주어 현대적 체계로 결합시키기를 희망했다.

모더니즘형 디자인은 대중문화에서 그 영감을 끌어내는 것이었고, 대중문화 시장을 겨냥한 것이었으므로 어떤 면에서는 훨씬 더 세련되고 익살스러워야 했다. 모더니즘 그래픽디자인의 색상과 유형의 제한된 선택 범위, 특히 바우하우스(Bauhaus)와 뉴 타이포그래피의 기치 아래 이루어진 현장 작업에서 제한된 선택 범위 때문에 몇몇 비평가들은 모더니즘 그래픽디자인의 양상을 지나치게 엄격하고 유머 감각이 없는 것이라고 여겼다.

모더니즘형 디자이너들은 실제로 사용할 수 있는 디자인 도구로서 드로잉이나 페인팅을 거부하지 않았기 때문에 모더니스트적인 범주에서 생산된 그래픽 소재의 범위는 상당히 흥겹고 위트 있는 것들이었다. 모더니즘형 디자인은 활자만 사용하지 않고 일러스트레이션을 통해 더 쉽게 유머를 달성할 수 있었기 때문에 표면상으로는 회화적인 것으로 간주된다.

미술사학자인 호스트 잰슨(Horst Woldemar Janson)에 따르면, 1924년 초현실주의 예술가들은 순수한 심적 자율 작용 그리고 이성과 도덕, 미학적 목적에서 자유로워져 사고의 순수한 과정을 표현하려고 시도했다. 무의식적인 것을 곧바로 캔버스에 옮기면서 꿈을 변형시키는 것이 불가능했기 때문에 성공하지는 못했으나, 우연의 효과를 구하거나 개발하기 위한 몇몇 기발한 테크닉을 개발하는 데 기여했다.[9]

독일의 초현실주의 화가 막스 에른스트(Max Ernst)의 콜라주는 1924년에 만 레이(Man Ray)가 기발한 편 효과로 〈앵그르의 바이올린(Le Violon d'Ingres)〉를 창작하는 데 영향을 주었다. 같은 해 콘스탄틴 브랑쿠시의 〈젊은이의 토르소(Torso of a Young Man)〉 역시 비주얼 편 효과로 오늘날 시각적 유머 창작의 좋은 본보기가 되었다. 또한 벨기에의 초현실주의 화가인 마그리트(Rene Magritte)는 데페이즈망(dépaysement)을 비롯해 이미지의 유희적 요소나 비주얼 편의 뛰어난 효과를 창작해 냈다. 1931년 알렉산더 칼더

(Alexander Calder)는 철선이나 알루미늄 등을 모아 〈모빌(Mobile)〉이라는 작품을 만들었다. 움직임의 자유로움을 창작으로 표현한 기질은 다른 예술가들에게 창작 동기를 부여하기도 했다.[10]

알렉산더 칼더와 마르셀 뒤샹은 '디자인유머'에 가장 의미 있는 영감을 주는 거장이다. 같은 맥락에서 마티스는 잘라낸 모양(cut out shape)의 작품을 시작했고, 파울 클레(Paul Klee)는 선에서부터 컬러로 작업하는 자신만의 독특한 방식을 고수했으며, 존 하트필드(John Heartfield)는 이미지를 합성한 포토몽타주(photo montage)를 창작했다. 입체파 화가 피카소도 자전거의 핸들와 안장으로 만든 〈황소 머리(Tête de taureau)〉와 원숭이 머리를 장난감 자동차로 만든 조각 등 많은 유머러스한 작품을 창작했다. 직접적인 웃음을 유발하지는 않아도 비주얼 펀 효과를 활용한 것이라 할 수 있다.

폴 랜드는 1946년 저서 『디자인에 대한 사고(Thoughts on Design)』를 통해 비주얼 펀의 중요성을 강조한 디자이너이다. 복합적 의미가 그래픽으로 적용될 때 비주얼 펀 요소는 정보를 전달할 뿐 아니라 즐거운 요소가 된다고 생각한 폴 랜드의 유머 정신은 이제 미국 그래픽디자인의 한 특징이 되었다. 소위 'No Fun, No Money'라는 미국 커머셜 디자인의 모토를 만든 것이다. 또한 폴 랜드의 유머 정신과 유희 욕구는 디자인 교육에도 크게 기여했다.[11]

20세기 초 오프셋인쇄가 실질적으로 개발

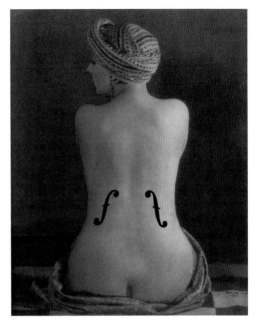

앵그르의 바이올린, 만 레이, 1920-1921

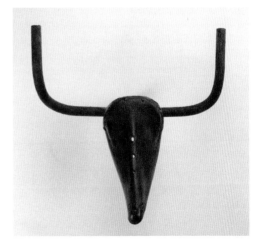

황소머리, 피카소, 1942

Oh

I know

such

a

lot

of

things,

but

as

I

grow

I know

I'll

know

much

more.

나는 아는 게 많아(I know a lot of things), 폴 랜드, 1956

폴 랜드는 활자를 아래로 길게 늘여 배열함으로써
자라면서 점점 많은 것을 알아가는 어린이를 표현했다.
이것은 활자에 이중 의미를 부여하여 언어 전달과
이미지 전달을 동시에 성취한 비주얼 편의 사례이다.

되고, 50년 뒤 인쇄 기술이 발전하면서 저렴한 가격으로 대량 인쇄가 가능해졌다. 빌보드 등에도 그림 이미지가 등장하기 시작하면서 1950년대 중반 미국의 매스미디어 영향으로 새로운 예술운동인 팝아트(Pop art)가 나타났다. 당시 미국 사회는 불안 속에서 등장한 팝아트에 매료되었는데, 특히 광고, 사진, 일러스트레이션과 만화 등이 대표적인 매체이다.[12] 대표적인 팝아트 작가 가운데 로이 리히텐슈타인(Roy Lichtenstein)은 코믹 스트립(comic strip)의 형식을 빌려 유머가 있는 작품을 보여 주었고, 재스퍼 존스(Jasper Johns)는 일상의 대상물을 특별한 기념비적 요소로 볼 수 있는 복합적 의미를 보여 주었다.

한편 모더니즘 디자인은 고도로 장식적이었다. 팝아트가 피상적이고 단명한 일회적인 것에 바탕을 둔 반문화적인 운동을 할 때, 모더니즘은 굿디자인(good design) 개념을 저변에 두고 반지성적이고 미학적인 근대주의와 서양 미술 전반의 보편적인 감각을 중시했다.

1940년대 이후에 시작된 자유롭고 유기적인 형태의 디자인은 1950년대까지 계속 유행하면서, 기하학적이고 직선적인 디자인에서 자유로운 형태의 디자인으로 바뀌었다. 이로써 1960년대 이후 다원주의 디자인이 예고되었다.[13]

'적을수록 좋다(a less is more).'라는 철학을 기초로 한 바우하우스는 다소 규칙적이고 기능적인 스위스 스타일을 더욱 발전시켰다. 스위스 디자인은 전후 스위스의 국민 정서를 반영했으

며, 동시에 청결하고 단정한 스위스 사회의 기초 관념을 영속적으로 만들었다. 스위스 그래픽디자인은 산업화된 세계의 많은 디자이너에게 영향을 주었는데, 특히 다국적 기업의 디자인 시스템에 영향을 주었다.

하지만 미국에서는 강한 반항이 자라고 있었다. 일부에서 스위스 디자인을 차갑고 유머 없는 것이라 여긴 것이다. 그 대표적인 활동을 보여 준 곳이 1954년에 밀턴 글레이저(Milton Glaser), 시모어 쿼스트(Seymour Chwast), 레이놀드 러핀스(Reynold Ruffins), 에드워드 소렐(Edward Sorel)이 창설한 푸시핀스튜디오(Push Pin Studios)였다. 푸시핀스튜디오는 일러스트레이션을 디자인 프로세스에 복귀시킴으로써 유명해진 미국식 절충주의의 원조이기도 하다. 전통적인 유럽식 그래픽 스타일과 풍자 만화 같은 미국 특유의 미술을 부흥하고 통합하여 문자와 이미지의 부조화 상태를 만들어 냄으로써 독특하고 유머러스한 새로운 시각언어를 개발했다. 푸시핀스튜디오의 창의성이 두드러지는 월간지 《푸시핀 그래픽(The Push Pin Monthly Graphic)》은 다양한 그래픽 유머의 실험장이었다. 주로 연예·출판·문화계에 있는 고객들이 작업을 의뢰했고, 이들은 다행이도 유머러스한 표현을 좋아했다.

1960년대 이후에는 이미 모든 문화 분야에서 포스트모더니즘 성향이 나타났다. 포스트모더니즘은 모더니즘이 성취한 형태와 형식에 반대하는 경향을 보였으며, 고급문화와 대중문화 사이에 있는 격차를 없앴다. 또한 자아와 주관성에 새로운 입장, 패러디와 패스티쉬(pastiche), 행위와 참여, 임의성과 우연성, 주변적인 것의 부상, 탈장르화나 장르 확산 그리고 자기 반영성 등에서 모더니즘과 변별적인 차이점을 보였다.[14] 다양성이 중시되면서 절충주의와 혼성 양식이 유행하며, 장식과 꾸밈이 다시 수용된 것이다.

바우하우스를 중심으로 하는 모더니즘 디자인의 특성은 1980년대까지도 존재했으며, 그 토대 위에 다원주의적 경향이 생겨났다. 1981년 멤피스그룹(Memphis Group)을 중심으로 이탈리아 디자인의 부흥과 회복을 성취했고, 상업주의와 결탁한 모더니즘을 거부하면서 일상생활에서 장식성과 표현성을 추구해 유머러스한 느낌의 제품을 많이 생산되었다.

포스트모더니즘 시기에는 과거를 가볍게 환기시키는 것만으로도 디자인을 충분히 유머러스하게 할 수 있지만, 흔한 향수를 일으키는 시각적 단서를 기초로 모든 유머가 형성되는 것은 아니다. 유머의 결정 요인은 매우 다양하고 복잡 미묘하다. 포스트모더니즘에는 과거 그 어느 때보다도 다양한 유형의 유머가 발견된다. 유머러스하게 사물을 왜곡하거나 병치 기법을 사용하고, 앤디 워홀(Andy Warhol)의 작품에서 자주 볼 수 있는 것처럼 반복으로 유머 효과를 내기도 했다. 또는 일상에서 느끼는 스케일과 달리 대상을 확대하거나 축소하기도 하고, 독특한 형태로 변형을 시도하기도 했다.

물론 앞서 언급한 기법들, 예를 들어 기지나 풍자, 아이러니 등 유머를 여러 유형의 결과물로 나타내고 포스트모더니즘의 한 경향인 패러디 기법도 많이 활용되었다. 여기에는 노스텔지어를 담은 기지가 있다. 즉 인간은 잃어버린 어떤 것, 떠나온 곳 또는 간단히 경험하고 좋게 기억되는 것에 향수를 가지는데, 개인적인 추억을 담기보다는 객관적이고 이상적인 과거의 일을 회상하여 모두가 이해할 수 있는 버내큘러(vernacular) 유머로 발전시키기도 한다.

비주얼 편의 가능 요건과 표현 방법[15]

비주얼 편의 가능 요건

비주얼 편의 가능 요건은 다음과 같다. 한 기호가 두 가지 이상의 의미를 암시하거나 두 개 또는 그 이상의 기호가 비슷하거나 동일한 이미지로 새로운 의미를 창출할 때 편 효과가 가능해진다. 앞에서 언급한 것처럼 언어적 편은 동일한 발음의 두 단어가 서로 다른 의미를 갖고 있거나 한 단어가 복합적인 의미를 암시할 때 발생한다. 비주얼 편도 같은 방법으로 발생한다. 비주얼 편은 시각 기호가 언어와 음성이 하는 역할을 대신하고, 언어적 편과 마찬가지로 한 공간에서 두 가지 다른 의미가 병립(juxtaposition)하여 성립된다.

비주얼 편 효과는 덴마크 심리학자 에드가 루빈(Edgar Rubin)의 착시 현상에서 경험할 수 있다. '루빈의 잔(rubin' vase)'은 형태와 배경(figure & ground)의 관계가 이중으로 인지된다. 즉 가운데 컵 형태가 부각되면서 그 나머지 공간이 배경으로 보일 수도 있고, 마주보고 있는 두 얼굴이 인식되면서 흰색의 컵 모양은 단지 두 얼굴 사이의 배경으로 보일 수도 있다. 착시는 일러스트레이션에서 유머 효과를 더하여 흥미를 유발시킨다. 이 '루빈의 잔'은 비주얼 편의 요소를 명백하게 가지고 있다고 볼 수는 없지만 보는 것(seeing)과 생각하는 것(thinking)에 대한 개념을 탐구하

는 좋은 기회를 마련해 준다.

편의 효과는 표현 방법이나 내용에 따라 아주 효과적일 수도 있지만 때로는 그 의미가 전달되지 않아 의도를 벗어날 때도 있다. 편은 빈번하게 일정 수준의 놀라움과 충격에 의존한다. 프로이트가 말한 가장 좋은 농담은 순간적으로 놓치고 마는 것이라고 했는데, 그것은 편 효과를 금방 인식하지 못해서 발생하는 지연된 반응이다. 하지만 이러한 반응은 편 효과를 인식하는 순간 즐거움을 더욱 증가시키는 작용을 한다.

유머러스한 분위기를 만들고, 지적 즐거움을 주는 비주얼 편의 창작 기본 단위는 시각 기호이다. 글자가 어떤 단어를 만들어 내기 위해 조합되듯이 기호도 어떤 메시지를 전달하기 위해 조합된다. 이때 그 모티프가 되는 기호의 본래 이미지를 유지하는 것이 매우 중요하다.

시각적 원형(visual integrity)은 선택한 상징원(아이디어를 전개하기 위해 선택한 기호)의 적합성과 전달하고자 하는 메시지 내용 및 목적에 적합한 시각 요소의 작용에 영향을 받는다. 주요 상징원에 디자인 방법으로 조작을 가하여 효과적인 시각적 전달을 꾀하더라도 원형을 잃을 정도로 과도한 조작을 하게 되면 원래 목표한 메시지 전달에 실패할 수 있다. 원형을 유지하기 위한 방법은 기본적인 세 영역으로 나누어 생각할 수 있다.

원형을 유지하기 위해 첫째, 규범과 설정된 법칙에 근거하여 디자인하는 것으로, 잘 디자인된 서체가 좋은 예이다. 가령 글자 'A'를 이용하

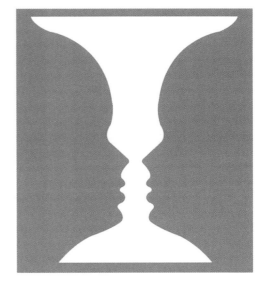

에드가 루빈이 고안한 '루빈의 잔'

여 어떤 내용을 전달하고자 할 때 'A'의 이미지마저 기호가 아닌 단순한 이미지로 전달된다면 그 커뮤니케이션은 실패라고 할 수 있으며, 편의 요소가 가미된 것이 아니라고 할 수 있다. 이 본래의 이미지를 원형이라고 하는데, 서체는 변해도 그 원형을 유지한다. 만약 대문자 'A'의 가로획(cross bar)을 없애거나 낮추어도, 또는 완전하게 검은 삼각형이 되도록 삼각형 공간을 메워도 이런 변형이 문맥과 그 목적에 적합하다면 'A'의 본래 느낌도 상쇄되지 않는다.

이렇게 변형된 서체나 기호가 어떤 메시지에 적용 가능한 두 가지 또는 그 이상의 이미지를 연상시키는 데 효과적일지라도, 그 본래의 원형을 잃는다면 다른 형태의 이미지가 나타날 뿐 편은 발생되지 않는다. 예를 들어 화살 이미지가 'arrowhead'란 단어의 A자 부분에 대신 들어가 편의 효과를 낼 수 있지만 광대의 원뿔형 모자 그림이 단어 'hat'의 a자 대신 들어간다고 해서 편이 되는 것은 아니다. 전자의 경우는 'arrowhead'란 단어가 더욱 효과적으로 전달되고 화살의 이미지를 떠올릴 수 있게 세부적이고 부가적인 정보를 주지만, 후자의 경우는 테가 있는 모자인 'hat'이 광대의 모자 이미지와 조합되어 오히려 'hat'의 의미에 혼돈만 줄 뿐이다.

둘째, 상징원을 조작할 때 상징원의 부분을 훼손하지 않음으로써 원형을 유지하는 방법이다. 상징원을 축소, 확대, 응축, 연장, 위치 변화, 조작하여 새로운 메시지를 창작할 수 있다. 이때 새로운 의미가 생성되지만 원래의 상징원의 이미지, 즉 원형을 인식하지 못할 정도가 되어 편의 요소가 사라질 수 있다. 그렇게 되면 의도한 목표를 얻기 어려워지는데, 편의 창작을 위해서는 본래 이미지, 즉 원형을 개발하여 전체 메시지에 부가 의미를 주는 요소로 작용하게 해야 한다.

셋째, 새로운 상징원을 창작하기 위해 두 개 이상의 상징원을 조합하는 경우에도 원형의 바탕 위에 조합하여 부가적인 연상을 가능하게 해야 한다. 의도한 효과를 얻기 위해서는 그 요소들을 같은 원천에서 발췌하든 각기 다른 원천에서 수집하든, 진술이나 메시지 전반에서 전체적인 원형을 유지하면서 부가적인 의미를 부여하거나 연상 작용을 하게 해야 한다. 만약 모래로 지어진 성을 묘사했다면 그것은 모래성에 불과하지 편의 요소를 가진 것은 아니다.

비주얼 편의 표현 방법

기호는 언어와 달리 변형할 수 있는 가능성의 범위가 넓은데, 하나의 이미지를 여러 시각적 기술로 다양하게 표현할 수 있다. 비주얼 편을 연출하는 방법은 크게 기호의 대치(substituting symbols), 기호의 조합(combining symbols)과 기호의 조작(manipulating symbols)으로 나눌 수 있다.

기호의 대치는 매우 효과적인 편을 창출해내는 방법이다. 어떤 단어나 구 또는 기호를 다른

단어, 구, 기호의 위치에 대신 적용함으로써 새로운 효과를 준다. 새로운 기호는 적어도 두 가지 이상의 복합적 의미나 연상을 유발해야 한다.

기호의 조합은 성공적인 편을 창출하는 또 다른 방법으로, 어느 한 기호를 다른 새로운 이미지의 기호와 조합시키는 방법이다. 이 기법은 20세기 초반에 미래주의 예술가들이 자형주물 제작소에서 자형과 기호를 조합한 작품을 만들던 것과 같은 기법이다.

기호의 조작은 조작을 통해 무수히 다양한 편 효과를 낼 수 있는 방법이다. 확대·축소를 비롯한 왜곡뿐만 아니라 다양한 방법의 조화로도 가능하다.

비주얼 편의 효과

편의 효과는 크게 유머러스한 편의 효과와 분석적인 편의 효과로 나눌 수 있다. 두 가지 유형의 효과 모두 주어진 한 가지 상황에서 다양한 연상 작용을 적용함으로써 느낄 수 있게 된다. 이때 편의 요소는 지적인 퍼즐을 만들고, 보는 이가 퍼즐을 푸는 순간 메시지를 재미있게 인식하게 한다. 즉 퍼즐을 해결하면서 감정적이거나 지적인 긴장이 해소되고 웃음이나 미소가 유발된다.

유머러스한 편의 효과는 기발한 착상이나 놀라움이 내포되어 있을 때 정신적으로 즐거운 흥분 상태를 만들어 내며, 미소나 웃음, 폭소로

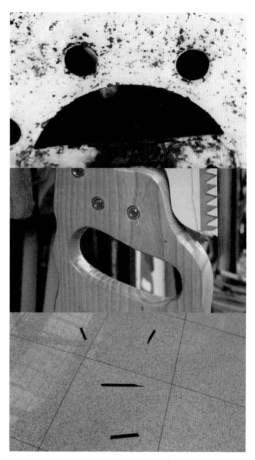

화난 얼굴

일상에서 다양한 표정의 오브제를 발견할 수 있다. 사물의 형태가 마치 화난 얼굴처럼 보인다. 이처럼 하나의 형태가 두 가지 이상의 의미를 가진 것처럼 보이는 효과를 채택함으로써 디자인 아이디어로 얻을 수 있다. 비주얼 편 기법의 기본은 하나의 기호에 이중 의미를 부여하여 발상하는 방법이므로 이 같은 효과를 찾아보는 것이 효과적으로 아이디어를 전개하는 방법이 된다.

긴장을 풀어 주는 것이다. 그리고 분석적인 펀의 효과는 기호가 감성적 또는 감정적이기보다는 지적으로 해석되고 평가될 때 펀의 효과가 분석적으로 나타난다. 거의 모든 펀의 효과가 유머의 요소를 내포하고 있다고 해도 과언이 아니다.

디자인유머 생산 방법

비주얼 펀의 유형

펀은 펀의 창출 방법과 복합적 의미가 어떻게 나타나는지에 따라 문자적 펀(literal pun), 암시적 펀(suggestive pun), 비교의 펀(comparative pun)의 세 가지 유형으로 나눌 수 있지만 표현에 따라 두 가지 이상의 유형이 함께 나타나기도 한다. 복합적 의미와 그 연상 작용이 기본적으로 한 가지 기호나 효과로 창작되어 글자 뜻이 메시지에 직접 영향을 준다면 문자적 펀이라고 할 수 있고, 단 하나의 기호가 서로 비슷하거나 판이하게 다른 다중의 의미를 창작하는 데 쓰였다면 암시적 펀이라고 할 수 있다. 만약 의미나 시각적 유사성 때문에 두 개 이상의 기호가 나란히 비교되면서 펀으로 작용했다면 그것은 비교의 펀이다.

문자적 펀

가. 문자적 펀의 표현 방법

펀을 창작하는 요소에 언어가 포함되고, 글의 의미가 전체 메시지에 직접 영향을 주는 것을 문자적 펀이라고 한다. 이것은 '축어적(逐語的)'이라는 용어로도 설명할 수 있다. 축어적이라는 용어의 뜻은 '언어 그대로를 좇는다'는 의미로, 언어 자체가 시각적 이미지와 의미에 직접적으로 영향을 주는 경우를 말한다. 여기서 주요 상징원은 두 가지 의미를 나타내거나 동시에 두 가지 사물을 지시할 수 있지만, 그것은 의미를 반복하는 기능일 뿐 원래의 메시지를 손상해서는 안 된다.

문자적 펀에는 겉치레가 없다. 시각 표현이 메시지에 직접 작용하여 문자처럼 그 의미가 그대로 드러나기도 하고, 때로는 문자가 주된 소재

로 기능하기도 한다. 선택된 기호는 적어도 두 가지 이상의 의미를 나타내며, 각 의미는 본래 이미지를 명백히 반영해야 한다. 다른 유형의 비주얼 편과는 달리 인식에 혼란을 야기할 여지는 적으며, 간결한 표현으로도 메시지를 효과적으로 전달할 수 있다.

문자적 편을 창작하는 데는 다음과 같은 네 가지 방법이 있다.

1 복합적 의미가 있는 기호 선택:
본래 두 가지 이상의 의미를 가지고 있는 기호는 표현된 것과 실제 의도하는 내용이 일치하지 않을 수도 있다. 예를 들어 'bee'와 'be', 'eye'와 'i' 같이 발음상으로는 거의 같지만 의미가 일치하지 않는 단어를 사용하는 경우이다. 이런 특징을 이용한 편은 수천 년 전 글자가 개발되기 시작할 때부터 존재한 리버스 법칙과 비슷하다. 예를 들어 '나는 당신을 보았다.'의 뜻인 'I saw you.'를 편의 요소로 표현하면 'I'와 같은 발음을 가진 'eye'의 눈을 그리고, 동사 'see'의 과거형인 'saw'는 명사로 '톱'을 의미하므로 톱을 그리고, 'you'는 알파벳 'U'로 간단하게 대치할 수 있다.

2 기호의 대치:
문자의 편에서 가장 순수한 표현 가운데 하나가 대치이다. 단어나 어떤 이미지를 다른 것과 대치시켜 구성하면 글자의 뜻 그대로를 표현한 편 효과를 낼 수 있다.

3 기호의 조작:
이미지의 축소·확대·왜곡 등 목적에 맞게 조작된 기호는 메시지의 내용이나 개성을 더욱 효과적으로 전달할 수 있다.

4 기호의 조합:
기호를 조합하기 위해서는 다양한 기호의 요소를 선별해서 다시 정리하고 겹쳐 보는 방법들이 있다. 조합 과정은 본래 주제를 강조하거나 새로운 주의를 끌게 하여 본래 이미지에 변화를 줄 수 있다.

나. 문자적 편의 효과

문자적 편은 아이디어나 감정, 태도 등을 문자와 같이 간결하고 직접적으로 전달하는 데 큰 효과가 있다. 문자적 편의 메시지는 근본적으로 명료하여 의도를 이해하는 데 많은 상상력을 요구하지 않는다. 즉 문자적 편은 문자를 문자의 뜻 그대로 축어적으로 표현한 것이다.

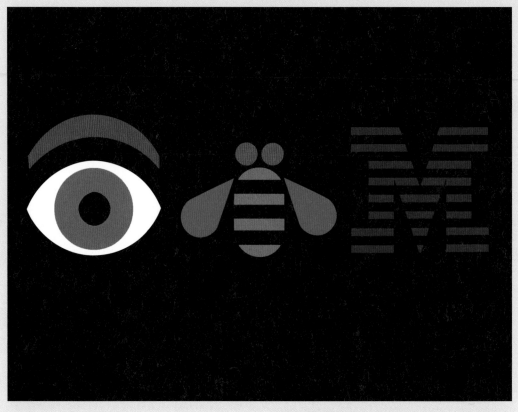

복합적 의미가 있는 기호 선택:
IBM 포스터, 폴 랜드, 1981

이 포스터는 IBM 로고를 비주얼 편 기법으로 변형하여
표현한 걸작에 속한다. 폴 랜드는 'IBM'에서 'I'와 'B'를
발음이 같은 대상인 눈(eye)과 벌(bee)의 이미지로 대치했다.
즉 'eye'는 하이 테크놀로지를 함의하고, 'bee'는
조직적이고 계획적인 집단생활을 통해 결과를 만드는
벌의 긍정적인 이미지를 차용하고 있다. 결국 이러한
비주얼 편의 이미지에서 리버스 법칙을 발견할 수 있다.

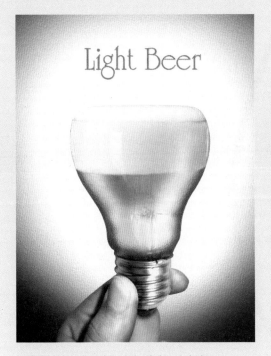

복합적 의미가 있는 기호 선택: 라이트 비어 광고

맥주를 라이트(light)와 조합한 비주얼 펀 기법으로
'Light'를 문자 뜻 그대로 전구로 만들어 표현했다.

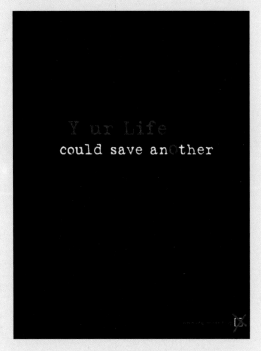

기호의 대치: 장기기증협회(www.organdoner.org) 포스터

'당신의 생명이 다른 사람의 생명을 구할 수 있다.'에서
'Your'의 'o'가 기증으로 이식된 장기처럼 'another'의
'o'로 표현됐다. 여기서 알파벳 'o'는 장기를 의미한다.

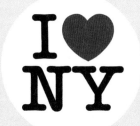

기호의 대치: I♥NY, 밀턴 글레이저, 1975

단어 대신 하트를 대치함으로써 뉴욕 시에 대한 사랑을
함축적으로 표현했다. 여기서 하트 기호는 사랑을
암시하고 있어 LOVE라는 문자와 마찬가지로 직접적인
소통이 가능하다.

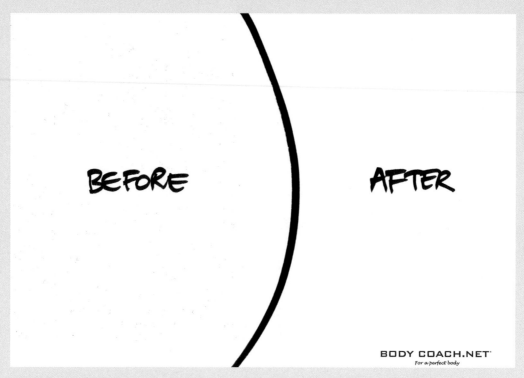

기호의 조합: 바디코치(Body Coach) 운동기구 광고

선 하나로 비포(before) 이미지는 운동하지 않은 비대한
배의 곡선을 표현하고 있고, 애프터(after) 이미지는
운동 후에 달라진 허리 곡선을 표현하고 있다. 이처럼
직접적으로 메시지를 전달하는 특징이 강한 것을
문자적 편으로 분류할 수 있다.

기호의 조작: 베스트(The Best Inc) 로고

체르마예프&가이스마(Chermayeff & Geismar)가 만든
베스트사의 로고로, 베스트사의 주된 개념인 '성장'을
점점 크게 배치한 활자로 표현하여 시각적인 효과를
주고 있다.

기호의 조작: 드라큘라(Dracula),
랜드 슈스터(Rand Shuster)의 포스터

커뮤니케이션에서 비주얼 편의 효과가 유머러스하게 작용된
예이다. 드라큘라의 상징인 송곳니와 영문 이름을 조화롭고
기발하게 표현했다.

기호의 조합: 에스세틱 뮤직(Esthetic music) 로고

영국 레이블의 로고로, 단어와 바지 형태의 도형, 그리고
운동화 이미지를 조합하여 젊음과 에너지를 효과적으로
표현하고 있다.

기호의 조합: 퍼스트 & 퍼(Feathers & Fur) 로고

개와 앵무새의 모습을 조합하여 일종의 착시 효과를
만들었다. 로고의 왼쪽에 집중하면 앵무새의 모습이
드러나고, 로고의 오른쪽에 초점을 맞추면 개의 모습이
살아난다. 단어 그대로 털 달린 동물과 깃 달린 동물을
가리키는 유머러스한 형태가 되었다.

암시적 편

가. 암시적 편의 표현 방법

하나의 기호가 동시에 두 가지 이상의 의미를 느끼게 할 때, 암시적 편의 요소가 표현된 것이다. 이것을 창출해 내는 방법은 여러 가지가 있고 그 한계는 무한하다. 근본적으로 하나의 기호만이 내용을 전달하는 주된 기호로 사용되거나 두 개 또는 그 이상의 기호가 두 가지 이상의 복합적인 의미와 연상 작용을 가능하게 하는 하나의 주요 상징원으로 조합될 때 암시적 편이 나타난다.

'암시적(suggestive)'이라는 단어는 의미 그대로 문자나 그림을 직접 표현한 것이 아니라 그 내용이 암시된 것을 의미한다. 암시적 편은 언어의 어의적 편(verbal semantic pun)에 대응하는 개념으로, 연상되는 복합적 의미는 각각 전개하고자 하는 내용에 적합해야 한다.

암시적 편은 주된 기호에 주의를 집중하게 함으로써 이해를 돕는다. 암시적 편에서 주된 기호는 의도에 따라 대치, 조작, 조합하여 표현할 수 있다. 두 개 또는 그 이상의 기호를 상호 보완하거나 유의성과 상이성 그리고 조합과 상호 모순 등의 이미지로 새로운 효과를 나타낼 수도 있다. 만약 단 하나의 기호만을 사용한다면, 복합적인 의미를 암시하거나 다른 현실성을 동시에 갖고 있어야 편의 효과를 거둘 수 있다.

암시적 편은 디자이너의 무한한 표현의 자유를 가능하게 하므로 가장 널리 사용되고 있는 편의 한 유형이며, 크게 두 가지 방법으로 창작될 수 있다. 첫째, 하나의 주된 기호를 선택하고, 본래 기호의 의미에서 나오는 연상 작용으로 다양한 의미를 부여한다. 둘째, 두 개 또는 그 이상의 기호로 조합하여 동시에 여러 의미를 암시할 수 있게 하나의 새로운 주된 기호를 만든다.

암시적 편 효과를 위한 더 다양한 표현 방법은 다음과 같다.

1 과거의 경험에 의존:
경험에 의존하는 것은 창작을 위한 가장 기본적인 방법 가운데 하나로, 과거에 공유한 경험을 전제로 의미를 쉽게 전달할 수 있다.

2 친숙한 기호 이용:
보는 이에게 친숙한 기호로 바꾸어 표현함으로써 변화, 흥분, 놀라움 등 예기치 못한 결과를 얻을 수 있다.

3 기호의 대치:
편의 가장 기본적인 표현 방법 가운데 하나로, 단어나 어떤 이미지를 다른 것과 대치하여 구성함으로써 암시적인 효과를 낼 수 있다.

4 기호의 조작:
암시적 편은 사물의 의도적인 조작을 통하여 새로운 의미를 창작할 수 있다. 또한 시각적

표현의 범위도 무한할 뿐 아니라 보편적인 상황에서 새로운 방향의 참신한 효과를 줄 수 있다.

5 기호의 조합:
암시적 편을 창작하는 기호의 조합도 역시 자유분방하게 표현할 수 있다. 이런 방법으로 창작된 새로운 이미지도 실용적이며, 뜻밖의 오락 요소를 만들어 낸다. 앞에서 언급된 파블로 피카소의 〈황소 머리〉나 레이몽 사비냑의 비주얼 스캔들처럼 자연적으로는 전혀 불가능할 두 가지 이상의 기호 조합으로 전달하고자 하는 메시지를 위해 효과적으로 의미 작용하게 한다.

나. 암시적 편의 효과

암시적 편은 메시지가 효과적으로 전달될 수 있게 하는 분위기와 환경을 조성한다. 디자이너들은 복합적인 아이디어나 감정을 전달할 때 다른 유형의 편보다 암시적 편을 가장 많이 사용한다. 디자이너는 편의 효과를 통해 전달하려는 의미를 수용자가 쉽게 인지할 수 있게 할 뿐만 아니라 즐거움이나 놀라움도 함께 전한다. 암시적 편 기법은 서로 다른 의미의 대상으로 예상 밖의 조합을 제시하여 수용자에게 자극을 주고, 기호의 재치 있는 변형이나 예기치 못한 충격으로 미소 짓게 하거나 폭소하게 한다.

　　때때로 암시적 편이 암시하는 의미를 알아

내기 위해 시간이 다소 필요한 경우도 있다. 이 잠시 동안의 공백이 수용자가 느낄 즐거움을 더욱 증가시키기도 한다. 이런 반응은 유머의 내용별 유형 가운데 기지의 특징과도 일치한다.

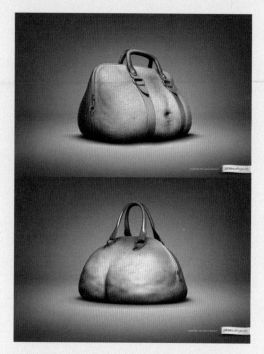

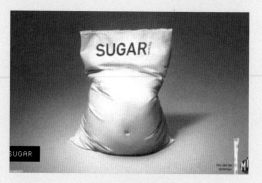

친숙한 기호 이용 : 아지노모토(味の素) 저칼로리 설탕 광고

익숙한 설탕 포대를 약간 변형하여 비만한 복부로
표현함으로써 다이어트에 대한 경각심을 불러일으키고
웃음을 유발한다.

과거 경험에 의존 : 필라테스위드겔다(Pilates With Gerda)
필라테스 학원 광고

과거의 경험에 의존한 암시적 펀 효과를 준 광고이다.
비만하여 무거운 몸에 대한 경각심을 유머러스하게 비튼
표현으로 메시지의 효과를 높였다. '들고다니기엔 너무
무겁지 않으세요?'라는 언어 메시지와 함께 필라테스를
권하고 있다. 즉 뚱뚱한 몸을 터질듯 가득 채운 가방의
무게에 비유하여 이중 의미를 부여한 것이다.

친숙한 기호 이용 : 피자헛 버팔로윙 광고

닭날개의 모양을 마치 불꽃처럼 표현하여 제품의 매운 맛을
효과적으로 설명한 암시적 펀이다.

기호의 대치: 오레오 광고

하루의 변화를 표현한 화면에서 태양을 대신하여
오레오 과자를 등장시켜 흥미를 유발한다. 아침, 점심, 저녁
언제나 즐길 수 있는 과자라는 의미를 암시한다.

기호의 조작 : SBP 살충제 광고

기호의 조작을 통해 암시적 펀 효과를 준 사례로, 개구리를
피켓을 들고 있는 구직자 모습으로 표현함으로써 살충제의
강력한 살충 효과 강조하고 있다.

기호의 대치: AIM 치약 광고

'좋은 음식조차 치아에는 해로울 수 있다.'는 이 광고는
치아 대신 감자와 식빵으로 대치하고 그중 하나를
검게 표현하여 상한 치아를 암시하고 있다.

기호의 조작 : 패리스로프트(Parisloft) 치과 광고

달걀의 노른자를 흰색으로 표현하여 미백 치료의 효과를
강조한 광고로, 색상을 바꾸는 것만으로도 매우 효과적인
유머를 만들어 낼 수 있다.

기호의 조합: 립톤(Lipton) 허브차 광고

과일과 찻잔을 조합하여 과일 향 가득한 차라는 특성을 강조한 암시적 편이다.

비교의 편

가. 비교의 편의 표현 방법

앞의 두 가지 유형과 달리 비교의 편은 일정 수준의 효과를 위해 적어도 두 개 이상의 주된 기호가 필요하다. 시각적으로 유사한 두 개의 기호를 비교할 수 있게 의도적으로 배치하는 것이다. 비교의 편은 때때로 하나의 이미지를 또 다른 이미지와 나란히 배치하는 것만으로도 특별한 상황과 유머 효과를 만들어 낸다.

즉 비교의 편에서는 비슷하거나 같은 모양의 기호를 두 개 이상 비교할 수 있게 배치하거나 전체 내용에서 핵심 기호와 함께 또 다른 기호를 병립시킨다. 이런 비교 과정을 거쳐 창작된 편도 부가적인 의미나 새로운 설명을 만들어 낸다.

비교의 편의 표현 방법에는 대치, 조작, 조합이 있다. 대치는 비슷한 형태 두 개가 주된 기호로서 필수 요소로 등장한다. 문자적 편이나 암시적 편의 대치와 다른 점은 비슷한 두 이미지가 비교되어 편 효과를 낸다는 점이다. 조작은 문자적 편이나 암시적 편과 마찬가지로 주된 기호의 적절한 배치 또는 확대, 축소, 왜곡 등으로 표현된다. 또한 표현이 자유롭고, 오직 두 개의 주된 기호만으로도 성립된다. 조합은 미묘한 표현뿐 아니라 넓은 범위의 다양한 표현을 가능하게 한다. 이처럼 두 가지 주된 기호의 대치와 의도된 각각의 조합으로 비교의 편을 표현할 수 있다.

나. 비교의 편의 효과

비교의 편은 두 가지 이상의 기호가 상호 비교되면서 더욱 효과적인 의미 작용이 이루어진 경우인데, 주로 연상 작용을 통해 편 효과가 발생한다. 비교의 편 효과를 위해서는 기호들 간의 상호 작용으로 새로운 의미가 창출되거나 또는 의미가 상호 보완될 수 있게 기호를 잘 선택하는 것이 무엇보다 중요하다. 이처럼 비교의 편은 두 가지 요소 이상의 대비나 대조 등을 통해 의도한 바의 의미 작용을 가능하게 하는 적절한 기호의 선택과 표현으로 성립된다.

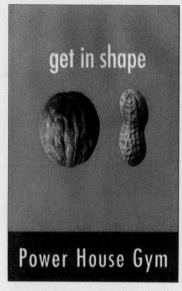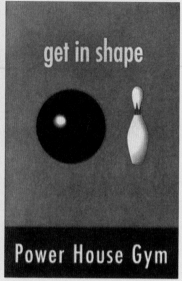

파워하우스(Power House) 체육관 광고

비교되는 형태를 병치하여 보여 주는 비교의 편이다.

카미노모토(kaminomoto) 발모제 광고

두 가지 이상의 기호를 함께 배치한 비교의 편이다.

비주얼 편을 이용한 장난

말장난! 그림장난!

슈바이처는 '인간에게 가장 큰 재앙은 죽음이 아니라 살아가는 동안 인간의 내부에서 죽어 가는 것들'이라고 했다. 가령 어린 시절의 천진함이나 왕성했던 호기심과 외부 세계에 대한 애정 어린 관심 그리고 장난기 등처럼 세월의 흐름과 함께 사라져 버리는 것들이 너무나 많다. 한 연구에 따르면 정상적인 다섯 살 어린이가 하루 평균 300회 웃는데 비해 정상적인 성인의 웃는 횟수는 15회 정도에 불과하다고 한다. 중요한 것을 잃고 살아가는 것이다.

니체가 말한 것처럼 어른의 내면에는 놀고 싶어 안달이 난 아이가 숨어 있다. 어쩌면 일상의 무게에 억눌려 중요한 본성을 잃은 것인지도 모르겠다. 디자이너는 물론 모든 창작자는 유희 본능을 잃어서는 안 된다. 왜냐하면 창작 행위에 반드시 있어야 할 결정적인 에너지를 빼앗긴 것이나 다름없기 때문이다.

말장난은 언어 유희로 언어적 편이라고 할 수 있는데, 언어적 편은 유머의 가장 저급한 유형이라고 소개되는 경우가 있다. 그러나 이 언어적 편이 시각적으로 전환되어 시각적 편으로 활용되는 경우에는 말장난이 시각적 아이디어 개발에 중요한 방법을 제공한다.

I PHONE, YOU TUBE, 일러스트레이션

전화기가 "아이 폰, 유 튜브."라고 말하는 장면으로 스마트폰인 아이폰과 미국의 동영상 전문 사이트인 유튜브를 연상시키는 비주얼 편과 언어적 편 효과를 동시에 보여 주는 일러스트레이션이다.

피넛(Peenut), 헹 스위 림, 2011

땅콩이 소변 보는 장면을 표현한 'Peenut'이라는 제목의 일러스트레이션으로, 땅콩을 의미하는 'Peanut'에서 'Peenut'으로 바꾸어 '소변 보는(Pee) 땅콩(peanut)'이라는 우스꽝스운 표현을 제시했다. 이런 장난기 어린 생각이 디자인 아이디어를 제공하는 근원이 될 수 있다.

그렇다면 언어적이든 시각적이든 과연 유머 감각이라는 것을 개발할 수 있을까? 밥 로스(Bob Ross)[16]는 유머 감각을 제6의 감각이라고 피력하며, 유머 감각이란 재미있게 상상할 수 있는 능력인 동시에 스스로를 희화화할 수 있는 능력이라고 정의했다. 유머 감각, 특히 시각적 유머 감각 개발을 위해서 '말장난' '그림장난' 등에서 장난기를 발견하고 극대화시키는 훈련이 매우 중요하다. 폴 랜드도 언급했듯이 장난기(playfulness)는 중요한 창작 원천이 될 수 있다. 이른바 '말장난, 그림장난'은 말과 그림으로 자유롭게 표현하여 웃음 또는 정신적인 즐거움을 유발하는 훈련 과제이다. 자칫 유치해질 수 있지만 이미지와 텍스트의 효과적인 운용을 통해 디자인 아이디어를 도출하는 연습은 디자인 유머 감각을 배양하고 발전시킨다. 다음에서 보여 주는 사례는 말장난, 그림장난을 표현한 것들이다.[17] 이 사례들을 통해 다양한 비주얼 펀을 확인할 수 있다.

쓰다?, 배은영, 2011

약속, 김현화, 2005

네이버 네이년!, 박희정, 2012

애플말고 와플, 박수진, 2011

포크레인, 김동길, 2012

옥수수 수염차, 라경승, 2011

공든 탑이 무너지랴, 정가혜, 2006

비어있네!, 강예슬, 2012

같은 기호 다른 표현, 배우리, 2012

디자인유머의 생산과
비주얼 패러디

비주얼 패러디

패러디 기법은 현대 문화콘텐츠 전반에서 관련 메시지와 이미지를 거의 매일 접할 수 있을 만큼 광범위하게 확산되어 있다. 현대의 첨단 미디어를 통한 매스 커뮤니케이션은 패러디를 더욱 활성화하는 계기가 되었다. 그러나 문화예술 영역은 표절과 패러디 사이에서 논쟁이 끊이지 않고 있어 창작 관계자들은 물론 일반인의 관심이 주목되고 있는 것도 사실이다. 많은 논란 가운데서도 패러디는 디자인유머 생산을 위해 비주얼 편, 비주얼 패러독스와 더불어 매우 효과적인 방법론을 제공한다.

패러디의 어원 및 정의

패러디의 어원은 그리스어 'paradia'에서 온 것이다. 'para'는 '반하여'라는 뜻으로, 패러디를 텍스트 간의 대비나 대조로 정의하는 근거가 된다. 하지만 'para'의 뜻에는 '이외에' '빗대어' '옆으로' 등의 의미도 있기 때문에 현대 예술의 이해를 돕는 방향으로 패러디의 실용적 범주를 확장시킬 수 있다. 결국 패러디의 정의는 어원의 두 의미 사이에 중립적 태도를 취함으로써 차이를 가진 반복이라는 확장된 개념으로 정해진다.[1]

앞서 앙리 베르그송의 희극성에 관한 이론과 연계하여 디자인유머의 생산 방법론을 제시했다. 이를 다시 정리하면, 앙리 베르그송은 희극성의 요소로 반복, 중복, 역전을 설명했으며, 이와 연관지어 이 책에서는 유머의 시각적 적용을 위한 방법적 유형을 비주얼 편, 비주얼 패러디 그리고 비주얼 패러독스로 정리했다. 중복은 어떤 사건이 각기 다른 일련의 두 사건과 연관되어 다른 두 가지 이상의 의미로 해석될 때라고 앞서 전술했는데, 이 희극성의 요소를 시각적 메시지로 전환하려면 비주얼 패러디와 연관 지어 생각해 볼 수 있다.

앙리 베르그송의 중복은 이미 알고 있는 내용을 다른 각도로 인식하게 하여 희극으로 해석되게 한다. 이와 마찬가지로 패러디는 누구나 알고 있는 사건이나 대상물을 특별히 조작하여 원작과 패러디 상황의 차이를 인식하게 하고 유머

를 발생시킨다. 즉 수용자가 패러디된 결과에서
긴장감을 포착하고, 두 의미 간의 차이를 인식하
면서 순간적으로 풀리는 긴장과 함께 웃음이나
정신적 즐거움이 유발되는 것이다.

　이러한 패러디의 결과도 넓은 의미의 비주
얼 펀 효과를 가진다. 왜냐하면 원작과의 차이를
인식하면서 패러디된 대상에 복합적 의미가 생
기기 때문이다.

　1919년 마르셀 뒤샹은 〈모나리자의 미소〉
가 인쇄된 엽서에 검은 펜으로 수염을 그려 넣었
다. 그리고 알파벳 대문자로 'L.H.O.O.Q'라
고 적었다. 'L.H.O.O.Q'는 프랑스어 발음으
로 한 자씩 따로 읽으면 'elle a chaud cul'로 '그
여자의 엉덩이는 뜨거워.'라는 뜻이다. 마르셀
뒤샹의 돌출 행동은 레오나르도 다빈치 작품을
우스꽝스럽게 만듦으로써 서양 문명 절정기의
전통과 권위에 상징적으로 조소를 가했다. 특히
1919년은 레오나르도 다빈치의 탄생 400주년
을 맞은 해로, 뒤샹의 돌발 행위는 다빈치의 업
적을 칭송하던 파리의 대중과 시대적 상황에서
충격적이면서도 후대 예술가들에게 영감을 준
사건이었다. 또한 21세기 포스트모더니즘의 장
을 여는 상징적인 사건이기도 했다. 이 〈L.H.
O.O.Q〉는 기존의 이미지와 조작된 이미지의
차이로 새로운 메시지가 창출된 패러디의 효시
라고 할 수 있다.

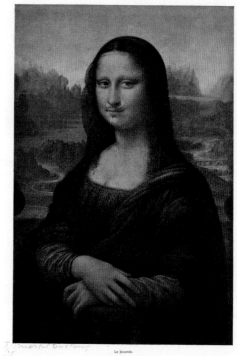

L.H.O.O.Q, 마르셀 뒤샹, 1919

포스트모더니즘과 패러디

광고를 비롯한 현대 이미지에서 많이 활용하는 패러디 기법은 예술가가 재현의 역사를 보여주기 위한 방식으로 과거의 이미지를 발굴해 내는 행위에 주력하면서 부각되었다. 패러디는 아이러니한 인용, 혼성 모방, 차용 또는 상호 텍스트성으로 설명되며, 포스트모더니즘의 중요한 요소로 인식되고 있다.

1960년대 팝아트의 출현을 통해 고급 미술과 대중 미술의 차이가 줄어들고 모더니즘의 경계를 넘은 1970년대부터 활성화되기 시작한 포스트모더니즘 현상은 고급 지향의 엘리트문화에서 대중문화로, 중심적 문화에서 다중심적 문화로, 주체적 사고에서 주체의 해체로 전환하면서 다양성을 보였다.

포스트모더니즘은 예술의 완전한 창작에 대한 회의 등을 바탕으로 과거의 소재를 다시 재생하거나 기존 예술 및 과거 형식을 장식적으로 또는 반역사적으로 자유롭게 인용했다. 이것이 패러디의 배경이다. 낯익은 요소를 낯선 환경에 위치시키거나 과거의 양식에 현대적 의미를 덧붙이는 혼합 방식으로 '과거의 현존(the presence of the past)'이라는 포스트모더니즘의 특징을 나타냈다. 즉 패러디는 이전의 예술 작품을 재편집하고 재구성했으며, 전도시키고 초맥락화(trans-contextualizing)하는 과정을 거친다. 이 같은 특징과 함께 패러디를 통한 재현은 기호학적 시각에서 보면 하나의 기표에 복합적 기의가 내포된 것이라고 볼 수 있다.

항상성과 패러디

형태심리학에서 말하는 항상성(constancy)이란 사물을 인식 가능하게 하는 지각의 '절대적 표준'을 가리킨다. 반면 착시는 항상성에 대응하는 개념으로 육안에서 실체와 다르게 인식하는 환상이다. 이 두 현상의 오묘한 조화로 새로운 시각언어가 창출된다.

항상성이란 실제 환경의 변화와 무관하게 육안으로 인식하는 이미지를 대뇌에서 기억하고 있는 대상의 표준으로 지각하여 '절대 형태'로 다시 보려는 생리적 경향이다. 여기서 그 표준은 경험적인 것이거나 생득적인 것이기 때문에 일종의 문화적 코드라고 할 수 있다. 그러므로 국적, 성별, 나이, 교육 수준, 역사 인식 등 문화적 차이에 따라 항상성에 근거하는 패러디 기법의 효과는 다르다.

비주얼 패러디의 광고 효과

패러디 광고는 광고 효과를 위해 기존의 영화, 미술 작품, 음악, 코미디나 개그 프로그램의 장면과 대사 등 유명한 원작의 명성을 재구성하여 사용하는 것을 의미한다. 이런 패러디 기법의 광고는 광고 그 자체의 가치를 넘어 문화적 양상이 되기도 한다.

최근 패러디 광고에서 거장의 예술 작품을 차용한 것이 많은데, 이때 예술품의 격조 높은 이미지가 기업이나 제품의 이미지로 이어지는 맥락 효과를 얻을 수 있고, 원작의 친숙성(familiarity)이나 개인별 선호도가 광고 효과로 이어질 가능성을 높여 준다. 원작에 대한 인식과 연결(linking)이 수용자가 호의를 가지고 받아들이게 한다. 또 미술 작품을 패러디한 광고는 수용자가 제시된 정보의 이면에 숨은 메시지를 발견하게 함으로써 카타르시스를 느끼게 한다.

그러나 패러디 광고는 몇 가지 위험성을 갖는다. 첫째, 원작의 훼손 가능성과 표절 문제가 발생할 수 있다. 여전히 패러디와 표절 사이에서 논란이 분분한데, 패러디 기법의 효과적인 창작을 위해서 반드시 정리해야 할 문제이다. 문학에서 패러디는 창작자의 의도에 따라 패러디하는 텍스트의 형식을 재구성함으로써 수용자의 해석을 쉽게 한다. 반면 표절은 배경이 된 텍스트를 수용자가 인지할 수 없게 감추려고 한다는 점에서 근본적으로 패러디와 다르다.

둘째, 패러디 광고가 빈번하게 노출되는 경우 여러 유형의 광고로 인한 간섭 현상(interference in memory) 때문에 제품 자체에 대한 회상률을 떨어뜨릴 수 있다. 따라서 일반 수용자는 정보 과중 부하(information overload)를 피하기 위해 광고하고자 하는 제품보다 패러디의 원전(原典)만을 기억하는 경우가 발생하기도 한다.

라이(Rei) 세제 광고

르네상스를 대표하는 천재 예술가 레오나르도 다빈치의
〈담비를 안고 있는 여인〉을 패러디한 세탁용 세제 광고로,
오랜 세월에 풍화되어 빛바랜 그림 속에서 인물이
입고 있는 의상만을 선명한 색으로 표현하여 세제의
효과를 강조하고 있다.

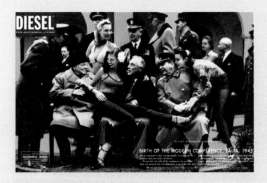

디젤 의류 광고

1945년 열린 얄타회담이라는 역사적 사건을 패러디한
디젤 브랜드 광고로, 의류 브랜드의 성격과 모순되는 맥락의
사건을 패러디함으로써 패러독스 효과도 함께 활용하여
유머러스하게 표현되었다.

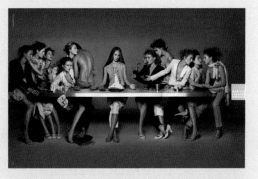

마리테 프랑소와 저버 의류 광고

레오나르도 다빈치의 〈최후의 만찬〉을 패러디한 청바지
광고로 거센 종교적 논란의 대상이 되기도 했다.
많은 미술 작품 패러디 광고가 원작의 명성으로 광고 효과를
얻지만 모방 시비 등 많은 문제를 야기하기도 한다.

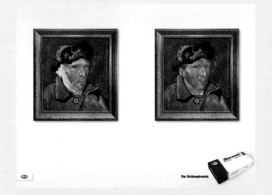

파이저(Pfizer) 의약품 광고

빈센트 반 고흐의 자화상을 패러디하여 정신분열증
치료약을 광고하고 있다. 대중에게 잘 알려진 명작의
뒷이야기를 희화화하여 약품의 특징을 효과적으로
전달하고 있다. 명작을 차용한 패러디 광고는 다양한
윤리적 차원의 부작용을 고려해야 한다.

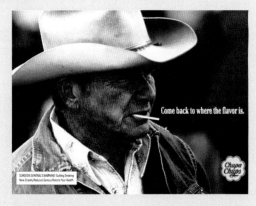

츄파춥스 광고

말보로 담배 광고 내의 이미지와 모델의 모습을 그대로
패러디하여 "향기가 있는 곳으로 돌아오라."는 메시지로
츄파춥스의 달콤한 맛을 전달하고 있다. 이 광고에서는
담배를 피우고 난 뒤의 냄새를 상쇄해 준다는 메시지도
느낄 수 있다.

게토레이 키드 음료 광고

왕년의 걸출한 스포츠 스타들의 전성기를 담은 명장면 사진을 패러디했다. 한 시대를 대표할 만한 대스타의 모습을 어린이 모습으로 대치하여 어린이용 음료를 광고하고 있다.

디자인유머의 생산과
비주얼 패러독스

비주얼 패러독스

쇼펜하우어는 웃음의 원인을 콘셉트와 실제 사물 사이에서 오는 부조화의 갑작스런 인식에서 발생하며, 이러한 부조화의 표현을 패러독스라고 했다.[1] 외관과 실재 간의 대립으로 작용하는 패러독스는 진리에 반대되는 것이 아니라, 그 내면에 일종의 진리를 내포하고 있는 것을 의미한다. 패러독스의 외면은 보편적인 진리와 이항 대립을 이루며 통상적인 진리에 반대되는 표현을 보이지만, 그 내용은 진리를 내포하고 있다. 이러한 표현의 특징이 수용자의 관심을 불러일으키고 메시지에 효과적으로 집중하게 한다. 예상 밖의 사실이나 진리를 보여 주는 일종의 충격 요법이라고 할 수 있다.[2]

패러독스의 핵심에는 모순이 내포되어 있다. 패러독스는 일련의 합당한 전제에서 시작하지만 그 전제를 무너뜨리고 연역하여 증명의 개념을 우습게 만들어 버린다.[3] 또한 패러독스는 대화 상대의 기대에 역행하고, 공통된 견해에 상반된 '예기치 못한 것'이다. 문학과 미학 차원에서는 패러독스라는 수사학적 기교가 위선의 문명에 대한 냉소, 즉 시니시즘(cynicism)을 내포하고 있기도 하다.

광고 및 시각 커뮤니케이션에 나타나는 패러독스는 풍자와 냉소의 자유로운 표현과 비판의 허용이라는 민주주의적 기본 원리를 찬양하기 위한 하나의 수단일 수 있으며, 소비자와 광고주 모두에게 광고를 읽는 즐거움을 제공한다.[4] 언어, 가령 시(詩)에서 패러독스는 뜻밖의 내용으로 독자의 이해를 이끄는데, 이런 시도가 성공할 때 독자는 스스로 발견하는 기쁨을 얻게 된다. 하지만 독자의 능동적인 참여 없이는 패러독스가 이루어질 수 없다.[5]

비주얼 패러독스는 이미지 창작에서 수용자를 설득하기 위해 의도적으로 사용된다. 자기 모순적 진술인 패러독스는 1차로 느껴지는 표면적인 이미지 안에서 해석의 공간을 만들며, 이미지의 기호 안으로 수용자를 끌어들여 의미 해독의 과정이라는 능동적 참여를 유발한다. 즉 이미지의 생산자는 비주얼 패러독스를 사용하여 수용자의 관심과 해독에 대한 적극적이고 능동적인 참여를 유도해 더 큰 효과를 얻으려고 모색한다.

한편 비주얼 패러독스 기법은 현실에 대한 인상을 수용자 각자가 형성할 수 있게 하는 광학적 착시 현상에서도 발견할 수 있다.[6] 착시를 의도하여 이미지를 만들면, 〈그림 그리는 손(Draw-

이미지의 반역, 르네 마그리트, 1929

르네 마그리트는 파이프를 그리고, 그 아래에 '이것은
파이프가 아니다.'라고 썼다. 여기서 관객은 모순을 느낄지
모르지만 이는 모순이 아닐 수 있다. 이 그림은 진짜
파이프가 아니라 파이프의 이미지에 불과할 뿐이다.
또한 그림 아래의 텍스트도 텍스트가 아니라 텍스트를
그린 이미지이다. 예술로 재현된 대상은 실제와 가까운
이미지이지만 그 자체는 아니라는 사실을 상기시켜
새로운 시각을 제시한다.

ing hands)〉으로 유명한 모리츠 코르넬리스 에셔
(Maurits Cornelis Escher)의 표현 방식처럼 하나의
이미지가 둘 또는 그 이상의 대상으로 보이기도
한다. 이런 점에서 비주얼 패러독스는 비주얼 펀
의 요소를 내포할 수 있으며, 패러독스는 자기 모
순적 이미지로부터 나온다.

르네 마그리트, 후앙 미로(Joan Miro), 한스
아르프(Hans Arp) 그리고 살바도르 달리(Salvador
Dali)와 같은 초현실주의 화가는 현실적으로 불
가능한 상황 속에 흔히 볼 수 있는 일상의 오브
제를 병치함으로써 작품을 묘사했다. 이렇듯 이
미지의 병치, 모순적 표현 그리고 착시 효과를 이
용하여 시각적 패러독스를 창조해 왔다. 이러한
역설적 이미지는 다중 해석을 가능하게 하는 부
조화를 포괄한다.

마그리트는 작품 〈이미지의 반역(La trahison
des images)〉에서 파이프 그림과 '이것은 파이프
가 아니다.'라는 메시지의 병치로 관객에게 모순
된 상황의 긴장을 야기하는 모순어법을 창안했
다. 이미지와 대상 그리고 언어와 사고 사이의 필
연적인 관계를 깨버린 것이다. 그는 데페이즈망
기법을 자주 사용했는데, 데페이즈망에서 비주
얼 패러독스의 근거를 찾을 수 있다.

이처럼 패러독스는 역설로 번역되지만 역설
적 기법(逆說的技法) 이외에 암시적 묵과법(暗示
的默過法), 반용법(反用法), 모순 어법(矛盾語法) 등
이 포함되어 다양한 방법으로도 활용된다.[7]

비주얼 패러독스의 유형

패트릭 휴즈와 조지 브렉트의 패러독스[8]

패러독스의 유형은 다양하지만, 일반적으로 모순을 이끌거나 반대되는 상화으로 유도하는 진술 등을 말한다. 영국의 초현실주의 예술가인 패트릭 휴즈(Patrick Hughes)와 플럭서스운동에 가담한 조지 브렉트(George Brecht)는 저술에서 "논리적인 패러독스에는 주로 자기 언급(self reference), 모순(contradiction), 악순환(vicious circle)이 사용된다."[9]라고 했다. 또한 상황에 따라 이 세 가지가 단계적으로 적용될 수 있다고 했다.

가. 자기 언급

자기 언급은 고전적인 형태의 패러독스로, 근대 집합 이론에서 금지된 '자신을 포함하는 집합'[10]이다. 자기 언급의 대표적인 예는 에피메니데스(Epimenides)가 말한 '모든 크레타 사람은 거짓말쟁이'라는 명제를 들 수 있다. 이는 '거짓말쟁이 패러독스(liar paradox)'라고도 불린다. 이 명제는 겉으로 보기에 전혀 문제 없는 문장이지만 이 말을 한 에피메니데스 자신이 크레타 사람이기 때문에 논리적 모순에 봉착한다.

유사한 형태로는 '내가 하는 말은 모두 거짓말'이라는 문장이 있다. 두 문장 모두 명제가 참일 경우에는 거짓이 되고, 거짓일 경우에는 참이 되는 논리적 모순이 생긴다. 문장이 지시하는 대상의 집합에 화자가 포함되므로 명제가 성립할 수 없기 때문이다. 휴즈와 브렉트는 "자기 언급이 모두 패러독스는 아니며, 그 서술과 의미에 모순성이 있을 때 패러독스가 된다."라고 했다.

나. 모순

모순의 기본적인 형태는 'A도 맞고, B도 맞다.'이다. 그러나 두 가지 명제 A와 B는 동시에 존재하거나 성립할 수 없다. 복수의 명제가 서로 부정하게 되는 관계 또는 그것이 논리적으로 절대 양립할 수 없는 상태에 있을 때 모순이라고 한다.

그러나 모순은 다른 형태로 나타나기도 한다. 'This sentence has six words.'나 'This sentence is written in the French language.' 같은 자기 언급의 형태도 모순의 예가 될 수 있다. 이들은 자기 언급과 모순의 형태로 되어 있는 매우 강력한 패러독스 서술(paradoxical state)이다. 이 외에도 '이 법은 무시하라.'라는 법칙이나 '낙서 금지'라고 쓴 낙서 등이 좋은 예이다.

다. 악순환 혹은 무한 역행[11]

A: 아래 문장은 거짓이다.
B: 위의 문장은 참이다.

두 명제는 개별적으로는 참이지만 서로가 서로를 부정함으로써 패러독스가 된다. 무한 역행(infinite regress)은 두 개의 명제가 쌍을 이룬다. 개별로는 논리적으로 문제가 없는 두 개의 서술이 서로 대치하고 있으며, 끝없는 악순환을 보여 준다.

무한 역행은 문제의 근원이 단순히 자기 언급에 있는 것이 아님을 증명한다.[12] A가 옳다면 B는 틀려야 한다. 그러나 B가 틀리면 당연히 A도 틀리다는 결론이 나온다. 반대로 A가 틀리다면 B는 옳게 되고, 다시 A는 옳다는 결론이 도출된다. 중요한 점은 A와 B 중 어떤 것도 스스로에 대한 언급이 없다. 그러나 두 문장이 동시에 제시될 경우 서로가 상대방의 진실성을 뒤집어 버린다. 어떤 것이 옳고 그른지 판정이 불가능해진다.

광고 커뮤니케이션의 비주얼 패러독스

광고 커뮤니케이션의 비주얼 패러독스는 광고하고자 하는 브랜드와 제품의 일반적인 이미지에 상반되거나 모순되는 이미지를 제시하여 특성 있는 메시지를 창출한다. 때로는 광고 이미지에 나타나는 애매모호성(ambiguity)으로 수용자가 적극적으로 광고의 의미를 해석하게 유도하는 효과를 가져오기도 한다. 광고 및 시각 커뮤니케이션에 나타나는 비주얼 패러독스는 풍자와 냉소의 자유로운 표현을 통하여 수용자에게 이미지를 읽는 즐거움을 제공한다. 그러나 패러독스의 성격상 이미지만으로는 초현실적 표현인지 패러독스인지 알기가 쉽지 않다. 대개 패러독스는 하나의 요소만으로 성립되기보다 이항 대립적 요소가 필요하다. 두 가지 요소가 서로 결합하여 논리적인 오류가 발생하고, 요소들 간의 관계에 따라 패러독스인지 아닌지 결정된다. 그러므로 특히 광고에서 비주얼 패러독스는 주로 텍스트가 이미지를 보완해 주는 형태로 나타나게 된다. 즉 광고의 시각적인 이미지와 텍스트 간의 상호 관계가 중요하다.

가. 역설

역설은 자기모순에 터무니없이 보인다 해도 어떤 의미에서는 진실이 된다. 역설은 대화 상대의 기대에 역행하는 주장이지만 현실 속의 갈등을 넘어 현실과 바람이라는 개인적 사고 사이의 갈등에서 온다고 할 수도 있다.

역설의 목적은 관심을 끌고 신선한 사고를 유발하는 것이며, 역설의 문채(文彩, figure)는 외관과 실재 간의 대립 위에서 작용한다. 패러독스에서 외관상 차이는 실제의 동일성 또는 유사성을 숨기며,[13] 이러한 시각적 역설이 즐거움을 유발하는 미학적 경험을 제공하는 요소가 된다.[14] 역설적 이미지가 현실의 본성에 문제를 제기하기도 하며, 풍자적으로 예술과 인생 자체를 조롱하기도 한다. 비주얼 패러독스는 풍자적 내용으로 우리에게 사회적 규범, 가치 그리고 도덕적 쟁점에 주목하게 하고, 한편으로는 엽기적 메시지를 전하기도 한다.

역설을 이용한 비주얼 패러독스를 통하여 풍자적 요소를 충분히 감지하기 위해서는 주변 지식을 갖추어야 한다. 풍자가들은 이를 위해 미리 사전 지식을 주고 부조화나 모순, 모방의 요소가 가지는 효과를 높인다. 풍자적 내용은 정치 만화나 캐리커처에서 자주 볼 수 있다. 일상과 함께 문제점을 부각시켜 강조하고 과장하여, 개선될 수 있게 또는 다시 한번 생각해 볼 수 있는 여지를 만들어 주는 것이다. 이러한 개선의 여지를 목적으로 하지 않는다면 비주얼 패러독스 기법은 풍자적 내용을 표현하고 있는 것이 아니다.

나. 암시적 묵과법

암시적 묵과법은 적정 수준으로 어떠한 것을 무시하거나 부인하는 것처럼 표현함으로써 오히려 그것을 주장하고 강조하는 기법이다. 그리고 의도적으로 특정 요소의 부재를 만들어 수용자가 적극적으로 해석하게 유도한다. 삭제라는 문채는 첨가 문채보다 덜 일반적이고 더 어렵다. 수용자는 메시지 속에서 부재하는 무엇인가를 이해하고 또 잃어버린 것을 추측해야 하기 때문이다.[15] 이러한 암시적 묵과법을 시각적으로 적용할 때에도 '삭제'의 문채를 활용한 '부재'로 표현할 수 있다. 즉 어떠한 요소의 부재를 만들어 수용자의 적극적인 이미지 해석을 유도한다.[16]

다. 반용

반용법(反用法, antiphrasis)은 참의미를 부정적 함의로 바꾸는 방식으로, 진실 관계의 단어를 반대로 표현하거나 모순되는 단어로 대체한다. 언어적 반어는 표현 면과 내용 면의 상반성에 근거하는데, 이런 맥락에서 패러독스도 넓은 의미에서 편의 개념을 공유하는 부분이 많다고 할 수 있다.

반용은 하나의 기호가 반대 개념을 신호하기 위해 사용하는 역설의 특별한 유형으로 보고, 문자 그대로의 낱말 의미와 반대로 읽기라고 정의할 수 있다. 만약 수용자가 어떤 대상을 부정한다면 사실상 그것은 긍정하는 것이며, 또한 정반대도 성립함을 의미한다.[17] 화자의 실제 의도와는 다르게 표현하는 수사법[18]이라는 점에서 반용은 아이러니와 유사하다.

에서 벗어나게 하는 효과를 준다. 때로는 중복(redundancy)과 불확실성(uncertainty)을 통해 애매모호성을 창출하여 수용자가 적극적으로 해석하게 유도함으로써 효과적으로 메시지를 공유할 수 있게 한다.

라. 모순어법

언어적으로 모순어법은 형용사-명사 또는 부사-형용사(우리말에서는 관형사/용언-체언 또는 부사-용언)의 관계 속에서 두 개의 낱말 안에 함축된 역설 유형이다. 보통 대립 관계로 보이는 두 가지 용어가 결합한다. 예를 들면 '웅변하는 침묵' '적당히 호화로운' '유쾌한 비관론자' '슬픈 기쁨' '얼어붙은 불' 등으로 철학·문학적 내용으로 아이러니를 내포한다.[19]

　모순어법의 시각적 표현은 질베르 뒤랑(Gilbert Durand)의 문채 중에 '교환'의 기법으로 명제의 특정 요소 사이의 관계를 수정하는 것이다. 전후모순, 즉 동일한 명제에서 마주보는 또는 나란히 하는 두 요소 간의 모순으로 표현한다.[20]

　광고 커뮤니케이션에서 모순어법을 이용한 패러독스는 광고하고자 하는 제품과 반대의 메시지를 선택하여 의미화함으로써 일반적인 생각

암시적 묵과법: No More Black!, 박영원, 2001
반핵 메시지를 담은 포스터로, 핵의 폐해를 이미지의
부재로 표현하여 수용자 스스로 핵의 공포를 적극적으로
상상할 수 있게 유도했다.

역설: 니베아 미용제품 광고

하얀 피부의 상징인 백설공주를 검은 피부로 표현하여
호기심을 유발한다. 능동적인 이미지 해석을 통해
소비자가 선탠 스프레이 광고로 인식하는 순간 처음의
낯선 감정이 곧 유머러스한 효과로 이어지게 된다.

역설: 《컬러스(Colors)》 표지

통상적인 여성 모델의 이미지가 아니고, 근육질의 남성적
모델로 역설적인 매력을 표현하고 있다.

암시적 묵과법: 《컬러스 47(Colors 47)》표지

표지 모델의 얼굴이 옷에 가려 보이지 않게 하여
주된 이미지의 부재로 호기심을 유발하고 있다.

암시적 묵과법: 리바이스 청바지 광고

리바이스 청바지 광고이지만 청바지는 보이지 않는다.
청바지 상품 자체를 부재하게 하여 소비자가 적극적으로
내용을 해석하게 한다.

반용: 네루 동물원 광고

사파리를 타고 동물원 안으로 들어가면 바로 코앞에서
동물을 볼 수 있다는 것을 강조하고 있다. 사자가
차창에 코를 바짝 대어 찌그러진 모습으로 반용법을
활용했다.

반용: 음주운전 예방 공익 광고

음주운전의 참상을 설명하거나 부정적인 모습을
직접적으로 표현하는 대신, '음주운전은 새로운 사실을
창조한다.'라는 언어 메시지와 함께 구불구불한 차선과
벽에 그려진 정지선의 시각 이미지를 사용하여
유머러스하면서도 긍정적인 이미지로 치환했다.
이 사례는 시각적으로만 보면 암시적 묵과법과 혼용된
기법으로 볼 수도 있으나 언어 메시지의 도움을 받아
음주운전의 참상을 반용법으로 설명하고 있다.

모순어법: 코펜하겐 지하철 광고

덴마크의 수도 코펜하겐 지하철 광고 캠페인으로,
광고에 등장하는 인물의 상반신과 하반신의 움직임이
정반대의 느낌으로 대립한다. 상반신은 커피를 마시며
신문을 보거나 화장을 하는 등의 편안한 모습이지만,
하반신은 만화같이 과장된 움직임으로 빠르게 뛰어가는
이미지를 연상시킨다. 이는 모순적 요소를 함께
보여 주면서 '스트레스 없이 빠르게 도심을 이동한다.'라는
언어 메시지를 부언하여, 코펜하겐 지하철을 이용하면
무척 빠른 동시에 아주 편안하게 목적지까지
이동할 수 있다는 것을 설명하고 있다.

모순어법: 디젤 의류 광고

제품이나 로고를 모순되는 맥락에서 보여 주는 의류 브랜드
디젤의 광고 시리즈이다. 이 광고는 전달하고자 하는 의미와 의도가
애매모호하다. 혼란스러운 표현과 때로는 엽기적이기까지 한
이미지 자체가 젊은 층의 폭발적인 인기를 얻으면서 브랜드 가치가
급상승하는 효과를 보았다. 의미 작용의 해석을 완전히 수용자의
몫으로 돌린 경우로, 심리적 여백이 생각의 자유와 해방감을
제공한다고 할 수 있다.

디자인유머의 생산과 희극성

1. 프리드리히 실러 저, 최익희 역,『인간의 미적 교육에
 관한 서한』, 이진출판사, 1997, 100-101쪽에서 참조함

2. 고창범 저,『쉴러의 예술과 사상』, 일신사, 1975,
 275-276쪽에서 참조함

3. Bergson, H., *Laughter: An Essay on the Meaning
 of the Comic*, Book Jungle, 2007과 앙리 베르그송 저,
 정연복 역,『웃음』, 세계사, 1992에서 참조함

4. 같은 책에서 참조함

디자인유머의 생산과 비주얼 펀

1. 박영원 저,『비주얼 펀 비주얼 편』, 시지락,
 2003에서 발췌 정리함

2. *The Oxford English dictionary*의 pun

 "The use of a word in such a way as to suggest
 two or more meanings or different associations,
 or the use of two or more words of the same
 or nearly the same sound with different meanings,
 so as to produce a humorous effect."

3. 박영원 저,『비주얼 펀 비주얼 편』,
 2장 '비주얼 펀의 유래'에서 발췌 정리함

4. Kince, E., *Visual Puns in Design*, New York:
 Watson-Guptill Publications, 1982,
 pp. 12-14에서 참조함

5. 같은 책, pp. 15-17에서 참조함

6. 같은 책, p. 19에서 인용함

7. 스티븐 헬러 저, 박영원 역,『그래픽 위트』,
 도서출판 국제, 1996, 16-18쪽에서 인용함

8. *Visual Puns in Design*, p. 25에서 인용함

9. 『그래픽 위트』, 18-22쪽에서 참조함

10. 스티븐 파딩 편, 박미훈 역,『501 Great Artists
 위대한 화가』, 마로니에북스, 2009, 388쪽에서 인용함

11. 박효신 저,『기업 디자인의 대부 폴 랜드』,
 디자인하우스, 2003, 111-112쪽에서 참조함

12. Osterwald, T., *Pop Art*, Germany: Taschen,
 1991, pp. 6-7에서 인용함

13. 같은 책, pp. 199-200에서 인용함

14. 김욱동 편,『포스트모더니즘의 이해』, 문학과 지성사,
 1990, 433쪽에서 인용함

15. 박영원,『비주얼 펀 비주얼 편』, 시지락, 2003에서
 발췌 정리하고, Visual Puns in Design에서 참조함

16. 현재 국내에서도 번역 출간된『유머 비즈니스』의
 저자이자 전문 연설가

17. '말장난, 그림 장난, 그리고 A4로 웃기기'는
 저자의 아이디어와 홍익대학교 조형대학
 커뮤니케이션디자인 전공 2학년의 수업 중
 일부를 소개함

디자인유머의 생산과 비주얼 패러디

1. 린다 허천 저, 김상구·윤여복 역,
 『패러디 이론』, 문예출판사, 1992에서 참조함

디자인유머의 생산과 비주얼 패러독스

1. 김욱동 저, 『수사학이란 무엇인가』, 민음사, 2002, 159쪽에서 인용함

2. Piddington, R., *The psychology of laughter; A study in social adaption*, New York: Gamut Press, 1963, p.172에서 인용함

3. Poundstone, W., *Labyrinths of Reason: Paradox, Puzzles, and the Frailty of Knowledge*, AnchorBooks/Doubleday, 1988, p.31에서 인용함

4. 황지영, 「광고 패러독스 문채의 의미작용 방식」, 광고학연구 제 11권 3호, 한국 광고학회 논문집, 2000, 62쪽에서 인용함

5. 김용락 저, 『영문학개론』, 신문화사, 1997, 130쪽에서 참조함

6. Rourkes, N., *Design synectics*, Worcester, MA: Davis Publishing, 1998을 인용한 Klein, S. R., 'What's Funny about Art?: Children's Responses to humor in Art', Doctoral Dissertation, Indiana University, 1996, p.28에서 인용함

7. 황지영, 『광고 패러독스 문채의 의미작용방식』, 광고학연구, 한국광고학회, 2000, 64-68쪽에서 참조함

8. 김진곤, 박영원, 「시각적 패러독스에서 이미지와 텍스트의 상관관계」, 한국콘텐츠학회, 2012에서 참조함

9. Hughes, P. & Brecht, G., 'Vicious Circles and Infinity - A Panoply of Paradoxes', NY: Doubleday, 1975, pp.1-2에서 인용함

10. 야마오카 에쓰로 저, 안소현 역, 『거짓말쟁이의 역설』, 영림카디널, 2001, 280-283쪽에서 참조함

11. 휴즈와 브렉트는 저서에서 악순환이라는 단어를 채택했지만 가드너나 콰인은 무한 역행이라는 단어를 사용했다. 악순환과 무한 역행은 같은 의미이지만 연구에 따라 용어가 혼용되고 있다. 악순환을 기초로 무한 역행이라는 용어로 발전시킨 것으로 추측된다.

12. 마튼 가드너 저, 이충호 역, 『이야기 파라독스』, 사계절, 1990, 22쪽에서 인용함

13. 「광고 패러독스 문채의 의미작용방식」, 64-65쪽에서 참조함

14. 같은 글, 29쪽에서 인용함

15. 같은 글, 66쪽에서 인용함

16. 박영원, 「시각적 유머의 생산과 의미작용에 관한 연구」, 홍익대학교 대학원 박사학위논문, 2001, 48쪽에서 참조함

17. 같은 글, 67쪽에서 참조함

18. 『수사학이란 무엇인가』, 150쪽에서 인용함

19. 「광고 패러독스 문채의 의미작용방식」, 68쪽에서 인용함

20. 「시각적 유머의 생산과 의미작용에 관한 연구」, 49쪽에서 인용함

디자인유머의 분석 방법론

/3/

디자인유머와 시각언어
그리고 게슈탈트 심리학

디자인유머와 시각언어

기호는 언어 기호와 비언어 기호로 구분할 수 있다. 언어 기호는 사람과 사람 사이의 의미를 전달하는 과정에서 가장 중요한 수단이며, 주술적이거나 문자적이다. 시각 예술이나 디자인에서는 주로 비언어 기호를 의미 전달 수단으로 사용하는데, 비언어 기호에는 시각 기호, 청각 기호, 미각 기호, 후각 기호, 촉각 기호 등이 있다. 이 중 특히 시각 기호는 주된 표현 수단이 된다. 그 때문에 '시각언어'라는 개념이 생기게 되었고, 시각언어의 다양한 조형 원리가 근본적으로 연구되고 있다. 시각언어라는 용어가 디자인 분야에서 본격적으로 쓰이기 시작한 것은 1944년 이후로, 기요르기 케페스(György Kepes)가 저술한 『시각언어(Language of Vision)』에서 유래된 것으로 보는 견해가 많다.

시각 기호는 언어 기호에 비해 표현 면에서 함축적이고 암시적이며 애매모호할 수 있는데,

이런 이유로 효과적인 시각 커뮤니케이션의 수단이 된다. 언어 기호가 해석에서 단선적인 성격이 강하다면 시각 기호는 총체적인 윤곽에서 수용자가 선별적으로 읽어 나가는 경향이 있다. 그래서 송신자와 수신자 사이의 메시지 해석이 달라질 수 있다. 시각 기호는 언어 기호보다 복합적이고 고정되지 않은 기의를 가진다. 결국 시각언어의 물리적 조절과 의미 조절을 통해 유머성을 창출하게 된다. 이 장에서는 먼저 시각언어의 구성 요소와 그 속성에 관한 이론을 알아보고, 이를 바탕으로 시각적 유머의 생산 방법을 소개한다.

시각언어의 구성 요소와 속성

케페스는 『시각언어』에서 창의적인 아티스트를 위해 우리 생활을 새롭게 하는 시각언어의 잠재적 요소를 세 가지 측면으로 강조했다. 첫째, 튼튼한 기반 위에서 창조물을 재현할 수 있는 조형 구조(plastic organization)의 법칙을 배우고 적용할 수 있어야 한다. 둘째, 현대적인 공간과 시간 이벤트(space-time events)를 시각적으로 재현할 수 있는 공간 경험이나 연구가 필요하다. 셋째, 창조적 상상을 역으로 풀어놓아 역동적 관계로 형성하는, 즉 현대적이고 역동적인 도해(dynamic iconography) 개발이 필요하다.[1] 이러한 맥락에서

캘리포니아주립대학 커뮤니케이션 전공 교수인 폴 마틴 레스터(Paul Martine Lester)는 시각적 메시지를 지각하기 위해 형태, 색상, 심도, 움직임의 네 가지 포괄적인 요소를 제시하기도 했다.[2]

한편 우시우스 웡(Wucius Wong)은 『디자인과 형태론(Principles of Form and Design)』에서 디자인의 표현과 내용을 결정하는 요소를 개념적(conceptual) 요소, 시각적(visual) 요소, 상관적(relational) 요소, 실제적(practical) 요소라는 네 개의 집단으로 구분했다.

먼저 개념적 요소는 실제로 존재하지 않아 눈으로 볼 수는 없지만 이론적으로 실재하는 것처럼 나타나는 점, 선, 면, 양감을 가리킨다.

시각적 요소는 우리가 종이 위에 물체를 그릴 때 개념적인 선을 나타내기 위해 가시적인 선을 표현하는 것으로, 개념적인 요소가 시각적 요소로 바뀔 때 형상, 크기, 색채, 질감이 생긴다.

상관적 요소는 디자인에서 형상과 형상이 놓인 곳의 상호 관계를 결정하는 방향, 위치, 공간, 중력을 말한다. 방향, 즉 형상의 방향은 관찰자와의 관계, 형상을 담고 있는 테두리와의 관계 또는 이웃하는 다른 형상과의 관계 속에서 형성된다. 위치는 형상이 디자인 결과물의 테두리 또는 구조와 서로 관련을 가질 때 결정되고, 공간은 어떤 크기의 형상도 공간을 차지하므로 꽉 메워지거나 공백으로 남기도 하며 평평하거나 착시로 인한 깊이감을 나타내기도 한다. 중력은 시각적인 것이 아니라 심리적 요인으로, 우리가 지구

의 중력으로 중량감을 느끼는 것처럼 개개의 형상과 형상군(groups of shape)의 무거움과 가벼움 또는 안정과 불안정한 느낌을 찾는 경향이다.

실제적 요소는 디자인의 내용과 범위에 속하는 재현, 의미, 기능을 의미한다. 재현은 하나의 형상을 자연이나 인공물에서 추출하는 것이며, 이 중 재현적 형상은 사실적(realistic), 양식적(stylized) 또는 반추상적(near-abstract)일 수 있다. 그리고 의미는 디자인에 메시지를 담는 것이며, 기능은 디자인이 어떤 목적을 가지고 그것을 달성하려는 것이다.[3]

이 네 가지 요소들이 소위 관련 구조(frame of reference)라 불리는 영역 내에서 시각언어로 작용하여 '표현'되고 '의미(내용)'를 생성하여 전달한다. 관련 구조는 디자인의 외부 한계를 표시하고 추출된 요소와 나머지 여백 또는 이들의 상호작용 속에서 그 영역을 정한다. 실제적인 테두리일 수도 있고, 개념적인 공간이 될 수도 있다. 이러한 조형의 보편적 원리를 학습함으로써 효율적이고 적합한 디자인유머의 창작을 위한 시각언어를 사용할 수 있게 한다.

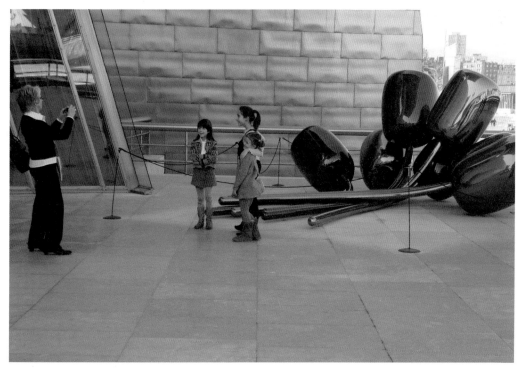

튤립(Tulips), 제프 쿤스, 1995-2004

실제 풍선의 크기보다 크게 만들어진 이 작품은
스테인리스 스틸 소재로 재현되어 색다른 신비감으로
대중을 즐겁게 한다.

이탈리아 친퀘테레(Cinque Terre)의 풍경

가옥의 색채가 화려하게 통일된 풍경에서 시각적 재미를
느낄 수 있다. 시각언어 가운데 색채는 가장 강력한
영향을 주는 요소이다.

시각언어의 운용 방법

시각언어의 조형적 구성 요소를 실천적으로 운용하는 방법을 우시우스 윙이 구분한 디자인 요소에 적용하여 설명하면 다음과 같다. 첫째, 시각적 요소, 즉 형상, 크기, 색채, 질감 등의 조절로 시각적 유머를 생산할 수 있다. 개념적 요소와 시각적 요소가 통사론적 배경의 인자가 될 수 있는 것으로, 개념적 요소가 가시화된 것이 시각적 요소이다. 요소의 크기를 바꾸든가 색채와 질감을 엉뚱하게 조절하거나 형상을 왜곡하여 유머를 창출할 수 있다. 둘째, 상관적 요소를 조절하여 시각적 유머를 창출할 수 있다. 형상의 방향과 관찰자의 관계, 형상을 담고 있는 테두리의 관계를 재설정하거나 위치와 공간의 문제, 심리적 요인의 중력을 조절함으로써 유머를 창출할 수 있다. 셋째, 실제적 요소를 조절하는 것으로도 시각적 유머를 창출할 수 있다.

미국의 디자이너 엘리 킨스(Eli Kince)는 자신이 쓴 『Visual Puns in Design』에서 비주얼 펀의 효과적인 창출을 위한 방법적 용어를 정리했다. 뒤랑(J. Durand)이 제시한 첨가, 삭제, 대치, 치환에서 시각언어의 특성을 고려하여 보완했는데, 대치, 조합, 조작을 주요 개념으로 설정하고 이와 함께 병치의 개념과 방법을 규정했다. 대치, 조합, 조작, 병치도 결국 수사학적 용어로 볼 수 있지만 시각언어, 즉 시각 이미지를 위한 사용 방법으로 전환하기에 매우 효과적인 용어들이다. 그러나 뒤랑의 수사학적 문채와 비교하면 시각적 적용에 장단점을 가지고 있다.

각 용어에 대해 좀 더 구체적으로 살펴보면 다음과 같다. 대치는 뒤랑의 설명과 일치하지만 조합은 뒤랑의 첨가와 비교되는데, 시각 분야에서는 합쳐지는 요소의 비중에 따라 첨가라는 용어와 조합이라는 용어를 별도로 사용해야 할 것이다. 조작은 일반 언어와 달리 뒤랑의 용어에는 없지만 시각적 변형(visual transformation) 또는 형태 왜곡(distortion)과 같은 조작을 고려한 개념이다. 병치는 영어로 'juxtaposition'인데, 'beside' 'near'라는 의미를 가진 'juxta'와 위치라는 'position'이 합쳐진 용어이다. 두 가지 또는 그 이상의 단어나 사물을 함께 결합하거나 나란히 위치하게 하는 것을 말한다. 특기할 만한 것은 엘리 킨스가 사용한 용어에는 뒤랑의 치환이라는 개념이 없다는 것이다. 치환은 두 가지 요소가 상호 간의 대리 관계를 구성하는 것, 즉 한 문장 안의 단어 두 요소를 교환한다는 점에서 병치와 다르다. 한편 병치와 개념적으로 차이가 있는 반복(repetition)도 시각적 유머 창출에서 중요하므로 시각언어 용어로 사용할 수 있다. 또한 적극적 해석을 유도하는 커뮤니케이션의 기제 가운데 부재는 매우 중요한 개념이기 때문에 뒤랑의 '삭제'도 빼놓을 수 없다.

뒤랑의 수사학적 문채를 중심으로 엘리 킨스가 활용한 용어의 장점, 즉 시각언어 활용에 도

움이 되는 용어를 보완하여 다음과 같이 시각적
유머의 생산을 위한 실천 방법의 주요 용어를 여
덟 가지로 제시할 수 있다.

1 첨가: 조형 요소를 하나의 단어, 문장 또는
 이미지에 부가하는 것이다.

2 삭제: 하나의 문장이나 이미지 속에서
 한두 가지 또는 그 이상의 요소를 은폐하거나
 배제하는 것이다. 수용자가 숨겨진 의미를
 완성하면서 적극적인 해석자가 될 수 있다.

3 조합: 어느 한 조형 요소를 다른 조형 요소와
 합쳐 새로운 이미지의 조형 요소를 창출하는
 방법이다. 이 두 조형 요소는 상호 보완적이거나
 상호 모순적이어도 적용된다.

4 대치: 어떤 단어나 구 또는 조형 요소를
 삭제하고, 다른 단어나 구 또는 다른 조형
 요소를 대신 위치시키는 것이다.

5 치환: 두 가지 요소가 상호 간에 대리 관계를
 구성하는 것으로, 한 문장이나 한 이미지 내에서
 두 가지 이상의 요소를 서로 교환할 수 있다.

6 병치: 두 가지의 조형 요소를 비교, 비유 또는
 대조를 위해 나란히 배치하거나 다소 거리를
 두더라도 한 번에 인식되게 하여 그 관계에 의한
 상호 반응을 유도하는 것이다.

7 조작: 조형 요소의 축소와 과장과 같은
 시각적 변형이나 왜곡을 포함한다.

8 반복: 시각적 반복이나 리듬감을 주는
 시각적 조절을 포함한다.

그러나 이 용어들은 특정 학문 분야나 문맥에 따
라 복잡한 개념을 가진 용어가 될 수 있으므로 디
자인적·실천적 조형 요소의 운용 방법을 설명하
는 용어로 제한한다. 분류학적으로 볼 때 이러한
용어의 분류는 엄밀하지 못할 수도 있다. 왜냐하
면 각 유목(類目)들 이 상호 한정적 성격으로 형
성되어 있어야 하는데, 시각언어의 애매모호성
으로 개념이 겹치는 부분이 있기 때문이다. 또한
이미지 내에 내러티브가 존재하거나 언어 기호
가 시각 이미지로 간주되는 경우 등 다양한 표현
과 해석이 가능하기 때문에 실천적 방법의 엄밀
한 구분이 어렵다.

첨가: 리게인(Regain) 탈모 방지 로션 광고

배수구에 빠진 머리카락을 의인화하여 표현했다.

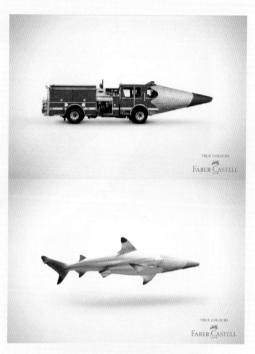

조합: 파버카스텔(Faber Castell) 광고

색연필에 인공물과 자연물을 사실적으로 조합하여
파버카스텔 색연필의 생생한 표현력을 강조했다.

삭제: 없는 게 없다, 박영원, 1999

일부 자모를 의도적으로 삭제하여 문장의 본래 뜻과
다른 이중 의미를 담았다

조합: 티셔츠의 일러스트레이션

성적 이미지를 공상하는 남자의 머리속을 여성의 누드와
남자의 옆모습을 조합하여 표현했다.

대치: 뉴 레밍톤(New Remington) 미용 용품 광고

신체 일부를 브랜드와 제품의 로고로 대치한 섹슈얼 유머의 광고이다.

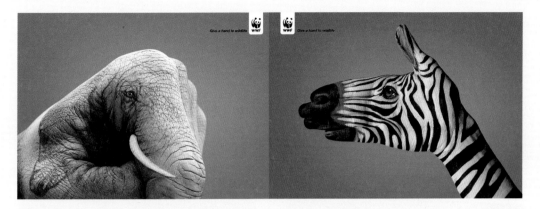

치환: 세계자연보호기금(WWF) 동물 보호 캠페인

'Give a hand to wildlife'라는 문구와 함께 사람의 손이 코끼리와 호랑이의 조형 요소를
대신하여 야생 동물에게 도움의 손길이 필요하다는 것을 강조하고 있다.

병치: 뭉크(Edvard Munch)의 〈절규(The Scream)〉와 닮은 대상물

뭉크의 명작에 등장하는 인물과 닮은 대상물을 병치하여
대상 사이의 유사함과 차이 등으로 즐거움을 유발한다.

조작: 햄버거 모형

크기만 달라져도 보는 사람의 흥미를 유발한다.

반복: 나이키 콜라보레이션 프로젝트

고프 맥페트리지(Goff Mcfetridge)의 단순한 선과 반복되는
이미지가 유머 효과를 낸다.

반복: 영국 타워 햄리츠(Tower Hamlets)의 안전 운전 공익 광고

운전하면서 휴대폰 문자를 보내면 사고 위험이 23배가 넘는다는 메시지를 전달하기 위해
길가에서 노는 어린이를 스물세 번 반복적으로 보여 줌으로써 운전하면서 맞닥뜨릴 수 있는
사고의 위험성을 경고하고 있다.

디자인유머와 게슈탈트 심리학

시각 이미지에 관한 연구를 지각(perceptual) 이론과 감각(sensual) 이론으로 크게 나눈다면 전자의 대표적인 것이 기호학이고, 후자의 대표적인 것이 게슈탈트 심리학이라 할 수 있다. 게슈탈트(Gestalt)는 이미지의 구조적 성질(structural property)을 일컫는 독일어로 정확한 번역이 불가능하다. 게슈탈트 심리학은 1800년대와 1900년대 초를 풍미하던 인지에 관한 이론인 구조주의와 강한 대조를 이루며 형성된다. 구조주의 시각과는 달리 게슈탈트 심리학자들은 전체 형상을 각 부분의 단순한 조합으로 볼 수 없다는 시각을 가지고 있었다. 구조주의를 배경으로 한 기호학적 관점에서 게슈탈트 심리학을 조망해 보면 화용론적 분석을 배제한 비문맥적 모델이라고 할 수 있으며, 게슈탈트 심리학은 기호학의 의미론적 관점에서 나온 이론이기보다 통사론에 가깝다. 기호학적 관점과 달리 과거의 경험이나 사회·문화적 영향의 의미 작용과 관련이 없기 때문이다. 하지만 디자인에서 그 표현을 구성하는 시각언어, 즉 이미지를 생성하고 느낄 수 있게 하는 조형적 문법을 다룰 때 매우 유용하다.

독일의 심리학자로 알려진 막스 베르트하이머(Max Wertheimer), 쿠르트 코프카(Kurt Koffka) 그리고 볼프강 쾰러(Wolfgang Köhler)는 게슈탈트 심리학을 그루핑의 법칙(laws of grouping), 형상의 우수성(the goodness of figures), 형상과 배경의 관계(figure & ground relation)라는 세 가지 큰 영역으로 구분하여 연구했다. 이를 중심으로 디자인유머 생산에 유용한 원리를 알아볼 수 있다. 광고 및 시각 커뮤니케이션에 유용하게 다시 구분하여 그루핑의 법칙, 프라그난츠의 법칙(laws of prägnanz), 등가성의 법칙(laws of equilibrium), 형상과 배경 관계의 법칙으로 구분하여 광고디자인 사례와 함께 설명한다.[4]

그루핑의 법칙

그루핑의 법칙은 1923년 베르트하이머가 처음으로 제시했는데, 다음에서 제시하는 다섯 가지 주요 그루핑의 법칙을 통해 개별 요소들이 고립되거나 독립된 상황이 아닌 특정한 형태로 집합한 것처럼 보이는 관계를 설명한다. 디자인에서는 어느 하나의 법칙만으로 설명하기 곤란하며, 대부분 두세 가지 법칙을 적용할 수 있다.

- 근접성의 법칙(law of nearness)
 서로 가까이 위치하고 있는 대상들이 하나의
 단위로 보인다.

- 유사성의 법칙(law of similarity)
 명암, 형태 등 서로 유사한 대상끼리 하나의
 단위로 보인다.

- 연속성의 법칙(law of good continuation)
 직선 또는 부드러운 곡선을 따라 배열된 대상이
 하나의 단위로 보인다.

- 완결성의 법칙(law of closure)
 폐쇄된 형상에 어떤 틈이나 간격이 있으면
 그것을 완전히 메우거나 닫아서 완성된
 형상으로 본다.

- 공통성의 법칙(law of common fate)
 동시에 같은 방향으로 움직이는 대상들은
 하나의 단위로 인식한다.

위의 그림이 세 개의 단위로 보이는 이유는
요소가 서로 근접하기 때문이다.

위의 그림이 세로 열로 보이지 않고 가로 열로 보이는
이유는 서로 유사한 것끼리 하나의 단위로 보이기 때문이다.

위의 도형은 완전히 닫히지 않는 직선 혹은 곡선으로
이루어져 있지만 완성된 도형으로 인식된다.

위의 그림은 지그재그 형태의 직선 위로 곡선이 흐르는
것으로 보인다. 각각 다른 성질의 선이 연속하면서
교차하고 있는 것처럼 인지된다. 완결성의 법칙처럼
분리하여 인지하지 않는다는 사실에 주목할 필요가 있다.

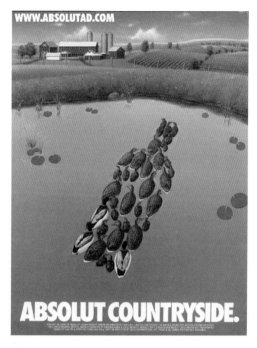

앱솔루트 보드카 광고

유사한 형태, 색채, 그리고 같은 속성의 오리들이
그루핑의 법칙 가운데 근접성의 법칙과 유사성의 법칙에
따라 앱솔루트 보드카 병의 아이콘으로 인식되게
의도적으로 디자인했다.

만약 동시에 첫 번째, 세 번째, 다섯 번째 점들이
위로 올라가고 두 번째, 네 번째, 여섯 번째 점들이
아래로 내려가면, 같은 방향으로 움직이는 것끼리
한데 모아서 인식된다.

프라그난츠의 법칙

프라그난츠의 법칙은 어떠한 형태든 단순하게 지각되는 성질을 설명한다. 즉 시각적인 이미지를 주어진 조건하에서 가급적 단순한 형태로 인식한다는 것인데 다음과 같은 세 가지 기본 원리로 요약할 수 있다.

- 형태는 양과 질에서 간결화된다.
 형태는 실질적 조건이 허용하는 한 단순성으로 유도되며, 단순하고 규칙적인 구조의 실현으로 우위(good)의 게슈탈트를 추구한다.
 형태의 생략과 강화, 즉 형태의 단순 생략화와 형태 보완화는 형태의 우위에 있는 게슈탈트에 접근시키는 원리이다.

- 프라그난츠는 질서의 법칙이다.
 단순한 요소의 상호 결부가 질서의 간결함을 이룬다. 그리고 간결화된 요소가 우수한 힘의 위치를 가지는 것이 바람직하다.

- 프라그난츠는 의미의 간결화를 구한다.
 단순화된 형태는 그 구조적 이미지를 포함하며, 요소가 결합할 때 상호 요소의 의미도 간결해야 한다.

앞에서 설명한 프라그난츠의 법칙은 하나의 형태가 단순화되어 한 단위로만 형성되는 것이 아니고, 내적 또는 외적인 힘의 상호 작용을 나타낸다. 의미를 간결화한다는 것은 전체를 지각하기 위한 '분석 체계' 또는 '지각 체계'에 의해 최대한 단순성을 추구한다는 논리이다. 즉 가능한 안정된 형태와 단순한 형태로 인식하려는 경향을 설명하는 것이다. 이는 게슈탈트 이론의 좋은 형태의 법칙(law of good gestalt)과도 부합한다. 1930년 심리학자 보링(E. G. Boring)이 실시한 실험은 대상의 위치나 방향을 어떻게 보는지에 따라 지각되는 이미지가 다르다는 것을 증명했는데, 이는 게슈탈트 이론을 부연하기에 적합하다. 필요한 극소의 정보가 대상을 더 완전한 형태로 지각하게 한다는 심리학자 줄이안 호흐버그(Julian Hochberg)의 '극소의 원리(minimum principle)' 또한 좋은 형태(goodness)는 간단하고 정보 전달에서 경제적인 형태라고 말한다.

보링의 실험에서 위의 그림은 보는 조건에 따라
어린 소녀의 옆얼굴과 목선으로 보이기도 하고
노파의 얼굴로 보이기도 한다.

태양초 고추장 광고

처음 볼 때의 모호한 이미지를 자신의 경험과 욕구,
감정 이입으로 그 특징을 강조하거나 보완하면서
의미를 인식할 수 있게 표현되었다.

위의 이미지를 선의 연결로 인식하지 않고 겹쳐진
세 개의 사각형으로 인식한다.

직각의 형태가 좋은 형태로 인식될 가능성이 높다.

143

등가성의 법칙

등가성(等價性)이란 사물에 대한 인지 과정에서
지각적 균등을 뜻하는 것으로 물리적 균형(phys-
ical balance)과는 다른 의미이다. 등가성의 법칙
은 비대칭에서 느껴지는 불안감 같은 부정적인
감정을 지각적으로 이완시켜 주는 원리를 말한
다. 이러한 원리는 비대칭 균등을 가능하게 하는
데, 디자인에서는 형태, 색상, 크기, 질감 등의 조
형 요소를 조작하여 상호 등가적인 좋은 형태를
확보할 수 있다.

파이롯트(PILOT) 형광펜 광고

이미지 안에서 광고 제품과 같은 밝은 연두색 티셔츠만이
눈에 띈다. 적은 면적으로도 다른 색들보다 제품의 색에
주목할 수 있게 하여 재미를 준다.

대칭적 균형

비대칭적 균형

형상과 배경 관계의 법칙

형상과 배경 관계의 법칙은 시각이 형태의 본질
을 파악하기 위해 적극적으로 탐색하는 원리를
설명한다. 사물의 형태를 본다는 것은 단순히 본
다는 뜻이 아니고 형태를 정확히 파악하기 위해
선택적으로 통찰하는 것이다. 이것은 곧 심리학
에서 언급하는 형상과 배경의 상호 관계에 의한
감각을 의미한다.

덴마크의 심리학자 에드가 루빈은 배경의
반대 개념으로 형상을 설정하고 형상과 배경의
관계를 규정한 최초의 학자로, 다음 네 가지 결론
에 도달했다.

• 형상은 확실한 형태가 있는 반면에 배경은
 그렇지 않게 나타난다. 형상은 외형이 있는
 사물이고, 반면에 배경은 오로지 외형이 없는
 물질이다.

• 배경은 형상의 배후에 연결된다.

• 형상은 공간에서 확실한 위치를 가지고
 우리에게 더욱 가까이 있는 것으로 인식된 반면
 배경은 공간에서 확실한 위치가 없으며
 멀리 물러나 있다.

• 형상은 배경에 비해 더 지배적이고 인상적이다.
 또한 잘 기억되고 다양한 형태로 연상된다.

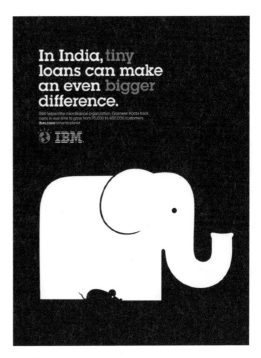

인도 IBM 광고
쥐의 형상이 코끼리의 배경으로 표현되었다.

그린피스(Greenpeace) 광고

흰색을 배경으로 보면 푸른 언덕 위에 일렬로 선 나무가
보이고, 흰색을 형상으로 보면 스프링 노트의 구멍 뚫린
끝자락이 보인다.

디자인유머와 기호학

훈련할 수 있게 하여 창의적인 디자이너의 길로 안내한다.[1]

소쉬르의 기호학

디자인과 기호학의 관계

기호학은 인간의 삶과 필연적으로 또는 우연적으로 연관되기 때문에 인간의 사상을 탐구하는 철학, 인간의 정신 구조를 연구하는 심리학과 함께 3대 기본 학문으로 일컬어진다. 모든 학문에 편재하는 기호학의 초학문적 성격은 이탈리아 기호학자 움베르토 에코(Umberto Eco)나 프랑스 철학자 장 보드리야르(Jean Baudrillard)의 '기호학은 모든 것'이라는 언급에서도 확인할 수 있다. 실제로 기호학의 학문적 방법은 예술, 디자인, 건축, 광고를 비롯한 문화 전반은 물론 과학, 공학, 군사학, 정치학, 의학, 동물학, 사회학, 천문학, 심리학, 인류학, 법학, 종교학, 철학 등 모든 분야에서 찾을 수 있다.

기호학은 시각적 이미지 생산이나 분석에서 정열과 애정을 쏟아 부을 수 있는 계기를 만들어 준다. 동시에 디자이너에게 의미 생성의 경로를 알 수 있게 하고 분석적 논리와 미학적 감수성을

기표와 기의란 무엇인가

페르디낭 드 소쉬르(Ferdinard De Saussure)에 따르면, 기호는 생각을 표현하는 것으로 기호 표현과 기호 내용의 결합체이자 자의성(恣意性)을 지닌 의사 소통을 위한 고안물이다. 즉 기호는 기표(記表)와 기의(記意)의 두 요소가 결합하여 성립되는 것이다. 기표는 무엇을 표현하기 위한 실체적 요소로 형식을 뜻하고, 기의는 기호가 대변하는 정신적 개념으로 의미를 담은 내용을 뜻한다. 언어 기호로 예를 들면, 꽃을 [꼳]이라고 발음하고 '꽃'이라고 쓰는 표현이 기표이고, 우리가 알고 있는 꽃의 실체가 기의인 것이다. 그러므로 기표와 기의는 별개로 구분되는 것이 아니다.

볼링공

마침표

구멍

폭탄

점

다섯 개의 검은 원은 같은 기표로 보이지만
맥락에 따라 전혀 다른 기의를 가진다.

기호의 의미 작용이란

기표는 우리의 감각을 통하여 지각되는 기호의
이미지로 의미의 물질적 운반체(material vehicle
of meaning)이며, 기의는 실제의 의미로 기표가
담고 있는 의미 또는 정신적 개념이다. 즉 기표는
현실적 차원에 있으며, 기의는 추상적 측면에 있
다. 기표와 기의는 분석을 목적으로 구분할 수는
있으나 실제로 분리하는 것은 불가능하다. '기호
=기표+기의'로 되어 있는 소쉬르의 기호 체계를
그림으로 나타내면 아래와 같다.

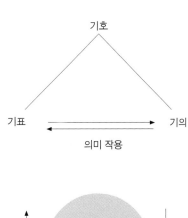

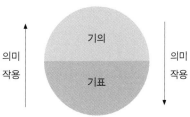

위 문자로 만든 그림은 한글을 모르는 외국인이 보면
내용을 이해하지 못하고 전혀 다른 느낌으로 받아들일 것이다.
문자는 약속에 의해 작용하는 기호라고 볼 수 있다.

하나의 기호는 기표와 기의를 결합시키는 작용, 즉 의미 작용으로 완성되는 것이다. 의미 작용은 기호의 의미를 해석하고자 할 때 일어난다. 장미를 예로 든 롤랑 바르트(Roland Barthes)의 설명에 따르면, 기표는 장미 자체, 기의는 정열, 기호는 정열을 의미하는 장미의 통합체이다. 만약 기의가 없는 기표의 장미는 의미의 공백 상태(empty of meaning)가 되며, 정열이라는 기의가 담겨야 비로소 장미가 기호로 의미 작용한다.

밸런타인데이의 초콜릿은 사랑과 관심의 상징이다. 예를 들어 A군이 B양에게 초콜릿을 전할 때, 일단 기표는 초콜릿을 물리적으로 전달했기 때문에 메시지 전달에 성공한 것이다. 하지만 A군의 의도는 B양의 환심을 사려는 것이었으나 B양이 다이어트를 방해하는 단 음식으로 여겼다면 초콜릿 전달이 다르게 의미 작용한 결과이다. 곧 커뮤니케이션에 실패한 것이다. 왜냐하면 메시지 전달은 송신자와 수신자 사이에서 같은 의미 작용이 일어날 것을 미리 기대하고 행하는 것이기 때문이다. 메시지를 물리적이고도 시각적으로 생산해야 하는 디자이너에게 정확한 의미 작용에 대한 이해는 매우 중요하다.

퍼스의 기호학

기호의 삼원적 관계

찰스 샌더스 퍼스(Charles Sanders Peirce)는 기호학의 미국적 전통을 창시했다. 소쉬르가 기본적으로 언어에 관심을 가졌다면, 퍼스는 인간이 자신을 둘러싸고 있는 세계를 어떻게 인식하는지에 더 관심을 두고 연구했다. 즉 퍼스 기호학은 문맥의 기호학이라고 볼 수 있고, 다양한 정서적 표현이나 내용도 기호의 범주에 넣고 있다.

퍼스 기호학은 기호의 특징을 지시 관계[2]로 설명하는데, 기호를 구성하는 요소로 기호체(표상체, representamen), 기호체가 대신하는 대상(대상체, object), 기호체와 대상체가 합쳐져 의미를 생성하는 해석체(해석소, interpretant)가 있다. 이 세 항목이 서로 연계되면서 삼원적 관계를 형성한다. 이 삼원적 관계는 여러 가지 도식으로 나타낼 수 있는데 기호체는 기호의 발생에서 직접적으로 지각될 수 있는 부분이며, 대상체는 기호체가 지시하는 대상물에 해당하고, 해석체는 기호 구조의 내부에서 기호체를 대상체로 이끄는 해석 작용으로 볼 수 있다.[3]

퍼스에 따르면, 기호 관계의 세 번째 요소인 해석체를 배제하면 기호가 될 수 없다. 기호는 그 자체가 아닌 어떤 것을 가리키고, 그것은 어떤 사람에 의해 이해되는 것이다. 즉 사용자의 마음 또

는 해석체 내에서 어떤 효과를 갖는 것인데, 여기서 해석체란 직접적으로 기호의 사용자와 동일한 개념이 아니다. 기호와 대상체에 대한 사용자의 경험으로 만들어진 기호의 해석에 매개가 되는 정신적인 개념인 것이다.[4]

퍼스는 기호를 세 층위의 특성으로 분류하여 삼원적 모델에 적용했다. 그리고 이러한 특성의 범주를 일차성(firstness), 이차성(secondness), 삼차성(thirdness)으로 명명하고 정의했다.

1 일차성: '느낌'과 같은 감각적 층위이다. 다른 것과 맺은 관계에 의해서 이해되는 것이 아니라 맛, 색채, 소리같이 그 자체로는 단순한 가능성일 뿐인 것이 일차성의 범주에 있다.

2 이차성: 관계에 따라 이루어지는 물리적 층위로, 있는 그대로의 사실이 이차성의 영역이다. 가령 이 세상의 모든 사물의 존재 가치는 다른 사물 사이의 상관관계에서 결정된다. 즉 물리적인 공존 관계에서의 경험이 이차성이다.

3 삼차성: 정신적 층위로, 우리의 관념과 연관된 범주이다. 퍼스는 삼차성을 통하여 일차성이 이차성의 관계 속으로 유입된다고 했다.

도상, 지표, 상징

기호의 삼원적 관계는 역동적인 의미 생산을 가능하게 한다. 특히 퍼스 기호학은 언어 기호 외에도 모든 기호 양식에 유용하게 적용할 수 있다. 그리고 기호체는 디자이너에게 강력한 도구로서, 대상체와의 관계에 따라 도상(圖象, icon), 지표(指標, index), 상징(象徵, symbol)으로 구분하는 것이 중요하다.

도상은 대상체가 단순한 존재 가능성으로 파악되며 기호 자체가 대상과 유사한 특성을 가진다. 즉 어떤 기호가 그 대상에 근접한 유사성을 확보하여 존재한다면 그것은 도상이라고 할 수 있고, 그 유사성은 대상체와 비슷한 외형이나 소리 혹은 이미지라고 할 수 있다. 그러나 이 도상 기호는 모든 방법을 동원하면서 그 대상체에 가까운 유사성을 가질 필요는 없다. 어떤 방식으로든 대상과 유사하고, 그 유사성이 표의 기능의 충분한 근거만 된다면 도상 기호로 성립된다. 도상은 다분히 재현적인 것으로, 무엇이든 닮은 대상의 대용 또는 대치물이 되기에 적합하게[5] 그 기호 자체의 성격이 대상체에서 표현된 것이다.

퍼스는 도상 기호를 다시 세 가지 형태로 세분했다. 단순한 성질이나 일차성을 가진 것은 이미지이며, 부분이 모여 유사한 관계를 표상함으로써 이원적이거나 그렇게 여겨지는 여타의 관계를 나타내면 다이어그램으로 구분했다. 그리고 하나의 기호체가 지닌 표상적 성격이 다른 것

과 평행 관계를 만들면서 표상하는 것을 은유(metaphor)라고 했다.[6]

이 내용을 다시 디자인 관점에서 보면 이미지는 그것의 대상들과 아주 유사하게 재현되는 기호이고, 다이어그램은 대상을 도식적으로 재현하는 것이다. 그리고 은유는 대상체와 개념적인 성질을 공유하는 것이다. 가령 보험 회사가 회사의 트레이드 마크로 우산을 채택했다면 트레이드 마크와 그 회사의 업무 성질이 '보호'라는 개념적 공유 요소를 내포하고 있는 것이다.[7]

대상체와 실존적 연결을 이루는 기호를 지표라고 하는데 '그 대상(대상체)에 실제로 영향을 받고 그 사실에 따라 대상의 기호로서 기능하는 것'[8]을 말한다. 지표는 도상과 달리 대상체와 유사성을 갖지 않으나 대상과 물리적인 인접성(隣接性, contiguity)을 가지고 있고, 일방적으로 그 대상에 주의하게 한다.[9] 또한 직접 관계가 있는 기표와 기의의 결합으로 이루어진 기호로 대부분이 인과 관계를 갖는다.

상징은 임의로 만들어진 관념이나 기호이다. 기호와 대상체 사이에 유사성이나 연관성 없이 약속을 전제로 작용한다. 즉 상징이란 어떤 법규나 일반 관념의 연합에 따라 그것이 지시하는 대상을 표의하는 기호로, 이 경우에 법칙이나 일반 관념의 연합은 그 대상을 표의하는 것으로 해석되도록 작용한다.[10] 결국 약속 또는 사회적 계약이 상징이 가지는 의미의 기반이 된다. 상징은 일반적인 관념을 기반으로 그에 따라 대상을 표

의하는 기호이기 때문에 개개의 지시 대상이 있는 것이 아니라 지시 대상들의 집합을 지시한다. 수용자는 이러한 집합에서 공통된 보편적 성질과 상징을 결합시켜 상징에 대한 해석 내용을 만든다.[11] 결국 상징의 해석 내용은 습관(행동의 양식) 또는 규약성(規約性, conventionality)에 의거하게 되고 일반적·법칙적 규범성에 따라 그 대상을 표의한다. 상징은 결국 자의로 만들어져 약속을 통해 기호 작용을 하게 된다.[12]

이렇게 기호 유형을 도상, 지표 그리고 상징으로 구분했지만, 이 구분 영역(category)이 상호 배타적이지는 않다. 즉 사용된 맥락에 따라 기호 유형이 바뀔 수 있다. 예를 들어 제과점 밖에 걸려 있는 빵 표시는 제과점의 생산품을 대표하는 도상이며, 제과점이 사람들의 주의를 끌 수 있는 기능을 하기 때문에 지표가 되기도 한다. 또한 이 빵 표시는 제과점의 아주 관습적인 재래식(conventional) 표시로 제과점의 상징으로 보일 수도 있다.[13] 그러므로 유머성을 가진 시각 이미지도 맥락에 따라 도상일 수도 있고 지표일 수도 있으며, 또한 상징일 수도 있는 것이다.

기호학의 삼분법

퍼스의 기호 이론을 토대로 찰스 모리스(Charles W. Morris)는 통사론(統辭論, syntactics), 의미론(意味論, semantics) 그리고 화용론(話用論, pragmatics)으로 기호학의 삼분법을 제시했다. 모리스는 기호 작용을 연구하는 기호의 과학이 기호학이라고 여기고, 기호 작용은 기호로 작용하는 과정(sign process)이며, 이를 기호 매체(sign vehicle), 기호의 지시 대상(designatum), 해석체(interpretant) 그리고 기호의 해석자(interpreter)라는 네 가지 요소로 설명했다.[14] 그러나 이것은 결국 퍼스의 삼원적 요소, 즉 기호체, 대상체, 해석체에 해석자를 삼원적 요소 외부에 존재하게 한 것이며, 이런 관계를 토대로 모리스는 삼분법을 제시했다.

통사론은 기호와 기호의 관계를 규정하는 통사 규칙을 기술하는 것으로, 복합 기호나 기호 체계 내부에서 작용하는 기호 매체와 다른 기호 매체 사이의 관계를 말한다. 의미론은 하나의 기호가 어떤 대상이나 상황에 적용될 수 있는 조건을 결정하는 의미 규칙을 규정하는 것으로, 기호와 적용 대상의 관계가 기호 작용의 의미론적 차원이다. 화용론은 기호의 사용이나 기호의 효과를 다루는 부분으로, 기호와 해석체의 매개자인 해석자의 관계가 기호 작용의 화용론적 차원이다.[15] 그리고 각 차원의 관계를 결정하는 규칙을 분석하고 기술한 것이 기호학의 삼분법이다.

시각적 유머의 생산 과정은 콘셉트 설정, 아이디어 전개, 실제 제작 단계로 디자인 프로세스에 입각하여 진행하는데, 모리스 기호학의 삼분법은 이러한 맥락에서 체계적으로 접근할 수 있는 논리를 제공한다. 모리스가 퍼스의 삼원적 요소 외부에 해석자를 존재하게 한 것처럼 디자인 프로세스 관점에서 퍼스의 삼원적 요소 외부에 해석자와 함께 기호 생산자로 존재하는 디자이너를 둘 수 있다.

광고 분석을 위한 롤랑 바르트의 이론

롤랑 바르트의 의미 작용 이론

커뮤니케이션을 메시지의 전달 과정으로 보는 커뮤니케이션학 관점에서가 아닌 의미의 발생 차원에서 텍스트를 연구하는 기호학 관점에서 의미 작용은 매우 중요하다. 기호학에서 의미 작용은 의미가 생성되는 요소들 사이의 구조적인 관계를 나타낸다. 메시지의 의미 작용은 텍스트 해석 방법이 중요한데, 해석은 수용자가 텍스트와 상호 작용을 하거나 타협할 때 생성되는 의미를 발견하는 과정이라 할 수 있다.

의미의 생성은 수용자가 사회적 여건이나 문화적 경험을 배경으로 텍스트를 구성하는 기

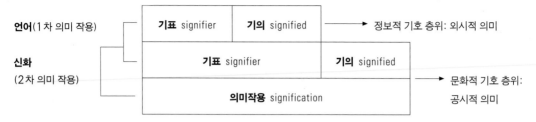

언어(1차 의미 작용)　　　기표 signifier　　기의 signified　　→　정보적 기호 층위: 외시적 의미

신화
(2차 의미 작용)　　　　　기표 signifier　　　　　　기의 signified

의미작용 signification　　→　문화적 기호 층위:
공시적 의미

롤랑 바르트의 2차 의미 작용 이론

호와 약호를 해독하는 과정에서 가능해지며, 이러한 일련의 의미 작용 과정은 동일한 사회·문화적 경험과 관점에서 공유한 이해가 조건이 된다. 여기에는 정보적 기호 층위와 문화적 기호 층위라는 두 가지 과정이 있다. 이미지 홍수의 시대에서 이미지 생산자 역할을 수행하는 디자이너가 시각적이든 언어적이든 이미지의 의미 작용을 고려하는 것은 당연하다.

　　바르트는 의미 작용을 드러내는 방법으로 세 가지 수준의 의미 분석 차원을 제시했다. 첫째는 1차적 의미 작용 질서의 외시적 의미(denotative meaning)이고, 둘째는 2차적 의미 작용 질서의 공시적 의미(connotative meaning)이며, 셋째는 공시의 또 다른 공시적 의미인 신화, 즉 이데올로기이다. 신화 또는 이데올로기는 한 문화가 다루어야 하는 현실을 조직하고 해석하는 광범위한 원칙을 반영하는 것으로 일상생활에서 매우 현실적인 힘을 갖고 있는 일련의 신념들이며, 우리는 이 신념 없이는 하루도 살 수 없다.[16]

　　바르트는 신화를 의미 작용과 형식을 가진

일종의 커뮤니케이션이자 메시지라고 정의했다. 여기서 신화는 메시지 대상이 아니라 메시지를 발화하는 방법이 규정한다고 했다. 그러므로 신화에는 형식적 제한은 있어도 본질적 제한은 없으며 모든 것이 신화가 될 수 있다.[17]

　　'신화'라는 용어는 믿어지지 않는 비현실적인 옛날이야기나 실현될 수 없는 잘못된 믿음을 지칭하는 말로 사용되어 왔지만, 바르트는 신화를 사회적 통념이나 가치, 신념 또는 이데올로기 등과 같이 한 문화에 드러나는 사회적 현실을 이해하고 설명하는 '상호 연결된 공시적 개념의 연쇄'로 생각했다.[18]

광고 이미지의 의미 작용 분석 사례

레고 광고

기표	기의
파란색 레고와 흰색 레고 그리고 레고의 로고와 '상상하라... (imagine...)' 라는 텍스트	파란색 레고는 푸른 바다를, 흰색 레고는 잠수함의 잠망경을 의미함

기표		기의
레고로 만들어진 푸른 바다와 흰색 잠망경 그리고 레고의 로고와 '상상하라(imagine)'라는 텍스트		레고라는 작은 블록으로 상상의 나래를 펼쳐 무한한 창작이 가능하다는 메시지를 전함

레고는 조립식 블록 완구 브랜드로 세계에서 여섯 번째로 큰 완구 회사이다. 1934년 장난감에 '레고(Lego)'라는 이름을 붙였는데, 이것은 덴마크어 '레그 고트(leg godt)'를 줄인 말로 '잘 논다(play well)'라는 뜻이다. 레고사는 완구 회사이기 때문에 재미나 유머와 불가분의 관계에 있다고 할 수 있다. 앞 장의 이미지는 2006년 칸국제광고제 수상작이었던 레고의 광고 이미지이다. 수많은 레고 블록으로 바다를 상상하게 하고 그 위에 작은 레고 블록으로 잠수함의 잠수경을 연상하게 제작되었다. 즉 레고로 즐겁게 놀면 상상력을 키울 수 있다는 콘셉트와 함께 레고 블록에 바다와 잠망경이라는 이중 의미를 부여한 비주얼 펀 기법으로 '기지'를 표현했다. 그렇게 레고 세계는 무한한 창작의 세계라는 것을 수용자가 의미 작용하여 받아들이게 했다.

광고 분석을 위한
로만 야콥슨의 커뮤니케이션 이론

야콥슨의 커뮤니케이션 모델의 구성 요소

커뮤니케이션에 관한 연구 경향은 다양하다. 섀넌(Claude Shannon)과 위버(Warren Weaver)의 모델을 필두로, 광범위한 커뮤니케이션 사례에 적용할 수 있는 거브너(George Gerbner)의 모델, 라스웰(H. Lasswell)의 모델, 선형적 모델의 접근 방식을 탈피한 뉴컴(T. Newcomb)의 모델 그리고 이 모델을 선형 모형으로 환원하고 더욱 발전시켜 매스미디어에 적용한 웨슬리(Westley)와 맥린(MacLean)의 모델 등 다각도로 연구가 진행되어 왔다. 그리고 로만 야콥슨(Roman Jakobson)의 커뮤니케이션 기능 모델(Communicative Function Model)이 있다.

야콥슨의 모델은 커뮤니케이션 과정에 중점을 두고 연구하는 과정학파와 기호학파 모델의 공통 분모를 가지고 있고, 상호 간의 연결 고리를 가지고 있다. 즉 구조 언어학을 발전시킨 프라하학파의 전통적인 의미 작용 이론과 정보 이론에 근거하여 커뮤니케이션에 대한 일반 모델을 자신의 에세이를 통하여 제시했다. 모든 커뮤니케이션에 나타나는 일반적인 구성 요소를 다음과 같은 도식으로 나타냈으며, 각 구성 요소에 해당하는 기능을 대응시켜 설명했다.

야콥슨은 초기에 소쉬르 성향과 프라하학파의 구조주의부터 정보 이론, 퍼스 이론 등 다양한 기호학적 전통을 연계하여 연구했다. 그는 언어 이외에 의미 작용의 기호 체계가 존재하며, 기호의 의미 작용은 인간의 문화 현상 전체를 관통하는 현상이라는 것을 제시하여 일반 기호학 연구의 근거를 제공했다.[19]

야콥슨이 제시한 언어학적 커뮤니케이션 모델은 의사소통 행위상의 구성 요소를 모델화한

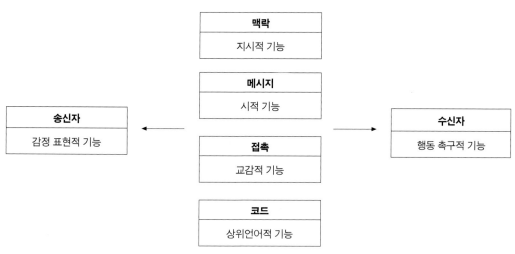

로만 야콥슨의 커뮤니케이션 기능 모델

것으로, 시각언어에도 적용시킬 수 있다. 야콥슨
이 제시한 커뮤니케이션을 이루는 여섯 가지 구
성 요소는 다음과 같다.

1 송신자(addresser): 메시지를 커뮤니케이션하는
　주도권을 가진 자

2 수신자(addressee): 커뮤니케이션의 내용을
　받는 사람으로 커뮤니케이션의 대상이 되는 자

3 메시지(message): 커뮤니케이션의 내용으로,
　메시지 없이는 커뮤니케이션도 존재할 수 없기
　때문에 야콥슨의 커뮤니케이션 모델에서
　가장 중요한 요소이다. 메시지는 송신자에게서
　수신자에게로 전달되는 기호이다.

4 맥락(context): 메시지가 전달될 때 어떤 의미가
　이해되고 생성되기 위해서는 지칭(이야기의
　대상)하는 어떤 것, 즉 맥락이 있어야 한다.
　이것은 곧 메시지의 지칭 대상(referent)이라고
　할 수 있다. 지칭 대상은 상황이나 맥락 안에서
　의미를 갖고, 맥락에 따라 의미가 달라질 수도
　있기 때문이다.

5 접촉(contact): 접촉은 커뮤니케이션의 내용이
　전달되는 통로(channel) 또는 매체(medium)인데,
　송신자와 수신자 사이의 물리적인 의사소통
　수단과 심리적인 연계를 말한다. 이것은
　양자 간의 커뮤니케이션을 시작하게 하거나
　지속하게 한다.

6 코드(code): 코드는 커뮤니케이션의 요소인
메시지의 축조(encoding)와 해독(decoding)에
작용하는 사회적 관습이나 원리의 체제라고
할 수 있다.

야콥슨의 커뮤니케이션 모델에 따른 기능 모델

야콥슨은 여섯 가지 구성 요소에 따라 결정되는
여섯 가지 기능을 설명하기 위해 커뮤니케이션
모델과 같은 구성의 기능 모델을 제시했다.[20] 이
여섯 가지 요소는 다음과 같이 서로 다른 언어적
기능을 나타낸다.

1 감정 표현적(emotive) 기능:
송신자와 메시지의 관계에서 발생하며 그 관계를
설명한다. 송신자의 감정, 태도, 지위, 계급을
표현한 것으로, 이 모든 요소가 메시지를
개인적 차원으로 만드는 결과를 가져온다.

2 행동 촉구적(conative) 기능:
수신자와 메시지의 관계에서 발생하며, 이 기능의
목적은 수신자의 능동적 반응을 유발하는 것이다.
광고와 같은 설득적 커뮤니케이션에서 무엇보다
중요한 기능을 한다고 볼 수 있다.

3 지시적(referential) 기능:
메시지의 맥락의 관계에서 발생하며 그 관계를
설명한다. 이것은 실존하는 현실을 지칭하고
나타내며, 객관적이고 사실적인 커뮤니케이션을
위한 가장 명백하고 상식적인 기능이다.
지시적 기능은 일상 언어 등 커뮤니케이션
메시지의 지배적인 기능이라고 할 수 있다.

4 시적(poetic) 기능:
메시지에 초점을 맞추고 메시지와 그 표현 사이의
관계를 설명하는 것으로, 메시지 자체에서
만들어지는 미학적 기능이다.

5 교감적(phatic) 기능:
송신자와 수신자가 반드시 물리적·심리적으로
접촉하는 연계의 중요성을 설명하는 기능이다.

6 상위 언어적(metalingual) 기능:
언어 자체를 말하는 기능으로, 메시지와 언어 활동
사이의 관계를 설명한다. 사용 중인 코드에 초점을
맞추어 어휘의 뜻에 대한 정보를 전달하는데,
모든 언어는 언어로 설명하고 표현할 수 있다.

광고 이미지의 커뮤니케이션 기능별 분석 사례

뉴질랜드 제스프리 키위 광고

감정 표현적 기능	발신자인 제스프리사는 키위 광고를 특유의 아이디어 및 레이아웃으로 제품 특성을 유머러스하게 소구함
행동 촉구적 기능	수신자인 소비자에게 키위 소비를 설득함
지시적 기능	키위의 표면에 마사지용 거즈를 올려놓거나 수영복을 입힘으로써 피부 미용과 다이어트의 연관성을 강하게 지시하고 있음
시적 기능	키위를 피부 마사지하는 여성의 모습과 수영복을 입은 모습으로 의인화하고, 배경을 연두색으로 표현하여 건강한 느낌을 전함
교감적 기능	피부나 다이어트에 관심 있는 여성이면 누구나 경험할 만한 상황 연출로 소비자의 심리와 연계하여 친숙한 분위기를 연출함
상위 언어적 기능	키위를 유머러스하게 표현하여 제스프리 키위가 피부 미용과 다이어트에 좋은 식품이라는 것을 효과적으로 전하고 있음

광고 분석을 위한 해석소 매트릭스

	의미 1	의미 2	의미 3
도상			
지표			
상징			

해석소 매트릭스

해석소 매트릭스 분석법[21]

해석소 매트릭스는 앞에서 언급한 퍼스의 삼원적 관계 이론에 근거하여 만든 것으로, 기호를 도상, 지표, 상징 요소로 구분하여 읽는 분석법을 제시해 준다. 이 세 가지 국면의 적절한 조합으로 어떻게 의미 작용하는가를 분석할 수 있다. 광고에 나타나는 이미지의 대부분에서 도상적인 기호는 친근한 분위기를 유지하게 하고, 지표적인 기호는 시간과 공간에서 연결 관계를 표현한다. 그리고 상징적 요소는 한정된 사회적 상황에서 의미 공유의 확장을 가능하게 한다.[22]

해석소 매트릭스는 기호 유형을 도상적 재현(iconic representation), 지표적 재현(indexic representation), 상징적 재현(symbolic representation)의 순서로 수직 배열하고, 다음에서 보여 주는 표와 같이 수평으로 광고 및 시각 커뮤니케이션에 내재된 구성 요소의 의도를 암시하는 다양한 의미(의미1, 의미2, 의미3....)를 배열한다.

해석소 매트릭스는 광고 및 시각 커뮤니케이션에서 이미지의 구축과 해체에 유용한 계열체(paradigm)를 제공한다. 먼저 수용자에게 광고를 제시하여 자유연상법 등의 방법으로 그들이 인지한 의미들을 추출하여 의미 범주를 구성한다. 이 의미 범주 항목의 숫자는 주어진 사회적 문맥에서 인지되는 의미의 숫자이다. 여기에서 시각 이미지와 의미를 나타내는 수식어 등을 수용자에게서 추출해 내는 방법으로 SD법(의미분화법, semantic differential method)을 활용할 수 있다. SD법은 개념이 내포하는 의미를 세분화하는 방법으로 광고 텍스트를 읽는 데에 유용하다. 그리고 이러한 의미의 범주 항목에 따라 광고에 나타난 각각의 이미지를 기호 유형의 세 범주로 규정하여 전체적인 이미지를 읽어 낼 수 있다.

광고 이미지의 해석소 메트릭스 분석 사례

클럽18-30 광고

	성적 유혹의	젊고 화려한	역동적인	즐거운	감각적인
도상	남녀의 물리적 육체	화려한 원색 수영복 차림을 한 남녀의 물리적 형태	**6, 8, 10**의 스포티한 모습과 활동적인 외형	스포츠와 여가를 즐기는 남녀의 물리적 외형	산과 바다, 해변, 수영복 차림의 남녀 모습
지표	화면의 **2, 3, 5, 7, 8, 9**의 모습이 성행위를 지시	노출이 많은 밝은 수영복, 바쁜 움직임	각기 다른 자유로운 동작과 동선 그리고 분위기	스포츠와 편안한 여가를 즐기는 분위기	뜨거운 해변의 햇살과 바다의 대조
상징	성적 체위, 자유분방한 성문화	수영복의 특성, **1**의 클럽18-30의 로고 – 파란색	다양한 방향성, 스포츠의 특성, 다양한 색채	여가의 특성, 노란색·파란색의 보색 대비, 클럽18-30의 로고	뜨거운 여름의 특성, 수영복의 특성, 지중해 이미지

클럽18-30의 성적 이미지

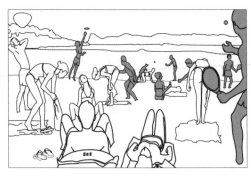

클럽18-30의 스포츠 이미지

이것은 2002년 칸국제광고제에서 수상을 한 성인 전용 여행사인 클럽18-30(club 18-30)의 인쇄 매체 광고의 기호학적 분석에 앞서 SD법을 적용하고, 더 세부적인 분석과 다양한 이미지 평가를 위해 SD법과 함께 베리맥스(varimax) 회전 방법에 의한 요인 분석을 수행해 볼 수 있다.

SD법에 의한 통계 방법과 기호학적 분석을 병행하면, 먼저 감성의 이미지를 통계학적으로 평가한 뒤에 분석적 논리와 미학적 감수성을 바탕으로 기호학적 분석을 수행할 수 있다. 이를 통하여 이미지 평가나 분석뿐 아니라 광고디자인 이미지 생산자는 이미지의 생성 경로를 파악할 수 있게 된다.

SD법과 베리맥스 회전 방법으로 이미지를 분석한 결과로 '성적 유혹의, 젊고 화려한, 역동적인, 즐거운, 감각적인'이라는 감성 수식어가 추출되었다. 이를 토대로 기호학적 이미지 분석 방법의 하나인 해석소 매트릭스를 활용하여 클럽

18-30의 광고에 나타난 기호를 도상적 성질, 지표적 성질 그리고 상징적 성질로 나누어서 이미지 분석을 시뮬레이션해 볼 수 있다.

클럽18-30의 광고 이미지에는 산과 바다 그리고 해변, 수영복 차림을 한 남녀의 도상적 이미지가 있다. 화면의 2, 3, 5, 7, 8, 9의 모습에서 인지되는 성행위를 지시하는 기호 4, 6, 8, 10의 각기 다른 모습과 동작으로 스포츠 또는 편안한 여가를 즐기는 모습, 그리고 뜨거운 해변의 햇살과 바다의 대조에서 인지되는 지표성 강한 이미지들이 있다. 그리고 성적 체위, 수영복의 특성과 클럽18-30의 로고, 색채감, 다양한 방향성과 스포츠의 특성, 여가의 특성, 뜨거운 여름의 특성, 지중해 바다 등에서 사회적 관습이나 약속, 선경험 등으로 상징성을 발견할 수 있다. 이렇게 클럽 18-30 광고를 앞 장의 표와 같이 분석할 수 있다. 즉 클럽18-30의 광고 휴가철 해변가의 젊은 이들 모습을 중심으로 자연의 이미지, 스포츠 이

미지, 성적 이미지 그리고 다양한 색채 등으로 기호의 역동적 해석을 가능하게 한 섹슈얼 디자인유머 광고이다.

은유와 환유의 디자인유머

야콥슨의 은유와 환유

고전 수사학의 비유론(tropology)에서 문체의 의미 작용 중 은유가 유사 관계에 근거한 비유라면 환유는 인접 관계에 근거한다. 야콥슨이 수사학적 이원성을 문채 사용이 아닌 언어 기능의 근본적인 양극성으로 연결시킨 것은 매우 획기적인 것이었다.[23] 이러한 야콥슨의 연구는 은유와 환유가 단순히 문채나 비유를 의미하는 것을 넘어 언어 일반에도 적용되고, 그 언어의 과정을 정의할 수 있는 근거가 되었다.

은유와 환유의 정확한 이해는 아이디어의 시각적 적용과 시각 이미지의 창조에 중요한 동기를 구할 수 있는 바탕이 된다. 야콥슨은 기호가 선택과 결합으로 배열된다고 했다. 이때 용어를 선택하는 것은 하나를 다른 하나로 대치할 가능성이 있는 것이다. 결국 '선택'과 '대치'라는 용어는 한편으로는 같고 한편으로는 다르다고 할 수 있다. 즉 한 가지 작용의 각기 다른 국면이다. 은유는 닮음에 근거하고 환유는 인접에 근거하며, 선택은 은유적 축이라고 할 수 있고 결합은 환유적 축이라고 할 수 있다. 이는 곧 계열체와 통합체의 개념축으로 본다.

한편 기호의 활용 문제를 중심으로 은유와 환유를 살펴보면, 통사론은 전언 내부 결합의 사실들로 통사(단어, 구성 요소 등)의 문제와 그것들의 통합적 사실을 생각하는 것이다. 의미론은 선택의 사실들과 연결되는데 앞서 설명한 대로 한 단어는 유사성에 근거한 계열체의 단어 중 하나를 선택하여 의미 작용을 하게 한다.

야콥슨의 일반 언어 기능에서 은유와 환유의 이분법을 정리하면 다음과 같다.

은유	환유
계열체	통합체
유사	인접
의미론	통사론
초언어	말
대치	연결
선택	결합

로만 야콥슨의 은유와 환유의 이분법

디자인 아이디어로서의 은유

인간의 관념 세계는 수많은 개념들로 이루어져 있는데, 그 대부분이 은유로 형성되며 인간의 사

고 과정 역시 은유적이라고 할 수 있다. 은유란 익히 아는 어떤 체험으로 잘 모르는 다른 체험을 이해할 수 있게 하는 기호체이다. 즉 익숙한 기호의 특성으로 익숙하지 않은 기호를 이해할 수 있게 하는 방법이다.

하나의 은유에는 두 가지 기호가 쓰이며 두 기호는 연상 법칙(principle of association)으로 연결되는데, 이 연상 법칙은 한 기호의 대상체를 다른 기호의 의미 차원으로 옮겨서 바꾸어 놓는다. 즉 추상적 관념을 표현할 때 구체적인 이미지를 제공하는 수단일 수 있는데, 어떤 개념은 다른 개념과 관련지어 표현하는 것이라고 할 수 있다.

은유는 속성이나 형태의 유사성에 근거하지만, 유추하여 물리적으로 전혀 다른 대상에서 개념적으로 공통된 속성을 발견하기도 한다. 또한 유추 관계에서 예기치 못한 요소가 남유(濫喩, catachresis)를 만들기도 한다.

시각적 은유(visual metaphor)는 물리적 형태의 유사성에 근거하는 경우가 많은데, 시각적 유사성보다 개념적인 성질의 공유에 근거하면 더 높은 수준의 창조성을 보여 주게 된다. 성질의 공통점은 있으나 물리적 형태나 외적 특징은 완전히 다르기 때문에 시각적 은유는 공상적이고 초현실적인 효과로 수용자에게 어필하게 된다.

디자인 아이디어로서의 환유

환유는 특징으로 연결된 무언가가 나머지 부분을 대표하는 것으로, 감춰진 전체를 지시한다. 즉 대상을 지시하기 위해서 연관된 기호를 사용하는 방법을 환유라고 정의할 수 있으며, '하나를 보면 열을 안다.'라는 속담처럼 한 부분을 통해 나머지 전체를 드러내려는 목적이 있다. 연상 법칙에 따라 만들어지는 기호체인 은유에 비해 환유는 연속 법칙(principle of contiguity)으로 만들어지는 기호체이다.

은유: AIDS 예방 포스터

권총과 남성의 속성 및 형태의 유사성에 근거하여
은유적으로 표현했다.

은유: 하이네켄(Heimeken) 맥주 광고

오프너를 의인화하여 스토리를 전개한 광고 시리즈이다.

은유: 다농(Danone) 유제품 광고

다농 유제품 재료에서 영양소가 공급될 인체 부분과 닮은
견과류와 과일을 채택하여 이중 의미를 부여한 광고이다.

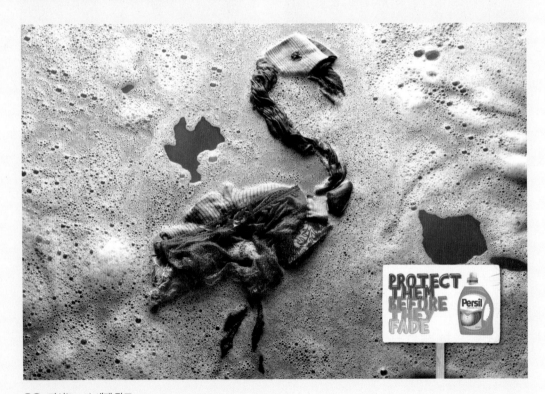

은유: 퍼실(Persil) 세제 광고

물에 담궈진 세탁물을 국제보호동물인 플라밍고로 표현하여,
옷감의 색상을 보호하는 세제의 특성을 강조한 광고이다.

환유: 쿼런틴(Quarantime) 비디오 게임 광고

피로 물든 자동차 앞 유리를 와이퍼로 닦아 내어 엽기적인 상황을 대신하는
환유 기법의 광고이다.

환유: 펩시콜라 광고

펩시콜라 자판기 앞바닥의 상황 표현만으로 다른 콜라보다 왕성하게
판매되고 있음을 짐작하게 하는 환유 기법의 광고이다.

디자인유머의
유형 분류법과 분석

시각적 유머의 생산 방법에 근거한
시각적 유머의 유형 분류법

시각적 유머의 유형 분류는 주로 디자인유머의 유형 분류와 관계 있으며, 시각적 유머의 생산 방법이 유형 구분의 근거가 된다.[1] 유형 분류법을 디자인 프로세스에서 보면 콘셉트 설정 단계에 해당된다. 수용자에게 전달하고자 하는 유머 내용인 해학, 기지, 풍자, 아이러니를 시각적으로 생산하기 위해(또는 시각적 유머의 유형 구분을 위해) 비주얼 펀, 비주얼 패러디, 비주얼 패러독스 방법에서 아이디어를 전개하고 디자인 결과물로 완성시키는 단계이다.

시각적 유머의 유형 분류법

유머의 내용별 유형과 디자인유머의 생산 방법을 근거로 시각적 유머의 유형을 나눌 수 있다.

그 유형 구분과 명명법은 다음과 같다.[2]

비주얼 펀 기법으로 창출한 해학, 기지, 풍자, 아이러니와 비주얼 패러디 기법으로 창출한 해학, 기지, 풍자, 아이러니, 그리고 비주얼 패러독스 기법으로 창출한 해학, 기지, 풍자, 아이러니 측면에서 시각적 유머의 유형을 구분한다. 이 유형은 내용과 표현 방법을 연계하여 유형을 구분하고 다음과 같은 간략한 용어로 명명법을 제시할 수 있다.[3] 유머 내용인 '기지'에 '비주얼 펀' '비주얼 패러디' '비주얼 패러독스'를 각각 결합하면, 이는 간결하게 표현하여 약어로 'W-pun' 'W-paro' 'W-para'가 된다. 즉 W-pun이란 비주얼 펀 기법을 수단으로 기지의 내용을 창출했다는 의미가 된다.

이러한 방법으로 조합하면 열두 가지의 시각적 유머 유형을 얻을 수 있다. H-pun(에이치 펀), H-paro(에이치 패로), H-para(에이치 패러), W-pun(더블유 펀), W-paro(더블유 패로), W-para(더블유 패러), S-pun(에스 펀), S-paro(에스 패로), S-para(에스 패러), I-pun(아이 펀), I-paro(아이 패로), I-para(아이 패러)이다. 유머 내용의 유형을 구분하는 말은 알파벳 이니셜로 읽고, 생산 방법을 구분하는 말은 펀, 패로, 패러로 요약하여 간결한 형태로 쉽게 읽을 수 있게 조합했다. 그러나 더 정확하게 설명하기 위해 비주얼 펀 기법의 해학, 비주얼 패러디 기법의 해학, 비주얼 패러독스 기법의 해학, 비주얼 펀 기법의 기지, 비주얼 패러디 기법의 기지, 비주얼 패러독스 기

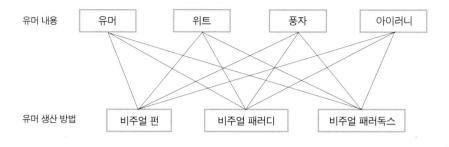

H-pun 비주얼 펀 기법의 해학	H-paro 비주얼 패러디 기법의 해학	H-para 비주얼 패러독스 기법의 해학
W-pun 비주얼 펀 기법의 기지	W-paro 비주얼 패러디 기법의 기지	W-para 비주얼 패러독스 기법의 기지
S-pun 비주얼 펀 기법의 풍자	S-paro 비주얼 패러디 기법의 풍자	S-para 비주얼 패러독스 기법의 풍자
I-pun 비주얼 펀 기법의 아이러니	I-paro 비주얼 패러디 기법의 아이러니	I-para 비주얼 패러독스 기법의 아이러니

시각적 유머의 유형 분류법(YWP Method)

법의 기지, 비주얼 펀 기법의 풍자, 비주얼 패러디 기법의 풍자, 비주얼 패러독스 기법의 풍자, 비주얼 펀 기법의 아이러니, 비주얼 패러디 기법의 아이러니, 비주얼 패러독스 기법의 아이러니로 명명할 수도 있다.

H-pun, 즉 비주얼 펀 기법의 해학은 가장 따뜻한 유머 유형으로 구분할 수 있다. 전술한 대로 해학은 인간적 애정과 여유에서 비롯되며, 무관심이나 우월감이 아닌 따뜻한 인간미를 느끼게 하는 유형이다. 또 해학은 제3자를 포함해서 모든 사람을 즐겁게 해 주는데, 이것은 비교적 안정되고 개방적인 시대의 산물이라고 할 수 있다.[4] 이것은 다른 시각적 유머 유형에 비해 강렬한 아이디어가 느껴지지 않을 수도 있지만 일상의 건강한 웃음으로 공감을 유발할 수 있다. 이러한 해학적 내용은 한국 미술이나 풍속에서 자주 발견할 수 있는데, 한국적 유머의 특성이라고도 볼 수 있다.

H-paro와 H-para, 즉 비주얼 패러디 기법의 해학과 비주얼 패러독스 기법의 해학은 앞에

서 논한 대로 패러디와 패러독스 기법을 사용함으로써 수용자의 지적 기반에 소구하는 기지와 분석 내용이 겹칠 수도 있다. 하지만 더 인간적이고 소박한 경험의 공유와 인간적 공감을 바탕으로 한다. 특히 그 상황에 수용자 스스로가 포함되는 경우라면, 기지나 풍자의 요소가 있더라도 해학의 요소가 비교 우위에 있기 때문에 해학으로 구분하는 것이 바람직하다.

새뮤엘 버틀러(Samuel Butler)는 무의식적 해학(unconscious humor)이 가장 좋다고 말했다. 아마도 그것은 작가도 모르는 사이에 나타나는 자연스러운 유머성을 언급한 것이라고 볼 수 있다. 사실 이러한 무의식적 해학은 어떤 의미에서는 희극의 특수한 종류로 볼 수 있고, 무관심 속에 우연히 인식할 수 있는 유머성을 말한 것이라고 할 수 있다.

W-pun, W-paro, W-para, 즉 비주얼 펀, 비주얼 패러디, 비주얼 패러독스 기법의 기지 가운데, W-pun, 즉 비주얼 펀 기법의 기지는 디자인 크리에이티브에서 가장 광범위하게 적용되면서도 효과적이다. 이것은 광고를 비롯한 여러 유형의 문화콘텐츠 생산과 관련한 시각적 유머 생산에서 가장 비중 있는 유형이라고 할 수 있다. 기지와 일반 유머의 차이는 의미 해석에서 일정 수준의 지적 기반이 필요하다는 데에 있다. 해학적 요소가 기질과 관계 있다면 기지는 교육과 교양이 병행한다.[5] 해학은 우리가 가지고 있는 것이고 기지는 만들어 가는 것이다.

시각적 유머는 모든 것이 창작자의 의도에 따라 생산되기 때문에 대부분 기지적 속성을 가지고 있다고 해도 과언이 아니다. 기지는 지적인 해석을 통하여 의미 작용하기 때문에 정신적 쾌감과 웃음을 유발한다. 이러한 특징 때문에 광고 커뮤니케이션에서 효과적인 만큼 가장 빈번하게 등장한다고 할 수 있으며, 비주얼 펀 기법이나 비주얼 패러디 그리고 패러독스 기법으로 생산되어 강력한 디자인 크리에이티브가 된다.

S-pun, S-paro, S-para, 즉 비주얼 펀, 비주얼 패러디, 비주얼 패러독스 기법의 풍자는 풍자적 내용을 전달한다. 풍자는 웃음을 유발할 목적으로 왜곡을 자행하는데, 프로이트에 따르면 공격적 유머의 성격을 다분히 가지고 있다. 그러나 풍자는 항상 현실을 부정적으로 인식하는 태도를 취하지만, 그 부정의 뒷면에는 익살이나 웃음을 유발하는 인자를 내포한다. 풍자는 흔히 사회적으로 불안정하거나 가치관이 정립되지 못한 폐쇄적 시대 환경 속의 문학에서 많이 나타난다. 사실 우리나라는 카타르시스의 한 방편이자 저항의 하나로 해학의 정신을 익혀 왔는데, 여기에는 다분히 풍자적 색채도 띤다.[6] 풍자는 반드시 교정하고 개선해야 하는 바람을 원천으로 성립하므로 광고 커뮤니케이션에서도 계몽적이거나 설득을 위한 메시지로 나타난다.

앞에서도 언급했듯이, 데카르트는 어떤 악(惡)을 보고 분개했다가 그 악으로 우리가 해를 입지 않는다는 사실을 인식했을 때 웃음이 유발

된다고[7] 언급했다. 칸트는 어떤 기대가 돌연 무의미해질 때 웃음이 일어난다고 했다. 이처럼 기대감이 현실과 일치하지 않거나 기대했던 것이 사소한 것으로 대치되어 표현과 내용이 상반될 때 아이러니를 느낄 수 있다. I-pun, I-paro, I-para, 즉 비주얼 펀, 비주얼 패러디, 비주얼 패러독스의 아이러니는 아이러니의 내용을 전달하는데, 그중에서도 I-para, 즉 비주얼 패러독스의 아이러니가 가장 냉소적이라고 할 수 있다.

이 분석 방법으로 시도한 유형 분류는 시각적 유머의 효과적인 활용과 사용을 목적으로 하는 목적 분류학 성격도 가지고 있다. 분류학이라는 용어는 대체로 부류나 범주를 위계적으로 배열하는 것을 의미하는 동시에 분류 자체의 절차와 체계에 관한 연구를 의미한다. 이러한 의미로 사용할 경우에 분류라는 용어는 종적인 분류를 포함하는 것은 물론 모든 형태의 종류별 배치를 가리킨다.[8] 따라서 시각적 유머의 유형 분류법은 시각적 유머의 효과적인 생산과 분석을 목적으로 내용(목적)과 표현 방법(수단)을 동시에 나타내는 분류법을 제시한 것이다.

시각적 유머의 분석을 위한 기호학적 접근

기호학의 적용 영역은 무한히 확장되고 있으며, 기호학은 디자인 분야에서도 매우 중요한 학문으로 자리 잡았다. 왜냐하면 광고 및 시각 커뮤니케이션과 디자인 전반에서 사회·문화적 접근의 중요성이 극대화되고 있는 반면, 디자인 메시지, 특히 시각적인 메시지와 이미지에 대한 논리적 연구는 상대적으로 취약하기 때문이다. 시각언어와 같은 디자인적 언어에 사회학적 관점으로 접근하는 것은 사실상 쉽지 않다. 언어와 같은 구어적 상징 체계에 비해 이미지는 훨씬 유연한 코드에 입각하여 존재하기 때문에 시각적 기호의 생산자와 수용자 사이에 공통된 의미 작용이 쉽게 일어나지 않는다.

시각언어는 일반 언어에 비해 다의적인 속성을 가지고 있다. 기호학은 이런 다차원의 의미 작용을 논리적으로 분석할 수 있는 근거를 제공하기 때문에 중요한 의미를 갖는다. 이에 시각적 유머의 생산 방법을 정확히 알아보는 것은 시각적 유머를 분석하고 의미 작용을 이해하는 데 도움이 된다. 이러한 관점에서 기호의 생산 과정과 수용 양상의 문맥을 고려하는 기호학 관련 이론에 주목할 필요가 있다.

롤랑 바르트의 광고 이미지 분석 방법

시각적 유머의 의미 작용 문제는 결국 이미지의 의미 작용을 다루는 것인데, 이미지는 이질적 기호로 이루어진 혼합체이다. 그래서 시각적 유머의 생산과 분석을 논할 때 바르트의 광고 이미지 분석 방법의 언급이 유용하다. 시각 커뮤니케이션에서도 특히 광고 분석에 유용한데, 시각 메시지와 언어 메시지가 서로 영향을 주고 받으며 의미를 완성하기 때문이다.

광고는 지극히 의도적으로 의미 작용하게 계획된 이미지를 만들며, 이는 아주 솔직하거나 강조되어 나타난다고 바르트가 말했다.[9] 바르트는 그것이 무엇이든 이미지에 기호가 담겨 있다고 주장하면서 고유의 이미지 분석 방법론을 제시했다. 이는 이미지와 텍스트가 전체적·함축적인 의미 형성을 위해 상호 보완하며 작용한다. 바르트는 1964년 『이미지의 수사학』에서 판자니(panzani) 스파게티 광고를 분석했다.

바르트는 먼저 이 광고를 섬세하게 묘사했다. 몇 봉지의 파스타와 통조림, 토마토, 양파, 둥근 서양고추, 버섯 등이 반쯤 열린 그물망 자루에 넘치게 풍성한 모양으로 담겨 있으며, 붉은색 바탕에 노란색과 녹색이 보인다. 이는 광고의 요소들을 언어 메시지(linguistic message), 코드화된 도상 메시지(coded iconic message), 코드화되지 않은 도상 메시지(non coded iconic message)로 나누어 메시지의 다양한 형태를 변별한 것이다.

언어 메시지는 외시 의미와 공시 의미를 가지고 있다. 판자니라는 고유 명사를 외시 의미라고 할 수 있으며(바르트는 '판자니'라는 단어 자체와 특이한 유사 모음에 관심을 가지고 분석하고 있다.), 이는 1차 의미 작용으로 이탈리아와 이탈리아풍을 공시 의미로 하고 있다.

코드화된 도상 메시지로 바르트는 시각적인 차원의 공시 의미를 파악했다. 시장에서 막 돌아온 듯 식재료가 가득 담긴 시장바구니의 신선한 이미지를 강조한 측면을 근거로 다음과 같이 2차 의미 작용 단계로 파악했다. 신선한 채소가 이탈리아의 문화나 음식으로 분석되고, 이어서 이탈리아 음식이 가정에서도 쉽고 빠르게 준비할 수 있는 것으로 의미 작용된다고 분석했다.

그리고 코드화 되지 않은 도상 메시지로서 기표와 기의는 더욱 명백하게 드러난다. 기표는 토마토, 고추 그리고 노랑, 초록, 빨강의 세 가지 색상으로 한꺼번에 보이고, 기의는 이탈리아 또는 이탈리아풍이다.[10] 이때 이탈리아풍으로 해석된 판자니라는 언어 메시지의 영향을 받는다. 복잡한 이탈리아 요리를 신선한 재료로 생산된 인스턴트 식품으로 조리할 수 있기 때문에 바쁜 일상에서도 좋은 음식을 제공할 수 있다는 메시지를 전하고 있다.

이처럼 시각 메시지와 언어 메시지는 상호 보완적으로 존재하게 되는데, 바르트는 언어 메시지의 기능을 정박(碇泊, anchorage) 기능과 중계(中繼, relay) 기능으로 설명하고 있다. 텍스트의

메시지 구분	의미 구분		
언어 메시지	광고의 언어 표현	1차 의미 작용	2차 의미 작용
코드화된 도상 메시지	사진의 공시 의미		
코드화되지 않은 도상 메시지	사진의 외시 의미		

판자니 광고와 롤랑 바르트의 분석 개요

정박 기능은 이미지의 필연적인 다의성에 의미를 고정시켜 해석의 방향을 잡아 주며, 중계 기능은 언어 메시지가 이미지의 역할을 이어받아 이미지 표현의 한계나 부족한 부분을 보완한다. 정박 기능은 보편적으로 언론 보도 사진이나 광고에서 발견되고,[11] 중계 기능은 정지 이미지에서는 희소하지만, 특히 카툰과 코믹 스트립에서 찾아볼 수 있다.[12] 여기서 말과 이미지는 상보성의 관계에 놓여 있다. 말의 중계는 정지 이미지보다 영화에서 더 중요하다. 즉 대화는 단순한 해명 기능이 아니라 이미지에서 찾아볼 수 없는 의미들을 메시지의 연속선상에 배치한다.[13]

이처럼 시각 메시지는 언어의 도움을 받아 완성되는 경우가 많다. 시각 커뮤니케이션 중에서도 광고는 언어 메시지의 영향을 특히 많이 받는다고 볼 수 있다. 이 책에서 주로 다루고 있는 시각적 유머도 유머의 언어적 배경을 완전히 배제하고는 존재할 수 없다.

시각적 유머의 의미 작용

앞서 논한 유머 내용과 생산 방법을 연계하여 시각적 유머 유형의 의미 작용에 관하여 논할 수 있다. 유머의 내용별 분류에 따라 먼저 해학은 기호 해석의 1차 의미 작용에서 보여 주는 표현과 2차 의미 작용에서 보여 주는 내용이 동의적인 방향으로 나타나는 반면, 아이러니는 표현된 것과 의미하는 것이 반의적으로 양자 간에 심각한 긴장 또는 상충(相衝)을 포함하게 된다. 기지는 1차와 2차 의미 작용에서 해학처럼 동의적이거나 이의적(異意的)일 수 있는데, 풍자는 이의적이거나 반

의적인 내용으로 의미 작용한다.

사용자가 인식하는 시각적 유머의 실질적인 표현과 내용에 관한 문제는 코드의 문제와 관련이 깊다. 그뿐만 아니라 시각적 유머의 창출에서도 의미론적 차원, 즉 표현 내용을 효과적으로 전개하기 위한 아이디어 진행 단계에서 코드의 이해는 중요한 역할을 한다.

코드는 기호들이 조직화된 체계를 가리킨다. 이 체계는 코드를 사용하는 공동체의 모든 성원들이 합의한 규칙에 의해 규제되는데, 즉 '기호를 위한 명료한 사회적 관습들의 체제'[14]로 결국 기호의 제작과 해독을 위한 원리라고 할 수 있다. 따라서 코드에 관한 연구는 커뮤니케이션의 사회적 차원을 강조하는 것을 의미한다. 관습적이거나 사회 구성원에 의해 합의된 규칙의 규제를 받는 사회생활의 모든 측면은 코드화된 것이라고 할 수 있다.

유머가 다양한 양태로 나타남에 따라 해학, 풍자, 아이러니 등의 표현 내용으로 수용자에게 의미 작용하게 된다. 해학은 인간애가 내재되어 있어 해독의 코드가 인간적인 반면, 나머지 유머 유형은 다양한 해독의 변수가 존재한다. 즉 시대별, 지역별, 성별, 경제적·지적 수준 차이에서 연유되는 사회 관습이나 문화적 여건, 개인적 취향 등의 문제가 유머 반응의 변수가 된다.

가령 비주얼 펀 기법으로 시각적 유머를 생산할 때에 수용자의 문화적 배경이나 관습, 지적 수준이나 과거 경험을 통해 하나의 형상이 다중의미로 해석되지 못하고 일의적으로만 해석된다면 의도한 의미 작용 유도에 실패하게 된다. 또한 비주얼 패러디 기법이나 비주얼 패러독스 기법에서도 패러디한 기존의 이미지, 즉 원작을 알지 못하거나 문화적 배경에 따라서 전혀 인식되지 않는 경우가 발생할 수 있다. 따라서 코드의 이해와 올바른 활용이 중요하다.

시각적 유머의 분석표

시각적 유머를 생산자 관점에서 보면, 콘셉트 설정의 단계에서 시각적 유머의 생산 과정의 연구를 통해 자연스럽게 생산을 위한 디자인 프로세스가 통사론, 의미론, 화용론의 기호학 삼분법과 정확히 부합함을 논할 수 있다. 그리고 이를 바탕으로 이 책에서 제시한 시각적 유머의 유형 분류법과 기호학의 삼분법을 응용하여 시각적 유머의 생산 및 매트릭스를 제시할 수 있다.

시각적 유머의 생산 방법은 아이디어의 전개 단계에서 비주얼 펀, 비주얼 패러디, 비주얼 패러독스로 나뉜다. 그리고 아이디어는 여덟 가지 실천적 방법으로 첨가, 삭제, 조합, 대치, 치환, 조작, 병치, 반복을 통해 시각적 유머를 생산할 수 있다. 이러한 과정을 근거로 이 책에서는 시각적 유머의 생산 및 분석을 위한 분석표와 매트릭스를 제시한다.

이 분석표를 통해 생산자는 시각적 유머의

생산을 위한 디자인 계획표로 활용할 수 있고, 분석자 또는 수용자는 시각적 유머를 분석하는 데 필요한 항목별 체크리스트로 활용할 수 있다. 이 분석표를 토대로 유머의 내용, 시각적 유머의 생산을 위한 전개의 방법, 제작, 의도한 수용자 반응을 표시 또는 기술하여 시각적 유머의 생산 및 분석 매트릭스로 완성할 수 있다.

의미 있는 유형 분류나 분석은 지향하는 목적에 따라 정의된다고 볼 수 있는데, 분석이란 계획에 따라야 하며, 그 계획은 분석 방법을 가능하게 하고 방향성을 부여한다. 분석에는 절대적인 방법론이 있는 것이 아니기 때문에 목표에 따라 분석의 틀을 선택하거나 제작하는 것이 중요하다. 여기에서는 시각적 유머의 생산 및 분석 매트릭스를 제시하기 위해 전술한 바와 같이 모리스 기호학의 삼분법을 참고했다.

먼저 매트릭스 형성을 위해 왼쪽에는 수용자에게 의미 작용하는 내용을 배치하고, 가운데에는 아이디어의 전개 방법에 해당하는 기법을 배치하여 분류 및 명명했다. 그리고 오른쪽에는 그 실천적 방법(제작 기법)을 약어로 기재했다. 첨가는 adj., 삭제는 sup., 조합은 com., 대치는 sub., 치환은 per., 조작은 man., 병치는 jux., 반복은 rep.로 시각적 유머의 유형 및 생산 방법을 알 수 있게 했다. 수용자의 반응에 관한 내용으로 생산자, 즉 디자이너 입장에서는 유도하고자 하는 사용자의 반응을 나타낼 수 있고, 분석자 입장에서는 시각적 유머를 통한 사용자의 반응을 조

사하여 표시할 수 있다. 예를 들면 '유머 인식 과정과 유머 반응'을 설명한 장에서 정리한 유머 반응의 근거(부조화, 우월성, 각성)를 사용할 수 있다.

[1] 기지 W	[2] 비주얼 펀 pun	[3] 대치의 방법 sub.
[4] 각성 유도 arousal		

시각적 유머의 생산 및 분석 매트릭스(YWP Matrix)의 실제 적용 사례

위의 시각적 유머 실제 적용 사례는 기지의 유머 내용을 의미 작용할 수 있도록 비주얼 펀 기법의 아이디어로 시각언어를 '대치'하여 '각성' 반응을 유도하였다는 사실을 보여 주고 있다.

[1] 내용 설정 conception	[2] 아이디어 전개 ideation	[3] 제작 기법 execution
[4] 수용자 반응 response		

디자인 프로세스 측면에서 본 시각적 유머의 생산 및 분석 매트릭스

앞의 표는 시각적 유머의 생산 및 분석 매트릭스를 디자인 프로세스 측면에서 보여 준다. 즉 [1]은 내용 설정의 단계로 어떤 유머 내용을 의도에 따라 목적에 맞게 수용자에게 전달하기 위한 계획을 세우는 단계이다. [2]는 어떤 아이디어로 [1]의 내용을 구체적으로 표현할지 결정하는 단계이다. [3]은 아이디어를 실행하는 단계로 구체적인 제작 기법을 설명한다. [4]는 수용자 반응의 단계로 수용자가 어떻게 전달자가 의도한 콘셉트를 인식하고 반응하는가를 표시한다.

[1] 화용적 측면	[2] 의미론적 측면	[3] 통사론적 측면
[4] 기호 사용자		

기호학적 측면에서 본
시각적 유머의 생산 및 분석 매트릭스

위의 표는 기호학적 측면에서 본 것이다. 디자인 프로세스 측면에서 분석한 방법은 결국 기호학의 삼분법에 정확하게 부합한다.

콘셉트의 설정 단계는 화용론적 관점으로, 기호가 생성되는 행동 내부에서 기호의 원천, 사용 및 기호의 효과를 다룬다. 결국 기호와 사용자 간의 기호 활용 면의 관계를 설명한 것이다.

아이디어 전개는 의미론적으로 접근해야 한다. 이는 기호와 의미가 뜻하는 대상 사이의 상호 관계에 관한 것으로, 한 기호가 어떤 대상이나 상황에 적용될 수 있는 조건을 규정하고 부여된 의미를 문화적으로 해석하여 커뮤니케이션을 통해 인지해 나가는 방법론적 연구이다.

실제 제작 단계는 통사론적으로 설명된다. 기호를 구성하는 매체와 기호의 순수한 재료적 양상과 관련하여 연구하는 것이다. 즉 구성 요소의 범주 목록을 작성하여 이보다 더 큰 복합적 기호가 이들 구성 요소에 의해 형성될 수 있도록 규칙을 설정하는 실천적 방법이다.

시각적 유머 분석 의의

이미지의 정확한 유형 구분이나 이미지의 분석 및 설명에 대한 회의적·유보적인 태도의 이유는 대부분 다음과 같다. 첫째, 이미지와 대상의 유사성으로 자연스럽게 이해되는 메시지를 설명하는 것은 무의미하다고 여겨진다. 둘째, 시각적 메시지의 풍부성을 부정하고 반박하려는 또 다른 태도는 '작가가 그렇게 의도했단 말인가'라는 질문에 답하기 어렵다. 셋째, 예술적 속성의 이미지에 대한 논리적 분석을 주저한다. 예술이란 지적인 것이 아니라 감성적인 것이다. 여기에는 자칫 지적 분석이 예술적 이미지를 망가뜨릴 수 있다는 주장이 내재되어 있다.[15]

그러나 분석이란 자기 자신을 위한 것이 아니고 어떠한 계획에 효용되기 위한 것이다. 예를

[1] 내용 설정	해학 hunor	기지 wit	풍자 satire	아이러니 irony

[2] 아이디어 전개	비주얼 펀 visual pun	비주얼 패러디 visual parody	비주얼 패러독스 visual paradox

[3] 제작 기법	첨가 adjunction	삭제 suppression	조합 combination	대치 substitution
	치환 permatation	조작 manipulation	병치 juxtaposition	반복 repetition

[4] 수용자 반응	부조화 incongruity	우월성 superiority	각성 arousal	기타 etc.

시각적 유머의 분석표

들면 구상 이미지는 시각적 인지의 정확함으로 내용과 해석을 동시에 가능하게 하기 때문에 이미지가 자연스럽게 인식된다고 할 수 있다. 그러나 이미지를 아무리 쉽게 인식하더라도 그것은 시각적 메시지에서 모티프를 식별하고 해석해 내는 과정의 지적인 작업을 거친다. 지각(perception)과 해석(interpretation) 사이에서 거의 두 가지 과정이 동시에 이루어지더라도 모티프의 확인 과정을 순식간에 거친 것일 뿐이다.

즉 쉬운 시각적 메시지조차도 암시적 메시지를 가질 수 있으며 의미를 해독하는 것이 분석자의 작업이 된다. 또한 이미지는 한 주체의 의식적·무의식적 산물이며, 구체적이면서 지각 가능한 구성으로 분석적 해석이 가능하다.

그러나 작가의 의도와 작품 읽기 방법, 관객의 이해가 서로 일치한다는 것은 사실상 어렵다.[16] 그리고 예술 작품이 이미지 접근 방식이나 의미 작용의 분석에서 그 정당성을 크게 의심받고 있는 것도 사실이다. 하지만 예술적 이미지를 포함한 이미지 분석은 분석자에게 기쁨을 주고, 지식을 넓혀 주고, 가르침을 주고, 보다 효율적으로 시각적 메시지를 해독하는 등 교육적 기능을 비롯한 다양한 기능을 수행한다.[17] 사실 광고 및 시각 커뮤니케이션 등에서 이미지를 분석하는

작업이란 분석자 개인의 역량에 영향을 받을 가능성이 있고, 해석에 자의성이 개입되는 것을 부정할 수는 없다. 하지만 시각 이미지의 해석, 즉 메시지 분석이 점차 수용자 중심으로 이동해야만 한다는 맥락에서 시각 이미지의 생산자적 측면의 대표적·집단적 수용자의 입장을 고려한 의미 작용의 분석이 중요하다.

시각적 유머의 유형별 분석

여기에서는 시각적 유머의 의미 작용을 설명하기 위해 유형별 사례를 들었다. 사례로 든 이미지는 유머나 시각적 유머를 주제로 간행된 단행본에서 언급되거나 실제 성공적인 유머 광고 사례로 인정된 것 중에서 선택했다. 그리고 유형별로 크게 세 가지 근거를 연계하여 기술했다.

첫째, 퍼스의 기호 유형(도상, 지표, 상징)으로 주된 이미지의 유형을 언급한다. '이미지'란 단어의 다양한 의미(시각적 이미지, 정신적 이미지, 가상 이미지)에서 공통점은 무엇보다 '유'라고 볼 수 있으며, 하나의 이미지가 물질적이든 비물질적이든, 시각적이든 비시각적이든, 자연적이든 인공적이든, 그것은 우선적으로 다른 어떤 것과 닮은 것이다.[18] 이미지가 유사성을 가진다는 것은 이미지는 사물 자체가 아니라는 점을 환기한다. 이

미지가 표상(재현)이라고 한다면 이미지가 유추적 기호로 인지되는데, 이때 유사성이 이미지 기능의 원칙이라고 할 수 있다. 즉 이미지에서 유사성의 정도가 이미지 해독에 영향을 줄 수 있으며, 이미지는 현실 속 도상이 될 수도 있고, 기록된 이미지로 지시성이 부각되는 지표가 될 수도 있고, 사회·문화적 관례에 따라 상징적이 될 수도 있다. 이렇게 기호학 이론을 통해 이미지의 순환성, 곧 이미지의 유사성과 흔적, 관례 사이에서 순환하는 도상·지표·상징을 연구함으로써 이미지에 의한 커뮤니케이션의 복합성뿐만 아니라 커뮤니케이션의 동학을 파악할 수 있는 것이다. 시각적 유머의 경우도 이러한 의미론적 관점이 아이디어 전개에서 중요하다.

둘째, 시각적 유머의 생산 및 분석 매트릭스에 의거하여 먼저 매트릭스의 [1]과 [2]를 각각 해석한다. [1]번 항에서는 시각적 유머의 주된 내용을, [2]번 항에서는 시각적 생산 방법을 분석하여 [1]번 항과 [2]번 항을 통해 시각적 유머의 유형을 알 수 있게 하고, [3]번 항에서는 구체적 실천 방법을, [4]번 항에서는 수용자의 반응을 기술한다. 이 책에서는 유머 인식 과정과 유머 반응 그리고 유머 내용에 관한 이론을 바탕으로 시각적 유머의 생산 방법에 근거하여 지배적인 반응의 가능성을 유추했다. 하지만 실증적·사회과학적 효과 연구에서는 분석하고자 하는 시각적 유머를 SD법과 같은 통계적 방법으로 수용자들의 반응을 직접 조사하여 기술하는 방법이 필요하

다. 한편 시각적 유머의 생산자 입장에서는 의도하고자 하는 수용자 반응을 기술할 수 있다.

셋째, 이렇게 제시한 시각적 유머의 생산 및 분석 매트릭스에 근거한 분석 내용과 바르트의 '외시와 공시', 즉 2차 의미 작용의 이론을 바탕으로 시각적 유머의 의미 작용을 밝히고자 한다.

그래서 의미 작용의 유형을 분석할 때 [1], [2], [4]번항으로 구분하여 [1]번 항에서는 주로 퍼스의 기호 유형을 중심으로 논하고, [2]번 항에서는 앞서 제시한 시각적 유머의 생산 및 분석 매트릭스를 중심으로 [1] 유머 내용, [2] 시각적 유머의 생산 방법, [3] 시각적 유머의 제작 기법, [4] 수용자 반응 부분으로 나누어 분석하고, [3]번 항에서는 바르트의 외시와 공시에 관한 의미 작용 이론을 중심으로 자세하게 기술한다.

비주얼 편 기법의 해학 (H-pun)

펜슬애드버타이징(pencil advertising) 기업 광고

[1] 해학 H	[2] 비주얼 편 pun	[3] 대치 sub. 조작 man.
[4] 각성 유발 arousal		

분석 매트릭스

위의 광고가 보여 주는 특징을 기호의 유형으로 보면 도상 기호라고 볼 수 있다. 연필의 구성 요소를 아령 형태로 표현하고, 형태의 유사성이 표의 기능을 한다.

한편 시각적 유머의 생산 혹은 분석에서 보면 이것은 비주얼 편 기법의 해학으로 구분할 수 있는데, 이러한 유형의 시각적 유머는 광고 표현에서 자주 볼 수 있다. 분석 매트릭스로 살펴보면 다음과 같다.

기표	기의
아령	힘을 기르는 데 사용하는 도구

기표	기의
연필의 조형 요소로 이루어진 아령	창의성을 통하여 브랜드의 힘을 강화

의미 작용 분석

[1] 유머 내용의 유형을 해학(H)으로 구분할 수 있다. 이 광고는 연필에 힘을 키우라는 메시지를 담아 전달하고 있는데, 우리가 일상에서 힘과 관련하여 가장 쉽게 연상할 수 있는 아령의 이미지로 제작함으로써 평범하고 일상적이고 인간적인 공감을 유도하고 있다. 해학은 가장 부드러운 유머 유형이다. 이 광고는 대상에 대해 공격적이거나 날카로운 비판 없이 재미있는 연관성으로 긍정적인 애정을 보여 주는 동시에 웃음을 유발하고 있다. 화용론적 관점에서 보면 시각적 유머가 해학적으로 의미 작용하게 콘셉트를 설정한 것이고, 의미론적 관점에서 보면 연필을 소재로 아령을 제작하여 일상의 공감을 유도하는 아이디어를 전개한 것이다.

[2] 이 광고는 비주얼 펀 기법으로 제작함으로써 대상에 다의성을 부여한 것이다. 연필을 소재로 광고하고자 하는 기업(펜슬애드버타이징사)의 이미지를 표현하는 동시에 아령의 이미지로 능력을 강화시킨다는 이중 의미를 나타냈다.

[3] 비주얼 펀 기법의 아이디어를 전개하기 위하여 연필의 사실적인 형태와 색상, 질감을 기본 조형 요소로 하되, 형태의 조작으로 이중 의미를 부가한 것이다. 이것은 곧 시각언어 조절을 위한 통사론적 관점의 작업이다.

[4] 수용자는 연필 질감에서 아령의 형태를 인식함으로써 순간적인 각성이 유발되며 유머성을 느끼고 반응하게 된다.

이 광고 일러스트레이션은 연필이 아령처럼 힘을 강화시켜 준다는 내용, 즉 펜슬애드버타이징사가 브랜드를 강화시켜 준다는 내용을 표상하고 있다. 특히 연필이라는 외시 의미가 연필로 표출할 수 있는 창의성이라는 공시 의미로, 힘을 길러 주는 도구로 연결되었다. 외시 의미에 창의성을 더해 브랜드 파워를 상승시키는 공시 의미로 자연스럽게 발전했다.

비주얼 패러디 기법의 해학 (H-paro)

토이즈알어스 기업 광고

[1] 해학 H	[2] 비주얼 패러디 parody	[3] 대치 sub.
[4] 각성 유발 arousal		

분석 매트릭스

토이즈알어스(Toys "R" Us) 광고에서 주된 이미지는 곰과 토끼 인형을 나타내는 도상 기호이다. 하지만 화면의 스토리는 영화 〈타이타닉〉의 중요 장면이라는 것을 알 수 있다. 따라서 여기서 주된 이미지는 도상이 아니라 영화의 주인공을 지시하는 지표성이 강하다고 할 수 있다. 즉 곰과 토끼 인형은 인과 관계로 자연스럽게 명작의 주요 캐릭터를 지시하고 있다.

이것은 비주얼 패러디 기법의 해학(H-paro)의 유형으로 구분하며, 분석 매트릭스를 통해 다음과 같이 분석할 수 있다.

[1] 이 광고는 해학(H)으로 구분한다. 명작의 한 장면을 패러디한 이미지이기 때문에 기지의 속성도 포함한다. 〈타이타닉〉이라는 영화에 대한 기본적인 정보나 지식이 있어야 인식할 수 있는 유머 유형으로 구분할 수도 있다. 하지만 기지보다는 해학적 요소가 더 큰 비중을 차지하고 있다. 〈타이타닉〉의 한 장면을 연출하면서 흔한 동물 인형 캐릭터를 주인공 역할에 대입하여 즉각적인 지적 분석의 즐거움과 함께 우리 스스로가 그 상황에 이미 포함되어 있거나 포함되고 싶은 감정을 느끼게 한다. 따라서 순간적인 지적 분석을 요구하는 기지의 내용도 포함하지만 인간미와 다정함에서 비롯되는 해학적 특성이 더욱 강하게 작용하고 있다. 물론 〈타이타닉〉이라는 영화를 미리 감상하지 않은 경우라면 그 즐거움의 강도는 반감될 수 있다.

[2] 이 광고는 비주얼 패러디 기법으로 영화 〈타이타닉〉의 유명한 한 장면을 패러디하고 있다. 타이타닉의 뱃머리에서 주인공 남녀가 서로의 사랑을 확인하며 두 팔을 벌려 마치 하늘을 나는듯 연출한 장면을 패러디했다.

기표	기의		
곰 인형과 토끼 인형이 뱃머리에서 껴안고 있는 장면	곰 인형이 토끼 인형을 뒤에서 껴안는 인화된 모습을 인식하여 귀여움을 느낌		

기표		기의	
영화 〈타이타닉〉 원작의 한 장면과 유사하게 동물 인형으로 연출한 장면		영화 〈타이타닉〉의 주인공 남녀 한 쌍이 뱃머리에서 사랑을 느끼는 명장면 연출과 함께 인형을 이용한 패러디가 더욱 기발하고 재미있게 느껴짐	

의미 작용 분석

[3] 비주얼 패러디 기법을 전개하기 위하여 실천적 방법으로 대치의 방법을 활용했다. 주인공 남녀 대신 곰과 토끼 인형으로 대치했다.

[4] 수용자가 영화를 본 사람이라면 영화와 이 광고의 차이를 인식하고, 각성이 유발되어 유머성을 느끼고 반응하게 된다.

이 광고는 얼핏 보면 곰 인형과 토끼 인형이 뱃머리에서 껴안고 있는 귀여운 장면으로 그 외시 의미가 단순하게 파악된다. 하지만 곧바로 〈타이타닉〉의 패러디라는 것을 어렵지 않게 알 수 있다. 즉 한 쌍의 동물 인형이 연출한 〈타이타닉〉의 명장면을 떠올리게 하면서, 그 기발함에 정신적 즐거움과 웃음이 유발된다.이렇게 영화에서의 선경험을 바탕으로 하여 인간적 공감과 친근함을 불러일으키는 이 광고는 토이즈알어스라는 브랜드에 호감을 가질 수 있게 공시 의미를 전한다.

비주얼 패러독스 기법의 해학 (H-para)

츄파춥스 광고

[1] 해학 H	[2] 비주얼 패러독스 para	[3] 조합 com.
[4] 우월성 superiority		

분석 매트릭스

이미지는 유사성에 근거한 도상이다. 츄파춥스 사탕 막대와 조합하여 개구리의 볼록 튀어나온 배가 사탕을 지시하는 지표성을 띄게 되므로 기호의 지표성을 활용한 광고라고 볼 수 있다.

한편 츄파춥스 광고는 비주얼 패러독스 기법의 해학(H-para)의 유형으로 구분할 수 있다.

[1] 츄파춥스 사탕 광고의 유머 내용에 따른 유형은 해학으로 분류한다. 광고 커뮤니케이션에서 가장 빈번하게 활용되는 기지로 구분할 수도 있으나 표현 내용이 부담 없이 재미있게 악의 없는 웃음을 유발하기 때문에 해학으로 구분하는 것이 더 옳다. 배를 부풀린 개구리 이미지에 츄파춥스 사탕의 막대를 조합하여 마치 개구리가 사탕을 물고 있는듯한 우스꽝스러운 모습으로 연출했다.

[2] 의미론적으로 개구리의 도상이 사탕을 물고 있는 것처럼 표현되었는데, 비주얼 편의 요소도 있지만 비주얼 패러독스 기법의 특징이 더욱 강하다. 왜냐하면 외관상으로 유사한 이미지 속 실제 의미가 엉뚱한 방향으로 흐르는 모순어법을 보여 주고 있기 때문이다. 즉 수용자에게 표현과 내용 사이에 긴장과 상충을 인식시켜 아이러니를 통한 지적 즐거움을 제공한다.

[3] 이 광고는 두 개의 이미지를 조합하여 새로운 의미를 만들어 내고 있다. 즉 개구리의 이미지와 츄파춥스 사탕의 막대를 조합하는 제작 기법으로 마치 츄파춥스를 물고 있는 의인화된 개구리를 표현한 것이다.

기표	기의
배를 부풀린 개구리	배를 잔뜩 부풀려 우스꽝스러운 모습

기표	기의
막대를 문 채 배가 볼록한 개구리와 오른쪽 하단부의 츄파춥스 로고	츄파춥스 사탕을 물고 배가 볼록해진 개구리의 재미있는 형상을 만들어 내어 동그란 형태의 츄파춥스를 연상시키는 친근하고 재미있는 브랜드 이미지로 연결함

의미 작용 분석

[4] 이러한 형상은 대상의 객관적 골계성, 즉 대상 자체를 우스꽝스러운 것으로 인식하고 우월성을 느끼게 하여 웃음을 유발한다. 따라서 츄파춥스 광고에서 개구리가 사탕을 물고 있는 것으로 읽고 각성이나 부조화를 인식할 수도 있지만, 개구리의 골계성때문에 우월성 이론을 우위로 두고 있다.

외시 의미는 배를 잔뜩 부풀린 개구리로 친근하고 우스꽝스러운 이미지이지만, 츄파춥스의 사탕 막대를 조합하고 츄파춥스 로고와 함께 배치하여 재미있고 친근한 이미지의 브랜드라는 공시 의미로 작용했다.

비주얼 편 기법의 기지 (W-pun)

반고흐뮤지엄 카페 광고

[1] 기지 W	[2] 비주얼 편 pun	[3] 삭제 sup.
[4] 각성 유발 arousal		

분석 매트릭스

반고흐뮤지엄 카페 광고의 주된 이미지는 퍼스의 기호 유형 가운데 상징성이 가장 강하게 작용한다고 할 수 있다. 얼핏 보면 단순히 손잡이가 깨진 커피잔이지만 오른쪽 하단에 배치된 '반고흐뮤지엄'이라는 로고를 통해 도상이 내포하는 의미를 알 수 있다. 잘려 나간 듯한 컵 손잡이에서 자연스럽게 빈센트 반 고흐가 연상되기 때문이다. 여기서 손잡이가 잘려 있는 커피잔은 단순히 커피잔의 유사 도상이 아니라 귀가 잘려 붕대를 감고 있는 고흐의 자화상을 비롯하여 고흐 작

품 전반을 암시하는 은유로서 상징성이 강한 기호라고 볼 수 있다.

한편 시각적 유머의 생산과 분석 매트릭스에 근거하여 이미지를 살펴보면 다음과 같이 비주얼 펀 기법의 기지(W-pun)로 구분하여 분석할 수 있다.

[1] 반고흐뮤지엄 카페 광고 이미지에서의 시각적 유머는 기지이다. 사실 거의 모든 광고 이미지에 나타나는 시각적 유머는 기지의 성향을 내포하고 있다고 하여도 과언이 아니다. 왜냐하면 광고를 생산할 때 어떤 합목적적 기능을 수행하기 위해 확실한 지적 의도를 가지고 작업하기 때문이다. 이 광고 또한 어느 정도의 지적 수준을 바탕으로 해독할 수 있기 때문에 기지로 분류할 수 있다.

[2] 반고흐뮤지엄 카페의 광고는 두 가지 이상의 다중 의미를 가진 하나의 형상을 보여 줌으로써 수용자의 공감을 사고 유머성을 띠게 된다. 이것은 비주얼 펀 기법 가운데 암시적인 펀 기법으로, 손잡이가 잘려진 커피잔은 귀를 자른 고흐의 자화상을 비롯한 고흐 작품과 고흐를 암시하고 있다. 물론 넓은 의미에서 보면 고흐의 자화상을 패러디한 것으로 평가할 수도 있으나 대상에 이중 의미를 부여한 펀 기법의 성향이 더욱 강하게 나타나고 있기 때문에 펀으로 구분하는 것이 타당하다.

[3] 목적에 부합하는 제작 기법으로 삭제의 방법을 활용했다. 커피잔의 손잡이 부분을 삭제하여 커피잔에 이중 의미를 부여한 것이다.

기표	기의	
손잡이가 잘려 나간 커피잔, 커피와 각설탕	손잡이가 잘려 나간 것이 의아하게 인식되는 커피잔	
기표		**기의**
언어 메시지의 정박 기능으로 생성된 긴장과 손잡이가 잘려 나간 커피잔		손잡이가 잘린 커피잔의 이미지는 귀를 자른 고흐의 자화상을 비롯한 고흐 작품을 상징하고 있음

의미 작용 분석

[4] 정상적인 모양의 커피잔이 아니고 손잡이 부분이 삭제되어 있어서 순간적인 각성을 유발한다. 그리하여 긴장감이 생기면서 곧 언어 메시지인 '반고흐뮤지엄 카페'와 함께 고흐의 이미지를 떠올리게 하여 긴장을 해소시키고 유머를 느끼게 한다.

[1] 기지 W	[2] 패러디 paro	[3] 대치 sub.
[4] 각성 유발 arousal		

분석 매트릭스

손잡이가 잘려 나간 커피잔, 커피와 각설탕이 그림의 기표라면, 기의는 비주얼 펀 기법의 대상인 귀를 자른 고흐의 모습을 담은 자화상을 비롯하여 그 인물과 그 모든 작품이라고 할 수 있다. 즉 외시 의미는 단순하게 손잡이가 잘린 커피잔으로 인식되지만 언어 메시지의 도움으로 고흐의 이미지와 작품이라는 공시 의미를 가지게 된다.

비주얼 패러디 기법의 기지 (W-paro)

레고 광고

레고 광고에서 주된 이미지의 특징은 지표라고 할 수 있다. 이 경우 도상성도 강하다고 볼 수 있으나 패러디로 표현되었기 때문에 지표적 성질이 특히 두드러진다고 할 수 있다. 지표는 일방적으로 우리의 주의를 대상에 집중시키는 성질을 가지고 있는데, 패러디 기법의 경우는 일단 주의를 원작에 기울이게 하는 특성을 가지고 있다.

한편 레고의 광고 이미지는 시각적 유머의 생산 및 분석 매트릭스에 근거하면 비주얼 패러디 기법의 기지(W-paro)로 분류할 수 있다.

[1] 유머 내용별로 분류하면 기지 성향으로 볼 수 있다. 적어도 이 이미지가 패러디라는 것을 인지할 지적 수준이 유머성 해독의 바탕이 되기 때문이다. 이것은 화용론적 차원의 문제로 수용자가 어느 정도 원작에 관한 지식을 가지고 있어야 의미 작용되어 관심을 유발할 수 있다.

184

기표	기의	
근로자들이 고층 건물 건설 현장에서 철골 구조물에 앉아서 휴식을 취하는 장면	고층 건물 건설 현장에서 철골 구조물에 앉아서 휴식을 취하는 장면 자체가 긴장감을 발생	
기표		**기의**
근로자에서 어린이로 대치된 인물들이 고층 건물 건설 현장에서 철골 구조물에 앉아서 휴식을 취하는 장면과 레고의 로고		원작과의 비교로 흥미를 유발하고, 레고의 로고 인식과 함께 어린이들이 레고 완구를 가지고 무엇인가를 창작할 수 있다는 내용을 전달함

의미 작용 분석

[2] 의미론적 관점에서 살펴보면 이 이미지는 뉴욕의 엠파이어 스테이트 빌딩의 공사 현장 근로자들이 휴식하는 장면을 촬영한 사진작가의 작품을 패러디한 것이다.

[3] 통사론적 차원의 실천적 방법으로 엠파이어 스테이트 빌딩의 공사 현장의 근로자들 대신 근로자 복장의 어린아이들을 대치하여, 어린이용 완구인 레고의 광고를 제작했다.

[4] 이 이미지는 각성을 유발한다. 고층 건물의 건설 현장에서 철골 구조물에 앉아 휴식을 취하는 장면 자체도 긴장감을 발생시키지만, 이 이미지의 원작을 아는 경우에는 긴장과 긴장의 해소를 동시에 느낄 수 있는 정신적 즐거움을 준다.

이 이미지의 1차 기표는 고층 건물의 공사 현장에 있는 철골 구조물에 걸터앉은 근로자의 모습이다. 여러 근로자들이 휴식을 취하고 있는 모습이지만 1차 기의는 고층이라는 상황 설정으로 긴장감을 유발한다. 그리고 2차 기표는 대치된 어린아이들의 모습과 레고의 로고이며, 2차 기의는 엠파이어 스테이트 빌딩을 건축하던 근로자와 같은 용기로 어린이들이 레고 완구를 이용하여 무엇인가를 만드는 일의 가치를 함의하고 있다. 이 같은 표현이 실제 웃음을 유발하지 않을 수는 있지만, 지적 분석을 통한 정신적 즐거움을 느끼게 한다.

비주얼 패러독스 기법의 기지 (W-para)

하인즈 핫 케첩 광고

[1] 기지 W	[2] 비주얼 패러독스 para	[3] 첨가 adj.	
[4] 각성 유발 arousal			

분석 매트릭스

하인즈 핫 케첩 광고는 지표성이 가장 강하게 계획되었다고 할 수 있다. 지표의 속성 가운데 인과 관계에 따른 기호 작용이 두드러지기 때문이다. 이 광고는 케첩 광고임에도 실제 케첩은 화면에 없다. 즉 케첩이나 케첩을 즐기는 사람의 부재 때문에 매운 케첩을 즐긴 흔적과 케첩의 브랜드 로고가 오히려 케첩을 강하게 지시하는 지표성을 띠고 있다.

한편 하인즈 핫 케첩의 광고 이미지는 비주얼 패러독스 기법의 기지(W-para)라고 볼 수 있다. 분석 매트릭스로 확인하면 다음과 같다.

[1] 하인즈 핫 케첩의 광고는 애매모호성을 내포하고 있다. 여기서 레스토랑 의자와 하인즈 핫 케첩의 로고만 보이는 상황에 대한 순간적인 호기심이 유발된다. 이 호기심을 해소하기 위해서는 어느 정도의 지적 능력이 필요하다. 그래서 이 광고는 기지의 유형으로 구분한다.

[2] 이 광고는 방법론적 측면, 즉 아이디어의 전개 방법에서 보면 비주얼 패러독스 기법으로 케첩이 부재하는 케첩 광고로 적극적 해석을 유도한다. 즉 일종의 암시적 묵과법으로 중요한 요소를 강조하기 위해 그것을 말하지 않는 것과 같은 기법이다. 시각적으로는 결국 조형 요소를 삭제하거나 생략하여 보이지 않게 하는 것이다. 이 방법은 수용자가 스스로 부재하는 메시지를 찾아 이해하는 적극적 해석을 요구한다.

기표	기의	
레스토랑의 빈 테이블과 빨간색 의자로 이루어진 광고 이미지	고객이 없는 레스토랑의 빈 테이블과 빨간색 의자의 광고 이미지에 나타난 애매모호성	

기표	기의
테이블에 땀을 흘린 듯한 흔적의 의자와 하인즈 핫 케첩의 브랜드 로고	레스토랑 빨간색 의자의 땀 흔적과 하인즈 핫 케첩의 브랜드 로고의 상호 작용으로 그 땀의 이유가 바로 하인즈 핫 케첩의 매운 맛에 있음을 인식하게 함

의미 작용 분석

[3] 이 광고의 제작 기법으로는 레스토랑의 의자에 땀처럼 연출된 액체의 흔적을 첨가하여 매운 음식을 먹으면서 흘린 땀을 연상하게 했다.

[4] 하인즈 핫 케첩의 광고는 광고 제품을 보여주지 않고 다소 애매모호한 상황을 연출하여 각성을 유발한다.

하인즈 핫 케첩의 광고에서 레스토랑의 빈 테이블과 빨간색 의자 그리고 브랜드 로고 등이 1차 기표가 되고, 고객이 없는 레스토랑의 빈 테이블과 빨간색 의자로 연출된 상황으로 광고에 애매모호성이 발생하는 것을 1차 기의인 외시 의미로 볼 수 있다.
 그리고 누군가 땀을 흘린 듯한 흔적의 의자와 하인즈 핫 케첩의 브랜드 로고를 2차 기표로 인식할 수 있다. 이 2차 기표인 레스토랑 빨간색

의자의 땀 흔적과 하인즈 핫 케첩의 브랜드 로고의 상호 작용으로 땀의 원인이 바로 하인즈 핫 케첩의 매운 맛에 있음을 인식하게 될 것이다. 따라서 공시 의미는 이 레스토랑 음식이 땀을 흠뻑 흘리면서 먹을 정도로 맛있으며, 그 맛의 배경에는 하인즈의 매운 케첩이 있다는 사실을 의미 작용하고 있다.

비주얼 펀 기법의 풍자 (S-pun)

콜게이트 치약 광고

[1] 풍자 S	[2] 비주얼 펀 pun	[3] 대치 sub.
[4] 각성 유발 arousal		

분석 매트릭스

콜게이트(colgate) 치약 광고에 나타난 그래픽은 커피나 홍차의 티백을 나열하여 치아처럼 표현하고 있다. 여기에서 주된 이미지의 기호 유형은 형태의 유사성에 근거한 도상의 성격이 강하다. 물론 티백의 검은색 부분이 치아의 변색을 의미하는 지표성을 가지고 있다.

한편 이 콜게이트 광고는 비주얼 펀 기법의 풍자(S-pun)로 분류할 수 있으며, 분석 매트릭스를 다음과 같이 작성할 수 있다.

[1] 로만 야콥슨은 선택과 결합으로 기호가 배열된다고 했는데, 은유는 전술한 바와 같이 유사성을 전제로 한 선택을 통해 표현된다. 즉 치아를 닮은 여러 가지 소재(계열체) 중에서 티백을 선택하여 치아의 손상을 풍자적으로 표현한 것이다. 잘못된 치아에 대한 교정의 메시지가 함의되어 있기 때문에 풍자로 분류할 수 있다.

[2] 콜게이트의 치약 광고는 비주얼 펀 기법으로 제작한 것이다. 다른 것을 연상시키기 위해 한 개의 형상을 사용하거나 비슷한 형태 또는 소리를 가진 두 개 이상의 대상을 사용하여 부가적 의미를 창조하는 것이다. 여기서는 티백을 사용해서 티백의 검은 부분에 치아와 치아의 변색이라는 이중 의미를 부여했다.

[3] 통사론적인 관점에서 보면 하나의 심벌 대신 다른 심벌로 대치한 것인데, 치아와 치아의 변색 부분을 표현하기 위하여 색이 검게 변한 티백의 흔적으로 대치했다.

[4] 이 광고의 은유적 표현은 각성을 유발한다.

콜게이트 치약 광고의 외시 의미는 나란히 배열된 여덟 개의 티백과 콜게이트 치약 그리고 독일어로 된 광고문구 '치아의 변색을 막아주는…….'이다. 이 외시 의미는 티백의 검은 부분과 콜게이

기표	기의
나란히 배열된 여덟 개의 티백과 콜게이트 치약 그리고 광고문구 '치아의 변색을 막아주는……'	검은 티백과 콜게이트 치약 사이의 긴장감

기표	기의
치아와 변색된 치아를 연상시키는 티백과 콜게이트 치약 그리고 광고문구 '치아의 변색을 막아주는……'	검은색 차를 많이 마시면 치아의 색이 변할 수 있으므로 콜게이트 치약을 사용하여 치아를 건강하게 관리하라는 의미를 전함

의미 작용 분석

트 치약 간의 예기치 못한 만남으로 긴장감을 유발시킨다. 그리고 티백의 배열은 치아의 배열과 유사하여 은유적 표현으로 해석할 수 있게 했다. 물론 콜게이트 치약의 이미지도 티백 형태를 치아로 인식하게 하는 데 일종의 정박 기능을 했다. 이렇게 이 광고 이미지의 공시 의미는 티백 커피나 차를 많이 마시면 티백의 검은 부분처럼 치아도 변색될 수 있다는 것인데, 이러한 치아 변색이나 치아 건강의 해결책이 바로 콜게이트 치약이라는 것이다.

비주얼 패러디 기법의 풍자 (S-paro)

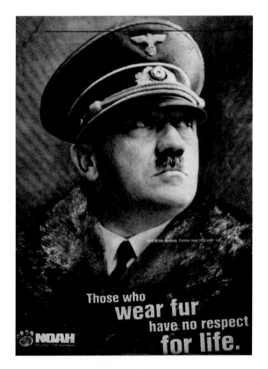

NOAH 모피 반대 운동 포스터

[1] 풍자 S	[2] 패러디 paro	[3] 대치 sub.
[4] 각성 유발 arousal		

분석 매트릭스

이 디자인 이미지는 동물 보호 단체 NOAH의 포스터로, 기호 유형을 중심으로 보면 도상성보다 지표성이 강하다고 볼 수 있다. 히틀러의 도상이 가장 큰 비중을 차지하지만 히틀러 이미지 자체보다는 이미지가 지시하는 악한 사람을 강조한 것이 더욱 의미 있기 때문이다.

한편 시각적 유머의 생산 및 분석 매트릭스에 근거하면 비주얼 패러디 기법의 풍자(S-paro)로 구분할 수 있다. 분석 매트릭스를 통해 살펴보면 다음과 같다.

[1] 풍자는 전술한 바와 같이 감성보다는 순수한 지성에 소구하여 부정을 웃음으로 교정하고 개선해 보려는 긍정적인 동기에 그 목적이 있다. 여기서 히틀러라는 부정적인 이미지로 모피 사용에 대한 반대와 동물 보호에 관한 긍정적인 개선을 촉구하는 메시지를 전하고 있다.

[2] 누구나 알 수 있는 대상인 히틀러의 이미지를 패러디했는데, 이것의 목적은 모피 사용의 폐해를 교정하기 위함이다. 패러디 기법은 원작이나 유명 인물 등을 인식할 수 있는 기본적인 지적 수준을 요구하므로 기지의 성향을 내포하지만, 개선이나 교정의 의도가 뚜렷하므로 풍자로 구분할 수 있다.

[3] 통사론적 관점에서 모피 사용을 막아 보려는 메시지를 역설적으로 표현하기 위해 일반적으로 모피를 주로 사용하는 대상을 대신하여 배치했다. 즉 대치로 구분할 수 있다.

[4] 히틀러라는 악한의 이미지를 내세워 동물 보호 단체의 모피 사용 반대라는 메시지를 효과적으로 전하기 위해 차용한 비주얼 패러디 기법을 인식하기까지 각성을 유발한다.

이 포스터의 이미지에서 히틀러라는 인물이 가장 먼저 인식되지만 이 이미지는 기존의 히틀러와 전혀 다른 방향의 메시지 전달을 위한 것이다. 외시 의미는 나치 모자와 외투 복장의 히틀러 모습를 제시하여 인류의 불행과 재앙을 만들어 낸 전형적인 악한의 이미지를 전한다. 공시 의미는 NOAH의 로고, '모피를 입는 자들은 생명을 존중하지 않는다.'라는 언어 메시지와 함께 악한이 모피를 착용한 이미지를 배치하여 모피 사용과 관련한 비인간적인 폭력을 풍자하는 것이다.

기표	기의
전형적인 나치 복장의 히틀러 모습	인류의 불행과 전쟁을 통한 재앙을 만들어 낸 전형적인 악한으로 인식함

기표	기의
히틀러의 모습과 NOAH의 로고, '모피를 입는 자들은 생명을 존중하지 않는다.'라는 언어 메시지	수많은 생명을 살상한 악한이 모피를 착용한 이미지를 통해 모피 사용과 관련한 비인간성을 풍자

의미 작용 분석

비주얼 패러독스 기법의 풍자 (S-para)

내셔널무비아카이브(national movie archive) 광고

[1] 풍자 S	[2] 비주얼 패러독스 para	[3] 병치 jux.
[4] 우월성 유발 superiority		

분석 매트릭스

여기서 보이는 이미지의 유형은 도상성이 강해 보일 수 있으나, 발을 앞좌석에 올리고 있는 에티켓 없는 관객을 지시하는 지표성을 띠고 있다. 또한 무기를 들고 있는 형집행자의 모습은 이같이 예의 없는 관객에 대한 경고를 대신하고 있다.

한편 시각적 유머의 생산 및 분석 매트릭스에 근거하여 보면 비주얼 패러독스 기법의 풍자 (S-para)로 구분하여 분석할 수 있다.

[1] 이 광고는 극장에서 행해지는 에티켓 없는 행동의 교정이나 개선을 암시하는 내용이다. 그러므로 풍자로 분류할 수 있다.

[2] 의미론적으로 비주얼 패러독스 기법의 특징이 강하다. 왜냐하면 서로 다른 두 상황을 하나의 상황으로 연결한 시각적인 모순어법을 보이고 있기 때문이다.

기표	기의	
극장 화면 속 형 집행자의 모습과 발을 앞 의자에 걸쳐 놓은 관객	앞 의자에 발을 걸쳐 놓은 예의 없는 관객이 있는 상황을 인식함	

기표		기의
예의 없는 관객의 다리를 마치 형 집행자가 도끼로 쳐 형벌을 가할 것 같은 모습과 '발을 올려놓는 사람을 제거한다.'라는 언어 메시지		내셔널무비아카이브에는 에티켓 없는 관객이 없으며 '선택된 영화, 선택된 관객'만을 대상으로 하는 우수한 영화 관련 업종임을 의미함

의미 작용 분석

[3] 이 광고에서 사용한 제작 기법은 이미지의 병치로, 두 가지의 다른 이미지가 전혀 예기치 못한 하나의 상황으로 전달된다.

[4] 병치된 형상은 대상 자체의 객관적 골계성, 즉 대상이나 상황 자체가 우스꽝스러운 것으로 느껴지게 한다. 수용자는 그 상황에 포함되지 않고, 객관적 상황에서 우월성을 느껴 정신적 쾌감을 성취한다.

이 광고처럼 풍자의 메시지는 1차 의미와 2차 의미 사이에서 개선과 교정이 필요하다는 사실을 암시한다. 외시 의미는 앞의 의자에 발을 걸친 예의 없는 관객이 주는 불편함을 인식하게 한다. 공시 의미는 예의 없는 관객의 다리를 마치 스크린 속의 형 집행자가 도끼로 형벌을 가할 것처럼 연출하여 상황을 풍자했다. 내셔널무비아카이브는 '발을 올려놓는 사람을 제거한다.'와 '선택된 영화, 선택된 관객'이라는 언어 메시지로 우수한 영화 관련 업종임을 설명하고 있다.

비주얼 펀 기법의 아이러니 (I-pun)

BMW 광고

[1] 아이러니 I	[2] 비주얼 펀 pun	[3] 조작 man.
[4] 우월성 유발 superiority		

분석 매트릭스

BMW 광고에 나타난 주된 이미지는 마주 보고 있는 BMW 차량과 재규어 차량이다. 여기서 특이한 점은 재규어의 엠블럼이 앞쪽을 향하지 않고 뒤로 도망가는 듯한 형상을 하고 있다는 점이다. 이러한 유형은 도상 기호라고 할 수 있다.

　한편 시각적 유머의 생산 및 분석 매트릭스에 근거하여 보면 비주얼 펀 기법의 아이러니 (I-pun)로 구분할 수 있다.

[1] BMW와 재규어 차종이 대등한 것처럼 보이지만 엠블럼을 조작함으로써 재규어 차종이 BMW보다 열등한 것으로 의미 작용하게 했다. 1차 의미와 2차 의미 사이의 반전으로 아이러니를 느끼게 한다.

[2] 여기서 광고의 주된 이미지는 BMW의 차체라고 할 수 있지만 아이디어의 핵심은 뒤를 향해 돌아선 재규어의 엠블럼이라고 할 수 있다. 재규어 브랜드의 엠블럼인 재규어를 도망가는 것처럼 조작한 패러독스 기법도 읽을 수 있지만, 돌아선 재규어의 엠블럼에 이중 의미를 부가한 비주얼 펀 기법 중에서도 암시적 펀이라고 할 수 있다. 마치 주눅이 들어 뒤로 돌아선 듯한 재규어 엠블럼을 보여 줌으로써 재규어 브랜드와 비교한 BMW 브랜드의 우수성을 암시하고 있다.

[3] 이 광고의 제작을 위한 실천적인 방법으로 재규어 브랜드의 엠블럼인 재규어를 조작했다.

[4] BMW와 재규어 차량을 마주 보게 배치하고, 엠블럼인 재규어의 방향을 반대로 하여 각성을 유발했다.

BMW 광고 이미지의 외시 의미는 화면 3분의 1을 차지하는 재규어와 그 나머지를 차지하는 BMW와 BMW 로고로 구성되어 있다. BMW 로고와 함께 더욱 넓은 면적에 배치되어 있는

기표	기의
화면 3분의 1 비중의 재규어와 3분의 2 비중의 BMW 그리고 BMW 로고	더욱 넓은 면적을 차지하고 BMW 로고가 화면 상단에 배치되어 있기 때문에 자연스럽게 비교 우위 광고로 인식할 수 있음
기표	기의
재규어의 엠블럼인 재규어 형상이 뒤로 도망치듯이 조작되어 있는 이미지와 BMW 로고를 주목할 수 있음	도망치듯이 뒤를 향하고 있는 재규어의 형상을 통하여 BMW가 비교 우위의 브랜드임을 함의하고 있음

의미 작용 분석

1차 기표 때문에 1차 기의는 자연스럽게 BMW의 우수성을 인식할 수 있게 한다. 이러한 1차 기의를 바탕으로 2차 의미 작용의 과정으로 옮겨가게 된다. 즉 2차 기표로 재규어의 엠블럼 형상이 뒤로 도망치듯이 조작되어 있는 이미지와 BMW 로고를 주목하게 된다. 이어서 2차 기의로 도망치듯이 뒤를 향하고 있는 재규어의 형상을 통하여 재규어 브랜드와 비교하여 우위에 있는 BMW의 암시를 함의한다.

비주얼 패러디 기법의 아이러니 (I-paro)

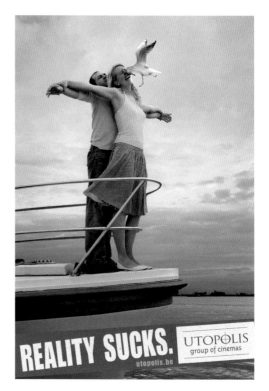

유토폴리스 포스터

194

[1] 아이러니 I	[2] 패러디 paro	[3] 대치 sub. 조작 man.
[4] 우월성 유발 superiority		

분석 매트릭스

이 포스터는 룩셈부르크의 영화관 그룹 '유토피아 그룹 SA'의 브랜드 유토폴리스(UTOPOLIS) 포스터 캠페인 중 하나이다. 주된 이미지는 패러디의 원작인 〈타이타닉〉의 중요 장면을 지시한다. 비주얼 패러디 기법의 이 이미지는 도상성과 함께 원작을 강하게 지시하는 지표성의 성향이 확연하다.

한편 시각적 유머의 생산 및 분석 매트릭스에 근거하여 비주얼 패러디 기법의 아이러니(I-paro)로 구분하고 분석할 수 있다.

[1] 아이러니는 표현된 것과 의미하는 것 사이의 대조로 인지하는데, 이 포스터의 코믹한 이미지와 고상한 이미지 사이의 대조로 아이러니를 인식하게 된다. 이러한 아이러니 성향의 시각적 유머는 풍자의 경우처럼 사회적 개선이나 교정을 의도하는 것은 아니기 때문에 관습적이거나 문화적인 코드에 따라 어떤 수용자 집단에게는 관심과 흥미를 유발하지만 또 다른 수용자 집단에게는 불쾌감이나 혐오감을 줄 수도 있다.

[2] 비주얼 패러디 기법으로 원작의 우아함과 패러디한 작품의 우스꽝스러움 사이의 대조를 의도한 것이다.

[3] 유토폴리스의 포스터에서 〈타이타닉〉 명장면을 패러디한 제작 방법은 대치이다. 원작의 이미지 틀은 차용하되, 남녀 주인공은 평범한 인물로 대치하고 그 모습과 상황을 우스꽝스럽게 조작하여 웃음을 유발하는 아이러니를 창작했다.

[4] 〈타이타닉〉 원작의 아름다운 남녀 주인공을 보면 관객들은 그 장면에 빠져들게 된다. 하지만 원작과 달리 패러디한 포스터를 보면 관객들은 거리를 두고 한심하고 우스운 상황으로 여길 것이다. 이런 연출은 수용자가 이 상황에서 밖으로 빠져나와 우월성을 느끼게 한다.

유토폴리스의 포스터에 나타난 외시 의미는 〈타이타닉〉의 명장면을 패러디하여 우스꽝스럽다. 원작의 우아함과 동떨어진 이미지로 수용자로 하여금 우월감을 느끼고 조소하게 한다. 이 포스터의 공시 의미는 원작의 변형된 이미지와 언어 메시지인 '형편없는 현실성(reality sucks)'이라는 광고문구가 흥행작에 부정적 가치를 부여하고 있는 듯하다. 단지 웃음을 유발하기 위해서라기보다 이미지와 언어 메시지의 관계를 고려해 볼 때 할리우드 대표 영화와 다른 유형의 영화를 위

기표	기의
영화 〈타이타닉〉의 명장면과 'reality sucks'라는 광고문구 그리고 유토폴리스의 로고	〈타이타닉〉 원작과 의미 차이

기표	기의
원작과는 다른 주인공 남녀의 모습과 갈매기가 날아와 충돌하는 모습, 'reality sucks'라는 광고문구 그리고 유토폴리스의 로고	우스꽝스럽게 패러디한 원작의 변형된 이미지와 언어 메시지인 'reality sucks'라는 광고문구의 의미가 빅 히트작에 부정적 가치를 부여함

의미 작용 분석

한 일종의 캠페인을 시행하고 있는 것으로 보인다. 〈타이타닉〉과 같은 거작에 대한 무조건적 폄하가 아닌, 거작과 비교할 수 있는 또 다른 영화 장르나 다양한 영화 취향에 관한 주장을 유머러스한 표현으로 보여 주고 있는 것이다.

이 포스터는 '이상적이고 긍정적 가치'에서 '현실적이고 부정적 가치'로 가치 전도하고 있다. 하지만 중요한 것은 그러한 전도 끝에 '부정적 가치에서 다시 긍정적 가치'로 전도된다는 점이다. 즉 단순히 거작에 대한 불만 표시이거나 가치 폄하가 아니라 그 가치를 인정하면서 새로운 가치를 발견할 수 있는 다른 영화에 대한 관심을 촉구하고 있는 것이다.

비주얼 패러독스 기법의 아이러니 (I-para)

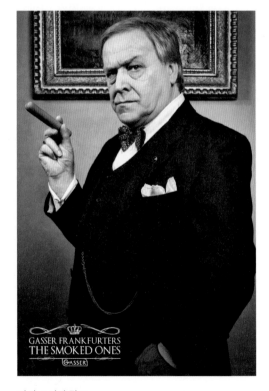

가서 소시지 광고

[1] 아이러니 I	[2] 비주얼 패러독스 para	[3] 대치 sub.
[4] 부조화 인식 Incongruity		

분석 매트릭스

가서(gasser)의 소시지 광고에 나타난 이미지는 유사성에 근거한 도상 기호라고 볼 수 있다.

한편 시각적 유머의 생산 및 분석 매트릭스에 근거하여 살펴보면 비주얼 패러독스 기법의 아이러니(I-pun)로 구분할 수 있다.

[1] 화용론적 차원, 즉 이미지 생산자가 수용자에게 전달하고자 한 주된 내용과 목적은 아이러니라고 할 수 있다. 근엄하게 보이는 신사가 시가 대신 소시지를 들고 있는 연출로, 일반적인 식품 광고와는 다르게 엉뚱한 맥락으로

풀었다. 예기치 못한 방향으로 의미 작용하게 의도했다. 아이러니는 표현된 것과 의미하는 것 사이의 심각한 대조로 인지된다.

[2] 가서 소시지의 광고 이미지는 의미론적 차원에서 보면 비주얼 패러독스 기법을 사용한 것이다. 이 광고는 비주얼 패러독스 중에서도 반용법적 문채를 적용했다. 언어적 패러독스에서 반용법은 긍정적 의미를 가진 낱말들을 부정적 함의를 가진 낱말들로 대체하는 것으로, 비주얼 패러독스에서는 전체적인 내용에 반하거나 엉뚱한 이미지를 사용할 수 있다. 비주얼 패러독스 기법은 자유로운 표현 수단이지만 사회 관습과 상반되는 경우가 많아 사회·문화적 차이 등에서 오는 코드의 간극으로 어떤 사람에게는 냉소적 느낌, 그리고 표현의 차이에 따라 지나친 엽기성으로 혐오감을 줄 수도 있다. 특히 이 유형의 성향은 심각한 대조와 지나친 긴장을 유발하는 표현으로 윤리적 문제를 야기할 가능성도 있다.

기표	기의
시가를 들고 있는 신사와 가서의 훈제 소시지 로고	시가 대신 소시지를 든 것을 인식함

기표	기의
시가를 든 신사의 모습이 아닌 엉뚱하게 소시지를 들고 있는 다소 고집스러운 표정의 신사	고집스러울 정도로 훈제 소시지의 맛을 추구하는 장인의 이미지

의미 작용 분석

[3] 실천적인 방법으로는 시가 대신 소시지를 대치하는 방법을 사용했다.

[4] 수용자 반응으로 부조화를 유발하게 한다. 그리고 수용자 자신은 이러한 우스꽝스러운 상황과 분리되어 있을 것이라는 안도감과 함께 우월성을 느끼면서 흥미를 갖는다.

이 광고의 외시 의미는 시가를 들고 있는 듯한 권위적 풍모의 인물이다. 공시 의미는 향이 깊은 시가를 고집하는 듯한 남성의 모습을 통하여 전통 훈제 소시지의 깊은 향을 향한 집념으로 유머러스하게 표현하고 있다.

시각적 유머의 활용

광고 및 시각 커뮤니케이션에서 유머는 메시지의 차별을 가능하게 하고 수용자에게 적극적인 참여를 유도한다. 현대 정보화 사회에서 광고의 양적 팽창과 미디어의 변화는 유머의 중요성을 더욱 인식하게 했는데, 일방적인 정보 전달보다는 상호 간에 영향을 주고받는 메시지의 의미 작용을 가능하게 하기 때문이다.

이에 유머 일반의 이해를 바탕으로 시각적 유머의 생산 방법을 알면 다양한 시각적 유머의 유형 구분이 가능하다. 이 유형 구분을 통하여 비주얼 펀 기법의 해학(H-pun)처럼 인간적 애정과 여유에서 비롯되는 가장 편안하고 서정적인 시각적 유머부터, 비주얼 패러독스 기법의 아이러니(I-para)처럼 표현과 그 내용 사이의 긴장과 상충을 유도하여 가장 냉소적인 유머부터 코드에 따라 엽기적일 수도 있는 유머까지, 다양한 시각적 유머의 성질을 알 수 있다.

시각적 유머 생산을 위한 기호학적 접근과 의미 작용 분석에 대한 의의를 정리할 수 있으며, 다음과 같이 활용할 수 있다.

첫째, 유머 내용으로 구분한 해학, 기지, 풍자, 아이러니의 특징과 시각적 유머의 생산 방법으로 구분한 비주얼 펀, 비주얼 패러디, 비주얼 패러독스 기법의 이해는 시각적 유머를 비롯한 디자인 크리에이티브의 체계적인 아이디어 전

개 방법을 가능하게 한다.

둘째, 유머 내용과 시각적 유머의 생산 방법을 연계하여 시각적 유머의 내용과 방법을 동시에 알 수 있는 유형 구분법은 시각적 유머의 효과적인 생산과 활용을 위한 목적 분류학적 성격에 근거한다. 따라서 향후 광고 커뮤니케이션의 특성을 고려한 시각적 유머 연구뿐 아니라 시간성과 연관시킨 동영상, 그리고 청각적 요소를 고려한 멀티미디어 기술도 시각적 유머 연구에 활용할 수 있을 것을 기대한다.

셋째, 시각적 유머의 이미지 분석은 언어와 같은 체계에 비해 훨씬 유연한 코드에 입각하여 존재하기 때문에 쉽지 않다. 하지만 시각적 유머의 생산과 분석 매트릭스와 함께 기호학 이론을 배경으로 시각적 유머의 의미 작용 유형을 분석했기에 다의적인 속성을 가진 이미지 분석의 근거를 제공하고 분석 내용을 풍부하게 한다. 물론 해석에서 자의성의 개입과 분석자의 식견, 연구역량에 따라 차이는 있을 수 있지만, 이미지 분석 자체는 분석자 자신에게 문제 해결의 실마리를 제공하고 지적 즐거움을 준다. 그리고 시각적 유머의 생산자인 작가나 디자이너에게 창작과 분석의 논리적 근거를 제공한다. 한편 시각적 이미지의 해석 등 메시지 분석이 점차 수용자 중심으로 이동하는 현대 상호 작용적 미디어의 맥락에서 시각적 유머의 의미 작용에 관한 논의는 매우 중요하다.

따라서 시각적 유머에 대한 연구는 지속적으로 필요하다. 먼저 시각적 유머의 유형별 유머 반응과 선호도에 관하여 국가별, 지역별, 성별, 연령별 그리고 지적 수준의 계층별 수용자 집단에 대한 연구와 광고 커뮤니케이션의 특성을 감안한 연구가 필요하다. 그리고 시각적 유머의 질적 문제를 고려한 커뮤니케이션 기능별 연구와 제품이나 업종 그리고 매체 속성에 따른 시각적 유머의 활용에 관한 연구가 이어져야 할 것이다. 또한 이미지에 나타난 시각적 유머에도 내러티브는 존재하지만 시간성과 연관시킨 동영상 그리고 음성, 음향, 음악 등 청각적 요소를 고려하여 멀티미디어 시대에 맞는 이미지 연구도 중요한 의미가 있다.

시각적 유머의 유형별 특징 요약

유형	내용	아이디어 전개 방법	특징
H-pun	해학	비주얼 펀	– 인간적 애정과 여유에서 비롯되는 유머 유형 – 표현이 주로 동의적 내용으로 의미 작용
H-paro	해학	비주얼 패러디	– 원작을 인식할 수 있는 지적 수준을 바탕으로 인간적 애정과 여유가 느껴지는 유머 유형 – 표현이 주로 동의적 내용으로 의미 작용
H-para	해학	비주얼 패러독스	– 해학의 시각적 유머 중 가장 자극적인 유머 유형 – 패러독스의 기법이면서도 표현이 동의적이거나 이의적 방향의 내용으로 의미 작용 (주로 동의적 내용으로 작용)
W-pun	기지	비주얼 펀	– 일정한 지적 수준을 배경으로 성립되는 유머 유형 – 표현이 동의적이거나 이의적 내용으로 의미 작용
W-paro	기지	비주얼 패러디	– 원작을 인식할 수 있는 지적 수준을 바탕으로 성립되는 유머 유형 – 표현이 동의적이거나 이의적 내용으로 의미 작용
W-para	기지	비주얼 패러독스	– 기지의 시각적 유머 중 가장 자극적인 유머 유형 – 패러독스의 기법이면서도 표현이 동의적이거나 이의적 방향의 내용으로 의미 작용
S-pun	풍자	비주얼 펀	– 교정과 개선을 요구하는 내용을 표현에서 해석하는 유머 유형 – 표현이 이의적이거나 반의적 내용으로 의미 작용
S-paro	풍자	비주얼 패러디	– 원작을 인식할 수 있는 지적 수준을 바탕으로 교정과 개선의 메시지를 전하는 유머 유형 – 표현이 이의적이거나 반의적 내용으로 의미 작용
S-para	풍자	비주얼 패러독스	– 교정과 개선을 요구하는 가장 강한 풍자의 유머 내용 – 표현이 이의적이거나 반의적 내용으로 의미 작용

I-pun	아이러니	비주얼 펀	– 말하는 것과 의미하는 것 사이의 내용이 긴장 　또는 상충되는 유머 유형 – 표현이 반의적 내용으로 의미 작용
I-paro	아이러니	비주얼 패러디	– 원작과 패러디한 작품 간의 긴장과 　상충을 유도하는 유머 내용 – 표현이 반의적 내용으로 의미 작용
I-para	아이러니	비주얼 패러독스	– 긴장과 상충을 유도하는 가장 냉소적인 유머 유형 – 표현이 반의적 내용으로 의미 작용

섹슈얼 디자인유머의
기호학적 분석

섹슈얼 디자인유머

섹슈얼 디자인유머란 성(性)을 소재로 하는 유머, 섹스어필이 첨가된 유머, 직간접으로 섹슈얼리티에 연관된 유머의 총칭이다.

영어 섹슈얼리티(sexuality)의 어근인 '섹스'는 라틴어 '섹서스(sexus)'가 변한 형태로, 원래 19세기 이전까지 섹션(section)의 의미로 인류를 남과 여의 두 가지로 나누는 의미에 쓰였다. 서구에서 섹스라는 말에 에로틱한 의미가 포함된 이유는 남과 여, 이 두 부류의 인간 교류 및 관계 맺음을 뜻하는 '섹슈얼 인터코스(sexual intercourse)'가 성행위를 지칭하게 된 까닭이다. 또 일반적인 성의 보편적 차원과는 다른 측면에서도 다루어져 왔는데, 이를 섹슈얼리티라고 할 수 있다. 이것은 성이 하나의 담론, 인식, 분석의 중심에 서게 된 과정을 포함한 현대 성의 족적을 의미한다. 이 섹슈얼리티라는 말은 19세기 중반 이후에 등장하는데, 그 의미는 생물체의 각각 다른 성적 차이를 지칭하는 생물학적 의미로 사용되었다. 그 후로 섹슈얼리티는 성적인 능력, 성에 대한 관심과 이야기 등을 뜻하게 되고, 점차 이 말은 성과 관련되는 종합적인 담론, 문화, 관습, 제도 등의 의미로 발전되었다.[1]

섹슈얼 디자인유머는 두 가지 측면에서 논의할 수 있다. 첫째는 디자인유머 형태, 즉 시각적으로 구현되는 섹슈얼 유머이고, 둘째는 광고 및 시각 커뮤니케이션을 비롯한 전반적인 문화콘텐츠에 활용된 사례이다. 광고에 활용된 섹스어필에 대한 선행 연구와 사례를 토대로 기호학적 접근을 통한 섹슈얼 디자인유머의 생산 방법을 논의 및 분석할 수 있다.[2]

광고 및 시각 커뮤니케이션을 비롯한 문화콘텐츠 전반에서 발견할 수 있는 섹스어필은 다양하다. 섹스어필이 매우 중요한 콘셉트인 관련 제품부터 더 효과적인 주목성이나 커뮤니케이션을 위하여 섹스어필을 활용하는 경우도 있다. 향수, 화장품, 속옷, 콘돔 등 제품과 직접적으로 연관된 산업 분야의 광고뿐 아니라 관광 산업, 식품류, 의류, 동물 보호 캠페인, 음악 방송 등 직접적으로 관련된 것은 아니지만 다양한 영역의 광고에서 섹슈얼 디자인유머가 재미있게 표현된 사례를 확인할 수 있다. 물론 만화나 애니 등 영상물에서도 섹슈얼 디자인유머가 중요한 유머 유형인 것은 틀림없다.

광고와 섹슈얼 디자인유머

현대 소비자는 제품을 소비하면서 제품 자체의 품질이나 성능에 대한 만족을 넘어 정신적이고 감성적인 만족을 추구한다. 즉 소비의 목적이 효용성 추구에서 감정적 경험 추구로 변했다. 즉 합리적으로 사고하는 경제적·이성적 소비자에서 즐거움과 주관적 경험을 중시하는 심미적·감성적 소비자로 역할이 바뀌게 되는데, 이를 체험적(experimental) 소비 또는 쾌락적(hedonic) 소비라고 한다.[3] 과거의 소비자들이 제품의 성능이나 내구성 등에 만족했다면, 현대의 소비자들은 새로운 감성적 자극이나 주관적 경험을 통한 쾌락과 즐거움에 대한 만족 등을 추구하는 변화를 보이고 있다. 이러한 쾌락 원리(pleasure principal)에 따른 체험적 소비는 소비의 매 순간마다 느끼는 즐거움이나 주관적 체험을 중요시하는데, 이때 주요한 감정 경험의 매개체로 감각 기관인 신체에 대한 관심도 중요하게 부각된다.[4]

이러한 신체 이미지의 중요성은 개개인이 신체를 가꾸는 데 들이는 노력과 시간을 볼 때 분명하게 느낄 수 있으며, 이것을 반영하듯 아름답고 매력적인 신체를 광고의 표현 대상으로 삼는 경우가 급증하고 있다. 그뿐만 아니라 감각적인 즐거움과 신체적 쾌락을 충족하는 표현 사례가 많으며, 그 같은 욕구 충족이 행복을 약속한다고 강조하는 광고들이 많이 있다.[5] 즉 신체 이미지

를 비롯한 다양한 유형의 섹스어필 광고가 늘고 있는 것이 사실이다.

성과 연관된 문제는 사회, 문화, 제도, 도덕 등을 포함한 인간 생활 전반과 밀접한 관계가 있고, 잘못된 성적 표현은 도덕과 문화적 차원으로 사회 전반에 악영향을 미칠 수 있기 때문에 섹스어필 이미지에 관련한 정교한 연구가 필요하다. 광고뿐만 아니라 예술을 비롯한 문화 전반에서 성에 대한 관심과 우려가 성에 대한 새로운 인식의 필요성을 느끼게 한다. 특히 다양한 미디어를 통한 대량 보급으로 사회·문화적인 차원에서도 관심이 증가하게 되었다.

섹스어필은 광고 크리에이티브 요소의 하나로 효과적인 소구 방법이고, 섹슈얼 디자인유머와도 불가분의 관계에 있다. 앞에서 소개한 대로 프로이트가 유머의 유형을 공격적 유머(aggressive humor), 성적 유머(sexual humor), 모순적 유머(nonsense humor)로 구분했듯이, 유머와 관련된 연구에 족적을 남긴 주요 학자들이 유머의 유형 구분에서 성적 유머에 큰 비중을 두었다.

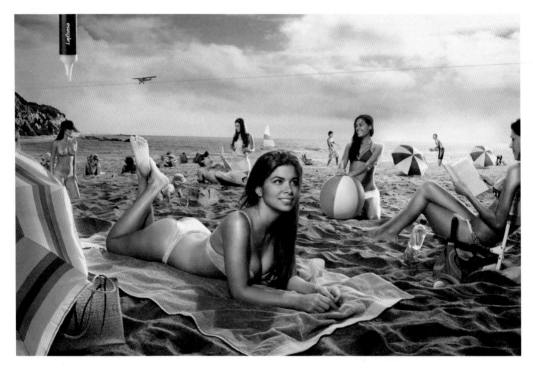

랴콘사(Layconsa) 형광펜 광고

해변에 수많은 여성들이 해수욕을 즐기고 있는
이미지로, 형광펜 위치 아래에 있는 여성은 다른 여성들과
다르다는 것을 인식하는 순간 실소를 터뜨리게 된다.
다른 여성들은 수영복을 착용하고 있지만 형광펜 아래의
여성은 가슴을 드러내고 있기 때문이다. 섹스어필로
유머 효과를 보여 주는 섹슈얼 디자인유머라고 할 수 있다.

은유와 환유의 섹슈얼 디자인유머

수사법에 따른 섹슈얼 디자인유머

과거 광범위하고 복합적인 모든 문체의 유형을 로만 야콥슨은 은유와 환유로 나누었다. 은유와 환유의 개념을 정확하게 이해하면 아이디어의 시각적 적용과 시각 이미지의 창작에 중요한 동기를 구할 수 있다. 여기에서는 섹스어필의 유형 구분을 위하여 로만 야콥슨의 은유와 환유의 구분을 채택했다. 물론 기호 사용의 맥락에 따라서 '은유가 환유로' 또는 '환유가 은유로' 파악될 수도 있는 유연한 관계로, 현대 기호학에서는 은유, 유추, 남유, 환유, 제유 등의 수사법을 모두 은유의 관련 수사법으로 보기도 한다.[6]

　　은유는 언어적 차원뿐만 아니라 시각적 차원으로도 파악할 수 있다. 이미지의 효과적인 유형 구분을 위하여 수사학 관련 선행 분류 방법을 통해 광고디자인의 생산과 분석에 적용할 수 있는 근거를 찾고, 다섯 가지 유형으로 섹스어필 디자인 이미지를 살펴본다.

은유는 성질이나 형태가 유사한 대상에서 무언가를 떠올리거나 이해하게 되는 연상 법칙에 따른 것이고, 환유는 한 대상의 특성이 그것과 연결되는 나머지를 대표한다든가 인접하거나 감추어진 어떤 것을 지시하는 연속 법칙에 따른 것이다. 그리고 은유는 유사성에 근거한 수사법인데 반해 환유는 인접성에 근거한 수사법이라고 할 수 있다. 여기에서는 광고디자인 이미지 중심의 시각적 은유와 시각적 환유로 명명한다.

1 섹스어필 이미지에서의 은유:
은유의 구조는 대상(topic-원관념)과 대체물(vehicle-보조관념)이 결합하는 형식으로, 보통 A/B = C/B의 등식으로 표현된다. 이러한 등식을 가능하게 하는 것은 A와 C의 여러 의미들 중에 연관 지을 수 있는 의미나 형태에서 유사성을 가진 B가 있기 때문이다. 시각적 은유의 경우 물리적 형태의 유사성에 근거하는 경우가 많다

시각적 이미지의 은유			시각적 이미지의 환유	
[1] 시각적 은유	[2] 시각적 유추	[3] 시각적 남유	[4] 시각적 환유	[5] 시각적 제유

은유와 환유의 관련 수사법에 따른 섹스어필 유형 분석표

2 섹스어필 이미지에서의 유추:
유추는 움베르토 에코에 따르면 A/B=C/D라는
비례식으로 표시할 수 있는 기호체다. 이 공식은
유추가 네 개의 항으로 이루어졌음을 나타내고
있다. 두 항을 가르는 사선은 형태·기능·상징·
의미상의 비례를 나타낸다. 광고디자인에서
섹스어필 이미지는 주로 남녀의 성적 관계 등이
제품 이미지로 유추 작용이 될 수 있도록
디자인된다.

3 섹스어필 이미지에서의 남유:
남유는 A/B=x/D라는 공식으로 표현할 수 있다.
남유는 말의 오용이나 남용을 일컫는 용어인데,
존재하지 않는 의미의 x에 대해 운반체 D가
A/B에 상응하는 비례 관계로 성립할 때 남유가
발생한다. 섹스어필 이미지에서는 부적절하고
과도한 표현을 하거나 엉뚱한 표현으로 차별을
시도하기도 한다.

4 섹스어필 이미지에서의 환유:
환유는 어떤 것이 그것에 연결된 나머지 부분을
대표시키는 일, 그렇게 함으로써 어떤 것에 의해
감추어진 전체를 지시하는 것이다. 즉 환유는
실체와 직접 연결된 부분을 기능적으로나
상징적으로 표상하는 기호체이기 때문에 현실체와
직접 연계되어 현실적 효과를 일으키게 된다.[7]
섹스어필 이미지에서는 흥분한 표정이나 동작으로
나머지 부분을 소비자의 상상으로 완성하도록

한다. 이처럼 기호 해석자의 관념 작용 가담 효과
(the effect of ideationparticipation)는 효과적인
디자인 크리에이티브의요소가 된다.

5 섹스어필 이미지에서의 제유:
제유는 환유와 비슷한 기호체이다. 제유는
물리적인 부분으로 전체를 표상하거나 일부만으로
나머지의 특성을 알 수 있게 하는 품성(property)
전이의 기능을 가지고 있다. 즉 제유는 어떤
대상체의 양적 다소의 관계 또는 부분과 전체의
관계로 성립한다.[8] 가령 신체 이미지의 일부를
보여 주고 전체를 상상하게 하는 기법을
제유라고 할 수 있다.

은유: 피부 크림 광고

'보다 섹시한 무릎을 위하여.'라는 문구와 함께 위에서
내려다 본 무릎과 엄지발가락의 모습을 여성의 가슴과
유사하게 조작했다.

유추: 하인즈 토마토 케첩 광고

요리: 토마토 케첩＝여성: 남성이라는 유추 관계를 만들어
닭날개, 채소 등을 섹시한 여성의 몸매와 유사하게 하고
그 파트너로 케첩을 내세운 은유 관련태를 활용했다.

은유: 패션 전문 잡지《엘르(ELLE)》화보

은유는 형태나 속성의 유사성에 근거한 수사법으로,
바나나 형태와 남성의 신체적 특성의 유사성을 이용해
섹슈얼 디자인유머를 만들었다.

유추: 에페토 악스(Effetto Axe) 광고

남성용 냄새 제거 향수 제품의 콘셉트처럼 여성에게 강한
호감을 준다는 내용을 유추의 법칙으로 유머러스하게
표현했다.

남유: 에페토 악스 광고

남성을 상징하는 픽토그램을 사용하여 여성용 픽토그램이
남성용 픽토그램으로 향한 엉뚱한 상황을 만들었다.

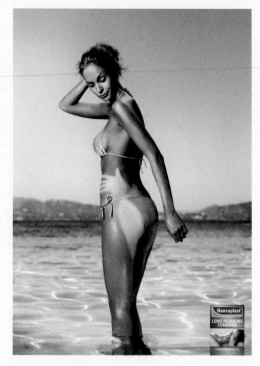

환유: 성인용품 광고

여성의 몸이 햇볕에 그을린 자욱을 과장되게 표현하여,
보는 사람들의 상상력을 자극하는 광고이다.
'긴 즐거움 콘돔'이라는 언어 메시지와 함께 이미지의
표면에 감춰진 숨은 의미를 추측하게 한다.

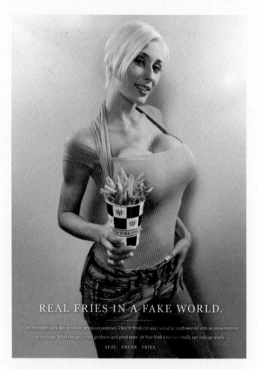

남유: 뉴욕프라이즈(NYF) 감자 튀김 광고

여성들의 가슴 성형 수술에 빗대어 가짜 세상에서 유일한
진짜 감자 튀김이라고 다소 과장되게 표현한 광고이다.

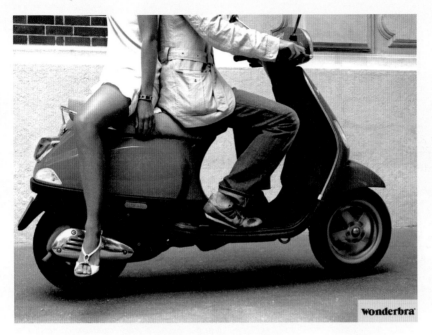

환유: 원더브라 속옷 광고

오토바이를 탄 여성이 반대 방향으로 앉아 있는 장면으로,
오른쪽 하단부에 있는 '원더브라'라는 브랜드 로고 때문에 속옷 착용 후
앞쪽으로 앉지 못하는 원인을 간파할 수 있게 한다. 환유 기법을
활용한 것으로 원인과 결과 관계를 소비자로 하여금 완성하게 한다.

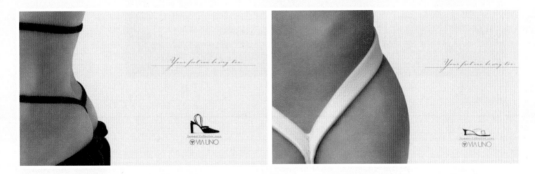

제유: 비아 우노(Via Uno) 샌들 광고

샌들을 신고 있는 뒤꿈치를 마치 여성의 신체 곡선처럼 표현하여
섹스어필을 강조하고, 섹슈얼 디자인유머를 창출했다.

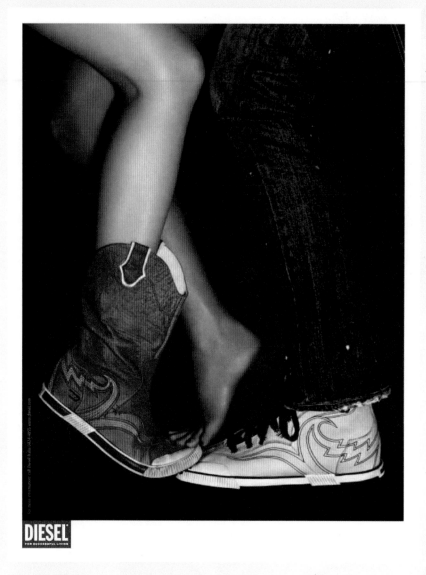

제유: 디젤 의류 광고

다른 색 피부, 다른 의상과 신발을 착용한 다리가 엉겨있는 모습으로
보는 사람의 상상력을 자극하는 제유 기법의 광고이다.

은유와 환유로 표현한 남성성과 여성성[9]

은유와 환유 기법으로 다양하게 남성성과 여성성을 표현할 수 있으며, 이 훈련 과정을 통해 은유와 환유의 시각적 표현 원리를 익힐 수 있다. 은유적 표현의 경우 형태나 속성이 유사한 기호를 찾아 촬영하여 표현하거나 실제로 제작한다. 남성이나 여성의 성질을 닮은 동물, 인형, 구두, 넥타이와 악세서리, 면도기와 화장품 등으로 표현한다. 그리고 각 성징의 형태를 닮은 알약, 과자, 꽃식물, 식물 등으로 표현할 수도 있다.

　환유적 표현으로는 남녀 얼굴이나 신체 부위를 드러내 직접 표현하거나 남녀의 일상 행위나 특징을 찾아 간접적으로 표현한다. 가령 남녀가 화장실을 사용하는 방식의 차이를 암시할 수도 있고, 남자 화장실의 여자 환경미화원의 모습 또는 여자 화장실 앞에서 여성의 백을 들고 서 있는 남자의 모습 등으로 남녀 특성을 유머러스하게 표현할 수도 있다.

남/여, 신희경, 2005

퍼스의 기호학으로 분석한
광고에서의 섹스어필 유형

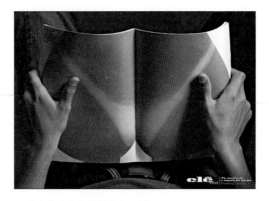

도상성과 관련된 섹슈얼 디자인유머

잡지 형식에 빌려 여성의 신체 부위를 직접적으로 노출한
경우이다. 도상성 자체가 섹스어필과 연관이 있다.
여기서는 잡지의 형식과도 연관하여 유머를 유발하고 있다.

퍼스 기호학은 기호체, 대상체 그리고 해석체의
삼원적 관계로 설명되는데, 기호체는 기호의 발
생에서 직접적으로 지각될 수 있는 부분이며, 대
상체는 기호체가 지시하는 대상물에 해당하고,
해석체는 기호 구조의 내부에서 기호체를 대상
체로 이끄는 해석 작용으로 볼 수 있다.[10] 앞서
설명했듯 퍼스는 이러한 삼원적 관계를 바탕으
로 기호 유형을 도상, 지표, 상징으로 명쾌하게
구분했다. 이것은 기호체와 대상체 사이의 관계
기준에 따라 구분한 것으로, 이러한 유형 구분은
시각 이미지에서 다양한 기호 형식을 문맥에 따
라 구분하여 분석할 수 있게 하는 근거를 제공할
뿐 아니라 이미지의 축조, 즉 디자인적 생산에 효
과적인 방법론을 제공한다.

섹스어필 이미지에서의 도상성

도상은 어떤 대상의 기호로 사용되었기 때문에
도상의 내재적인 특징은 오브제(대상체)의 특성
과 부합하고, 또한 도상의 기호체가 지시하는 대
상물과 유사한 기호 유형을 말한다. 퍼스는 '기호
가 원칙적으로 그 닮음을 통해 오브제를 표상하
려 할 때 기호는 도상적이다.'라고 언급했는데,

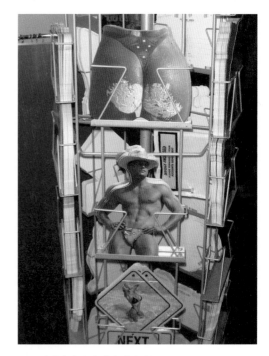

호주 관광지의 기념 엽서 가판대

남녀 육체의 도상적 성질을 강조한 상품이다.

도상적 기호에서 유사성은 지표나 상징과 구분하는 근거가 된다.

섹스어필 이미지에서 도상성은 신체 이미지 자체라고 할 수 있다. 신체의 전부 또는 일부로 성을 표현한다. 그리고 광고디자인에서는 은유를 통하여 생물이나 무생물 그리고 제품으로 섹스어필이 전이되어 페티시즘의 경향을 띠는 도상이 되기도 한다. 물론 기호 사용의 맥락에 따라서 도상에 지표성과 상징성도 나타날 수 있다.

섹스어필 이미지에서의 지표성

상품 광고의 에로티시즘 구조를 보면 성의 이미지는 오직 상품을 위해 존재한다. 때로는 여성 신체의 매력보다 광고하고자 하는 제품의 성격에 따라 비유기적 물질의 성적 매력, 즉 페티시적 섹스어필을 표현한다. 예컨대 일부 상품 광고에서 성적 본능의 구체화로 페티시 탐닉을 지향하는 경우도 발견된다. 입술, 눈, 다리, 허벅지, 발, 엉덩이 등 여성의 신체를 파편화된 대상으로 분리해 놓고 각 부위의 성적 의미를 극대화하여 특정 상표나 상품에 그대로 연결시키려 하고 있다.[11]

광고에서 볼 수 있는 섹스어필 이미지는 모델의 표정이나 동작 등이 환유적으로 물리적 인과 관계인 성적 장면으로 연결되고, 제품이나 오브제는 성적 매력을 지시하는 지표성을 강하게 띠게 된다.

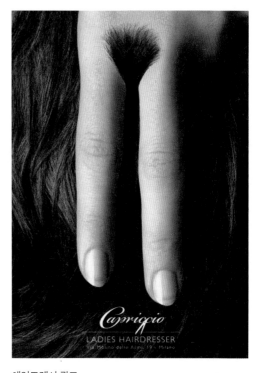

헤어드레서 광고

밀라노의 여성 전용 헤어드레서 광고이다.
여성의 머리카락을 다루고 있는 손과 머리카락이 여성의
몸을 지시하고 있다.

섹스어필 이미지에서의 상징성

상징은 기호체와 대상체 사이의 자의적이고, 관습적이며, 때로는 계약이나 약속에 의한 관계를 보여 준다. 상징은 오브제의 유사성에 근거하는 도상이나, 자연적인 근접성 혹은 연속성에 근거하는 지표와 다른 임의적인 기호이다.

은유적 표현의 경우 시각적 유사성 또는 개념적 유사성에 근거를 두는데, 개념적 유사성에 근거할 경우 성질의 공통점은 있으나 물리적 형태나 외적 특징은 완전히 다를 수 있다. 그렇기 때문에 시각적 은유는 공상적이고 초현실적인 효과로 수용자에게 어필하게 되고, 이때 상징성을 갖게 된다. 광고 표현에서 자주 접할 수 있는 페티시즘의 예를 들면 다음과 같다.

페티시즘의 대상은 일반적으로 여자의 속옷, 장갑, 손수건, 피부색, 젖가슴, 팔목, 대소변, 손 및 매니큐어를 칠한 긴 손톱, 발, 머리카락, 털코트, 꽉 끼는 가죽 바지, 긴 가죽 장화, 그물 스타킹, 하이힐, 귀고리, 목걸이, 발찌, 팔찌류의 장신구 등인데[12], 이러한 기호 중에는 도상성이나 지표성이 강조되어 보이는 경우도 있지만, 가령 하이힐과 같은 경우는 흔히 성을 상징하는 기호로 사용된다.

플레이보이 로고

1953년 휴 헤프너(Hugh Marston Hefner)가 설립한 성인 잡지 및 상품을 제작하는 플레이보이 엔터테인먼트의 토끼 형태의 로고이다. 아트 디렉터 아서 폴(Arthur Paul)이 디자인한 것으로, 플레이보이와 직접적인 상관 관계 없는 토끼를 채택하여 상징성을 부여했다.

롤랑 바르트 이론으로 분석한
은유와 환유의 섹슈얼 디자인유머

은유에 의한 섹슈얼 디자인유머 분석

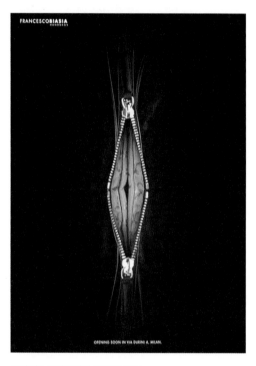

프란체스코비아지아 핸드백 광고

성적 암시를 통한 상징적 성적 소구 유형으로, 도상적 성격이 강한 하나의 기호체가 된다. 표상적 성격을 다른 것과 평행 관계로 묘사한 은유에 해당하는 광고이다.

프란체스코비아지아(Francesco Biasia) 핸드백 광고의 의미 작용을 분석하면 다음과 같다. 이탈리아 밀라노의 광고 제작사 BBDO가 만든 프란체스코비아지아 광고의 1차 기표는 전체적으로 고급스러운 가죽 질감과 핸드백 중앙부의 지퍼 사이로 드러난 주름진 안감 재질이다. 이 이미지는 수용자에게 어렵지 않게 여성의 신체를 떠올리게 하는 이미지로, 1차 기의, 즉 외시 의미를 감지하게 한다. 여성과 유사한 핸드백 이미지의 2차 기표는 은밀하고 소중한 여성성이 내포되어 있는 성적 매력이 전이된 신비로운 핸드백 이미지로 강한 성적 소구의 공시 의미가 된다.

기표	기의
고급스러운 질감의 핸드백과 지퍼 사이로 드러난 주름진 안감	여성의 성기 이미지

기표	기의
여성처럼 은밀한 형태의 핸드백	은밀하고 소중한 여성성이 내재된 신비로운 핸드백의 이미지를 강조하고 있음

환유에 의한 섹슈얼 디자인유머 분석

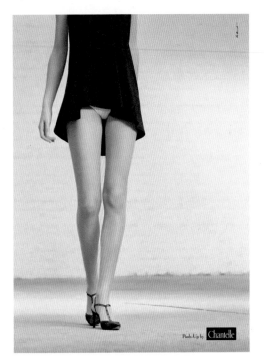

샹텔 속옷 광고

여성 란제리 브랜드인 샹텔(Chantelle)의 기능성 브래지어 광고인데, 환유의 일종인 제유 기법으로 얼굴과 상반신 일부를 보이지 않게 트리밍한 특징있는 이미지이다. 스커트 끝자락이 속옷이 보일 정도로 짧게 올라간 이미지가 강한 지표성을 갖고 있다. 즉 스커트가 올라가 있다는 사실 그 자체가 중요한 것이 아니라 그 원인에 의미가 담겨 있는 광고로, 부분이 감추어진 전체를 지시하는 환유적 표현이다.

샹텔사의 기능성 브래지어 광고의 의미 작용을 분석하면 다음과 같다. 여성 모델의 부분 이미지, 즉 얼굴과 상반신 일부를 제외한 몸만으로 성적 분위기를 연상하게 하는 기법이다. 스커트가 올라가서 속옷이 약간 보이는 모델의 이미지를 외시 의미라고 할 수 있다. 이 이미지가 전체적인 분위기와 제품 이미지로 연결되어, 제품의 사용으로 획득할 수 있는 가슴선의 보정이 성적인 매력을 연상하게 한다. 이것을 공시 의미라고 할 수 있다.

기표	기의
얼굴과 상반신이 가려진 채 속옷이 살짝 보이는 여성 모델	속옷이 보이는 의상이 주는 의아함

기표	기의
스커트가 끌려 올라가 속옷이 보이는 여성 모델의 몸, 샹텔사의 로고와 메시지	샹텔사의 로고와 메시지의 정박 기능으로 가슴선 보정으로 인한 성적 매력을 암시하고 있는 샹텔 모델과 브랜드의 이미지를 의미 작용함

디자인유머와 시각언어 그리고 게슈탈트 심리학

1. Kepes, G., *Language of Vision*,
 Paul Theobald and Company, 1969에서 참조함

2. Lester, P. M., *Visual Communication: Images with
 Messages*, New York: Wadsworth Publishing Company,
 1995에서 참조함

3. 우시우스 웡 저, 최길렬 역, 『디자인과 형태론』,
 국제, 1994에서 참조함

4. 박영원 저, 『광고디자인 기호학』, 범우사,
 2006에서 참조함

디자인유머와 기호학

1. 『광고디자인 기호학』, 22-23쪽에서 참조함

2. Sless, D., *In Search of Semiotics*, London:
 Croon Helm, 1986, p.3에서 인용함

3. 김성도, 『현대 기호학 강의』, 민음사, 1998,
 116쪽에서 인용함

4. 이강수 저, 「매스 커뮤니케이션 사회학」, 나남,
 1985, 279쪽에서 인용함

5. Peirce, C. S., *Collected Papers of Charles Sanders Peirce*,
 CP, 2.276에서 인용함

6. Peirce, C. S., 'Logic as semiotic: the theory of signs',
 Philosophical writings of Peirce, Buchler, J.,
 Dover Publication Inc., 1955, p.105에서 인용함

7. Mollerup, P., *Marks of Excellence*, Phaidon,
 1997, p.84에서 인용함

8. Peirce, C. S., *Collected Papers of Charles Sanders Peirce*,
 CP, 2.248에서 인용함

9. 소두영, 『기호학』, 인간사랑, 1996, 52쪽에서 인용함

10. Peirce, C. S., *Collected Papers of Charles Sanders Peirce*,
 CP, 2.249에서 인용함

11. 가와노 히로시 저, 진중권 역, 『예술·기호·정보』,
 새길, 1992, 45쪽에서 인용함

12. 『광고디자인 기호학』, 44-56쪽에서 참조함

13. *Marks of Excellence*, p.85에서 인용함

14. Sebeok, T. A.(ed.), *Encyclopedic Dictionary of
 Semiotics Tome 1 A-M*, Berlin·New York·Amsterdam:
 Mouton de Gruyter, 1986, p.566에서 인용함

15. 같은 책, pp.156-157에서 참조함

16. Cashill, J. R., 'Packaging Pop Mythology',
 New Languages, Ohlgren, T.H. & Berk, L. M.(eds.),
 New Jersey: Prentice-Hall, 1977, p.79을 인용한
 정성호, 「광고메시지 분석을 위한 기호학적 연구」,
 광고홍보연구 제3호, 중앙대학교 광고홍보연구소,
 1996, 53쪽에서 인용함

17. Barthes, R., *Mythologies*, London: Granada,
 1981, p.109에서 인용함

18. Fiske, J., *Introduction to Communication Studies*,
 London: Methuen, 1982, pp.144-146에서 인용함

19. Eco, U., 'The Influence of Roman Jakobson
 on the Development of Semiotics',
 Roman Jakobson: Language and Literature,
 Amstrong, D. & Schooneveld, C. H. V.(eds.),
 Lisse: The Peter de Ridder Press, 1977,
 p.45에서 인용함

20. Jakobson, R., 'Linguistics and Poetics',
 Roman Jakobson: Language and Literature,
 Pomorska, K. & Rudy, S.(eds.), Cambridges:
 Harvard University Press, 1987,
 pp.62-94을 인용한
 박정순 저, 『대중매체의 기호학』, 나남출판,
 1995, 83쪽에서 인용함

21. 박영원, 「기호학적 접근을 통한 광고디자인 이미지
 분석에 관한 연구」, 광고학연구 제14권 5호,
 2003에서 발췌 정리함

22. Nadin, M. and Zakia, R. D.,
 Creating Effective Advertising using Semiotics,
 The Consultant Press, 1994, pp. 98-99에서 인용함

23. Jakobson, R., *Selected Writing II :
 Word and Language*, Paris: The Hague Mouton,
 1971에서 참조함

디자인유머의 유형 분류법과 분석

1. 박영원, 「시각적 유머의 생산과 의미작용에 관한 연구」,
 홍익대학교 박사학위논문, 2001에서 발췌 정리함

2. 박영원의 시각적 유머 분석 방법 및 명명법
 (YWP Method: Visual Humor Analysis & Naming
 Method by Young Won Park)

3. 시각적 유머의 유형은 열 가지로 구분할 수도 있다.
 비주얼 패러디 기법과 비주얼 패러독스 기법으로
 창출한 해학의 내용이 기지, 풍자, 아이러니와
 일치할 수 있기 때문이다. 따라서 해학과 관련한
 이 두 유형을 분류에서 제외할 수 있다. 비주얼 패러디
 기법은 수용자의 배경지식을 바탕으로 각성이나
 부조화 반응을 유도하여 정신적 즐거움을 유발한다.
 비주얼 패러독스 기법은 외관과 실재 간의 대립을
 토대로 하는 역설적 기법이기 때문에 수용자의
 기대에 역행한다. 따라서 이들의 결과는 수용자에게
 지적 사고를 요구하므로, 해학이라고 구분하기 어려운
 경우가 발생한다. 하지만 이 책에서는 해학적 내용이
 기지의 내용보다 더 큰 비중을 차지하는 경우를
 완전히 배제하지 않고, 열두 가지 유형으로 구분하였다.

4. 김지원 저, 『해학과 풍자의 문학(김지원 평론집)』,
 도서출판 문장, 1983, 18쪽에서 인용함

5. 토니 마이어, 「해학과 기지의 차이」,
 『동서 문학의 해학』(제37차 세계작가대회 회의록),
 국제 P. E. N. 한국본부, 1970, p. 61에서 인용함

6. 『해학과 풍자의 문학』, 22쪽에서 인용함

7. Berlyne, D. E., 'Laughter, Humor, and Play',
 The Handbook of Social Psychology, vol. 3, 2nd ed.,
 Lindzey, G. & Aronson, E.(eds.), Menlo Park:
 Addison-Wesley Publishing Co., 1977,
 p. 800에서 인용함

8. R. L. 데어 저, 이종각 역, 『학교 교육의 사회적
 목적분류학』, 문음사, 1990, 12쪽에서 인용함

9. Barthes, R., trans. Heath, S., *Rhetoric of the Image*,
 New York: Hill and Wang, 1977,
 p. 33에서 인용함

10. 같은 책, p. 34에서 인용함

11. 같은 책, pp. 40-41에서 인용함

12. 같은 책, p. 41에서 인용함

13. 김성도, 『말·글·그림-융합 기호학의 서설』,
 한국 기호학회, 한국 기호학회 논문집, 2000,
 57쪽에서 인용함

14. Guiraud, P., trans. Gross, G., *Semiology*,
 London: Routledge & Kegan, 1975,
 p. 41에서 인용함

15. 마르틴 졸리 저, 김동윤 역, 『영상 이미지 읽기』,
 문예출판사, 1999, p. 59에서 인용함

16. 같은 책, 63쪽에서 인용함

17. 같은 책, 68-69쪽에서 인용함

18. 같은 책, 53-54쪽에서 인용함

색슈얼 디자인유머의 기호학적 분석

1. 오생근·윤혜준 공편,『성과 사회』, 나남출판,
 1998, 18-19쪽에서 인용함

2. '색슈얼 디자인유머의 생산 방법 및 분석' 부분은
 저자의 선행 연구(기호학 연구)에서 발췌 정리함

3. Hirschman, E., 'Ethnic Variation in Hedonic
 Consumption', *The Journal of Social Psychology*, 118,
 1982, pp. 225-234을 인용한
 성영신,「소비와 광고 속의 신체 이미지와
 에로티시즘」과 오성근·윤혜준 공편,『성과 사회』,
 나남출판, 1998, 193쪽에서 인용함

4. 『성과 사회』, 194쪽에서 인용함

5. 같은 책, 198쪽에서 인용함

6. 김경용 저,『기호학의 즐거움』, 민음사, 2001,
 222-223쪽에서 인용함

7. Maslow, A. H., *Motivation and Personality*, 2nd ed.,
 New York: Harper & Row, 1970,
 p. 150에서 인용함

8. 『기호학의 즐거움』, 222-223쪽에서 인용함

9. '은유와 환유로 표현한 남과 여' 사례는 홍익대학교
 2학년 광고커뮤니케이션디자인 수업 결과의 일부임

10. 김성도 저,『현대 기호학 강의』, 민음사, 1998,
 116쪽에서 인용함

11. 『성과 사회』, 25쪽에서 인용함

12. 마광수 저,『문학과 성』, 철학과현실사, 2000,
 58쪽에서 인용함

디자인유머의 활용

/4/

문화콘텐츠와 디자인유머

시각문화와 문화콘텐츠[1]

시각문화란

시각문화와 문화콘텐츠는 깊은 상호 관련을 가진다. '시각문화'라는 용어에서 '시각'은 현대 사회 소통의 중심 경로이다. 시각은 오감 가운데 우리가 처리하는 정보의 약 70퍼센트 이상을 1차 담당한다고 할 정도로 중요한 감각이다. 시각뿐만 아니라 청각, 후각, 촉각, 미각의 총체적인 감각으로부터 입력된 정보를 바탕으로 능동적이고 복합적으로 시각 정보를 처리하여 인식한다. 시각을 통하여 파악할 수 있는 인식이나 경험이 매우 중요하기 때문에 문화와의 관계에서도 가장 중요한 요소가 된다.

'시각'과 '문화'의 합성어인 '시각문화'의 정의를 살펴보자. 이 정의를 통해 이 책에서 다루는 범위를 한정할 수 있다. 시각문화는 우리들이 사회생활을 하면서 형상과 이미지를 통해 이해하고 사고하는 심상(visuality)에 관한 문화로, 시각

적으로 나타나는 문화 전반을 다룬다고 할 수 있다. 노만 브라이슨(Norman Bryson) 교수는 표상의 기호학적 개념들을 취급하는 이미지들에 관한 이야기(the his-tory of images)라며 시각문화를 기호학적으로 정의하고 있다.[2]

한편 문화학자 레이먼드 윌리엄스(Raymond Williams)는 첫째, 지적·정신적·심미적 계발의 일반 과정, 둘째, 한 시대 또는 집단이나 인간들의 특정 생활양식, 셋째, 지적 작품이나 실천 행위라며 문화의 예술적 활동을 정의했다.[3] 이 중 세 번째 정의는 신문, 잡지, 텔레비전, 라디오 등 고전적인 4대 매체와 영화를 비롯한 애니메이션, 게임, 인터넷, 모바일, SNS 등 현대 뉴미디어를 통한 문화적 텍스트, 즉 문화콘텐츠에서의 실천적 예술 행위나 디자인 행위 등 의미 형성적 실천(signifying practices)이라고 할 수 있다.

시각문화 연구는 문화 연구(cultural studies)와 시각 연구(visual studies)를 연계하여 1990년대 이후에 활발하게 이루어졌다. 시각문화 연구 가운데 미술사적 관점에서 수행된 스베틀라나 앨퍼스(Svetlana Alpers)의 연구는 이미지가 세상을 재현하는 데 중심적인 역할을 한다는 내용을 담고 있다. 즉 이미지가 문화의 특징이고 이러한 이미지가 대중에게 큰 영향을 미치는 문화적 요소라고 것이다.[4]

현대에는 미술에 대한 철학적 변화와 과학적 기술의 발달로 순수 미술과 대중 미술의 경계가 붕괴되면서 그야말로 다양한 시각적 매체를

통한 수많은 이미지의 세계가 형성되었다. 이는 제임스 엘킨스(James Elkins)도 지적한 바 있다. 현대의 이러한 이미지들은 미술 감상의 영역을 넘고 디자인 행위 등을 거쳐 다양한 매체를 통해 광범위하게 확산되어 일상의 이미지화를 이루고 있다. 더구나 실제의 재현인 이미지의 시대를 넘어 실제로는 존재하지 않는 가상의 시뮬라시옹(simulation)이 범람한다. 장 보드리야르(Jean Baudrillard)는 이에 대해 현대 자본주의 사회 안에서 소비는 실물뿐만 아니라 상징으로 소비되며, 매체가 생산한 이미지들은 사회 구성원들에게 기호로 소비된다고 했다.[5]

시각문화 연구는 사회에서 문화로 존재하는 이미지와 함께 이미지의 생산이나 형성 과정에 관한 연구를 포함한다. 이러한 시각문화가 구체적이고 역동적으로 표출되는 영역이 시각 문화콘텐츠를 포함한 문화콘텐츠라고 할 수 있다.

문화콘텐츠란

콘텐츠(contents)의 사전적 의미는 각종 유무선 통신망을 통해 매매 또는 교환되는 디지털화된 정보의 통칭이다. 사실 콘텐츠라는 용어는 한국적 용어이며, 문화콘텐츠 역시 한국에서 만들어진 조어이다.[6] 문화콘텐츠는 일반적으로 '미디어 또는 플랫폼에 담기는 내용물로서 매체와 결합하여 지식 정보의 유통 체계를 이루는 것'으로 정의된다.[7] 문화콘텐츠 산업은, 문학, 미술, 음악 등 예술적인 요소들을 바탕으로 현대인이 보고 듣고 즐길 거리를 제공하는 산업이다.[8] 1990년대까지 노동과 기술 집약적인 제조업의 시대 흐름 속에 있었고, 1990년대 이후 IT산업(전자정보산업)으로 이어지고, 1990년대 중반 이후 2000년대의 디지털 테크놀로지의 발전으로 문화콘텐츠 산업이 급속히 성장하기 시작했다.[9]

문화콘텐츠란 창의력과 상상력을 원천으로 '문화적 요소'가 체화되어 경제적 가치를 창출하는 문화 상품(cultural commodity)을 의미한다. 문화콘텐츠의 창작 원천인 문화적 요소에는 생활양식, 전통문화, 예술, 이야기, 대중문화, 신화, 개인의 경험, 역사 기록 등 다양한 요소들이 포함되어 있다. 이러한 문화적 요소는 창의성과 기술을 바탕으로 고부가가치를 창출하는 문화콘텐츠로 전환될 수 있다. 이 과정에서 창의적인 기획력은 문화적 요소에 새로운 혼을 불어넣는 원동력이 된다.[10] 즉 영화, 드라마, 만화, 애니메이션, 게임,

캐릭터, 모바일 등 다양한 장르로 창작되면서 고부가가치를 생산하는 국가경제의 성장 동력으로서 중요하다. 또한 한류 등과의 연계를 통하여 국가 이미지 제고에도 큰 영향을 미친다. 따라서 문화콘텐츠에서 재미 요소는 무엇보다 중요한 요소로, 디자인유머의 다양한 측면을 연구하여 문화콘텐츠를 생산할 수 있다.

문화콘텐츠 산업은 문화콘텐츠의 기획, 제작, 유통, 소비 등과 관련된 산업으로, 앞서 언급한 영역뿐 아니라 음악에서부터 공연, 모바일 문화콘텐츠, 하이퍼텍스트 문학, 방송에 이르기까지 다양하다. 이제 문화예술과 과학기술, 산업을 어떤 방식으로 융합해야 할 것인지 주목해야 한다. 여기서 융합이란 다양한 영역의 공통 요소를 도출하여 각 영역의 발전으로 전체에 시너지 효과를 내는 것을 말한다. 다양한 문화와 미디어 그리고 테크놀로지 영역의 컨버전스, 즉 원활한 소통과 통섭은 부가가치 창출의 핵심이라고 할 수 있다.[11] 특히 디지털 컨버전스 시대에서 각 영역 간의 유기적인 협업은 필수적이다.

이 융합의 단계에서 생각해 볼 수 있는 것이 바로 스토리텔링이다. 문화콘텐츠에서의 스토리텔링을 통한 재미 창출은 문화콘텐츠 성패 여부에 큰 영향을 미친다. 스토리텔링은 'story' 'tell' 'ing'의 세 요소로 구성된 단어로, '이야기'와 '말하다' 그리고 현재진행형의 의미를 담고 있다. 스토리텔링은 이야기성, 현장성, 상호 작용성을 포함하는 '이야기하기'를 의미하는데[12] 세

월트디즈니 미키 마우스

1928년 월트 디즈니가 제작한 단편 영화 〈플레인 크레이지(Plane Crazy)〉에 등장한 이후 세계적으로 인지도가 높은 캐릭터가 되었다. 스토리텔링 기법으로 재미 요소를 부여하고 친근한 캐릭터로 탄생시켰다.

앵그리 버드(Angry Birds)

스마트폰 게임 앵그리 버드는 2010년 출시되어 매월 4000만 명 이상의 사용자를 확보했다. 동그란 캐릭터가 자학적으로 벽돌을 부수는 단순한 스토리가 소비자들로 하여금 대리만족을 느끼게 하여 재미를 유발한다. 캐릭터를 이용한 다양한 사업에도 성공하여 OSMU (one source multi use)의 좋은 사례가 되었다.

상과 소통하는 하나의 방식이다. 이는 직접 경험하거나 목격한 이야기 또는 전해 듣거나 지어낸 이야기를 다른 사람에게 들려 주면서 생각과 느낌을 주고받는다.[13]

창작 모티프로서의 디자인유머

문화콘텐츠 원형 연구를 통한 문화콘텐츠의 콘셉트 설정, 스토리텔링을 위한 서사 구조 분석, 콘텐츠 개발을 위한 디자인 설계를 포함한 아이디어의 전개, 그리고 실제 제작 등과 같은 일련의 기획 단계에서 디자인유머는 문화콘텐츠 창작 모티프이자 구체적인 생산 방법론이 될 수 있다.

디자인유머는 스토리텔링 개발에서도 중요하게 활용된다. 스토리텔링의 원천 자료 개발에서부터 콘텐츠 스토리텔링으로의 전환, 전환 이후의 스토리텔링, 스토리텔링 리터러시(literacy)에 이르기까지 개발 단계에 따른 디자인유머의 적용 및 활용이 기대된다.

문화콘텐츠는 각 장르별 특성이 다양할 뿐만 아니라 각 콘텐츠를 구현하는 매체, 비즈니스와의 연계 방식, 즐기는 방식 등이 다양하다. 그러므로 문화콘텐츠 유형 및 개발 단계별로 디자인유머의 활용이 차별되어야 한다.

문화콘텐츠의 재미 및 디자인유머 요소 분석[14]

가. 문화콘텐츠 분석 방법

모든 분석은 목적 해결을 위한 목적 지향적 행위라고 할 수 있는데, 시각 문화콘텐츠의 분석도 목적에 따라 다양한 방법으로 진행할 수 있다. 문화콘텐츠 자체가 복합적 학문의 결합체이므로 분석도 다학문적 성격을 띨 수밖에 없다. 논리적인 분석과 객관적인 검증을 따라야 하며, 다양한 미디어나 장르의 특성을 반영해야 할 것이다.

문화콘텐츠의 분석은 시간의 축을 기준으로 크게 통시적(通時的, diachronic) 분석과 공시적(共時的, synchronic) 분석으로 나눌 수 있다. 통시적 분석은 시간의 흐름에 따른 과정의 변화를 기반으로 텍스트를 분석하는 것이고, 공시적 분석은 특정한 시대에 국한한 동시대의 텍스트를 횡으로 분석하는 것이다.

또한 분석 대상과 범위 선택을 기준으로 거시적(巨視的, macro) 분석과 미시적(微視的, micro) 분석으로 나눌 수 있다. 거시적 분석은 분석 단위를 계량 가능한 총량 개념인 국가, 기업, 환경 등 큰 단위로 설정하여 이와 관련한 종합적이고 포괄적인 이해를 위한 분석이다. 반면 미시적 분석은 한 작품의 텍스트 구조 분석과 같은 비교적 한정된 작은 단위를 분석하는 것이다. 그 외에 분석 대상의 수에 따라서 단일 대상 분석과 비교 분석

으로도 나눌 수 있는데[15] 이러한 분석 유형의 조합을 통하여 다양한 분석 유형을 진행할 수 있다.

이미지의 동적 요소의 유무에 따른 정지화상 분석과 동영상 분석도 시각 문화콘텐츠를 분석하는 좋은 방법이다. 사람들은 대상을 이해하기 위하여 지각, 인식, 그리고 해석의 과정을 통하게 된다. 기본적인 과정을 중심으로 봤을 때, 정지화상 분석은 2차원에 재현된 것이기 때문에 지각 과정에서 이를 고려해야 할 것이다. 반면 동영상 분석은 정지화상 분석과 다른 고유한 의미 생성 방식이 관행적으로 존재한다. 영화언어(film language)에는 영화에서 인간과 생활을 묘사하는 수단으로 쓰이는 조형적인 요소를 포함한 영상언어와 음악이나 효과음과 같은 음향언어가 포함된다. 이러한 영화언어의 내러티브 분석을 동영상 분석이라고 할 수 있다. 정지 화상은 이미지와 문자로 내러티브가 형성되지만 동영상은 이미지, 문자, 소리(대사, 음향, 음악 등) 등이 포함되고, 스토리와 그 스토리를 재구성하는 형식인 플롯이 중요한 분석 대상이 된다. 즉 이 책에서는 문화콘텐츠를 고찰하기 위해 시각 문화콘텐츠에서 재미를 만들거나 분석하는 방법으로, 공시적, 미시적, 단일 대상, 정지 화상 분석을 중심으로 설명하고 있다.

이외에도 학문적 영역에 따라서도 다양한 분석이 가능하다. 예를 들면 심리학, 철학, 역사, 통계학, 인문학, 사회과학 분석 등이 있으며, 기호학적 분석을 통한 의미 분석도 있다. 또한 문화 콘텐츠 유형별로 나누어 분석하는 방법도 있다. 미디어 교육의 세계적인 권위자로 알려진 런던 대학교 교수 데이비드 버킹엄(David Buckingam)은 교육 현장에서 미디어를 유형별로 분석하는 방법을 내용 분석, 텍스트 분석, 맥락 분석으로 구분했는데, 내용 분석은 포괄적인 내용을 양적으로 분석하는 단계이고, 텍스트 분석은 텍스트를 자세하게 관찰하고 그 의미를 분석하여 텍스트를 판단하는 단계이며, 맥락 분석은 텍스트와 수용자의 관계나 텍스트의 가치, 경제적 이해관계를 분석할 수 있는 단계이다.

나. 시각 문화콘텐츠의 재미 및 디자인유머 요소 분석을 위한 분석 매트릭스

다양한 미디어가 발전한 현대는 실제보다 더 실제 같은 가상의 이미지가 각광을 받고 있다. 재미의 유형도 새로운 미디어에 따른 문화콘텐츠의 다양성과 함께 복합적 형태로 나타난다. 재미있다고 느끼는 것은 사람마다 각자의 체험을 바탕으로 하며, 개인의 성향이나 상황에 따라 큰 차이가 있다. 그뿐만 아니라 사회·문화적 배경도 다양하게 영향을 미친다. 그러므로 재미에 대한 분석은 복잡하다. 더구나 시각 문화콘텐츠와 관련한 재미의 분석은 사람들이 시각 문화콘텐츠를 이해하고 즐기는 방식의 차이와 관련이 있다.

한편 재미의 가치 문제를 중심으로 살펴보

겠다. 문제의 초점은 재미를 얻기 위한 방법에 있는데, 여기서 재미란 일상이나 여가 활동 그리고 문화콘텐츠 등을 통하여 추구하는 목표 가치라고 할 수 있고, 플레저(pleasure)와 인조이먼트(enjoyment)는 재미의 하위 차원이 되며, 목표를 달성하기 위한 수단적 가치라고 할 수 있다.[16]

재미있는 시각 문화콘텐츠 제작을 위해서는 이 책의 앞 부분에서 밝힌 재미의 개념과 재미 유발 요소, 그리고 시각적 유머에 대해 인지해야 한다. 그리고 시각 문화콘텐츠의 분석 방법을 포괄적으로 고찰하고, 더 구체적인 재미 요소의 분석 방법으로 기호학적 접근을 통한 실용적인 분석 방법론을 만들어야 한다.

이 책에서는 시각 문화콘텐츠 제작을 위해 첫째, 미국의 철학자 찰스 모리스의 기호학에 근거하여 시각 문화콘텐츠의 목표 가치와 수단적 가치로 나눠 화용론적, 의미론적, 통사론적 차원으로 구분한 분석 매트릭스를 제시하였다. 이것을 활용하여 시각 문화콘텐츠의 사회·문화적 가치 및 효용성, 효과적인 의미 작용을 위한 아이디어 분석 그리고 제작을 통한 디자인적 완성도를 재미 요소와 함께 분석할 수 있는 기본적인 기준을 제시한다.

여기서 목표 가치는 디자인 프로세스의 콘셉트 설정 단계이다. 이를 기호학적 논리로 보면 화용론적 차원에서 수용자에게 어떠한 재미의 반응을 이끌어 낼 것인지를 기획하는 단계를 말한다. 유머 내용을 목표 가치라고 할 수 있고, 유머 내용을 생산하기 위한 수단으로 의미론적 차원에서 아이디어를 전개해야 한다. 통사론적 차원은 아이디어를 실제로 구현하는 단계를 말한다. 시각 문화콘텐츠를 시각적으로 완성하는 것이며, 디자인적 요소를 운용하여 제작하는 단계이다. 그러므로 통사론적 차원에서는 제작의 구체적인 프로세스나 구성 요소를 포함한 결과를 분석할 수 있다.

목표 가치	수단적 가치
– 상위 가치	– 하위 가치
– fun – 궁극적 목표 가치로서의 재미	– pleasure, enjoyment – 재미를 유발하기 위한 수단적 가치
– 상위 가치는 하위 가치를 수단으로 달성 – 궁극적 가치로 재미를 추구	– 궁극적 가치를 실현하기 위한 수단 – 수단에 해당되는 구체적인 체험이나 행동

재미의 가치 유형

목표 가치	수단적 가치	
화용론적 차원	의미론적 차원	통사론적 차원
시각 문화콘텐츠의 사회·문화적 가치 및 효용성을 중심으로 그 콘셉트의 타당성을 판단하고 분석	시각 문화콘텐츠의 효과적인 의미 작용을 위한 아이디어 분석	시각 문화콘텐츠 제작 결과물의 디자인적 완성도 판단
시각 문화콘텐츠의 재미에 관한 콘셉트가 제대로 설정되고, 적절한 미디어를 선택하여 수용자로 하여금 의도한 행동을 유발시키는가	시각 문화콘텐츠의 콘셉트에 맞게 재미 요소와 관련한 아이디어가 수용자에게 의도한 대로 전달되고 있는가	아이디어가 시각적인 요소를 포함한 디자인적 요소를 효과적으로 활용하여 재미있는 결과물로 제작되었는가

재미 생산을 위한 기호학적 접근

둘째, 롤랑 바르트의 의미 작용 이론에 근거한 기존의 기호학적 분석 매트릭스를 심리학 중심의 유머 반응 이론과 함께 활용하면 재미 유발 요소를 분석할 수 있다고 제안했다.

셋째, 로만 야콥슨의 커뮤니케이션 기능 이론에 근거한 분석 매트릭스를 제시함으로써 시각 문화콘텐츠의 재미 유발 요소를 송신자, 수신자, 메시지, 맥락, 접촉, 코드의 여섯 가지 커뮤니케이션 요소로 정리하고, 이와 연관되는 여섯 가지 커뮤니케이션 기능을 중심으로 살펴볼 수 있다고 제안했다.

디자인유머 활용과 문화콘텐츠 개발 모색

우리나라 문화콘텐츠 산업의 주요 트렌드로는 인터넷의 엄청난 진화, 높은 교육열에 근거한 이러닝(e-learning) 등의 에듀테인먼트의 성장, 디지털 컨버전스의 심화, SNS의 등장, 인터넷과 모바일 기반 콘텐츠의 성장 등을 들 수 있다.[17] 재미의 요소는 다양한 문화콘텐츠, 특히 디지털 미디어 환경에서는 필수 불가결한 요소이다.

앞에서 설명한 바와 같이 재미를 만들어 내기 위해서는 다음을 실천할 수 있다. 첫째, 유희 충동을 자극하는 새로운 요소로 유희 본능을 만족시킨다. 둘째, 긴장과 갈등을 고조시키고 축적한 다음 이를 다시 해소시킨다. 셋째, 부조화를 인식하게 하여 우월감의 경험을 제공한다. 넷째, 이중 의미의 부여로 흥미를 유발한다. 다섯째, 공

송신자	수신자	메시지	맥락	접촉	코드
감정 표현적 기능	행동 촉구적 기능	시적 기능	지시적 기능	교감적 기능	메타 언어적 기능
시각 문화콘텐츠에 표현된 내용의 의도 분석	시각 문화콘텐츠의 수용자 태도 분석	시각 문화콘텐츠 표현의 디자인 분석	시각 문화콘텐츠 노출 맥락 분석	시각 문화콘텐츠의 미디어 분석	(사회적 관습이나 문화 등) 시각 문화콘텐츠의 배경 분석
제작자가 의도한 재미와 내용이 효과적으로 표현되었는가	재미를 통해 수용자의 행동이 유발되었는가	재미 요소가 효과적으로 표현되었는가	재미를 느낄 수 있는 맥락을 구성했는가	재미있는 내용을 효과적으로 전달할 수 있는 미디어 등 커뮤니케이션 경로를 결정했는가	재미 내용이 효과적으로 전달될 수 있는 사회적 문화적 배경을 고려했는가

시각 문화콘텐츠 분석 매트릭스

유 경험이나 공감 유도로 재미를 만들어 낸다. 이를 바탕으로 디자인유머를 문화콘텐츠 분야의 다양한 장르와 단계에서 활용할 수 있다. 특히 스토리텔링에서부터 캐릭터 디자인 등에 이르기까지 체계적인 활용이 가능하다.

디자인유머의 적절한 활용을 통한 문화콘텐츠 개발 단계는 다음과 같다. 1단계는 문화콘텐츠 개발의 원천이 되는 문화 원형에 관한 연구 단계이며, 2단계는 문화콘텐츠 콘셉트 설정 단계이다. 3단계는 문화콘텐츠의 콘셉트에 맞게 제작·개발하는 단계이다. 4단계는 문화콘텐츠 산업화 방안을 구하는 단계이고, 5단계는 문화콘텐츠의 커뮤니케이션 전략을 수립하는 단계이

다. 이 다섯 단계 가운데 1단계에서 3단계까지의 과정에 디자인유머를 적절하게 활용하면 문화콘텐츠 개발의 활성화를 모색할 수 있다.

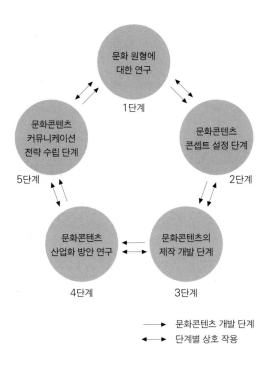

문화콘텐츠 개발 단계 →
단계별 상호 작용 ↔

문화콘텐츠 유형과 디자인유머

미디어의 변화에 따른 문화콘텐츠의 변화는 사실상 일상과 문화적 코드의 변화를 의미한다. 이렇게 일상과 문화는 다양한 문화콘텐츠에 영향을 주고, 문화콘텐츠는 일상과 문화를 반영한다.

커뮤니케이션 테크놀로지의 급속한 발전과 문화정보 산업의 다양화로 커뮤니케이션 구조는 물론 미디어에 대한 새로운 접근 방법의 연구가 필요하다. 이에 문화콘텐츠의 다양한 유형에 따른 디자인유머의 활용 사례를 살펴본다.

뉴미디어와 디자인유머

뉴미디어는 다양한 재미 요소의 표현을 가능하게 한다. 특히 스마트폰의 급속한 확산으로 스마트폰을 위한 애플리케이션의 개발이 왕성하게 이루어지고 있다. 원래 애플리케이션은 기술계산 프로그램 등 IT 분야의 전문용어였는데, 최근에는 IT 분야에 국한되지 않고 스마트폰 등에 쉽게 설치하여 실생활에 도움이 되는 실용적인 콘텐츠 활용 도구를 가르키는 용어로 쓰이고 있다.

스마트폰을 통해 현재 위치나 주변의 여러 시설, 교통 상황은 물론 전자책도 읽고 인터넷 뱅킹도 할 수 있고, 음악 감상, 게임 등 무한한 편리함과 재미를 얻을 수 있다. 이러한 디지털 기술의 특성에 따라 노는 재미, 나누는 재미, 배우는 재미를 얻을 수 있다. 노는 재미란 디지털 기술을 매개로 얻을 수 있는 재미를 말하는데, 핸드폰으로 사진을 찍고 편집하거나 커뮤니티를 형성하는 것을 생각해 볼 수 있다. 나누는 재미는 SNS, 블로그, 홈페이지 등을 통하여 정보와 즐거움을 공유하는 것이고, 배우는 재미는 다양한 지식과 정보를 학습할 뿐만 아니라 재미를 위한 콘텐츠를 확보하여 사전 지식을 배우는 것이다.[18]

하하 인터랙티브(Haha Interactive) 애플리케이션

재미있는 잠금 화면을 만들 수 있는 애플리케이션이다.
'밀어서 잠금 해제'에서 '밀어서'와 발음은 같으나 의미에
변형을 준 말장난을 활용하여 재미있는 이미지를 만들 수
있다. 즉 언어적 펀을 활용하는 동시에 패러디 기법을
활용하고 있어 유머 반응 이론의 각성 이론과 우월성
이론으로 설명할 수 있다.

말하는 고양이 톰(Talking Tom Cat) 애플리케이션

톰이라는 고양이를 만지면 그에 반응하는 애플리케이션이다.
또한 보이스 레코딩 기능을 활용한 음성 변호를 통해
고양이가 말하는 사람의 말투를 그대로 따라하여 재미를
더해 준다. 즉 비주얼 패러독스 기법을 활용하여 고양이가
사용자와 동일시되기도 하고 객체가 되기도 하면서
즐어움을 준다.

캐릭터와 디자인유머

캐릭터의 사전적 의미는 성격, 인격, 소설·희곡이나 연극 등에 등장하는 인물, 문자, 기호[19]이다. 그리고 한국문화콘텐츠진흥원(KOCCA)은 캐릭터를 특정한 관념이나 심상을 전달할 목적으로 의인화하거나 우화적으로 형상화하고, 고유의 성격 또는 개성을 부여한 가상의 사회적 행위 주체[20]라고 정의했다.

캐릭터 산업은 문화콘텐츠 산업의 주요 산업으로, 캐릭터의 가치가 브랜드 가치로 연결되어 매출을 상승시키고 고객 서비스 효과도 높인다. 캐릭터의 가치는 애니메이션, 게임, 만화, 출판, 팬시, 기업 및 브랜드 광고 등은 물론 테마파크, 음반, 공연예술 등 문화콘텐츠 전반으로 연계되어 문화콘텐츠 산업을 활성화한다. 그러므로 우리나라를 비롯한 많은 나라에서 캐릭터 산업을 국가의 주요 성장 동력 산업으로 보고 있다.

캐릭터의 성공적인 개발을 위해서는 철저한 시장조사, 차별화 전략, 다양한 미디어에 대한 적응성, 일관된 아이덴티티의 확보는 물론이고, 캐릭터와 캐릭터 상품에 적합한 미디어에 맞춘 상품화와 마케팅 전략 등이 필요하다.

캐릭터의 외형은 먼저 수용자의 호감을 살 수 있는 것이어야 한다. 호감을 줌으로써 커뮤니케이션이 가능하게 되고 충성도가 높아지기 때문이다. 이를 위해 대부분의 캐릭터는 인간의 모습을 과장시켜 유머러스하고 친근하게 표현된

다. 하지만 캐릭터 자체만으로 그 캐릭터의 아이덴티티를 생성하기는 어렵다. 그렇기 때문에 시각적으로 친근하고 호감 가는 창의적인 캐릭터에 재미있는 스토리를 접목시켜야 한다.

캐릭터의 스토리 구성에서는 캐릭터의 정체성에 대한 전체적인 구조를 만드는 것이 중요하다. 주인공 캐릭터의 콘셉트를 중심으로 생각이나 철학을 정리하고 그와 관련하여 프로필과 가족 및 친구 관계 등을 설정한다. 또 재미를 더하기 위하여 대립과 갈등 구조 등을 형성해 스토리를 전개한다. 서브 캐릭터 디자인를 메인 캐릭터와 함께 스토리 전개에 맞추어 디자인하게 되는데, 〈포켓몬스터〉나 〈디지몬〉의 경우 150여 개가 넘는 서브 캐릭터를 개발하여 성공했고, 우리나라의 둘리나 뽀로로도 문화콘텐츠 산업의 성공 사례가 되었다.

성공하는 캐릭터의 중요한 조건은 실루엣만으로 인식할 수 있는 명쾌한 형태이다. 단순하고 독창적이면서 동시에 무엇보다 재미있는 스토리가 배경이 되어야 한다. 한국문화콘텐츠진흥원에서는 캐릭터의 디자인 원칙 일곱 가지을 친숙함, 구체성, 편안함, 신선함, 감정을 표현하는 색상, 정확한 색상, 상품화 가능성[21]이라고 했다. 결국 캐릭터의 성공을 위해서는 상품화할 수 있도록 단순하고 독창적이며, 친근함을 줄 수 있는 디자인이어야 한다.

헬로키티 캐릭터

1974년 일본의 캐릭터 디자인 회사 산리오에서 개발하여 1975년 출시한 캐릭터로, 일본에서 가장 높은 시장 점유율을 차지하고 있다. 만화나 애니메이션, 게임 등, OSMU에서 가장 성공한 캐릭터이기도 하다.

광주김치축제 캐릭터

캐릭터 제작할 때에는 각각의 개성 있는 형태, 색상, 질감 등의 시각언어를 사용한다. 김치축제 캐릭터는 김치와 깍두기 등의 형태를 단순한 선으로 의인화하여 시각적 유머를 창작했다.

〈호빵맨〉 애니메이션 캐릭터

1988년 일본 TV 방영용 애니메이션으로 제작되어 일본에서뿐 아니라 우리나라에서도 인기를 얻었다. 캐릭터는 단순한 원형으로 구성되어 있지만, 오히려 그 단순함이 친근감을 준다.

「놓지마 정신줄」 웹툰 캐릭터

「놓지마 정신줄」「패션왕」「고삼이 집나갔다」「노블레스」 「신의탑」「마음의 소리」 등 온라인에서 인기를 끌고 있는 웹툰은 현 세태를 반영하는 동시에 다양한 유형의 유머를 즐길 수 있게 한다.

〈심슨네 가족들〉 애니메이션 캐릭터
미국의 전형적인 중산층 가정을 배경으로 정치 및
사회 전반에 대해 강하게 풍자하며 성인용 애니메이션으로
인기를 끌고 있다. 각종 영화나 연예인 그리고 음악 등을
패러디하고 사회 문제화하여 주목받음으로써 애니메이션의
영향력을 확대했다. 타임지로부터 20세기 최고의
TV 시리즈로 선정되기도 했다.

애니메이션과 디자인유머

애니메이션은 현대 대중문화를 이끄는 중요한 문화콘텐츠의 하나이다. 무생물이나 상상의 물체에 인위적인 조작을 통하여 마치 사람이나 생물이 움직이는 것과 같은 움직임을 만들어 준 것으로, 스토리를 가지고 있는 시각적인 이미지로 표현된다.

영화와 마찬가지로 스토리를 중심으로 전개되기 때문에 '애니메이션에서의 디자인유머'라는 개념은 '애니메이션에서의 희극성'이라고 할 수 있다. 하지만 애니메이션은 영화와 전혀 다른 희극성의 세계를 가지고 있다. 애니메이션은 비사실적이고 주관적인 이미지를 과장과 변형된 이미지로 재현하는 특성 때문에 웃음의 가치를 제대로 인정받지 못하고 오락적 요소로만 폄하되어 왔다.[22] 하지만 현실에서는 불가능한 가상의 세계를 가시화하고, 현실의 인물과는 전혀 다른 매력의 캐릭터를 탄생시킨다. 스토리도 인간 중심에서 벗어나 동물을 비롯한 모든 사물을 등장시켜 현실에 존재하지 않는 새로운 세계를 창조하여 재미를 더한다.

237

가. 애니메이션에서의 디자인유머,
희극성의 특징

애니메이션에서 나타나는 희극성은 영화를 비롯한 다른 문화콘텐츠와 비교하여 다음과 같은 특징을 가진다.

첫째, 애니메이션 캐릭터의 표정, 이미지, 동작, 그리고 분위기에 이르기까지 다양한 표현이 가능하고, 관객도 현실과의 괴리를 당연하게 받아들이며 즐거워한다. 이러한 무한한 표현의 가능성 덕분에 스토리 또한 자유롭다.

영화에서처럼 사람이 인물의 우스꽝스러운 표정이나 행동 연기를 하게 되면 아무리 과장된 연기를 하더라도 인간사의 실제와 닮아 있다. 반면 애니메이션은 제약이 덜 하기 때문에 터무니없을 정도의 비현실적이고 초현실적인 과장과 왜곡이 희극성의 기본이 된다. 즉 애니메이션에서 희극성은 현실계에 존재하지 않는 완전히 재창조된 웃음의 세계라고 할 수 있다.

둘째, 애니메이션에서는 사실을 기반으로 하는 유사성에서 완전히 벗어나 현실에서 불가능한 반전이 나타나며, 다양한 반전이 애니메이션 특유의 희극성이 된다. 반전에는 내용의 반전은 물론 분위기의 반전, 이미지의 반전, 행동의 반전이 있다. 분위기의 반전은 긴박함에서 느슨함으로, 공포에서 가벼움으로 반전되는 경우를 들 수 있고, 이미지의 반전은 깨끗함에서 추함으로, 무서운 이미지에서 귀여운 이미지로, 그리고

연약함에서 강함으로 등의 반전이 있다. 행동의 반전은 자연스러움에서 인위적 표현이나 어울리지 않는 목소리와 표정으로, 그리고 당당함에서 비굴함으로 반전되는 경우를 들 수 있다. 이처럼 내용 면에서나 표현 면에서 나타나는 화려한 반전이 애니메이션에서 특별한 재미 요소로 작용한다.[23]

셋째, 연극이나 영화에서는 극단적인 공포의 표현으로 공포라는 장르를 구분하지만, 애니메이션에서는 그렇지 않다. 기괴함(grotesqueness)이 모든 애니메이션 예술의 중심[24]이라고 할 수 있을 정도이다.

가령 영화나 연극에서는 그 대상이 사실적이고 현실과 거의 같은 물리적 속성으로 형상화되기 때문에 공포감을 느끼게 하지만, 애니메이션에서는 신체적 해체와 과장이 노골적이더라도 관객들이 심각하게 받아들이지 않고 희극적으로 받아들이는 경우가 많다. 그 이유는 대상물이 손상을 받지 않는다는 사실을 인식하고 있기 때문이다. 그러므로 이러한 공포감이나 기괴함이 애니메이션에서는 웃음이나 정신적인 즐거움을 유발하고 희극성의 조건이 될 수 있다.

넷째, 애니메이션은 작가의 주관적인 생각과 예기치 못한 상황을 전개함으로써 긴장과 놀라움의 재미를 창작한다. 하지만 이러한 파격적인 서사 구조도 관객의 경험에 근거한 소통이 없으면 소용없다. 즉 희극성은 전달되는 것이 아니고 수용자에 의해 재생산되는 것이라고 할 수 있

다. 현실보다 훨씬 더 과장되게 표현한 부분과 실제 표현하지 않은 부분이 환유적으로 연결되면서 더욱 흥미를 느끼게 한다.

다섯째, 인간 현실에 존재할 수 없는 환유적 특성에 따라 애니메이션 이미지로 실제 보는 것과 인접한 환상을 경험한다. 즉 비현실적이고 초현실적인 이미지가 인간 존재를 초월하는 신화성으로 관객을 이상과 상상의 세계로 인도하는 특징을 가지고 있다고 할 수 있다.

한국, 일본, 미국 등 각 나라의 애니메이션은 역사, 사회·문화적 배경에 따라 서사에 관한 정서나 태도는 다를 수 있지만, 애니메이션에서 표현되는 독특한 상상의 세계와 그 세계에서의 웃음과 이상, 그리고 애니메이션 특유의 희극성은 공통된다.

나. 앙리 베르그송 이론과 애니메이션에서의 희극성

앙리 베르그송은 일반적인 형태와 움직임에서 희극성을 고찰했다. 그리고 상황의 희극성과 언어의 희극성, 성격의 희극성 등으로 나누어 설명했다. 이를 애니메이션에 나타나는 희극성에 적용하여 살펴보면 다음에 나오는 표와 같다.

다. 애니메이션에서의 디자인유머 분석

애니메이션의 주요 관객인 어린이의 반응에 주목할 필요가 있다. 어린이가 애니메이션을 좋아하는 이유는 현실에서 불가능한 배경, 실제와 달리 간단하게 반추상화된 캐릭터의 이미지, 일상의 보편적인 경험에서 벗어난 움직임의 묘사, 비현실적인 과장 등 애니메이션 특유의 황당하고 비논리적인 표현과 이야기의 전개 등에 있다. 이 같은 요소들이 어린이에게 즐거움과 만족, 긴장의 이완과 같은 심리적 충족감을 제공해 준다.

앞에서 논한 애니메이션 특유의 희극성을 바탕으로 다시 정리하면, 애니메이션에서 재미를 느끼는 요인은 다음과 같다. 어린이 중심의 인물 관계, 이해하기 쉬운 단순한 플롯, 매력적인 캐릭터, 다양한 액션 장면, 과감한 정지 영상, 적절한 음향 효과 그리고 화려한 배경 화면 등이다. 대중적 인기를 누린 대부분의 애니메이션은 재미를 느끼게 하는 요인을 충족시키고 있다. 유머, 재미 그리고 희극성에 관한 논리를 바탕으로 지명도가 높은 국내외 애니메이션 사례를 구체적으로 분석하고 실증적으로 연구하는 것이 애니메이션 분야의 발전을 위하여 필요하다.

앙리 베르그송의 희극성에 관한 관점	애니메이션에서의 희극성
형태의 희극성	애니메이션에서 형태의 변형 범위는 무한하다. 얼굴의 대칭이나 표정을 예상하지 못할 정도로 왜곡하거나, 현실에 존재하지 않는 새로운 형태를 창작하여 희극성을 발생시킨다. 물론 이렇게 형태와 관련 있지만, 기대하지 못했던 새로운 경험을 하게 만들기 때문에 '상황의 희극성'이라고 해석할 수도 있다.
움직임의 희극성	현실에서는 불가능한 움직임을 애니메이션에서는 가능하게 할 수 있다. 그리고 희극적 효과를 유발하는 반복적 행위나 그 자체로 완전한 희극적 결과를 보여 주는 슬랩스틱 등으로 웃음을 유발한다. 이러한 움직임의 희극성은 애니메이션 특유의 기술로 극대화할 수 있다.
상황의 희극성	상황의 희극성은 형태나 움직임의 희극성의 개념과 상호 한정적인 것이 아니고 부분적으로 중첩된다. 인간의 움직임을 기계가 움직이는 것처럼 표현해서 기대했던 맥락과는 달리 예상하지 못했던 상황을 경험한다면 상황의 희극성이 발생한 것이다. 상황의 희극성은 이전 정보와 새로운 정보와의 대비로 성립할 수 있는데, 서사 진행과 밀접한 관계를 가지고 있다.[25]
언어의 희극성	애니메이션 캐릭터의 언어적 표현은 의미의 이중성뿐만 아니라 말의 형식을 통해서도 희극성을 느낄 수 있게 한다. 말의 형식을 내용에 어울리지 않게 과장함으로써 형식과 내용의 이중성을 유발하는 과장된 목소리와 빠른 대사 등이 여기에 해당된다.[26] 문장의 반복, 발음과 의미 사이의 차이를 활용한 말장난 등도 포함된다.
성격의 희극성	성격의 희극성은 애니메이션에 등장하는 캐릭터의 성격과 관련된 것으로 볼 수 있다. 캐릭터가 실제 존재를 대표할 때 희극적 효과가 생길 수 있는데, 애니메이션에서 재현된 인물은 사실보다 단순하거나 과장된 모습으로 묘사된다. 이때 현실과 일치하지 않는 성격도 재미를 유발할 수 있다. 또는 현실에 존재하지 않은 캐릭터로 새로운 성격을 창작할 수도 있다.

앙리 베르그송 이론으로 본 애니메이션에서의 희극성 특징

나는 이상한 사람과 결혼했다(I married a strange person),
빌 플림턴(Bill Plymton), 1997

어느 신혼부부가 경험하는 터무니없이 엉뚱한 스토리와
기괴하고 엽기적인 장면이 전개되는 애니메이션이다.
현실에는 있을 수 없는 인물의 왜곡된 표정도
애니메이션에서는 희극성으로 받아들여질 수 있다.

대화의 가능성(Dimension of Dialogue),
얀 스반크마이에르(Jan Svankmajer), 1982

진흙으로 만든 남녀의 형상과 일상의 각종 도구, 음식 등으로
콜라주된 이미지들이 서로 삼키고 토하는 장면을 반복하는,
초현실주의적이고 기괴함으로 가득한 애니메이션의
한 장면으로 희극성 요소가 내포되어 있다.

〈톰과 제리〉 애니메이션

〈톰과 제리〉는 1940년대 MGM사가 단막극 시리즈에
기반을 두고 제작한 극장용 단편 애니메이션에서 출발하여,
1975년 TV 방영 이래 오늘날에 이르기까지 변함없는
사랑을 받아 온 고전 애니메이션이다. 유머러스하고 과장된
상황 설정 및 캐릭터의 우스꽝스러운 몸동작과 표정이
재미있다. 애니메이션에서 표현된 동작의 대부분이
과장되지만, 〈톰과 제리〉는 소위 슬랩스틱 코미디라고
할 수 있을 만큼 현란한 동작을 보여 준다.

〈니모를 찾아서〉 애니메이션

디즈니와 픽사의 합작 애니메이션 〈니모를 찾아서〉는 정밀한 제작 기술, 아름다운 색채, 방대한 스토리로 구성된 거작이다. 또한 개봉 당시 3억 달러가 넘는 수익을 거두어 그해 애니메이션에서 최고의 수익 규모를 기록했다. 애니메이션 캐릭터의 표정이나 동작은 그 자체의 골계성만으로도 유머러스하다.

아래는 니모의 행방을 찾는 주인공 일행이 니모가 있다는 시드니가 어디인지 묻는 장면이다. 물고기 떼가 뭉쳐 시드니의 오페라하우스의 외형을 만들어 위치를 설명하고 있어 관객에게 웃음을 준다. 이 장면의 디자인유머 생산 방법은 패러디이다.

〈슈렉〉 애니메이션

〈슈렉〉의 한 장면으로, 이솝우화의 「펑 터진 개구리」에서 개구리가 소를 따라하다 결국에는 터져서 죽는 이야기를 패러디했다. 먼저 수용자 반응 이론을 중심으로 각성 이론에 근거하여 웃음이 유발되는 이유를 설명할 수 있다. 슈렉이 개구리를 잡아 바람을 불어 넣어서 풍선을 만들 때의 긴장감이 풍선을 날려버림으로써 웃음과 함께 해소되기 때문에 각성 이론에 부합한다. 또한 공주를 사랑한 슈렉이 풍선을 만들기 위해 소재를 가리지 않고 개구리나 뱀을 잡아 바람을 넣는 행위 자체가 순박하고 익살스러운 해학을 느끼게 한다. 유머의 생산 방법은 주로 편과 패러디가 활용되었는데, 이솝우화의 한 장면을 패러디한 동시에 생물이 풍선으로 변하면서 다의적 의미가 부여되어 웃음을 유발하고 있다.

광고 및 시각 커뮤니케이션과 디자인유머

광고 커뮤니케이션과 디자인유머

광고란 커뮤니케이션의 한 형태이다. 커뮤니케이션은 사람 간의 생각이나 지식, 정보, 의견, 의도, 느낌, 신념, 감정 등을 주고받아 공유 또는 공통화하는 '소통'이다. 즉 인간이 서로 의미를 공유함으로써 이해와 합의에 도달하고, 공동체 규범이 되는 문화를 창출하는 것을 커뮤니케이션이라고 한다.[1]

광고는 매체라는 커뮤니케이션 채널을 통해 우리에게 도달한다. 광고 매체는 수용자에게 광고를 보여주기 위해 이용하는 유료 수단이다. 역사적으로 광고주들은 메시지를 전달하기 위해 전통적인 매체, 즉 라디오, TV, 신문, 잡지 그리고 빌보드를 이용했다. 그러나 오늘날은 과학 기술의 발달로 인하여 쌍방향 매체 등을 포함한 다양한 매체를 통해 광고 메시지를 소비자에게 전달할 수 있게 되었다.

대부분의 광고는 제품, 서비스, 아이디어에 대한 소비자의 관심을 전환하기 위한 설득적 의도를 담고 있다.[2] 디자인유머는 광고에서 콘셉트뿐만 아니라 시각적 광고 요소(모델, 배경, 음악, 타이포그래피)를 통한 설득적 의도를 강화하는 요인이 된다.

현대 광고는 제품의 정보 제공보다 다양한 표현 방법을 통하여 이미지를 강조하는 감정적 소구가 늘고 있다. 그 이유 가운데 하나가 소비자의 구매 결정 요인으로 필요나 기능성 등의 이성적 기준을 넘어 감성적 판단의 비중이 증가하고 있기 때문이다. 그러므로 광고의 기능도 정보 제공 기능 이외에 간접적인 이미지 창출 또는 오락 기능 등이 매우 중요하게 부각되고 있다.

이 같은 현상은 제품 간의 기능적 차이가 약화될수록 더욱 분명해지고 있다.[3] 포화 상태의 광고 환경에서 광고 효과를 얻기 위해서는 소비자의 긍정적인 감정을 유발하는 것이 중요할 뿐만 아니라 소비자의 인지를 통합하는 것이 필요하다. 여기서 재미를 이용한 마케팅 기법, 즉 펀마케팅(fun marketing)이 유용하다고 볼 수 있다. 펀 마케팅은 기본적으로 긍정적 감정 바탕의 자극 자체에서 느끼는 정서적 재미와 정보처리를 통한 인지적 재미를 활용한다.[4] 현대의 소비 결정 요인으로 필요에 의한 선택과 함께 즐거움과 재미를 선택하는 양상이 있기 때문에 재미 소비가 새로운 트렌드로 부상하고, 펀 마케팅이 대세가 되고 있다. 그러므로 광고에서 유머의 활용은 매우 중요하다.

유머의 유형 가운데 광고에서 가장 중요한 요소는 기지라고 할 수 있다. 넓은 의미의 유머와 정확히 구분되는 것은 아니지만 협의의 유머, 즉 해학은 정적인 성격이, 기지는 지적인 성격이 강하여 비슷한 지적 수준에서 원활한 효과가 나타난다. 그러므로 기지는 어떤 특정 대상이 소구하는 광고 수단으로 유용하다.

기지는 언뜻 보아서는 서로 하나가 되기 힘든 관념 간의 관련성을 민첩하게 포착하고 경쾌하고 교묘하게 표현함으로써 의미와 무의미, 진실과 과장의 순간적인 전환이나 교차를 보여 주고 유머 효과를 일으킨다. 이는 본질상 특히 언어적 표현에 의한 것이 많은데, 미국을 중심으로 그래픽 위트[5]라는 용어가 광고나 광고 관련 디자인에서 시각적으로 적용된 기지를 설명하고 있다. 그래픽 위트는 결국 의도에 따라 시각적으로 생산된 유머를 의미하는데, 이러한 인쇄 매체 광고에서 디자인유머 생산은 가장 창의적인 방법이 될 수 있다.

광고의 기능과 유머 효과

1970년대와 1980년대 광고에서 나타나는 유머 효과를 사회과학적으로 연구한 결과를 고전이라고 할 만큼, 광고에서 유머 효과의 효용성은 이미 여러 선행 연구를 통하여 증명된 바 있다. 특히 몇 가지 주목할 만한 연구가 있는데, 리나 바토스(Rena Batos)의 연구 결과에 의하면 광고에 대한 선호도와 관련된 변수 중 유머가 가장 핵심적인 변수인 것으로 나타났다.[6]

광고는 다양한 매체를 통하여 상업적인 목적으로 메시지를 전달하는 기능이 주요하지만 이러한 기능의 수행에만 국한되지 않는다. 현대 사회에서 광고는 경제적 측면이나 사회·문화적 측면에서 다양한 기능으로 막대한 영향을 미치는 것이 사실이다. 광고의 기능에서 긍정적 기능뿐 아니라 역기능, 즉 부정적 기능도 간과할 수 없다. 유머 효과는 광고의 역기능을 완화하는 역할을 한다는 연구 결과도 있다.

이러한 관점에서 광고에 나타나는 유머 효과에 관한 대표적인 연구 가운데 1973년 브라이언 스턴탈(Brian Sternthal)과 사무엘 크레이그(C. Samuel Craig)의 연구가 있다. 광고의 가장 자주 인용되는 내용으로, 다음과 같다.

	긍정적 기능	부정적 기능
경제적 측면	경제 성장, 투자 및 고용 촉진	자원 낭비
	경쟁 유지	독점 유도
	소비자에게 경쟁의 고지와 촉진	비가격 경쟁 일반화
	신제품 시장 확대	진입 장벽 형성
	기업 상품 간 경쟁 촉진	기업 간의 출혈 경쟁
	기업 규모의 계속적 이익 실현	원가 및 가격 인상
	기업의 마케팅 위험과 불확실성 감소	과대 이익 획득
	소비자에게 무료 정보 제공	낭비 조장 및 오도적 정보 제공
	수요 환기, 유지, 안정화	충동구매 유도
	생활 수준 향상을 위한 유인 제공	소비 심리 조장
사회·문화적 측면	정보 제공	문화 의식 획일화
	생활양식 창조	도덕 및 윤리 의식 저하
	대중 매체 육성	계층 의식 조장
		허위 욕구 창조

광고의 긍정적 기능과 부정적 기능[7]

1 유머러스한 메시지는 주의를 끈다.

2 유머러스한 메시지는 이해하는 데 좋지 않은 영향을 끼칠 수 있다.

3 유머는 거부감을 줄이고 논란을 감소시킨다.

4 유머 소구(humor appeal)도 설득력은 있으나 신중한 소구(serious appeal)보다 못할 수 있다.

5 유머는 신뢰도를 높여 주는 경향이 있다.

6 유머는 수용자의 특성에 따라 다르게 해석될 수 있다.

7 유머러스한 내용은 정보에 대한 선호도를 높이고, 긍정적인 분위기를 조성한다.

8 유머는 긍정적인 분위기를 강화시키며, 설득력 있는 전달 효과를 증대시킨다.

또한 스턴탈과 크레이그는 앞으로의 연구 방향도 제시했다.

1 다른 직선적인 소구 방법에서의 유머 도입은 설득력을 증가시키는가.

2 유머러스한 끝맺음이 광고 효과에 영향을 주는가.

3 어떤 특정 상품이 유머 사용에 더 효과적인가.[8]

이 연구의 결론이 일반적이고 잠정적이기는 하지만, 1973년 이후 여러 학자들이 진행한 연구에서 상당한 비중을 가지고 인용되었다. 그러나 스턴탈과 크레이그의 결론의 범주를 벗어나지는 못했다.[9] 또한 광고에서 나타나는 유머 효과의 부정적 측면, 무의미함에 관한 연구, 심리학이나 언어 또는 교육 등 다른 학문 영역에서 행해진 연구도 일치된 결과와 일관된 경험적 정의를 도출해 내지 못하고 있다.[10]

사실 미국에서도 1980년 이전에는 일반적인 유머의 기능과 효과에 관한 연구가 주로 광고 밖의 분야인 연설 등의 커뮤니케이션이나 심리학, 언어학, 의학 등의 분야에 치중되었고, 그 이후에서야 광고 안에서 유머 효과, 주로 유머 효과가 회상, 이해, 정보원의 신뢰성, 설득 등에 미치는 영향에 대한 연구가 실행되기 시작했다.[11]

이에 광고와 연관한 유머 효과 초기 연구 중 1985년 던컨(C. P. Duncan)과 넬슨(J. E. Nelson)의 연구[12]에 주목할 필요가 있다. 이들은 유머의 섬세한 차이에 대한 피실험자의 인지 정도를 파악한 후, 그것을 기억성과(記憶成果)와 연계하여 유머 효과를 연구했다.

던컨과 넬슨은 광고 분야에서 유머 소구의 효과에 관한 기존의 선행 연구가 결론 도출에 실패한 요인을 지적했다. 대다수의 연구에서 유머 인지의 개인적인 차이를 제어한 독립변수(獨立變數)로서의 유머를 사용하지 않았다는 점을 언급했다. 여기서 유머 인지 못지않게 더욱 중요한 것은 어떠한 유머 유형을 인지했느냐는 것이다. 왜냐하면 각기 다른 유머 유형으로 다양한 유머 반응을 일으킬 수 있고, 이로 인하여 스턴탈과 크레이그 연구의 잠정적인 결론처럼 우리가 일반적으로 생각하고 있는 유머 효과와는 전혀 다른 예상하지 못한 결과를 초래할 수 있기 때문이다. 이 사례는 급변하는 미디어 환경에서도 재고해야 할 유머의 중요성에 관한 내용을 담고 있다.[13]

그 이후로 현재에 이르기까지 광고학, 심리학, 커뮤니케이션학, 기호학 등 다양한 학문 영역에서 광고와 유머 관련 연구가 이루어지고 있다. 광고에 나타나는 유머 효과에 관한 최근 연구[14]들을 종합해 보면 다음과 같은 기능의 장단점을 논하고 있다. 먼저 장점으로, 유머는 수용자의 주의를 끌고 메시지의 이해나 브랜드명 기억에 도움을 준다. 즉 메시지의 성공적인 전달에 바람직한 분위기를 창출하며, 동시에 수용자의 주의를 분산시켜 반박 주장을 억제하고 다양한 방식으로 정보 처리되게 영향을 미친다.

하지만 다음과 같은 단점도 무시할 수 없다. 유머는 소비자 각자의 취향에 따라 유머로 받아들일 수도 있고 그렇지 않을 수도 있다. 즉 성별이나 연령, 학력 그리고 소득 수준의 차이 등으로 유머에 관한 반응이 달라질 수 있다. 국가별, 시대별로도 차이가 있을 수 있고, 사회·문화적 차이로도 유머에 대한 반응이 달라질 수 있다. 또한 유머 광고는 반복 노출에 취약하다. 노출 빈도가 높을수록 흥미나 주목 효과가 떨어지고 유

치하게 느껴질 수 있다. 지나치게 유머만 강조한 경우도, 의도한 광고 메시지의 성공적인 전달을 방해한다. 특히 수용자에게 즐거움을 제공하고 호감을 끌 수는 있어도, 구매 행위에 영향을 주지 않는 경우도 있다.

광고디자인 과정과 디자인유머

찰스 모리스의 기호학 이론에 기초하여 광고 커뮤니케이션을 다음과 같이 규정할 수 있다. 소비자(수신자)에게 효과적으로 작용할 수 있도록 계획(화용론적 층위)해야 하고, 유의미한 발상(의미론적 층위)을 해야 하며, 커뮤니케이션에서 기호를 통해 의도한 의미를 정확히 전달하도록 표현해야 한다(통사론적 층위).

즉 화용론적 층위에서 광고 커뮤니케이션은 제품과 소비자 조사 그리고 시장 분석 등을 통하여 광고 콘셉트를 설정하는 것이다. 그리고 적절한 미디어를 통하여 소비자에게 효과적으로 전달하고 광고로 소비자 행동을 유발하게 기획하는 것이라고 볼 수 있다. 또한 의미론적 층위에서는 결정한 광고 콘셉트를 효과적으로 실현할 수 있는 아이디어를 구하는 것이며, 통사론적 층위에서는 그 아이디어에 맞는 광고 표현을 위한 요소(사진, 일러스트레이션, 헤드라인, 바디카피, 보더라인 등)를 수집하거나 의뢰하여 제작하고 의미가 효과적으로 전달되게 레이아웃을 완성하는 실

제 제작의 과정을 거친다.

이러한 맥락과 마찬가지로 디자인유머 콘셉트 도출 과정에서는 유머의 활용 여부, 그리고 활용한다면 유머의 어떤 내용을 어떤 비중으로 활용하는가의 문제를 결정하게 된다. 이때 유머 반응의 문제도 함께 고려해야 한다. 즉 각성 이론, 부조화 이론, 우월성 이론 등을 근거로 소비자 반응을 유발하는 유머 내용을 결정하고, 이러한 유머 활용을 위한 구체적인 아이디어를 구하여 디자인유머의 생산 방법을 모색해야 한다. 마지막으로 구체적이고 실제적인 제작 방법을 결정한다. 이러한 광고 및 시각 커뮤니케이션을 위한 디자인유머의 제작 과정이 순차적으로 이루어질 수도 있고, 프로젝트에 따라서 거의 동시에 해결할 수도 있다.

화용론적 층위	**광고의 콘셉트 설정** 광고가 의도된 효과를 창출하는가	실용적 문제	**광고에서의 디자인유머 콘셉트 설정** 유머 효과를 활용하겠는가, 한다면 어느 정도의 내용으로 하겠는가 **유머 반응의 문제 고려** 소비자의 어떠한 반응을 유도해야 하는가	**광고에서의 디자인유머 내용** 해학 풍자 기지 아이러니
의미론적 층위	**광고 제작을 위한 아이디어 전개** 아이디어가 있는가	의미적 문제	**광고에서의 디자인유머 아이디어 전개** 어떤 아이디어를 전개할 것인가	**광고 아이디어를 위한 디자인유머 생산 방법** 비주얼 펀 비주얼 패러디 비주얼 패러독스
통사론적 층위	**광고의 실제 제작** 광고가 충분히 가시적으로 제작되었는가	기술적 문제	**광고에서의 디자인유머 제작** 유머러스한 광고의 실제 제작은 어떻게 할 것인가	**광고에서의 디자인유머 실제 제작** 조작, 조합, 대치 등 시각적인 디자인 작업 등

유머러스한 광고를 위한 제작 과정의 세 가지 층위

유머 반응 이론별 광고 표현의 유형	**유머 반응**
각성 이론형 유머 광고 표현	각성으로 인한 긴장이 순간적으로 해소됨에 따라 정신적 즐거움이 증가하면 웃음이나 쾌감을 유발한다. 불쾌한 정서를 감소시키고 유쾌한 정서를 증가시켜 밝고 여유 있는 웃음을 유발한다.
부조화 이론형 유머 광고 표현	실제 기대하고 있던 것과 다른 상태나 상황을 인식하게 되면 웃음이 유발된다. 엉뚱한 반전, 모순, 불일치, 비일관성에 따른 폭소나 실소를 유발한다.
우월성 이론형 유머 광고 표현	어리석은 상대방과 자신을 비교하거나 다른 사람의 약점을 경시하는 표현으로, 노골적으로 비하하는 웃음과 약점이나 실수를 공격하는 냉소를 유발한다.

유머 반응 이론에 따른 광고 표현의 유형과 유머 반응

광고디자인 이미지와 텍스트의 상호 관계, 그리고 디자인유머

롤랑 바르트는 사진의 메시지에 대한 저술에서 텍스트와 이미지 관계에 대하여 언급하면서 '예전에는 텍스트에서 이미지로의 축소가 있었으나, 오늘날에는 이미지에서 텍스트로의 확대가 있다.'[15]라고 했다. 바르트의 언급은 오늘날 사진뿐 아니라 모든 미디어에 광범위하게 적용된다.

과거에는 텍스트를 통해 이성적으로 소비자 설득을 시도했다면, 현재는 이미지를 통해 감성적인 접근을 시도한다. 다양한 매체에서 메시지는 텍스트 중심의 미디어보다 이미지 중심의 미디어로 급격하게 전환되었다. 광고를 접하는 소비자는 시간을 두고 이성적으로 생각하기보다 감성적인 결정을 하는 경향이 다분히 많다.

따라서 현대 광고에서 이미지는 공시적으로 나타나고, 광고주의 주된 메시지는 즉각적으로 드러나지 않는 경우가 많다. 하지만 광고라는 특수한 상황에서는 메시지가 정확하게 의도한 대로 의미 작용해야 한다. 그래서 매력적이지만 애매모호할 수 있는 이미지를 텍스트를 통해 상호 보완하는 것이다.

이렇게 상호 관계에 있는 이미지와 텍스트는 단순히 지시적으로 결합하지 않는다. 텍스트는 이미지를 거들기도 하고, 때론 부정하기도 한다. 그 외에도 다양한 형태로 결합하는데, 이는 이미지와 텍스트가 수사학적으로 상호 작용하는 것이다. 바르트는 이미지라는 도상 메시지에 텍스트라는 언어 메시지가 어떤 식으로 기능하는가에 대해 정박과 중계라는 두 가지 개념으로 정리하여 제시했다.[16]

정박 기능을 하는 텍스트는 소비자의 이미지에 관한 다의적이며 고정되지 않은 해석을 의도한 대로 고정시킨다. 텍스트는 이미지에 대한 수용자의 의문에 해답을 제시한다. 한편 중계의 기능은 이미지가 더욱 강조되어야 하는 상황에서 사용된다. 만화에서 보는 것처럼 텍스트는 이미지의 대사 역할을 하는 등 보충적인 역할을 수행한다. 즉 중계 기능의 텍스트는 영화의 대사가 장면을 설명하지 않고, 메시지의 연속 속에 이미지에서 발견되지 않는 의미들을 배치한 것과 같은 형태로 나타난다.[17] 중계 역시 정박의 경우와 마찬가지로 이미지만으로는 어떤 의미인지 파악하기 어렵다. 그런데 텍스트조차 명확한 해답을 제시하지 않고 생각을 지속시켜 수용자가 결론을 낼 수 있게 유도한다.

에비앙 생수 광고

화용론적 층위에서 이 광고의 콘셉트는, 광고문구에서
알 수 있듯이 '젊게 살자(Live Young).'이다. 의미론적 층위에서
아이디어를 살펴보면, 언어 메시지를 시각적(축어적)으로
표현했기 때문에 비주얼 펀 기법 가운데 문자적 펀이라고
할 수 있다. 통사론적 층위에서 표현을 살펴보면, 어린아이
몸이 프린트되어 있는 티셔츠 때문에 절묘하게 청년의
얼굴과 티셔츠에 프린트된 어린아이의 몸이 조합되어
시각적인 재미를 유발한다.

하이네켄 맥주 광고

화용론적 층위의 접근에서 섹슈얼 디자인유머 효과를
의도했으며, 의미론적 층위에서 비주얼 펀 기법을 통한
이중 의미 부여를 시도한 광고이다. 맥주병을 뒤집어
중첩시킨 연출은 통사론적 층위에서 설명할 수 있다.
즉 'Bottoms Up!'의 원래 의미는 건배인데, 'Bottoms'의
또 다른 의미인 엉덩이와 'up'의 추켜올린다는의미를
유머러스하게 해석하여 시각적으로 표현한 광고이다.
여기서 광고문구 역할을 하는 언어 메시지는 소비자가
하이네켄 병 모양을 엉덩이로 인식할 수 있게 하는
정박 기능을 수행한다.

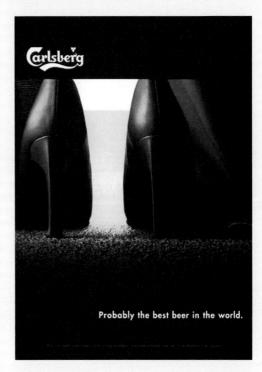

파말랏(parmalat) 핫 케첩 광고

이 광고의 화용론적 층위, 즉 콘셉트는 매운 맛의 강조이다.
의미론적 층위로 보면 비주얼 펀 기법을 활용하고 있다.
주된 이미지는 케첩 병에서 케첩이 흘러 내리는 장면으로,
사람의 입과 혀 모양을 떠올리게 은유적으로 표현되었다.
이것은 하나의 기호에 이중 의미를 부여한 암시적 펀으로
분류할 수 있다. 통사론적 층위로 보면, 빨간색으로 강조한
아주 매운 감각을 어두운 배경의 대비로 시각적 효과를
극대화했다. 결과적으로 이 광고는 긴장과 긴장의 해소로
유머 반응을 경험하게 한다.

칼스버그 맥주 광고

화용론적 층위의 콘셉트는, 광고문구에서도 알 수 있듯이
세계 최고의 맥주 이미지를 강조하고 있다. 의미론적 층위의
아이디어는 게슈탈트 이론으로 설명할 수 있는 형상과
배경의 원리를 절묘하게 활용했다. 하이힐 사이의 배경을
맥주잔의 형상으로 인식할 수 있게 하여 이중 의미를
전하는 비주얼 펀 기법으로, 그 중에서도 암시적 펀의
사례라고 할 수 있다.

디젤 의류 광고

제품 자체의 이미지와 모순되는 표현으로 차별된
브랜드 이미지를 만든 대표적인 비주얼 패러독스 기법의
광고이다. 독특한 등장 인물과 상황 설정으로 브랜드에
차별된 상징성을 부여한다. 정박 기능을 갖는 구체적인
텍스트 대신 제시한 브랜드명은 파격적인 이미지와
브랜드 이미지를 연결하는 중계 기능을 한다.

니콘 카메라 광고

2010년 칸 국제광고 수상작이기도 한 이 광고는
식물원에서 좋은 장면을 촬영하기 위해서 우스꽝스러운
모습이 된 줄도 모르고 촬영에 열중하는 모습을 연출한
광고이다. 누구에게나 있을 수 있는 상황에 공감하게
하면서도 한편으로는 우스꽝스러운 대상을 통해
우월감을 느끼며 웃을 수 있게 한다.

코닥 카메라 광고

가깝게 당겨 찍을 수 있는 제품의 특성을 터무니없는
난센스를 연출하여 유머를 만들었다. 상황의 부조화와
대상에 대한 우월성의 인식으로 즐거움을 느끼게 한다.

블랙 & 데커(Black & Decker) 조리기구 광고

감자튀김을 일광욕을 즐기는 사람의 다리로 형상화하여
조리기구가 알맞게 음식을 익혀 준다는 것을 강조했다.
감자튀김과 사람의 다리 모습의 유사성을 중심으로
이중 의미를 부여한 비주얼 펀 광고이다.

TUC 솔트&페퍼 광고

소금과 후추 맛이 나는 크래커 광고로, 주된 이미지인 크래커에 여섯 개의 구멍과 한 개의 구멍으로 소금과 후추통의 입구를 암시하는 비주얼 펀 기법으로 맛을 표현하고 있다.

타이포그래피와 디자인유머

타이포그래피(typography)의 책무는 스위스 타이포그래퍼 에밀 루더(Emil Luder)가 말한 것처럼 쓰인 글을 정확하게 전달하는 것이며, 읽기 어려운 결과는 무의미하다고 할 수 있다. 타이포그래피의 적정성을 유지하여 내용을 정확하고 신속하게 전달하는 것이 타이포그래피의 가장 중요한 기능이라고 할 수 있다. 여기서 적정성이란 글자의 가독성을 비롯하여 문장 전체가 잘 읽힐 수 있는가 하는 문제이다.

하지만 가독성이나 의미의 전달력과 함께 타이포그래피에서 새로운 방향을 모색하는 실험은 매우 중요하다. 왜냐하면 타이포그래피는 그래픽디자인을 비롯한 시각 커뮤니케이션의 가장 중요한 기법 문제를 포함하고 있기 때문이다. 그러므로 타이포그래피를 통한 실험은 전통이나 상식을 뛰어넘는 새로운 관점과 방법론을 제시하기 위한 새로운 모색으로, 시각 커뮤니케이션 디자인에 디자인유머를 나타내기 위한 기본적인 탐구라고 할 수 있다.

마르셀로 슐츠(Marcelo Schultz)의 타이포그래피

문자를 읽는 것이 아닌 보는 것으로 디자인한 표현주의적 타이포그래피 사례로, 글자를 자유롭게 표현하여 소리를 시각화했다.

타이포그래피의 양식적 특징

타이포그래피는 그리스어 'typo'와 'graphia'가 합쳐진 단어인데, 글자를 배열한다는 의미이다.[18] 즉 글자, 활자를 의미하는 'type'과 화풍, 화법, 서법 등을 의미하는 'graphy'의 합성어이다. 글씨나 활자로 쓰거나 그려서 표현하는 전반을 일컫는다. 주로 인쇄술과 관련하여 활자를 조판하고 디자인하는 것을 지칭하는 좁은 의미로 사용되었다. 그러나 활판 인쇄에 국한되지 않는 현대의 인쇄 기술과 다양한 미디어의 발달로 타이포그래피라는 용어의 쓰임이 확대되었다. 시각 커뮤니케이션 디자인과 관련한 제반 영역에서 핵심적이면서도 기본적인 타입을 지칭하게 되었다. 특히 문자는 물리적인 외형뿐만 아니라 의미를 담는 미디어이기 때문에 그 영역의 중요성은 크게 확장된다.

타이포그래피에 표현할 수 있는 디자인유머는 물리적이고 조형적인 접근을 통한 창작은 물론, 글자나 문장의 내용이나 의미에 바탕을 둔 개념적인 접근에서 특히 매력적일 수 있다. 또한 타이포그래피는 광고디자인, 아이덴티티디자인, 편집디자인 등 시각 커뮤니케이션과 관련한 모든 영역에 존재하고, 현대에는 웹디자인, 게임디자인, 모바일, SNS 등 다양한 뉴미디어에서 볼 수 있는 문자와 관련한 디지털 커뮤니케이션 분야의 디자인과도 밀접하게 연관되어 있다.

15세기 인쇄술의 발명과 함께 타이포그래피가 본격적으로 출현하게 되었다. 그리고 산업혁명 이후 아르누보(Asrt Nouveau) 양식, 미술공예운동을 거치면서 인쇄술과 함께 그래픽디자인이 발전하게 되었다. 또한 바우하우스의 기능적이고 합목적적인 디자인을 근간으로, 사진과 타입의 실험을 보여 주는 라슬로 모호이너지(Laszló Moholy-Nagy)의 작품과 가독성에 관한 헤르베르트 바이어(Herbert Bayer)의 연구, 그리고 얀 치홀트(Jan Tschichold)의 장식을 거부하고 기능을 중요시한 견해가 타이포그래피 발전에 중요한 역사로 기록되고 있다.

한편 20세기 초의 기욤 아폴리네르, 필리포 마리네티 등의 표현주의적 타이포그래피(expressive typography)는 입체파, 미래파, 다다이즘과 함께 타이포그래피의 다양한 표현 양식을 가능하게 했다. 그리고 1950년대 스위스를 중심으로 에밀 루더 등의 새로운 타이포그래피 실험은 소위 국제타이포그래피양식으로 불리며 타이포그래피 발전에 한 획을 긋는다. 이러한 양식은 소위 바젤 스타일 1기, 모던 타이포그래피, 포스트모던 타이포그래피(바젤 스타일 2기)로 일컫는데, 타이포그래피의 다양한 특징을 볼 수 있다.

바젤 스타일 1기를 주도한 에밀 루더와 아민 호프만(Armin Hofmann) 이후로 바젤디자인학교의 대학원 교수인 볼프강 바인가르트(Wolfgang Weingart)는 소위 포스트모던 타이포그래피라고 불리는 타이포그래피 실험을 지속하면서 그리드 구조 탈피, 넓은 자간, 사진과 타이포그래피의

자유의 낱말들, 필리포 마리네티,1912

마리네티가 미래주의를 선언하며 벌인 자유분방한
타이포그래피 작업은 현재의 타이포그래피를 통한
창의적이고 재미있는 작업에 영감을 준다. 그리드 시스템을
완전히 벗어난 타입은 당시 파격적인 디자인이었으며,
현대 타이포그래피에 큰 영향을 미친다.

레이어 처리, 반전된 글자 블록, 글자 크기와 무게의 자유로운 구성, 대각선 방향의 글자 사용, 기하학적 형태와 타이포그래피 단위를 일러스트레이션으로 활용[19]하는 등의 작업을 했다.

이 같은 실험은 모던 타이포그래피에서도 더욱 새로운 시도와 함께 현재로 이어지고 있다. 타이포그래피의 역사는 디자인 영역에서 타이포그래피의 역할과 그 중요성을 보여 주고 있을 뿐만 아니라 타이포그래피를 통한 디자인유머의 가능성을 탐구할 수 있게 한다.

타이포그래피에서의 디자인유머 유형

현재의 미디어 발달은 타이포그래피 기법을 2D에만 국한시키지 않고, 3D나 키네틱 타이포그래피와 같이 움직임을 가능하게 했으며, 리듬과 템포 같은 시간적 요소를 가진 사운드도 결합할 수 있게 했다. 한편 미디어와 제작 소프트웨어가 발전하면서 오히려 손으로 직접 제작한 캘리그래피(calligraphy)가 다시 주목받기도 했다.

앞서 언급한 것처럼 타이포그래피는 문자라는 매개체, 즉 의미를 직접적으로 담을 수 있는 매개체를 시각적으로 운용하여 더욱 강력하고 효과적으로 의미를 강조하고 조절한다는 점에서 최대 장점을 찾을 수 있다. 이와 함께 포스트모던 타이포그래피의 경향을 참고로 타이포그래피에서 디자인유머의 다양한 가능성, 즉 창작

방법을 항목별로 살펴보면 다음과 같다.

첫째, 글자 자체의 꼴, 크기, 색상, 질감 등을 조작하거나 반전, 왜곡시킨다. 예를 들어 글자를 길게 늘이거나 크기, 굵기, 형태를 조작하고, 질감이나 색상 등에 변화를 주는 방법이다. 디지털 미디어 환경에서 손과 도구로 직접 작업하는 것으로도 독특한 표현이 가능하다. 또한 디지털 기술로 제어가 가능한 캘리그래피 기법도 재미와 관련하여 이 항목에 포함될 수 있다.

둘째, 글자와 글자, 또는 글자와 구상적 이미지의 자유로운 조합으로 새로운 이미지를 만든다. 가령 수많은 글자로 원하는 이미지를 만들거나 글자와 구상적인 이미지를 조합하여 목적에 부합하는 이미지를 제작하는 것이다.

셋째, 그리드 구조를 탈피하여 역동적이고 독창적인 레이아웃을 연출한다. 기존의 사각형 틀에서 과감하게 벗어나 다양한 형상으로 구성하여 시각적 재미를 유발할 수 있다.

넷째, 사진 이미지와 타이포그래피의 레이어 처리 또는 조합으로 새로운 이미지와 텍스트의 관계를 조성한다. 현재 대부분의 시각 커뮤니케이션은 이미지와 텍스트의 결합으로 되어 있다. 타이포그래피는 주로 텍스트와 연관있지만 글자 자체가 이미지로 작용하는 경우도 있다.

다섯째, 실제 대상물, 즉 물리적인 자연물이나 인공물에서 글자 이미지를 발견하거나 의도적으로 어떤 대상물을 보면서 글자 이미지를 연상하게 표현할 수 있다.

여섯째, 글자의 의미를 글자 자체로 물리적 활용한다. 글자가 의미하는 내용을 글자 전체 또는 획 등의 글자 일부로 직접 표현한다.

일곱째, 글자 자체의 다양한 시각적 요소의 운용을 통하여 일러스트레이션으로 활용한다. 글자를 변형하여 또 다른 형상을 제작하는 것은 다른 항목과 같을 수 있지만, 주로 일러스트레이션처럼 활용하는 경우로 구분할 수 있다.

여덟째, 글자 형태를 자연적인 대상물로 대치하여 표현한다. 글자에 자연물 또는 인공물을 대치하여 기존에 가지고 있던 의미를 강화하거나 새로운 의미를 창출할 수 있다.

아홉째, 글자를 생명체나 물리적 대상으로 취급하여 표현한다. 글자를 중심으로 이야기가 진행되거나 글자 자체를 특별한 장소에 위치하게 하여 맥락 효과를 주는 방법도 있다.

열째, 글자 자체에 이중 의미를 부여하여 표현한다. 앞에서 언급한 대부분의 사례가 글자 자체에 이중 의미를 부여한 것으로 볼 수도 있다.

이 열 가지 항목은 개념적으로 상호 한정적이지 않다. 다양한 미디어에서 나타나는 구체적인 타이포그래피를 살펴보면 열 가지 항목 가운데 몇 가지 이상이 중첩되어 나타나기도 한다. 한두 항목 또는 그 이상의 다양한 조합으로 창작한 타이포그래피의 디자인유머 사례를 빈번하게 발견할 수 있다.

한편 키네틱 타이포그래피를 포함한 다양한 무빙 타이포그래피는 스토리텔링을 바탕으로

또는 움직임이나 사운드의 도움으로 시각적 재미를 더욱 역동적으로 극대화시킬 수 있다.

스텝스(STEPS) 로고

첫 번째 항목의 사례로 철자 'E'를 변형하여 계단을
떠올릴 수 있게 디자인했다. 하지만 여섯 번재 항목처럼
글자의 의미를 글자 자체로 물리적으로 표현했다고
볼 수도 있고, 열 번째 항목처럼 'E'에 이중 의미를
부여한 것으로도 볼 수 있다.

굿덕(Goodduck) 로고

두 번째 항목의 사례로 글자와 구상적 이미지의 조합이
새로운 이미지를 창작했다. 굿덕의 이니셜 'g'에
오리의 이미지를 조합하여 이중 의미를 부여했다.

환경 단체 그린피스(green peace) 포스터

세 번째 항목의 사례로 'NEW YORK'이라는 철자가
마치 뉴욕 또는 뉴욕 건물을 연상하게 한다. 글자를
물리적인 대상, 즉 뉴욕 시로 취급하여 표현한 경우이다.
지구온난화로 해수면이 높아져 물에 잠긴 도시를
연상시킨다.

풀타임 직업 소개소(FULL TIME employment agency) 로고

풀타임이라는 단어를 물이 꽉 찬 시계로 유머러스하게
표현하고, 로고 타입을 배치하여 이미지와 텍스트를
상호 보완 관계로 디자인했다.

댄 토빈 스미스(Dan Tobin Smith)의 타이포그래피

다섯 번째 항목의 사례로, 댄 토빈 스미스의 작품이다. 실제 대상물에서 글자 이미지를 발견할 수 있게 한 경우로, 쌓여 있는 부품에 정교하게 노란색을 도색하여 'Y'를 식별할 수 있게 했다.

폴드 잇(fold it) 로고

여섯 번째 항목의 사례로 '접다'라는 뜻인 'fold'의 이니셜 'F'를 실제로 접은 형태로 표현했다. 글자 자체로 글자의 의미를 직접 표현한 것이다.

비징어뮤직 로고

일곱 번째 항목의 사례로 글자 자체를 일러스트레이션으로 활용한 로고디자인이다. 비징어뮤직의 이니셜 W와 M을 건반처럼 보이게 제작했다.

나는 사탕을 원한다(I want candy)

여덟 번째 사례로 글자 형태를 대상물로 대치하여 표현했다. '나는 사탕을 원한다.'라는 문장을 실제 사탕으로 대치하여 완성했다.

호주 우체국 포스터

일곱 번째 항목의 사례로 글자 자체를 변형하여 일러스트레이션으로 활용했다. 누군가에게 진정으로 감동을 주고 싶다면 편지를 써서 보내라는 문구와 함께 글자를 활용하여 사람의 이미지를 제작했다.

아나톨 크노텍(Anatol Knotek)의 시각시

아홉 번째 항목의 사례로 글자를 생명체나 물리적 대상인 것처럼 취급하여 표현했다. 떨어진 'forever'의 알파벳이 그 의미를 부정하고 있다.

연필(pencil) 로고

열 번째 항목의 사례로, 알파벳 'i'와 'l'은 육각형 연필의 두 면으로 표현되어 이중 의미를 갖는다. 물론 글자 자체를 물리적으로 표현한 경우이기도 하다.

브랜드 아이덴티티와 디자인유머

브랜드 로고에 성공적으로 적용한 유머는 효과적인 브랜드 아이덴티티 구축에 중요한 역할을 할 수 있다. 브랜딩 유형, 즉 브랜드 구축의 유형은 기업 브랜딩(corporate branding), 제품 브랜딩(product branding), 서비스 브랜딩(service branding), 엔터테인먼트 브랜딩(entertainment branding), 기관 브랜딩(organization branding), 도시 및 국가 브랜딩(city and nation branding), 인물 브랜딩(people branding), 건물 브랜딩(building branding) 등[20] 다양한 유형이 있다. 이러한 유형 가운데 유머 효과의 브랜드 로고 사례를 유형 구분을 통하여 소개한다.

브랜드 아이덴티티와 브랜드 로고

소비자는 기업보다 기업에서 생산한 브랜드 또는 브랜드 이미지와 밀접한 관련을 맺는다고 해도 과언이 아니다. 기업 이미지에 가장 큰 영향을 미치는 것은 브랜드 아이덴티티이다. 그렇기 때문에 브랜드 아이덴티티의 형성이 중요하다. 우리가 브랜드의 명칭으로 브랜드를 인식하는 것 같지만, 사실 제품의 형태, 크기, 색상, 질감 등의 시각적 요소는 물론 브랜드명 자체의 시각적 디자인 요소로 브랜드 아이덴티티가 형성된다. 즉

브랜드명이라는 언어적 요소와 브랜드 로고, 브랜드 컬러, 캐릭터 등의 다양한 시각적 요소와 함께 소비자는 브랜드 이미지를 형성한다. 브랜드 아이덴티티는 이러한 다양한 요인이 혼합된 개념이기 때문에 브랜드의 판매 전략이나 광고 전략 등과 같은 유·무형의 실행 도구들을 모두 포함하며, 브랜드에 대한 연상, 개성, 이미지 등을 모두 포괄하는 폭넓은 개념이라고 할 수 있다.[21]

효과적으로 브랜드를 구축하고 유지하기 위해서는 먼저 시장 변화에 적극적으로 대응해야 하며, 브랜드의 핵심 강점을 유지해야 한다. 그리고 모든 마케팅 요소를 활용하고 통합적으로 관리하고, 일관된 마케팅 커뮤니케이션 전략을 추구해야 한다. 경쟁 브랜드와의 유사성과 차별성을 효과적으로 결합해야 하고, 고객이 느끼는 가치가 가격 책정의 기준이 되므로 소비자 반응의 관리가 필요하다. 또한 브랜드 자산 형성의 원천을 모니터링하고 관리해야 한다. 브랜드가 의미하는 바를 소비자에게 명확히 이해시키고, 브랜드 포트폴리오와 브랜드 계층 구조를 효과적으로 관리해야 한다. 그리고 브랜드 자산을 구축하기 위해 지속적으로 지원해야 한다.[22] 이렇게 목표로 한 브랜드 아이덴티티를 확보하면 성공적인 브랜드가 형성된다.

BI 및 CI 제작 이후 기본 시스템(basic system)의 요소를 응용 시스템(application system)의 관리 지침에 의해 실제로 기업의 모든 가시적 요소에 적용하면 BI와 CI의 제1차 전략이라고 할

수 있는 시각적 정체성(visual identity)을 확보하게 된다. 이러한 시각적 일체성은 대내적으로는 기업의 구성원 전체에게, 대외적으로는 고객 등에게 매체의 선택이나 기업의 전달 방법 연구를 통하여 달성하게 된다. 이러한 과정에서 BI와 CI를 통해 전달되는 브랜드와 기업 이미지는 브랜드에 대한 가치나 기업 이념을 강화하는 BI와 CI의 제2차 전략인 이른바 브랜드 및 기업 정체성(corporate identity)을 생성한다. 브랜드와 기업 정체성은 목표하는 바람직한 기업의 문화로 연결되며, BI와 CI의 제3차 전략인 기업 문화적 정체성(corporate cultural identity)이라고 하는 차원으로 발전한다.

브랜드나 기업 이미지에 직접적으로 관련된 유머, 즉 유머 자체가 브랜드나 기업의 콘셉트가 되는 경우도 있고, 단지 유머 생산 방법론을 시각적 아이덴티티 제작을 위한 아이데이션 과정에 활용할 수도 있다. 물론 BI와 CI 제작 과정에서 시각적인 요소의 운용으로 유머러스한 표현을 시도할 수도 있다. 브랜드 아이덴티티를 위한 브랜드 로고의 역할은 시각적인 소구의 핵심이라고 할 수 있다. 브랜드 로고에 직접적으로 유머 효과가 나타나는 경우도 있고, 일부에 유머 요소가 적용된 사례도 있다.

브랜드 로고의 유머 효과 생산 및 분석을 위한 기호학적 접근

1945년 클로드 섀넌(Claude E. Shannon)과 워런 위버(Warren Weaver)가 발전시킨 커뮤니케이션 모델은 로고의 제작 과정에 좋은 지침이 된다. 이 모델은 크게 다음과 같은 세 가지 층위로 나뉜다.

A층위	어떻게 커뮤니케이션상의 상징 부호를 정확하게 전달할 수 있는가	기술적 문제
B층위	어떻게 상징 부호는 원하는 의미를 정교하게 운반하는가	의미적 문제
C층위	어떻게 수신된 의미가 바람직한 행동에 영향을 미치는가	실용적 문제

섀넌과 위버의 커뮤니케이션 모델

섀넌과 위버가 발전시킨 커뮤니케이션 모델과 찰스 모리스가 말한 기호학의 삼분법을 적용하여, 유머러스한 브랜드 로고(브랜드 아이덴티티) 제작 과정의 층위를 다음과 같이 설명할 수 있다.

첫째, 기업이나 브랜드의 콘셉트를 설정할 때 실제로 수용자에게 어떠한 기업 정체성이나 브랜드 아이덴티티를 심어줄 것인지를 결정하는 단계이다. 즉 브랜드 콘셉트 자체를 유머러스

화용론적 층위	**로고의 콘셉트 설정 단계**	실용적 문제
	브랜드 로고의 콘셉트를 유머러스하게 설정하여 브랜드 로고가 의도된 유머 효과를 창출하는가	
의미론적 층위	**로고 제작을 위한 아이디어 전개 단계**	의미적 문제
	브랜드 로고가 유머러스하게 이해되도록 아이디어를 냈는가	
통사론적 층위	**로고의 실제적인 제작 단계**	기술적 문제
	브랜드 로고가 충분히 가시적으로 유머러스해 보이도록 효과적으로 제작했는가	

유머러스한 로고를 위한 제작 과정의 세 가지 층위

하게 설정하여 진행할 것인가를 결정한다.

둘째, 디자인 콘셉트를 시각적으로 완성하는 중요한 단계로, 유머러스하게 또는 효과적으로 브랜드 로고가 인식되게 하는 아이데이션 단계이다. 브랜드의 콘셉트와 의미가 소비자에게 정확하게 이해될 수 있도록 아이디어를 전개해야 한다. 즉 정확한 의미 전달을 위한 가능성을 타진하여 기호 내용을 정한다. 좋은 아이디어는 브랜드 콘셉트가 진지할지라도 보는 사람의 정신적 즐거움과 흥미를 유발한다.

셋째, 아이디어의 전개 결과를 토대로 효과적으로 기호 내용이 의미 작용할 수 있도록 로고의 기호 표현을 결정하는 단계이다. 즉 시각적인 요소를 활용하여 디자인 결과물을 실제 제작하는 단계를 거친다.

Michael Jackson

1958 - 2009

MTV 마이클 잭슨 추모용 로고

2009년 마이클 잭슨 사망 시 마이클 잭슨의 전성기
춤동작을 모티프로 MTV에서 제작한 추모용
블랙리본이다. 이 로고의 화용론적 가치는 추모를 위한
것이고, 의미론적으로는 춤동작에 추모의 의미를 담아
이중 의미를 준 비주얼 펀 효과로 해석 가능하다.
그리고 통사론적으로는 마이클 잭슨의 춤동작과
리본의 형태를 간결하게 조합했는데, 마이클 잭슨의
추모 분위기를 고조시키고 비극적 효과를 강화하는
희극적인 요소로 코믹릴리프(comic relief)와 같은
효과를 의도한 것이다.

LG 로고

1990년대 중반부터 삼성 등의 우리나라 대기업들이
글로벌 브랜드로 도약하려는 신호로 한글 기업명을
영문 이니셜로 표기하는 등의 CI 체계를 정비한다.
주식회사 LG는 다른 기업과 차별되는 콘셉트를 선보였다.
럭키와 금성의 이니셜인 L과 G 그리고 둥근 원을 이용하여,
사람 얼굴의 형태로 친근하게 디자인한 '미래의 얼굴'이라는
독특한 심벌을 발표했다. 미국의 랜도(Landor)사가
신라 시대의 유물인 얼굴무늬 수막새를 보고 영감을 받아
디자인했다. 대기업 심벌로는 보기 드물게 유머 요소를
감지할 수 있다.

구글(Google) 로고

구글의 로고는 각종 기념일, 크리스마스 시즌, 각종 사건
등에 맞추어 자유롭게 디자인됨으로써 사용자에게 재미와
즐거움을 준다. 이 로고는 구글 로고에 〈세서미 스트리트〉의
빅 버드 캐릭터를 조합하여 유머러스한 효과를 주고 있다.

세계자연보호기금(WWF) 로고

1961년 스위스에서 창립된 이 단체의 로고는 창립자이자
자연주의자이며 화가인 피터 스코트(Peter Scott)가
디자인했는데, 1986년에 미국의 디자인 회사인 랜도사가
리디자인했다. 게슈탈트 이론 가운데 그루핑의 법칙
(완결성의 법칙)이 적용되어 시각적인 재미를 제공한다.
도형이 완전히 닫히지 않은 곡선이지만 완성된 형태로
인식되어 판다라는 것을 인지할 수 있다.

MIT 미디어 랩(MIT Media Labs)
비주얼 아이덴티티 프로그램

세 개의 검정색 사각형으로부터 마치 서치라이트가
발사되어 나오는 것 같은 형태의 로고로, 이 세 개의
개체가 유기적으로 변하여 4만 개의 형태로 응용된다.
구성원들이 각기 다른 형태의 로고를 가질 수 있을 만큼
그 확장성이 뛰어난 동시에 정체성도 유지할 수 있다.
화용론적 층위에서는 MIT공대의 첨단 미디어 융합 기술의
연구력을 상징적으로 표현했지만, 의미론적 층위에서
무한한 변화 가능성에 초점을 둔 유머러스한 아이디어를
보여 주고 있다. 통사론적 층위에서 효과적인 아이디어를
바탕으로 시각적 즐거움을 줄 수 있도록 제작했다.

퍼스 기호학적 시각으로 본 브랜드 로고

기호의 유형	대상과의 연결	특징
도상	유사성	도상은 대상과 유사함
지표	물리성	지표는 대상과 물리적으로 연결됨
상징	자의성	상징과 대상의 관계가 자의적임

퍼스의 기호학에 따른 로고의 유형 구분

모든 기호 유형은 도상, 지표, 상징이라는 기호의 세 유형의 성질이 각기 다른 비율로 조합되어 존재한다는 퍼스의 이론을 근거로 로고의 유형을 도상성이 강한 로고, 지표성이 강한 로고, 상징성이 강한 로고로 구분할 수 있다.

- 도상성이 강한 로고는 브랜드나 기업 로고의 구체적인 대상체의 형태가 로고의 형태로 직접 발현되어, 로고에 기업이나 브랜드 (대상체)의 유사한 성질을 바탕으로 표현된다.

- 지표성이 강한 로고는 로고(기호체)가 그 대상(대상체)에 의해 실제로 영향을 받고, 일방적이고 직접적으로 브랜드나 기업 이미지를 지시하여 주의를 기울이게 한다.

- 상징성이 강한 로고는 로고(심벌마크)와 기업이나 브랜드 사이에 어떤 유사성이나 연관성 없이 자의로 만들어진 약속이나 습관, 일반적 상식, 사회적 계약에 의해서 기호 작용한다.[23]

도상성: 펭귄 출판사 로고

펭귄 출판사의 문고판에 인쇄된 유명한 펭귄 로고는
1935년 창립한 이 출판사의 제작 책임자인 에드워드 영
(Edward Young)이 처음 디자인했고, 이후 1946년 당시
스위스의 뛰어난 타이포그래퍼인 얀 치홀트가 책 전반의
디자인을 담당했다. 펭귄 출판사는 펭귄을 모티프로 한
독특한 로고로 차별되는 아이덴티티 확립에 성공했다.
펭귄의 귀여운 모습 자체가 유머러스하다. 도상성이 강한
이 기호를 반복 사용하여 상징성을 부여했다. 즉 펭귄 출판
사의 로고인 펭귄의 도상은 본래 이미지가 갖고 있는
의미를 넘어 권위 있는 출판의 상징성을 얻은 사례이다.

도상성: 라코스테(Lacoste) 로고

프랑스의 테니스 스타 장 르네 라코스테(Jean René Lacoste)가
동업자와 함께 1933년에 창업한 브랜드이다. 미국의
한 기자가 코트에서 절대 포기하지 않는 끈기로 유명한
라코스테에게 '악어(crocodile)'라는 별명을 지어 주었다.
별명이 붙여진 뒤 라코스테의 친구인 로베르 조르주(Robert
George)는 라코스테가 경기장에서 입는 블레이저 상의에
자수로 악어 그림을 수놓아 주었다.[24] 라코스테 로고가
악어가 된 사연을 몰라도, 색이 예쁜 티셔츠에 새겨진
악어의 도상성이 주는 엉뚱함이 시각적 패러독스 기법의
즐거움을 준다.

지표성: 마더&차일드(Mother&Child) 로고

커티스(curtis) 출판사의 창간되지 못한 잡지의 로고이지만,
그래픽디자인 역사에서 중요한 사례이다. 1960년대
미국 최고의 타이포그래퍼이자 그래픽디자이너인
허브 루발린(Herb Lubalin)이 디자인한 것으로,
'MOTHER'의 단어 O자 안에 &(AND)와 CHILD를 넣어
디자인했다. 이것은 비주얼 펀 효과 중에 문자적 펀으로,
어머니와 태아를 연상시킨다. 일반 언어를 시각언어로
전환하여 지표성이 강한 디자인이다.

지표성: 맥도날드 로고

1940년에 맥도날드 형제가 창업한 세계적인 햄버거
브랜드인 맥도날드는 1962년부터 M자 로고를 쓰기
시작했다. 자연스럽게 맥도랄드의 이니셜로 인식되어
브랜드를 연상하게 한다. 즉 지표성이 강한 로고는
상징성이 강한 로고에 비해 더 직접적으로 브랜드를
지시하는 경향이 있다.

상징성: 애플 로고

애플사 로고의 유래에는 여러 가지 설이 있다. 천재 수학자
앨런 튜링(Alan Mathison Turing)이 베어 먹고 자살한 사과,
창업자 스티브 잡스가 좋아한 사과, 잡스가 좋아했다는
비틀즈의 레코드에 인쇄된 사과, 만유 인력 법칙을
발견한 뉴턴의 사과, 깨문다는 의미의 'bite'와 컴퓨터의
기본 단위인 'byte'의 연상 관계에서 착안했다는 설 등
흥미로운 이야기가 많다. 컴퓨터와 IT라는 첨단 산업과 먼
이미지를 상징으로 채택하여 그 형태에 따른 도상성보다
로고 이미지와 브랜드를 연결하는 상징성이 강하다.

상징성: 환경 캠페인 로고

지구 온난화 등의 기후 변화로 재생 에너지를 소개하는
환경 캠페인 로고이다. 호주에서 진행된 캠페인으로,
1도부터 시작하자는 의미에서 도수 기호를 강조하여
환경 캠페인의 상징성을 표현했다. 또한 친근함을 위해
여러 홍보물에 푸른 색 원을 반복적으로 활용했다.

환경 매체와 제품에 나타난 디자인유머

앰비언트 광고와 디자인유머

앰비언트 광고의 특징

앰비언트 광고(ambient advertising, 주변 환경 매체 광고)라는 용어는 1999년경 영국에서 특수용어로 사용하기 시작했으나 현재 광고 산업계에서 표준용어로 사용하고 있다. 앰비언트의 사전 적 정의는 '온통 둘러싸고 있는'이라는 뜻으로, 앰비언트 미디어는 소비자의 생활 환경에 밀착하여 기능한다.

앰비언트 광고는 다음과 같은 이유로 최근 기존의 광고 매체와 함께 자주 활용되고 있다. 첫째, 기존의 전통적 광고 매체의 효과 하락, 둘째, 판매 시점 커뮤니케이션에 대한 수요 증가, 셋째, 소비자에 대한 정확한 조준 소구 가능, 넷째, 보편적으로 적용할 수 있는 다양함 때문이다.

앰비언트 광고는 소비자가 판매 현장이나 일상생활에서 브랜드를 회상하게 하는 적극적인 광고 행위이다. 그리고 어떤 특정 장소에서 불특정 다수의 소비자가 브랜드에 집중하게 하는 계기를 마련할 수 있으며, 다른 광고 매체에 의하여 형성된 브랜드 인지도를 계속 유지하게 하는 역할도 기대할 수 있다. 소비자의 보편적인 일상생활에서 상호 작용을 유도하는 광고이다.

앰비언트 광고는 BTL(belw the line) 광고에 속한다고도 할 수 있는데, 그 사례는 다양하다. 예를 들면 도로변의 스트리트 퍼니처, 그리고 그 것에 적용할 수 있는 화면이나 공간, 지하철 등 객차의 손잡이, 대형 마트의 카트 손잡이, 빌딩의 한 면, 대형 애드벌룬, 주변 환경에 적용된 IT 매체 등이 있다.[1]

앰비언트 광고의 유형과 디자인유머

앰비언트 광고가 재미있으려면 높은 수준의 아이디어가 요구된다. 특히 주변 환경이나 광고가 노출되는 맥락에서 최적화해야만 기대하는 광고 효과를 낼 수 있다. 주변 환경에 환경적으로나 시각적으로 잘 어울리지 않거나, 적절하지 못한 주제의 광고는 심각한 역기능을 유발할 가능성이 있기 때문에 신중하게 사용해야 한다.

그리고 시간적으로 적절한 타이밍이 중요하고, 기존의 적절한 구조물이나 설치물을 활용해야 한다. 일상생활 속에서 발견할 수 있는 광고 형식 때문에 디자인유머의 활용으로 광고에 대한 소비자의 거부감을 최소화하고, 광고 제품을

자연스럽게 인지시킬 수 있다. 이를 바탕으로 앰비언트 광고에서 나타나는 디자인유머의 유형[2]을 다음과 같이 구분한다.

가. 장소 특성적(site-specific) 유형과 디자인유머

앰비언트 광고에서 장소와 환경의 선택은 광고 효과에 지대한 영향을 주기 때문에 중요하다. 앰비언트 광고는 소비자를 간접적으로 만나는 형식이 아니라 일정 장소나 공간에서 직접 만나는 형식으로, 다른 광고 매체와 구별된다. 대부분의 앰비언트 광고 사례에서 공공시설물이나 자연물, 건축물의 구조나 환경 등을 활용하는 특성이 나타난다. 적절한 장소 선택, 선택한 장소의 기존 구조물과의 절묘한 조화는 성공적인 결과를 위한 관건이 된다.

나. 시간 특성적(time-specific) 유형과 디자인유머

앰비언트 광고는 계절 변화와 시간성, 하루 중의 시간 변화와 시간성, 설치 장소의 개점 및 폐점 시간, 그리고 자연현상(눈, 비, 바람, 일몰) 등을 활용한다. 즉 효과적인 시간 결정이나 조절에 따른 이미지와 의미의 변화 등을 고려하여 디자인유머 효과를 창출할 수 있다.

다. 구조 특성적(structure-specific) 유형과 디자인유머

앰비언트 광고는 일정 공간을 차지하는데, 공간의 3차원적 구조는 사람들의 흥미와 관심을 비교적 용이하게 이끌어 낼 수 있게 한다. 앰비언트 광고의 구조적 특수성으로 브랜드의 이미지를 입체적으로 전달하고 주변 환경과 완벽하게 조화를 이루어 자연스럽게 메시지를 전달하는 역할을 한다.[3] 즉 앰비언트 광고는 소비자의 능동적인 접촉을 가능하게 하고, 자연스럽게 즐기는 대상이 될 수 있다. 새로운 구조물을 제작할 수도 있고, 기존 구조물의 특성을 광고 목적을 위해 효과적으로 활용하여 디자인유머를 창출할 수도 있다. 또한 기존의 구조물과 광고 제품과의 공간적인 변화를 운용하여 디자인유머를 생산할 수 있다.

챕스틱 엠비언트 광고

영화나 드라마에서 기차역의 이별장면처럼 연출되는
'Kissing Point zone'을 만들어 입술보호제 광고의
메시지를 효과적으로 전한다. 기차역의 플랫폼이라는
장소 특성이 유머 효과를 배가시킨다

자선 단체 크라이시스(Crisis) 캠페인

영국의 노숙자들을 위한 국가 자선 단체가
'눈을 사랑하세요? 그렇다면 여기 위에서 자 보세요.'라는
역설적 메시지로 노숙자들의 어려움을 공감하고 돕자는
취지를 풍자적으로 홍보하고 있다.

쿱스 페인트(Coop's paint) 앰비언트 광고

빌딩 벽면을 활용하여 슈퍼그래픽 처리한 광고로,
빌딩 주변 환경을 활용하여 마치 빌딩 위에서 페인트가
아래로 쏟아져 내린 것 같은 시각적 재미를 주고 있다.
장소 특성이 앰비언트 광고의 중요한 요소가 되는데,
이러한 아이디어의 효과가 훌륭한 결과로 나타날 수
있으며, 도시에서 랜드마크 기능을 하기도 한다.

아이스폴로(Ice Polo) 엠비언트 광고

아이스폴로 광고는 얼음이 녹는 시간의 특성을 활용한
광고로, 얼음으로 실제 크기의 자동차 모형을 만들어
마치 실제 자동차가 주차되어 있는 것처럼 설치했다.
녹아 사라지는 14시간 동안 무료 에어콘 장착의 메시지를
효과적으로 전달한 사례이다.

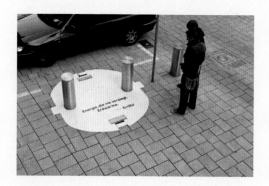

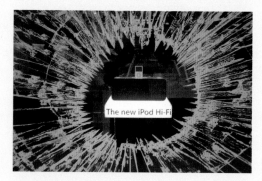

enBW 환경 캠페인

독일의 에너지 공급 업체 enBW사는 지열 발전소를
설립하여 에너지와 관련한 환경 문제의 선구자적 활동으로,
지열 발전 관련 지구 플러그(Earth Plug) 운동을 추진 했다.
이를 홍보하는 앰비언트 광고로, 도로의 차량 진입 방지용
설치물을 그대로 활용하여 대형 플러그를 만들었다.
크기를 조작하여 디자인유머를 창작했다.

애플 아이팟 앰비언트 광고

아이팟 매장의 디스플레이에 적용한 광고로, 심하게 파괴된
매장의 유리를 연출하여 긴장을 고조시켰다가 이내 제품의
강력함을 강조하려는 의도된 디자인이라는 것을
인식하게 하여 긴장을 해소시킨다.

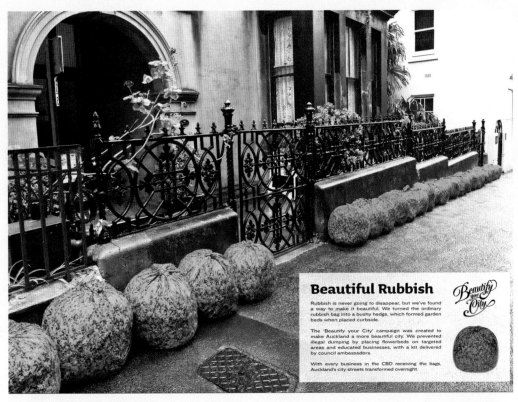

뉴질랜드 오클랜드 시 캠페인

'당신의 도시를 아름답게 하자(Beautify Your City).'
캠페인으로, 오클랜드 시를 더욱 아름답게 만들자는
취지로 도심의 주택이나 거리에 산만하게 버려지는
쓰레기를 시당국에서 배포한 녹색 쓰레기봉투에 담아
배출하여 지저분하던 화단이나 거리에서 작은 가로수처럼
보일 수 있게 한 기발한 아이디어이다.

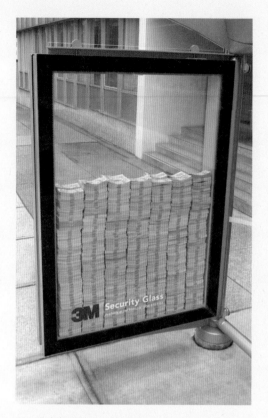

치과 앰비언트 광고

떼어 갈 수 있는 스티커를 잇몸과 치아 형태로 제작하여
근처를 지나가는 사람들에게 재미와 함께 정보를 제공한다.
직업의 특징을 유머러스하게 표현하고 있다.

3M 앰비언트 광고

안전유리 상자 안에 실제 현금을 넣어 아무도 깨뜨릴 수
없는 유리의 안전성을 강조한 광고이다. 이 안전유리 상자를
이용한 옥외 광고를 보면 호기심과 함께 지적 재미를
느낄 수 있다.

뿌린 대로 거두리라, 이제석, 2008

군인이 총을 겨누고 있는 장면의 반전포스터로, 이 포스터를
둥근 기둥에 부착하면 총을 겨눈 자신을 향하게 되는
아이디어로 표현되었다.

DHL 앰비언트 광고

국제특송 및 물류 업체인 DHL사의 앰비언트 광고인데,
옥외 광고판을 마치 포장하듯이 디자인하여 기업의
업종 특징을 효과적으로 표현한 사례이다.

제품디자인과 디자인유머

과거에는 제품을 평가하는 주된 가치 척도가 사용성이나 형태, 심미성, 색 등이었다면, 현대 제품디자인 영역에서는 감성이라는 척도가 중요하게 부각되고 있다. 즉 제품의 생산성, 신뢰성 그리고 기능성 등을 추구하던 방식에서 쾌적성, 편리성, 다양성 등을 추구하는 방식으로 변하고 있다.[4] 일반적으로 양질의 제품 대부분은 시장이 성숙해져 사용성이라는 문제만으로 사용자에게 감동이나 자극을 주기에 부족하다.

이러한 상황에서 감성적인 접근이 매우 중요해지는데, 특히 'fun'이라는 새로운 가치 척도가 사회·문화 전반에서 주목받고 있는 것이 사실이다. 사람들의 관심을 집중시키는 인기 상품 중에는 웃음이나 재미가 핵심적인 요소로 자리잡고 있는 경우가 많다. 재미 소비가 새로운 소비 패턴으로 부상하고 있다. 기능과 별도로 기존의 통념을 깨는 파격적인 디자인이 소비자에게 어필하고 있다. 소비를 위한 의사 결정에서 필요나 기능성 등 이성적인 기준으로는 설명할 수 없는 선택이 증가하고 있으며, '얼마만큼 즐거움과 재미를 선사하는가'라는 기준이 중요한 소비 결정 요인이 되고 있다.[5]

오늘날 다양한 유형의 재미있는 아이디어 상품이 소비자의 눈길을 사로잡고 있다. 제품 본연의 기능에 예기치 못한 엉뚱한 제품 이미지를 조합하여 재미를 주거나, 제품 자체의 기능을 충족시키면서 동시에 다른 부가적 기능으로 흥미를 유발하기도 한다. 사용자는 단편적인 사용성의 가치를 넘어 기기를 조작하면서 가질 수 있는 유희적인 요소에 높은 가치를 둔다. 이러한 재미 요소는 제품을 구매하거나 사용하는 중요한 이유가 된다. 하지만 제품디자인에 있어서 재미의 적용은 사용성이 우선시 되었을 때 긍정적인 평가를 받을 수 있다.

다른 디자인 영역과는 달리 제품디자인과 연관된 디자인유머는 사용성이라는 문제와 품목에 따라서 인테리어 등 개인의 생활 환경에 영향을 주기 때문에 더욱 실증적인 연구를 바탕으로 한 정교한 디자인이 필요하다. 그런 의미에서 대부분의 사람들이 재미있는 디자인으로 여기는 제품은 단순한 유머나 우스운 형상의 디자인이 아니라 아이디어가 참신하거나 가벼운 자극의 충격으로 다가오는 디자인이라는 연구 결과도 참고할 만하다.[6]

제품디자인에서의 재미 요소의 유형

제품을 사용하면서 사용자와 제품의 관계를 형성하는 본질적인 기준이 몇 가지 있는데, 이는 다음 표의 내용과 같다.

기준	내용
감각	시각, 청각, 촉각, 후각 등의 감각적 지각
감성	사용자의 감정이나 정서
사고	사용자의 지적 요구를 자극하는 창조적 인지
행동	의식을 통해 행하는 신체적 행위
개인성	개인의 고유한 습성 및 의식
관계성	사회적 동물로서의 인간 관계

사용자와 제품 관계의 형성 기준[7]

이러한 구조를 통해 인간은 자신과 제품에 의미를 부여하며, 제품에 대한 본능, 정신, 의지 등으로 나누어 주변의 모든 정보를 처리하고 다시 내보내는 인간 본연의 행위를 표출하게 된다. 이것은 사용자가 제품을 통하여 재미를 추구하는 기본적 체계로, 인간 내면에서 재미를 판단하는 기준이 된다. 위 내용을 바탕으로 디자인적 기준에서 재미 요소를 구분할 수 있다.[8]

시각적 인식의 재미
행위 또는 작용의 재미
사용성을 중심으로 한 기능적 재미
재미 자체를 위한 재미
감성적 욕구 해소를 위한 재미
커뮤니티에 의한 상호 관계 형성의 재미

제품디자인 기준에 의한 재미 요소[9]

재미있는 제품디자인을 만드는 요소를 종합하면 다음과 같다. 첫째, 사용자가 감각과 감성을 통해 인식할 수 있는 시각적 인식으로서의 재미를 들 수 있다. 둘째, 의식을 통한 신체적 행위나 작용 등 행동과 연관된 재미가 있다. 셋째, 독특한 사용성과 관련한 재미가 있다. 넷째, 재미 자체를 위한 재미로 제품 본연의 기능과 상관없이 엉뚱한 디자인으로 재미가 있다. 다섯째, 감성적 욕구 해소를 위한 재미가 있고, 여섯째, 커뮤니티에 의한 상호 관계 형성으로서의 재미가 있다. 여기서 재미는 인간 관계 형성을 위한 도구로 존재하며, 상호 간의 문화적 관계를 형성하게 하는 창조적 사고를 동원하고, 사회적 관계 형성에 동기를 부여한다.[10] 물론 이러한 재미 요소는 한 가지 이상의 요소가 복합적으로 작용할 수 있다.

제품디자인에서의 재미와 디자인유머

M&Co 디자인 제품과 유머

티보 칼만(Tibor Kalman)의 M&Co사 디자인 제품은
일상의 오브젝트에 재미를 부여한 패러독스 기법으로,
1992년 디자인된 '하늘 우산(sky umbrella)'은 우산의
안쪽 부분에 하늘을 그려 넣어 반어법의 과감한 표현을
실천했다. 1984년 디자인된 '5시 시계(5 o'clock watch)'는
시계의 기능을 완전히 무시한 듯, 퇴근 시간인 5시를
제외한 나머지 시각은 과감히 생략하여 재미를 준다.
'구긴 종이 문진(legal paper paperweight)'은 책상 위에서
구겨 버린 듯한 종이 형태로 문진을 만들어 모순어법과
같은 방법으로 디자인유머를 생산했다.

최근 제품디자인의 사용자 경험(UX)에서 '플레
저(pleasure)'라는 키워드의 중요성이 커지고 있
다.[11] 패트릭 조던(Patrick Jordan)은 전통적인 사
용성 기반의 디자인 접근법이 인간의 신체적, 인
지적 특성에만 중점을 두기 때문에 오히려 비인
간적이고 한계가 있다고 언급하며, 인간과 제품
에 대한 전체적인 관계를 고려해야 한다고 했다.
제품과 인간 사이의 넓고 다양한 관계 기반의 디
자인을 위한 맥락으로 제품에서 감성적이고, 쾌
락적이며, 실제적인 이익을 준다고 하는 '플레저'
에 대한 중요성을 언급했다.[12]

앞에서도 소개한 것처럼, 미하이 칙센트미
하이가 재미를 즐거운 경험이라는 심리적 차원
에서 플레저와 인조이먼트로 구분하여 설명했는
데, 제품디자인에서 기대하는 재미도 결국 이 두
가지 체험으로 이루어진다고 할 수 있다. 인조이
먼트는 심리적 에너지를 요구하고 구체적인 활
동을 통하여 얻을 수 있는 것이라면, 플레저는 집
중하는 심리적 에너지와 상관없이 좀 더 즉시적
이고 본능적 의외성에 의해서 얻을 수 있다.

유형	요소
제품 자체의 특성에 기반을 둔 의외성	- 제품의 무생물적 특성과 상반되는 생물의 특성(성장, 불완전성)
제품 종류의 특성에 기반을 둔 의외성	- 제품의 종류에 따라 기대되는 특성과 상반되는 특성
외형적 특성에 기반을 둔 의외성	- 형태(길이, 크기, 비례의 변화) - 색(색상, 명도, 채도의 변화) - 질감(재질, 무늬, 패턴의 변화)
기능적 특성에 기반을 둔 의외성	- 사용자가 기대하는 제품의 기능 이외의 것, 그 이상의 것을 실행 - 기능을 실행하는 방법의 차이
시간적 특성에 기반을 둔 의외성	- 디지털 시대의 아날로그적 감성 - 추억을 일으키는 시각적 도구나 인터페이스
사용 단계나 반복적 특성에 기반을 둔 의외성	- 제품 사용의 반복에 따른 학습된 결과에 상반되는 반응

제품디자인의 의외성의 유형과 요소[13]

제품디자인에서의 디자인유머 사례

의외성은 예상하지 못한 상황, 즉 뜻밖의 결과를 말한다. 정확하게 의도한 것으로 보이는 것이 아니고, 일반적인 상식에서 다소 벗어난 것 같은 인식을 줄 수 있음을 의미한다. 디자인유머의 상당 부분은 시각적인 의외성을 포함하고 있다고 볼 수 있다. 특히 광고를 비롯한 시각 커뮤니케이션에서 의외성은 시각적 유머 창출의 핵심으로 매우 다양한 사례를 경험할 수 있다. 하지만 제품디자인에서는 제한적이다. 제품의 물리적, 심리적, 문화적 측면을 고려하여, 제품디자인에 적용 가능한 의외성의 유형은 위의 표와 같다.

제품디자인의 경우는 광고나 시각디자인을 비롯한 다른 유형의 문화콘텐츠와 달리, 디자인유머 창출을 위한 의외성을 효과적으로 적용하지 못할 경우 사용자에게 플레저를 유발하지 못하고 불편함을 주거나 때로는 위험 요소가 될 심각한 부작용도 있을 수 있다.

제품디자인의 의외성의 유형[14]과 함께 유머 반응 이론을 중심으로 제품디자인의 디자인유머 사례를 논의하면 다음과 같다.

1 제품 자체의 특성에 기반을 둔 의외성:
제품의 특성을 살리는 동시에 기발한 아이디어로
의외성을 부여한 경우로, 가령 제품의 무생물적
특성과 상반되는 생물의 특성을 강조하는
것과 같다.

2 제품 종류의 특성에 기반을 둔 의외성:
소비자는 제품의 종류에 따라 어느 정도 형태를
예견하고 기능을 기대한다. 하지만 창의적인
디자이너들은 이러한 예견과 기대를 완전히
반전시키는 의외성으로 디자인유머를 창출한다.

3 외형적 특성에 기반을 둔 의외성:
제품의 형태(길이, 크기, 비례 등), 색(색상, 명도,
채도 등), 그리고 질감(재질, 무늬, 패턴 등)에
의외성을 부여하여 재미를 줄 수 있다. 또한
기존 제품과는 다른 재미있는 내용을 담은
일러스트레이션의 그래픽 이미지를
활용할 수도 있다.

4 기능적 특성에 기반을 둔 의외성:
모든 제품은 각각의 기능을 가지고 있다. 소비자는
사회·문화적 관습, 일상생활에서 학습하거나
경험을 바탕으로 제품의 기능을 예상할 수 있고,
그것을 기대한다. 하지만 예상보다 월등한 기능,
또는 기대와 다른 예기치 못한 기능의 의외성으로
재미를 줄 수 있다.

5 시간적 특성에 기반을 둔 의외성:
현재와 시간적 차이에 기반을 둔 의외성으로
디자인유머를 가능하게 한다. 디지털 시대에
아날로그적 감성을 느낄 수 있게 하는 제품이나,
현대의 세련된 제품 이미지 사이에서 과거나
역사적 정서를 담은 제품이 그 사례가 될 수 있다.

6 사용 단계나 반복적 특성에 기반을 둔 의외성:
반복적으로 제품을 사용하면서 학습되는 결과가
있는데, 그 학습된 결과와 다른 새로움을
경험하게 될 때 느끼는 의외성으로 즐거워질 수
있다. 각자의 성격이나 취향에 따라서 기호의
차이가 있을 수 있다.

알레시(Alessi) 와인 오프너

알레시사의 대표적인 모델인 안나G(Anna G)는 여성을
모티프로 디자인되었다. 본래의 기능인 와인 오프너는
기계적으로 작동하지만, 안나G는 고개가 빙글빙글 돌고
팔이 오르락내리락 움직이며 즐거움을 준다.

비치 타월

사고 현장을 연상시키는 일러스트레이션을 타월에
적용한 것이 유머러스하다. 영화나 드라마 등에서 공유한
경험을 일상의 물건에 역설적으로 적용하여, 의도적으로
부조화를 만들어 재미를 유발한다.

갭 운동화

거프 맥페트리지(Geoff Mcfetridge) 일러스트레이션으로
운동화 옆면에 땀나는 발을 그려 넣어 유머 효과를 주었다.
유머 반응과 관련한 우월성 이론에서 알 수 있듯이 때로는
한심하고 우스꽝스러운 디자인이 웃음을 유발한다.

비테우세 성인용품점(Beate Uhse Sexshop) 보호 안경

성인용품점 고객이 착용할 수 있게 무료 판촉물로 지급하는
일종의 사생활 보호 안경으로, 타인으로부터 자신을 숨겨
준다. 우스꽝스러운 서비스가 실소를 자아낸다.

전문 헬스 트레이너 명함

캐나다의 전문 헬스 트레이너 폴 닐센(Poul Nielsen)의
재미있는 명함으로, 명함 양끝을 잡아 늘려야 트레이너의
이름을 알아볼 수 있게 제작되었다. 전문 트레이너라는
직업 특성이 잘 반영되었으며 일반적인 명함과는 다른
사용 방법에서 의외성을 발견할 수 있다.

마실수록 보이는 컵

패키지 문구와 커피잔의 '나를 벗기세요(undress me).'라는
문구에서 알 수 있듯이 커피를 마실수록 남녀의 누드가
나타나는 섹슈얼 디자인유머의 제품디자인이다.

홍콩의 관광 상품

'식민지 공기 캔(canned colonial air)'이라는 제품명과
'제국의 마지막 숨 막힘(The Last Gasp of an Empire)'이라는
부제가 있는 캔으로, 영국 식민지였던 홍콩이 155년 만에
중국 영토로 반환될 당시 식민지 해방을 기념하여 출시된
재미있는 관광 상품이다.

달잔, 김종환, 2010

막걸리를 따르고 마시면서 초승달, 상현달, 보름달, 하현달,
그믐달로 점점 달이 차고 기우는 과정을 느낄 수 있게
일상의 감수성을 반영한 기지가 돋보이는 디자인이다.

LUCKY BEGGAR WALLET, 조지 스켈처(George Skelcher)

가죽으로 제작된 이 동전 지갑은 노숙자들이 구걸용으로
사용하던 'We Are Happy to Serve You'라는 문구가
새겨진 뉴욕 시의 일회용 컵을 모티프로 삼아 제작되었다.

달걀 형태의 의자

소파의 기능을 충족하는 동시에 달걀 형태로 시각적
재미를 주는 디자인으로, 보는 사람에게 의외성과 함께
새로운 경험을 제공하고 있다.

한국적 디자인유머

한국 문화와 해학

문화는 인류 공통과 보편적 특성에 그 기반을 두고, 지리적이고 환경적인 측면, 역사적이고 사회·문화적인 측면, 종교적인 측면 등 다양하고 세부적인 변수에 대응하면서 각각의 특수성과 정체성을 형성한다. 정체성은 '자기다움' '자기스러운 것'으로, 문화적 정체성은 환경과 역사 속에서 축적된 생활양식의 총체인 문화적 전통을 뜻한다. 정체성을 판단하는 기준은 현재 한국에서 일어나는 현상에서 출발해야 하는 현재성, 다수가 좋아하고 염원하는 대중성, 타문화 수용에 있어서 얼마나 자주적으로 수용하여 자기 것으로 만드는가 하는 주체성을 들 수 있다.[1]

이처럼 우리 문화 속에 나타나는 해학은 우리의 자연 환경이나 사회·문화적 배경, 역사적 경험 등을 바탕으로 형성된 것이라고 할 수 있다. 우리 민족은 자연에 순응하며, 자연과 조화로운 삶을 추구했다. 또한 만사를 긍정적인 시각으로 바라보는 정서가 깔려 있다. 우리나라의 해학은 예로부터 가난하고 억압받고 고난을 겪어온 현실에 대한 극복의 의지가 자연스럽게 반영되어 있는 것이라 할 수 있다. 우리 민족의 정서에 나타나는 해학은 기존의 어려웠던 사회적 상황의 부정과 거부의 표현이 아니라 어려움을 감내하고 긍정함으로써 극복할 수 있는 정신적 자유를 추구한 것이다.

한국인이 선천적으로 해학에 친근성을 지닌다는 것은 생활과 예술 속에도 나타난다. 한국인은 어느 정도 친분 있는 사이라면 만나서 건네는 첫마디로 익살스러운 농을 걸어 서로의 정을 확인한다. 물론 다른 민족에게서는 익살이나 농이 나타나지 않는다는 것이 아니다. 하지만 외국 사람의 눈에 비친 한국의 농은 그 감정의 차원이 다르고 그 횟수가 높다는 말을 듣게 되는데, 아무래도 남다른 우리만의 무엇이 있는 것 같다.[2]

황순원은 '한국의 해학은 예술 의식에 의해 만들어졌다기보다는 직접 생활에서 솟아나왔다는 데에 그 특성이 있음'을 논했다.[3] 우리의 해학은 생활 속에 묻어나기 때문에 추상화된 개념이라기보다 실제 모습에 보이는 대로 나타난다. 생활 습성과 관습에서 우러나와 일상 행동과 자연스럽게 연결되어 자발적이고 무의식적으로 표현되는 것과 같다. 한국인은 시대적 수난을 겪어오면서 자연스럽게 체념과 절망의 현실을 생활 속 해학과 풍자로 극복하고 가슴속 한을 해소했다. 해학과 풍자라는 나름의 해소 방법과 표현 양식이 있었기에 극복할 수 있는 원동력을 얻을 수

있었을 것으로 보인다.

한편 한국의 지형과 기후의 영향으로 시시때때로 변하는 사계절의 아름다운 자연은 비항상성의 원리를 한국인의 삶 깊숙이 적용시키고 터득하게 했다. 바뀔 수 있다는 것에 대한 인식은 해학에 대한 감수성을 기르게 한다.

한국 문화 전반에 풍부하고 다양한 해학이 깔려 있게 된 것은 하나의 필연성을 지니고 있다고도 볼 수 있으며, 해학은 한국 문화를 이해하는 데 필수 불가결한 요소이다. 그것이 가지는 우리만의 정신적인 특질과 가치는 한국의 생활과 문화, 예술에서 독자적인 위치를 가지게 하는 것으로 민족정신과도 관계가 있다. 예로, 다양한 유형의 탈춤을 비롯한 민요나 판소리, 남사당놀이, 굿, 설화, 민담, 동물담 등에 나타나는 해학은 우리가 이미 향유하고 있거나 재발견하는 귀중한 고유의 문화적 자산이다. 이러한 한국적 공연 문화의 특유성은 현대 한국 사회의 특수성과 한국 IT 및 CT 기술이 만나 한국의 독특한 공연 문화로 발전하는 것을 가능하게 했다.

풍속화를 비롯한 토기, 토우, 기와, 석물(동물상, 인물상), 석단부조장식, 금속 방울, 목장승, 석동자, 건축과 건물 내부 장식, 도기, 자기, 분청사기, 가구 장식, 민화, 자수, 문인화 등 미술 각 분야에서 해학적 표현의 특성을 수없이 발견할 수 있다. 이것은 과거 서민의 어려운 살림살이, 즉 생활의 현실적 한계 속에서 표현되었던 풍부한 해학적 창출을 뜻하는 것이기도 하다. 또한 한국

중요무형문화재 제17호 봉산탈춤(위)과
제69호 화회탈춤(아래)의 한 장면

봉산탈춤은 1967년 중요무형문화재 제17호로 지정되었다. 해서(황해도 일대)탈춤으로, 5일장이 서는 장터에서 1년에 한 번씩은 탈춤놀이가 벌어졌다. 봉산탈춤은 봉산의 남북을 잇는 유리한 지역적 조건으로 나라의 각종 사신을 영접하는 행사가 자주 열려서 19세기 말부터 대표적인 탈춤으로 발전했다. 춤사위가 활발하고 경쾌하면서 재미있다. 탈은 주로 스물일곱 개가 사용되는데 서민의 가난한 삶과 양반에 대한 풍자, 파계승에 대한 풍자, 그리고 일부다처제 등에 의한 여성 인권 탄압에 대한 풍자 등을 다룬다.

전통 사회의 상류층에서 지켜오던 엄격한 유교
적 정신생활 가운데에서도 어쩔 수 없이 드러나
던 속마음과 인간적 감정이 생활용품의 쓰임이
나 글씨, 그림에서 해학적으로 분출되었음을 보
여 준다. 그러므로 해학은 평민, 즉 당시 서민의
생활 저변에 짙게 깔려 있던 것은 사실이지만 반
드시 그것에만 그치지 않고 양반 계층, 사회 상류
층에서도 드물게 같은 경향이 있었다는 것도 함
께 고려해야 할 것이다.[4]

　한국의 해학이 나타난 곳을 종합해 보면 해
학은 결국 한국인의 깊은 속마음에서 드러나는
것이다. 오랜 외세의 침입과 수난에도 구속과 속
박을 싫어하는 자유정신을 가지고, 구속 상태에
서 벗어나 자유롭고 즐거운, 때로는 파격적인 표
현을 통해 해학을 구현했다고 할 수 있다.

　해학에 대한 깊고도 다양한 감수성은 자연
과 더불어 조화롭게 살아온 배경과 한국 토속 신
앙을 비롯한 종교 문화[5]에서부터 한옥,[6] 생활문
화와 과거 역사에서 비롯된 것이다. 즉 우리 민족
의 정서에 나타나는 해학은 우리 삶의 여러 가지
어려움을 포용한 특유의 유머 유형으로 활력소
역할을 했다.

단원풍속도첩 중 씨름, 김홍도, 18세기
(국립중앙박물관 소장)

김홍도는 서정적 아름다움을 표현하는 산수화 등 다양한
작품을 그렸으나, 만년에는 풍속과 인물 등의 한국적 정서와
문화를 읽을 수 있는 작품이 많았다. 특히 일상의 모습을 담은
풍속화는 우리나라 고유의 해학과 풍자를 잘 나타내고 있다.
당시의 농민이나 수공업자 등 서민의 생활상을 주제로
인물의 표정과 몸동작을 자세하게 묘사했으며, 단순한
필선의 묘미를 살려 해학과 정감을 담아냈다. 위의 작품은
씨름꾼 주위에 원형으로 구경꾼들을 배치하여 주제에
시선을 집중시키는 탁월한 공간 구성을 보여 주고 있다.

긍재전신첩 중 야묘도추(野猫盜雛), 김득신, 18세기
(간송미술관 소장)

김득신은 김홍도의 제자로 일상의 풍속에 해학적인
분위기와 정서를 가미하여 서민적인 익살과 재치가 넘치는
화풍을 보여 주었다. 이 작품은 고요를 깨는 결정적인
순간을 포착한 그림이다. 부부인 듯한 나이든 남녀가
닭과 병아리를 넘보는 고양이를 긴 곰방대로 쫓아내는
동작과 표정이 재미있다. 자유분방한 붓선이 당시 일상을
해학적으로 보여 주고 있다.

이부탐춘(嫠婦耽春), 신윤복, 제작년도 미상
(간송미술관 소장)

화면의 두 여성 가운데 왼쪽의 소복 차림 여인은 담벼락의
기와장 등으로 미루어 보아 당시 양반가의 마님이고,
오른쪽의 댕기머리 여성은 몸종으로 보인다. 마당에서
짝짓기 하는 개와 그 위를 나는 참새를 보고 웃고 있는
마님의 옷자락을 몸종이 붙잡고 있다. 상중인 과부가
요상한 미소를 짓고 있는 것으로, 시대의 변화를
해학적으로 표현하고 있다. 또한 여필종부 등을 강조하는
남존여비 사상에 대한 은근한 풍자를 감지할 수 있다.
당시 과부재가금지법 등 여성에 대한 억압과 사회에 대한
비판 의식을 담았다. 한편 섹슈얼 디자인유머로도
분류할 수 있는데, 신윤복은 당시 남녀 관계와 관련해
시대상을 묘사하거나 사회에 대한 풍자의 배경으로
에로티시즘을 표현하기도 했다.

한국적 버내큘러 유머

버내큘러란

버내큘러의 어원은 라틴어 'verna'에서 유래되었는데, 이것은 '주인집에서 태어난 노예'를 뜻한다. 과거에는 '한정된 한 마을 또는 한 지역 내에서만 거주한 사람, 그 지역의 원주민'으로 그 의미가 확대되었고, 또 '한 가지 일에만 고정적으로 종사하는 사람'을 의미하기도 했다.[7] 조지 길버트 스콧(George Gillbert Scott)이 버내큘러라는 단어를 1857년 처음으로 디자인 분야에 사용했는데, 사전적 의미로 '자국어, 방언, 전문용어, 일상 구어의, 지방 특유의, 시대 특유의, 풍토적인' 등이 있다.

버내큘러라는 용어는 디자인 분야뿐 아니라 건축, 미술, 음악 등 문화 전반에 존재한다. 음악으로 치면 전문 작곡가에 의해 만들어진 음악이 아닌 일반 대중 안에서 자연스럽게 형성된 생활 속의 민속 음악 등을 버내큘러라고 할 수 있다. 즉 예술가나 장인의 의식적 사고와 계획이 아닌, 일상적이고 습관적인 방법에 의한 민속 조형예술 등 지리적, 풍토적 그리고 시대 특유의 생활 환경과 양식에 따른 독특한 특성을 반영한 결과를 지칭한다. 건축에서 버내큘러는 지역적인 가옥 유형이나 스타일을 의미하며, 지역 특색이 있는 재료를 사용하고 그 지방의 지리적·기후적 조건에 순응하는 지역 고유의 역사를 반영한다.

버내큘러가 재미있는 것으로 여겨지는 이유는 단지 오래된 유행에 대한 흥미가 아니다. 디자이너들이 세련된 전문가가 되기 이전의 표현은 오직 보여 주기 위한 것이었기 때문에 오늘날에는 버내큘러가 순수한 매력을 강하게 가지게 된다.[8] 즉 당시에 유행하던 어떤 기호와 방식을 패러디하여 현대 커뮤니케이션에 활용함으로써 친근함이나 유머로 다른 메시지와 차별할 수 있는 가능성을 가지고 있다. 버내큘러 유머는 광고를 비롯한 여러 유형의 효과적인 커뮤니케이션에 유용하다. 버내큘러 유머의 창작을 위하여 다음과 같은 방법을 제시할 수 있다.

- 우리에게만 익숙한 물건이나 형태를 차용한다.
- 친숙한 과거로의 회귀를 시도한다.
- 과거 양식이나 도상을 인용한다.
- 지역 특유성을 활용한다.

이와 유사한 용어로 노스텔지어적 위트(nostalgic wit)라는 용어가 있다. 노스텔지어는 17세기 30년전쟁 중에 향수병으로 고생하는 병사에게 발생하는 심각한 질병을 설명하기 위해 만들어진 단어이다. 사람들이 잃어버린 어떤 것, 떠나온 곳 또는 쉽게 경험하고 좋게 기억되는 것에 향수를 느낀다. 노스텔지어는 전적으로 개인의 추억이라기보다 아주 오래전 혹은 최근의 객관적이고 이상적인 과거에 대한 회상이기도 하다.

291

이런 감정에 대한 비평적 안목을 가지고 적절히 선택하여 디자인유머 창작을 위해 활용할 수 있다. 유머의 부조화 이론이 지난 유행이나 옛 양식의 과감한 차용의 당위성을 설명해 준다. 또한 메시지 수용자의 측면에서는 디자인의 시대적 부조화 등으로 정신적 즐거움을 느낄 수 있다. 차용된 버내큘러 이미지를 통하여 수용자의 우월감과 쾌감을 유발할 수 있다. 유머 이론의 적용 및 차용 면에서 패러디 기법과 상통하는 바가 있다.

한국적 버내큘러 형성 요인

한국적 버내큘러는 지역적, 시대적, 문화적 요인을 바탕으로 형성된다고 할 수 있다.

첫째, 지역적 요인으로 한국의 독특한 환경 특징은 차별된 문화와 함께 버내큘러를 형성시키는 중요한 요인이 된다. 지역이 가지고 있는 지리적 조건, 기후, 언어, 지역성 등이 각 지역별로 서로 각기 다른 전통문화를 만들어 내고 있다.

둘째, 시대적 요인으로 한국 사회의 시대적 특성에서 찾아 볼 수 있다. 특히 한국 문화는 36년에 걸친 일제강점기와 한국전쟁으로 급속한 서구 문화의 유입을 주체적으로 받아들일 수 있는 비판력을 상실했고, 따라서 전통문화의 재구성 없이 그대로 외래문화와 혼재된 구조를 가지고 있다. 이러한 시대적·역사적 흐름을 반영하는 디자인 결과물을 현대 시각으로 보면 세련되지

못할 수도 있지만 투박한 외형 자체가 시대적 버내큘러를 느끼게 한다.

1960년대 이후 한국의 사회적 환경은 변했고 사회 구성원 간의 관계 또한 근본적으로 달라졌다. 지난 50년간 급격한 변화와 성장을 보였다. 하지만 버내큘러의 시대적 요인은 시대가 바뀌어도 고유의 문화적 특성을 반영하고, 새로운 문화의 유입과 기술의 급속한 발전에도 변함 없이 존재한다. 또는 시대의 변화에 따르지 못하고 과거의 것을 그대로 보여 주고 있는 디자인이나 제품에서도 버내큘러를 발견할 수 있다.

셋째, 한국적 버내큘러 형성에는 문화적 요인이 있다. 과거의 전통문화뿐 아니라 과거에서부터 우리 생활문화를 반영하며 현재에 이르기까지, 지금 시각으로 보면 세련되지 못하거나 촌스러운 것일 수도 있지만 서민적이고 대중적인 고유 문화를 읽을 수 있어서 의미있고 재미있는 발견을 할 수 있다.

한국적 버내큘러 이미지

시골의 한옥과 한옥 문지방 밑의 요강, 플라스틱 슬리퍼가 우리의 고향을 느끼게 한다. 찌그러진 냄비와 낡은 바른생활 교과서, 시발택시, 1960-70년대의 초등학교 교실과 교실 난로에 데워 먹던 도시락, 레슬링 포스터와 옛날 영화 포스터, 광고와 주간지 표지 등이 한국의 지역적, 시대적, 문화적 요인을 바탕으로 한 우리만의 독특한 정서를 느끼게 한다. 그뿐만 아니라 옛 중·고등학교 시절의 교복과 버스 회수권, 교련복, 예비군복은 물론 라면, 뽑기와 같은 군것질거리도 우리만의 추억을 떠올리게 한다.

　　한편 오늘날 독특한 우리 문화를 반영하는 버내큘러도 존재한다. 보습 학원이나, 미술 학원 건물 밖으로 빼곡하게 걸려 있는 현수막과 간판에 대입 합격생의 이름과 얼굴을 자랑스럽게 게시하는 풍경, 매스컴에 소개된 자신의 업소 또는 소개되지 않은 업소를 나름대로 광고하는 모습도 웃음을 자아내게 한다.

1960-70년대의 한국적 버내큘러

마루 밑으로 보이는 요강, 옛날 교실 풍경, 군것질거리는 어린 시절 직간접적으로 경험하는 추억으로 정겨움을 느끼게 하는 특별한 기호가 될 수 있다.

한국의 특징을 반영하는
한국적 디자인유머

수학자 존 앨런 파울로스(John Allen Paulos)는 "코미디언이 되기 위해서 자신이 속한 문화로부터 충분히 멀리 떨어져 메타 수준에서 자신이 속한 문화를 볼 수 있을 정도로 사회적 환경에 민감해야만 한다. 그러나 너무 떨어져 있게 되면 감정이입과 모순이 되며, 적당히 감정적인 분위기에 민감하지 못하게 된다."고 했다.[9] 마찬가지로 한국적[10] 모티프로 디자인유머와 관련한 좋은 아이디어를 내기 위해서는 우리의 정치·경제·사회·문화 등에 관한 기본적인 연구를 기초로 하는 것이 바람직하다. 특히 한국적 정서와 한국 문화의 정체성을 인식하는 것은 매우 중요하다.

근현대 한국은 일제강점기를 겪었고, 가난과 전쟁을 경험했고, 전후 독재의 경험과 민주주의 쟁취의 역사를 지났다. 불과 100년 동안 우리나라는 세계 그 어느 국가나 민족도 경험하거나 이룩하지 못할 변화를 겪었다. 특히 경제 성장은 괄목할 만하다.

100여 년 전에 영국의 탐험가 이사벨라 버드 비숍(Isabella Bird Bishop)이 한국을 네 차례나 여행하고 남긴 글에서 한국인 특유의 호기심과 여유를 소개한 바 있었다. 식사와 사교 시간이 길고, 외국인이 나타나면 호기심 가득 많은 것을 물어본다고 소개하면서 이러한 것을 '나태한 삶'이라고 자신의 오리엔탈리즘적 세계관으로 비판했다.[11] 하지만 그런 관점에서라면 '빨리빨리'로 대표되는 치열한 경쟁과 살인적 스트레스에 익숙해진 오늘날 한국인에게 오히려 비숍의 고향 영국이 '나태'한 곳으로 여겨질 수 있다.[12]

근대화의 맥락에서 우리는 여러 부작용을 뒤로 한 채 초고속 성장만을 추구해 온 것이 사실이다. 우리나라는 국민적 노력으로 경제대국, IT 세계 강국으로 성장하게 되었지만, 큰 성취와 함께 부작용도 없진 않다. 국가 경제 수준에 비해 도덕적 가치라든가 문화적 수준이 이에 걸맞지 않은 경우를 자주 발견할 수 있다.

한 국가의 가장 중요한 가치인 교육 영역에서도 세계적 찬사와 함께 부정적인 측면이 점점 더 드러나고 있는 것이 사실이다. 과거 한국의 보편적이고 이상적인 공부에 관한 시각[13]과 달리 초등학교에서부터 고등학교까지 12년간의 생활은 성숙한 성인으로의 성장을 위한 인격 수양과 지식 함양의 기간과 거리가 멀다. 단지 좋은 대학에 성공적으로 입학하기 위한 치열한 경쟁의 장이라고 표현해도 과언이 아닐 정도이다.

이러한 전투와 같은 성장기의 청소년들은 사회인이 되어서도 비슷한 양상을 맞이하게 된다. 성장과 성과 위주의 초경쟁적 사회에서 살아남기 위한 수단과 방법을 가리지 않는 권모술수의 처세는 당연한 것으로 보이기조차 한다. 항상 급변하는 시대 상황에서 각자의 신분 상승과 신분 유지를 위한 필사의 노력은 현대인의 보편적

인 스트레스가 되었다.

한편 전쟁과 가난 등으로 목숨을 잃을 수도 있고, 가족이 해체될 수도 있는 상황을 직간접으로 경험한, 소위 예전 '또순이'[14]와 같은 '대한민국 아줌마'[15]는 생존 전쟁에서 살아나가는 일상의 전사로 존재하게 했다.

독특한 국가적 상황하에 일반 국민의 가치관이나 행동 양식은 독특한 정체성으로 형성된다. 이러한 현 시대의 사회 문화와 세태를 반영하는 이미지들이 다양한 미디어나 광고를 통해 나타나며, 새로운 시각적 문화를 형성한다.

막걸리 랩소디, 박영원, 2010

막걸리 잔의 윗부분을 상징적으로 단순하게 표현했다. 기하학적 원 이미지에 궁금증을 갖게 하지만, '막걸리'라는 텍스트를 통해 궁금증이 풀리면서 긴장감이 해소된다. 즉 '긴장과 긴장의 해소'라는 유머 반응 기제를 활용했다. 유머 내용별로 분류하면 막걸리라는 독특한 우리의 한과 정서를 담은 해학으로 볼 수 있다. 제작 방법은 '달, 희망, 위에서 내려다 본 막걸리잔' 등의 이중 의미를 담은 비주얼 편 효과를 냈으며, 실제 제작은 미니멀리즘에서 보이는 표현처럼 단순화 작업을 한 것이다.

CARTOLINE DA SEOUL, 이에스더, 2007

'10l Plastic Garbage Bag'의 시리즈 가운데 하나인
만화 형식의 작품으로, 이탈리아 에디지오니 꼬라이니
(Edizioni Corraini) 출판사 잡지에 실린 일러스트레이션이다.
자세히 들여다 보면 한국의 전형적인 가부장적인
아버지의 모습을 통해 시대 흐름에 따라 변하는 우리나라
상황을 유머러스하게 표현하고 있다. 주부가 가사와
육아를 전담하던 보수적인 시대에서 가정 내의 일을
남녀가 함께 하는, 현대 한국 가정의 변하는 모습을
묘사하고 있다. 풍자와 한편으로는 우리의 어느 가정에나
있을 수 있는 일을 해학적으로 풀었다.

근하신년, 현태준

우리나라 특유의 목욕탕을 배경으로 마음속 엉뚱한 생각을
자유분방하고 솔직하게 표현하여 공감을 유도하면서
묘한 카타르시스를 느끼게 한다. 보는 사람으로 하여금
우월감을 느끼게 하며 웃음을 유발한다.

『크다 작다』, 일러스트레이션, 김영수

이 그림은 과도한 교육열로 어린이조차 교육 경쟁에
시달리고 있음을 느끼게 한다. 사회 문제를 자유분방한
선으로 과장되게 표현하여 시각적 유머를 생산했다.

황중환 시사만화 – I believe..., 황중환, 2004

어려운 현실 속에서도 희망을 잃지 않는 우리 이야기를
한국 특유의 해학으로 표현했다. 공감할 수 있는 정서적
배경이 해학의 즐거움을 더 크게 한다.

로봇(Robot)(부분), 백남준

백남준은 오래된 TV와 버내큘러 이미지를 가지고 있는
오브제를 조합하여 자유분방하고, 시각적 유희를
느낄 수 있는 설치 작품을 제작했다. 일상의 오브제로
로봇 형태를 만들어 역설적으로 인간과 삶의 표정을
희화한 해학과 풍자가 담겨 있다.

누구를 위한 투표인가, 이성표, 2006

이익 집단이나 정당이 결국 자신들을 위해 선거 운동에
돈을 쓰고 있다고 고발하는 그림으로, 부정한 선거 운동에 든
막대한 자금과 정치인의 형태를 강하게 풍자하는 그림이다.

보따리, 김영희, 2011
작가는 우리나라의 특색이 잘 드러나는 보따리를 설치미술의
대상으로 활용하여 다른 시각으로 감상할 수 있게 했다.

기러기 아빠, 신정철, 2009

과도한 교육열로 부인과 자녀를 외국에 유학 보내고
혼자 남은 소위 기러기 아빠의 뒷모습을 표현했다.
작가 특유의 풍자적 표현이 연민을 느끼게 한다.

광고에 나타난 한국적 디자인유머

우리나라에는 조선시대 이후로 양반 문화를 비롯한 고급문화가 자연스럽게 후세로 계승되지 못했다. 현대에 이르러 과도한 경쟁 사회가 도래했고 광고에서도 과열된 성과 위주의 경쟁을 읽을 수 있다. 정교한 크리에이티브를 통한 재미보다는 판매를 위해 톱 모델 효과에 의존하는 광고가 대부분인 것이 사실이지만, 판매 촉진을 위한 광고 효과와 광고 특유의 재미를 동시에 얻을 수 있는 광고가 이상적이다.

1886년 정부가 발행한 《한성주보》에 당시 세창양행이라는 회사가 우리나라 최초의 광고를 내보낸 이래로, 일제강점기를 거쳐 해방 이후 1958년에 최초의 광고대행사인 한국광고사가 설립됐고, 1959년 부산 MBC 라디오가 방송을 시작하게 되면서 본격화되었다. 그리고 1960년 월간 광고지 《새광고》가 발행됐고, 1963년 KBS 광고 방송이 시작되는 등 1950-60년대를 거치게 된다.

1970년대 이후로 광고는 현대기를 맞이 했다. 텔레비전이 등장하고, 광고대행사를 통한 광고가 본격적으로 시작된 시기이기도 하다. 1980년대 언론통폐합에 따른 방송의 공영화로 방송광고가 변화를 맞게 되었고, 한국방송광고공사가 광고 대행 위탁권을 가지게 되었다. 1981년에는 KBS가 상업 광고를 실시했고, 1980년대 후반에는 정기 간행물과 일간지의 발행도 활성화되었다. 1990년대 뉴미디어 시대가 되면서 다양한 매체를 통한 광고가 대중문화의 중요한 한 부분이 되면서 한국 사회의 여러 가지 특징과 정체성을 자연스럽게 반영했다.

2000년대에 들어서면서 한국은 명실공히 IT 강국이 되었고 인터넷을 비롯한 다양한 매체를 통하여 폭발적인 커뮤니케이션의 시대를 맞게 된다. 하지만 IT 발전에 따른 다양한 미디어 발전에 비해 그것에 상응하는 메시지의 질적 수준은 큰 발전을 감지할 수 없었다.

특히 우리나라 광고에 나타나는 메시지의 경향을 보면 기발한 아이디어에 근거한 매력적인 광고보다는 광고주의 취향과 의욕을 반영한 듯한 직설적인 광고 표현이 빈번하게 발견된다. 단시간 내의 매출 상승만을 목표로 하듯 상품을 직접 강조해서 반복하여 소개하거나 톱모델의 스타성에 의존하는 광고가 미디어의 소음처럼 여겨질 때가 있다. 이러한 경향은 우리의 조급한 성향인 '빨리빨리' 문화와도 연관이 있는 것으로, 우리의 정서나 문화가 반영된 것이라 할 수 있다. 이처럼 소위 우리나라 특유의 한국적 광고가 존재하게 되었다.

광고에 나타난 한국적 디자인유머를 살펴보는 것은 이런 한국적 광고에 나타난 디자인유머를 찾는 것과 다를 것이 없다. 여기서 한국적 광고란 우리의 일상 속 소재로 표현된 광고라고 할 수 있으며, 수용자에게 우리의 가치를 재발견하

게 하는 한국적 경험이 담긴 광고를 말한다.[16]

이러한 한국적 경험 속에서 한국 문화를 찾아볼 수 있는데, 다음 네 가지의 범주로 분류한다. 첫째는 한, 정, 고향, 시골, 가족 같은 한국 사람만이 갖는 정신적 고유 경험인 '심리적 경험'이다. 둘째는 통기타, 청바지, 학생 시위, 사투리 같은 한국 고유의 '문화적 경험'이다. 셋째는 명절, 제사, 불국사, 막걸리, 농기구, 김치, 한복 같은 '전통적 경험'이며, 넷째는 조상숭배, 절약, 남아선호, 효 같은 '제도적 경험'이 있다.[17]

우리나라 광고는 한국 전래 문화의 특성은 물론 이러한 문화 특징을 배경으로 현재 우리 시대와 사회의 특성을 반영하게 된다. 그리고 우리 문화를 반영한 광고를 통해 또 다른 문화를 만들어 나가게 된다. 즐겁고 바람직한 광고 문화를 위해서는 당연히 광고 효과가 가장 중요하지만 광고의 사회·문화적 측면도 고려하여 우리 민족 특유의 한국적 해학의 특성과 해학을 통한 여유를 생각해 볼 필요가 있다. 유머를 포함한 광고가 모두 효과적일 수는 없다. 단지 유머의 적절한 사용은 광고 효과를 높일 수 있을 뿐만 아니라 보는 즐거움과 재미를 생산한다. 이에 우리나라 광고를 중심으로 디자인유머 효과를 살펴본다.

인쇄 매체 광고에 나타난 한국적 디자인유머 사례

롤랑 바르트의 견해처럼 다양한 매체를 통해 무수한 형식의 서사물이 전달되고, 이러한 서사는 그 시대의 다양한 현상을 알게 한다. 서사의 사전적 의미는 사실이나 사건 따위를 있는 그대로 적는 일이다. 서사를 넓게 보면 고대로부터 전해 내려오는 설화, 신화, 민담 등을 포함한 문학 등 문자로 전해지는 것을 일컫는데, 현대의 서사는 매체의 발전으로 다양한 이미지도 포함한다. 매체의 발전으로 그 장르가 다양해졌지만, 그 매체들에 의해 전달되는 본질인 이야기는 변함 없이 그 시대의 이야기를 전한다. 신문과 잡지 같은 인쇄 매체는 그 시대의 서사를 그대로 기록한다. 한국의 인쇄 매체에서 볼 수 있는 광고의 재미를 자세하게 읽어보면 그 시대가 보인다.

우리말을 지킵시다, 공익광고협의회, 2003

세계의 다양한 문자 가운데 창제자나 원리 이념이
구체적으로 밝혀진 문자는 한글이 유일하다. 하지만 현재
한글이 그 용법이나 형태에서 정체를 알 수 없을 정도로
오용되는 경우가 많고, 또한 한글의 소중함마저 경시되는
경향이 있다. 이러한 문제를 지적한 공익 광고가 의미 있게
전달된다. 말씀 어(語)와 의아함이나 놀라움을 나타내는
감탄사를 동시에 표현하여, 현재의 말이 이상하다는
문구를 언어적 펀(verbal pun) 기법으로 제작했다.
'語'라는 한자를 물음표와 함께 표현하여 문제의식을
효과적으로 전달하고 있다. 그리고 교과서의 내용도
비속어나 잘못된 유행어로 표현하여 잘못된 현실을 강하게
풍자하고 있다. 일상에서 언어를 잘못 사용하는 것을
교과서라고 하는 절대적 교범에 패러디하여 풍자했다.

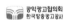

외국인 근로자 인종 차별, 공익광고협의회, 2001

예전에 우리는 흔히 살색이라는 말을 자주 사용했는데,
백인이나 흑인의 살색은 동양인의 살색과 다르므로
사실상 살색은 우리의 살색만이 아니라 온 인류의
살색이어야 한다는 근거에서 표현된 공익 광고이다.
은유의 원칙 A=B에서 '흰색 크레파스=백인, 검정색
크레파스=흑인, 밝은 주황색 크레파스=황인'으로
나란히 표현하여 피부색에 따라서 차별하지 말자는
중요한 메시지를 담고 있다. 당시에는 외국인 근로자에
대한 인종 차별 문제를 주제로 한 공익 광고였지만,
현재에는 다문화가정의 문제와도 연관하여 새로운
의미를 제공할 수 있다.

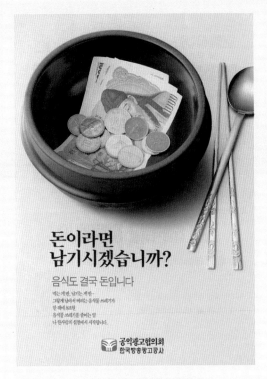

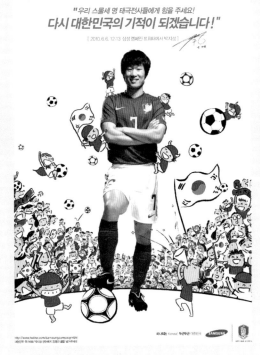

음식물쓰레기 줄이기, 공익광고협의회, 1997

뚝배기에 남긴 음식물 대신에 현금을 배치했다.
음식물 쓰레기로 인하여 낭비되는 현금을 패러독스 기법,
즉 모순어법으로 직접 표현하여 강렬한 임팩트를
느낄 수 있게 한다. 그리고 효과적인 은유를 활용하고
있는데, A=B라는 은유의 기본적인 법칙을 그대로
적용한 광고 이미지로, '음식=돈, 돈=음식'이라는
사실로 소구하고 있다. 즉 음식은 돈이므로 음식을
낭비하지 말아야 한다는 메시지를 전하고 있다.

삼성전자 기업 광고

2002년 월드컵 4강 신화를 다시 한번 떠올리게 하는
광고 이미지로, 톱 모델을 중심으로 만화 캐릭터가
배경으로 처리되었다. 만화는 유머러스한 효과를 생산하는
중요한 기법이다. 무엇보다 이 광고는 스타 이미지를
전면에 내세워 월드컵에 대한 공동 경험을 자극하고
있다. 이처럼 광고는 당시 대중성 있는 내용을 다루면서
사회상을 그대로 반영하기도 한다.

TV 광고에 나타난 한국적 유머

지금은 다양한 매체에서 광고를 볼 수 있지만 TV 매체가 여러 세대에 걸쳐 가장 영향력이 큰 것이 사실이다. TV 광고는 일반적으로 수용자의 주의를 쉽게 끌 수 있고, 메시지 이해나 브랜드명을 기억하는 데 도움이 된다. 하지만 광고에 사용된 유머 효과는 긍정적 기능과 부정적 기능이 다양하게 나타날 수 있다. 그러므로 TV 광고든 신문이나 잡지 광고든 유머의 내용, 아이디어의 전개, 표현의 구체적인 방법, 유머 적용의 비율 및 범위 그리고 노출 빈도 등을 정교하게 고려하여 광고 목적에 맞게 사용해야 할 것이다.

TV 광고는 다양한 매체 광고 중에서도 한국 특유의 사회·문화적 특성이나 정서를 그대로 반영한 광고가 특히 많아서 공감을 토대로 한 웃음이나 미소를 유발하기 좋다. TV 광고에 나타나는 디자인유머는 주로 스토리텔링 유머로 그중 몇 가지 사례를 들면 다음과 같다.

박카스 TV 광고를 유머 내용 면에서 평가하면, 한국적 상황을 그대로 반영하여 우리 특유의 정서를 표현한 해학적 요소가 가장 강하게 드러났다고 할 수 있다. 1993년부터 1997년까지 총 13편의 '새 한국인' 캠페인 등으로 드러나지 않는 곳에서 열심히 일하는 한국인의 모습을 광고에 담았다. 공감을 형성하는 스토리텔링을 바탕으로 브랜드 이미지의 상승효과와 함께 매출도 파격적으로 상승한 사례이다.

그리고 KT 브랜드 올레 TV 광고는 성질 급한 한국 사람이라는 콘셉트의 광고 시리즈로, 한국 사람이면 누구나 공감할 수 있는 상황을 묘사하여 공감을 얻고 있다. 프린터에 나오는 인쇄물을 급한 마음 때문에 손으로 당기다가 종이가 찢어지는 장면, 낭만적인 상황에서 키스로 전한 사탕을 와드득 깨물어 먹는 장면, 그리고 자판기 커피를 느긋하게 기다리지 못하고 미리 컵을 빼내어 커피 대부분을 쏟아 버리는 장면을 표현했다. 이러한 황당한 상황은 우리가 일상에서 한 번쯤 경험해 볼 수 있는 일들로 공감을 유도하고 웃음을 짓게 한다.

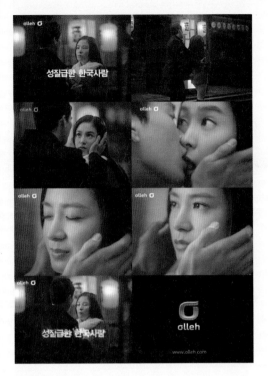

올레 TV 광고

드라마의 한 장면처럼 사탕을 물고 입맞추는 장면인데, 급하게 사탕을 깨물어 먹는 모습과 소리로 우스꽝스러운 분위기를 연출했다. 우리의 소위 '빨리빨리' 문화를 광고에 반영했다. 광고가 제시한 상황이 황당하고 유머러스하지만 누구든 서두르다 보면 일상에서 한번쯤 경험할 수 있는 일로 공감을 유도한다.

박카스 TV 광고

한국 경제의 급속한 발전 배경에는 산업 현장의 근로자와 기업 샐러리맨들의 노력이 있다. 광고에 표현된 것처럼 항상 야근과 업무 이후의 회식 등 격무를 감당하는 모습이 모두에게 그리 낯설지 않다. 회사를 몰래 빠져나와 피로 회복을 위해 간 사우나에서 우연히 상사를 만나는 황당한 상황이 공감과 즐거움을 유발한다. 누구나 겪을 수 있을 법한 상황에서 해학적 요소를 발견할 수 있다.

일상에 나타난 디자인유머

일상의 문화 그리고 유머

프랑스의 철학자 앙리 르페브르(Henry Lefebvre)는 현대 사회에서 일상생활의 중요성을 절감하고, 일상성과 현대성이라는 우리 사회 시대정신의 양측면으로 일상성에 대한 철학적 분석을 시도했다. 그에 따르면 일상성은 산업 사회의 특징이다. 산업 사회는 필연적으로 도시화를 초래하여 일상성의 장소는 도시이고, 산업 사회의 생산양식은 대량 생산이고, 그것의 생산품은 당연히 규격화된 제품이며, 수공업적 생산품과는 반대 개념으로 대량 소비가 이루어지고, 소비는 현대적 이데올로기라고 했다.[1]

일상성의 연구는 광고 분석과 직결된다. 사실 광고는 문학처럼 비유적 기능과 일상을 상상의 세계로 옮기는 능력을 가지고 있으며, 문학과 거리가 먼 일반 대중은 일상적으로 접하는 광고의 영상과 문구에서 문학적 심미의 체험을 하기도 한다. 현대의 광고가 가지고 있는 막강한 힘을 설명할 수 있는 예는 언어의 힘과 함께 무궁

무진하다. 하지만 광고의 역기능도 간과할 수준이 아니다. 특히 미디어의 다변화와 함께 무차별적으로 대중에게 전달되는 일상의 이미지는 자칫 대중에게 일상에서의 소외감을 가져오게 할 수도 있으며, 현대인에게 주된 스트레스 요인이 되고 있는 것이 사실이다. 여러 가지 선행 연구에서 유머 효과가 이러한 스트레스 요인을 최소화하고, 차별되는 디자인을 위한 아이디어 개발의 근거가 되며, 다양한 유형의 문화 상품의 성패에 결정적 요소가 된다고 밝혔다.

일상에 관한 사전적 의미는 '날마다' '평소' '반복되는 삶'으로 단순하다. 일상은 매일 되풀이되는 삶이므로 진기하고 특별한 사건의 개념과 거리가 멀다. 그러나 어떠한 사건도 일상의 바탕 없이는 일어나지 않는다. 여기에 일상이 갖는 이중적 성격이 있다. 왜냐하면 어떤 의미에서는 일상생활처럼 더 이상 피상적인 것이 없다. 그것은 반복적이고 진부하며 중요하지도 않은 사소한 것들이기 때문이다. 그러나 또 다른 의미에서 그것보다 더 이상 심오한 것도 없다. 그것은 실존이며, 결코 이론적으로 기재되지 않은 적나라한 삶이기 때문이다.

일상은 변해야 할 대상이지만 바꾸기 힘들다. 반복이란 되풀이되는 것이고 이는 매우 광범위한 의미이다. 현대인이 느끼는 대부분의 일상은 지치고 힘든, 단순하고 반복되는 삶이지만 그 이면은 실존으로서의 진지한 삶의 문제를 포괄하고 있다. 따라서 현대인에 대한 문제를 제기하

고 해결책을 제시하기 위해서는 단순하고 반복적인 삶을 고찰하여 실존에 의한 삶의 문제를 끌어내야 한다.

이 속에서 현대인은 자신의 실존과 진지한 삶의 문제를 망각하고 소외라는 상황을 접하게 된다. 반복되는 삶을 살아가면서 현대인이 겪는 소외는 일상의 풍요로운 인간성을 잃게 한다. 소외된 창조 의식을 수동적이고 불행한 의식으로 바꾼다. 따라서 일상에 대한 비판적 탐구는 인간성의 회복을 지향하는 휴머니즘과 연결되어 있다고 할 수 있다.[2]

이러한 맥락 속 일상에서 대중문화의 여러 특징을 살펴보면, 어떤 집단적 움직임에 무의식적 또는 의식적으로 동조하고 참여함으로써 형성되는 신드롬 문화가 있다. 명품에 열광하고 명품 소비에 빠져드는 명품 신드롬, 첨단 디지털 시대에 느끼는 아날로그에 대한 향수, 풍요의 시대 속에서 느끼는 지난 가난했던 시대에 대한 연민 등 옛것을 즐기는 복고 신드롬, 애완동물에 대한 관심과 사육이 폭발적으로 증가하고 있는 페트 신드롬 등이 있다.[3]

이러한 신드롬 문화는 현대 미디어의 변화에 따른 사이버 문화와 깊은 연관이 있다. 인터넷으로 대표되는 사이버 문화는 과거와 구분되는 현대의 가장 큰 변화라고 할 수 있고, 오늘날의 일상을 지배하는 문화 양상이라고 할 수 있다. 기술적으로 여러 커뮤니케이션 양식이 융합된 멀티미디어는 더욱 신속하고 편리한 의사소통, 정보 교환 그리고 정보 관리를 가능하게 했다.[4] 이러한 새로운 미디어로 일방적이었던 커뮤니케이션과 문화적 양상이 다변하기 시작했다. 예를 들면 광고를 비롯한 커뮤니케이션의 인터랙션이 중요해지고, UCC(user created contents)와 같이 일방적인 사용자가 적극적인 생산자로 나서는 새로운 문화가 탄생하게 된다. 이에 따라 여러 사람을 즐겁고 행복하게 하는 다양한 유형의 디자인유머를 발견할 수 있게 되었다.

일상 속의 디자인유머 창작 모티프[5]

일상성은 보잘 것 없는 지루한 임무나 반복되는 인간 관계나 사물과의 관계 등 범상한 인생의 반복이다. 그러나 이러한 일상성의 평이함 이면에는 다양한 국면의 창의성과 기쁨, 쾌락이 내재하고 있다. 위대한 과학적 이론이나 예술 작품도 일상에 근거를 두고 있는 것이다.

이와 같이 일상성의 세계는 우리가 생활하고 있는 환경으로서의 세계이다. 일상성과 현대성은 오늘날 우리 사회에 내재된 시대정신의 양면이라는 앙리 르페브르의 말과 같이 마치 동전의 앞뒷면처럼 개인의 일상성은 그가 속한 사회, 문화, 집단 등을 떠나서는 설명 할 수 없다. 일상에서 벗어난다는 것은 사회적 존재를 상실한다는 것을 의미하기 때문이다.[6] 따라서 르페브르의 일상의 연구는 소외의 탐구라고 할 수 있다. 일상의 연구 결과는 현대 기술 문명과 소비적 특성에 의해서 현대인을 계속 소외시키고 불만족 상태로 유도하고 있기 때문[7]이라고 했다.

이러한 현대성의 가장 큰 특징은 인간이 각종 유형의 상품 속에 살고 있다는 점인데, 상품과 상품을 소개하는 이미지는 광고라는 형식으로 거대한 미디어를 통해 소비자(수용자)에게 무차별적으로 전달된다. 르페브르는 광고가 우리 시대의 이데올로기이며 상부 구조라고 했으며, 광고는 단순한 상품 소개가 아니라 상품의 수사

(修辭)이며, 사회의식 그 자체라고 할 만큼 현대 사회와 광고를 비롯한 영상 이미지는 일상에서 분리할 수 없는 가장 중요한 요소라고 했다.[8] 이런 이유로 현대성은 곧 일상성이라고 할 수 있고, 일상에서 광고의 이미지는 매우 중요한 비중을 가지고 있다. 역으로 광고와 커뮤니케이션 디자이너를 비롯한 모든 영역의 디자이너가 디자인의 궁극적인 결과라고 할 수 있는 일상에서 창작의 모티프를 살펴보는 것은 큰 의미가 있다.

일상은 르페브르가 주장한 것처럼 현대성이 곧 일상성이므로 이데올로기를 전달하는 언어, 특히 현대의 가장 중요한 특징 중의 하나인 광고와 미디어의 영향을 무시할 수 없다. 이와 같은 맥락에서 현대의 반복되는 삶과 미디어를 통한 일상의 모습, 보통의 나날들을 자세하게 관찰함으로써 유머의 근저를 발견할 수 있다. 일상에 나타난 재미와 유머의 유형을 앞에서 언급한 부조화 이론, 우월성 이론, 각성 이론 등 유머에 관한 심리학적 반응에 관한 연구 결과를 참고하여 구분하면 다음과 같다.

일상에서 만나는 객관적 골계성의 발견

객관적 골계성이 인식되면 웃음이 유발될 수 있는데, 웃음의 본질은 악의와 밀접한 관련이 있으며,[9] 공격성이 내포되어 있다.[10] 즉 장 파울(Jean Paul)의 견해에 따르면 대상을 조롱하며 웃는 것은 대상 자체가 우스꽝스러운 것이 아니라 대상을 관찰하는 관찰자의 입장에서 우스꽝스럽게 보이는 것이다.[11] 재미있는 사실은 객관적으로 존재하는 것이 아니라 환상이나 생각으로 치환될 때 생성된다.[12]

사실 자연스럽게 생긴 불균형이나 특이함에 대해서는 웃음이 아니라 연민의 정이 일어나며, 대상 자체에 골계성이 있는 경우에 재미를 느낀다. 대상의 골계성에서 우월감을 느끼거나 만족될 경우에도 재미를 느낀다. 객관적 골계성을 가지고 있는 대상이나 이야기를 발견하거나 작가 또는 디자이너가 부여한 주관적 골계성이 수용자의 우월감을 자극한다. 이는 유머 반응 이론에서 부조화 이론이나 우월성 이론과 연계하여 설명된다.

사실 시각 분야에서는 부조화 이론과 우월성 이론이 동시에 적용되는 사례가 따로 발생하는 경우보다 많다. 부조화나 불합리한 상황을 인식하는 동시에 그 상황에서 자신을 분리하여 조소하듯 우월한 감정을 느낀다. 자신을 그 상황에 대입시키지 않고 즐기는 입장이 되는 것이다. 수많은 연극, 영화, 드라마, 애니메이션 그리고 만화 등이 이와 같은 재미의 메커니즘으로 사람들을 즐겁게 하고 있다.

일상의 반복적이고 사소한 것에 대한 이중 의미

되풀이되는 일상은 단순하게 반복되는 특성 때문에 진부함으로 간주되고, 우리에게 극히 사소한 영역에 지나지 않는다. 일상은 그 자체가 우연이고 즉흥적이지만 한편으로는 매우 자연스러워서 그것을 인식하기 전에 지나쳐 버리는 시간 또는 사건이기도 하다.

특별한 사건은 일상에 반대되는 개념이지만, 모든 사건은 일상의 범주 내에서 발생한다. 일상적인 삶을 영위하는 인간에게 있어서 일상의 세계란 인식할 수는 없어도 엄연히 존재함에도 불구하고 지나쳐 버리거나 의식 밖에 있는 것으로 생각되기 쉽다.[13] 이러한 일상을 관찰하여 다중 구조에 이중 의미를 부여해 재미의 모티프를 구하는 것이 중요하다.

사물의 일상적 기능으로부터의 일탈과 반전

현대 일상의 사물 대부분은 기획과 생산 단계에서 기능이 결정되고 효과적으로 수행할 수 있게 소비된다. 사용자는 자연스럽게 사물의 기능을 확인하게 되는데, 이때 그 기대와 예상이 반전되

면 사용자도 다른 반응을 보이게 된다. 사물은 생산으로 완성되는 것이 아니라 인간 생활의 일부로 존재하면서 그 역할과 기능을 수행함으로써 각각의 정체성을 가지게 되는데, 우연 또는 의도한 정체성의 변화로 사람들의 호기심과 지적 재미, 즐거움을 유발한다. 단 예견되는 결과에서 긍정적의 변화로 감정을 유도해야 재미와 웃음을 유발할 수 있다.

일상의 고조와 해소

칸트는 웃음을 '긴장된 기대가 갑작스럽게 무(無)로 바뀌는 것에서 유래한 격렬한 흥분'이라고 정의했다. 일상의 삶에는 다양한 형태의 긴장이 존재한다. 일반적인 위기를 인식하면서 고조되었던 긴장이 일순간 아무것도 아닌 것으로 이완될 때 재미를 느낄 수 있고 웃음이 유발된다.

기승전결 구조를 통한 스토리텔링에서, 가령 드라마를 보면 도입부에서 종결에 이르기까지 시청자는 긴장과 갈등을 축적하며, 그것의 해소를 통해 안도와 재미를 느끼게 된다. 시청자가 어느 정도 예측할 수 있는 결말로 이야기를 진행시키기도 하지만, 한편으로는 전혀 예측하지 못한 결말로 극의 재미를 만든다. 뜻밖의 결말은 당혹감과 함께 그동안 축적되었던 갈등과 긴장을 폭발시키듯이 해소하게 하여 강렬한 재미를 제공하기도 한다. 시각 분야에서는 스토리에 재

미 요소를 넣을 수도 있으며, 그래픽 이미지가 형성한 내러티브를 통해 재미를 줄 수도 있다.

일상의 공유 경험을 바탕으로 한 정서적 교감

공유 경험은 같은 문화적, 사회적, 역사적 맥락을 가진 동시대의 일상을 경험하면서 생긴 공동 경험으로 재미의 경험적 토대가 된다. 일상 속에서 누군가와 함께 웃는 경험의 바탕에는 공유 경험이 존재한다. 같은 경험으로 사람과 사람, 사물과 사물, 사물과 사람 사이에 정서적 교감이 유발되면 정신적 즐거움을 느끼게 된다.

공유 경험을 바탕으로 대화하다 보면, 집중력도 높아지고 재미도 느끼게 된다. 마찬가지로 다양한 문화콘텐츠에서 찾아낼 수 있는 공유 경험은 재미를 배가시킨다. 긴장과 긴장의 해소 논리와 같은 맥락으로, 미지의 세계와 같은 곳에서 자기 자신의 선경험을 인식하는 것만으로도 안심이 되며 재미를 느낄 수 있다. 자기 자신의 선경험을 바탕으로 한 새로운 경험이 재미를 느끼게 하는 것으로, 이때 어떠한 사실이나 이야기를 전달할 때 사실감 있게 재현하여 정서 일치 효과(mood concuruence effect)를 준다면 재미의 효과는 커지게 된다.

이것은 심리학에서 말하는 맥락 효과로 기분에 따라 기억이 달라지는 것을 말한다. 가령 행복할 당시에는 유쾌하고 즐거운 정보를 기억

하게 되고, 불행한 시기에는 불쾌한 정보를 더 기억하는 현상으로 상태 의존적 기억(state dependent memory)이라고 말하기도 한다. 이 또한 재미의 생산을 위하여 참고할 만한 개념 중 하나이다. 기억을 입력하는 순간과 비슷한 상황을 연출하여 의도한 기억을 효과적으로 이끌어 낸다면 재미의 결과를 의미 있게 창작할 수 있다.

〈오브젝티파이드〉 영화 포스터

게리 허스트위트(Gary Hustwit)의 〈오브젝티파이드〉는 2009년 3월 첫 상영 이후, 여러 영화제에서 소개되면서 일상의 물건을 디자인 관점에서 볼 수 있게 했다. 일상의 단순한 물건이 디자이너에 의해 생산되고, 판매되어 소비자가 사용하기까지 유통 구조와 디자인 관련한 다양한 생각을 보여 주는 창의적인 영화이다.

(c) www.danwade.com

인터넷 커뮤니케이션과 이모티콘

이모티콘은 이모틱 아이콘(emotic icon)의 준말로 사람의
표정을 문자로 표현한 것이다. 웃는 얼굴, 우는 얼굴 등
다양한 감정 표현이 가능하다. PC 통신이나 인터넷에서
주요한 전달 수단인 문자로 간단히 감정을 표현하기 위해
문장에 섞어 사용한다. 초기에는 웃는 표현이 많아서
스마일리(smilly)라고도 불렸으며, 서구에서는 :-)처럼
옆으로 눕힌 이모티콘을 많이 사용한다. 나라마다
즐겨 쓰는 형식에 약간씩 차이가 있는데 한국의 예는
다음과 같다.

(--;) 쑥스러움, 난처함, 당황함
(g--)g 권투
(‘_’)f(^.^) 쿡쿡, 나 좀 봐
(T_T)＼(^_^) 울지 마. 토닥토닥

구두의 표정

현관에 놓여 있는 구두의 끈을 활용하여 구두가 웃는 것
같은 모습을 연출했다. 일상에서 발견할 수 있는
다양한 이미지에서 이중 의미를 인식하거나 재미 요소를
발견할 수도 있고, 의도한 이중 의미의 부여로 재미를
생산하는 모티프를 얻을 수도 있다.

개구리 가족, 박영원, 2009

스페인 바르셀로나 동물원에서 우연히 마주친 개구리 복장의
가족 모습이 웃음을 자아낸다.

에펠탑의 여인, 박영원, 2009

에펠탑 앞 단상 위에 한 여인이 올라가 전시된 작품처럼
서 있다. 관광지에서 발견하게 되는 재미있는 풍경과
상황이 행인의 관심을 끈다.

전화 받는 검투사, 박영원, 2009

로마의 콜로세움 앞에는 관광객과 함께 사진을 찍어 주고
돈을 버는 검투사 복장의 사람들을 흔히 볼 수 있다.
검투사 복장의 한 사람이 휴대전화를 받고 있는 모습의
부조화가 재미있다.

뮤지엄 건립 현장의 가림막

〈모나리자의 미소〉 패러디로 시내 거리에 의외의 이미지를 던짐으로써 재미를 제공하며, 특히 나무 두 그루가 재미를 더한다. 각성과 각성의 해소 효과가 발생한다.

분예기, 정진아, 2004

매일 일상에서 만나는 사소한 것, 하찮은 것, 그냥 지나치는
것에 다른 의미를 부여하여 재미를 유발할 수 있다.
특히 대상 자체가 골계성을 가지고 있으며, 예상하지 못한
의외의 장소에 배치하여 맥락 효과를 줄 수도 있다.

정감화된 공간, 권인경, 2011

일상에서 흔히 보고 만날 수 있는 대상에서 공감이나
공유 경험이 다른 맥락으로 전해질 때 그 일상성이 재미의
원천이 될 수 있다. 주변에서 매일 볼 수 있는 건물 풍경을
세밀하게 표현했지만, 약간의 시각 요소의 변화로
현실보다 더 정감있는 즐거운 풍경으로 느껴진다.

종로1가 약도, 1978

1970년대 그 시절 추억과 함께 당시의 정서나 문화를
느낄 수 있다. 사람들이 특정한 시기나 지역의 고유한
정서와 문화를 공유했을 때 의미 작용한다는 점에서
버내큘러의 특징과 일치한다.

문화콘텐츠와 디자인유머

1. 박영원, 「시각문화 콘텐츠 분석에 관한 연구」,
 한국콘텐츠학회, 2012에서 발췌 정리함

2. Bryson, N., 'Michael Ann Holly and Keith Moxey',
 Visual Culture: Image and Interpretations, Hanover and
 London: Wesleyan University Press, 1994을 인용한
 엄묘섭, 「시각문화의 발전과 루키즘」, 문화와 사회 통권
 5권, 2008, 76쪽에서 인용함

3. 같은 글, 76-77쪽에서 인용함

4. 최수영, 「시각문화 속 미적 체험에 관한
 매체적 고찰」, Vol. 23, 한국초등미술교육학회,
 276쪽에서 인용함

5. 같은 글, 287쪽에서 인용함

6. 인문콘텐츠학회 저, 『문화콘텐츠 입문』, 북코리아,
 2006, 24쪽에서 인용함

7. 정창권 저, 『문화콘텐츠 스토리텔링』, 북코리아,
 2009, 17쪽에서 인용함

8. 김유리 저, 『문화콘텐츠 마케팅』, 한국문화사,
 2008, 4쪽에서 인용함

9. 조태남 저, 『문화콘텐츠와 스토리텔링』,
 경남대학교출판부, 2008, 9쪽에서 인용함

10. 문화콘텐츠진흥원

11. 최현실 저, 『문화산업과 스토리텔링』,
 다할미디어, 2008, 10, 17쪽에서 인용함

12. 같은 책, 10, 13쪽에서 인용함

13. 『문화콘텐츠와 스토리텔링』, 32쪽에서 인용함

14. 박영원, 「시각문화콘텐츠 분석에 관한 연구」,
 한국콘텐츠학회, 2012에서 발췌 정리함

15. 『문화콘텐츠 입문』, 307-308쪽에서 참조함

16. 「여가 경험의 변화 과정: 재미진화모형」,
 466쪽에서 참조함

17. 고욱·이인화·전봉관·강심호·전경란·배주영·
 한혜원·이정엽 저, 『디지털 스토리텔링』,
 황금가지, 2003, 64쪽에서 인용함

18. 김성훈·권동은, 「재미를 활용한 인터랙티브
 콘텐츠 연구」, 한국디자인문화학회지 Vol. 15, No. 1,
 한국디자인문화학회, 2009, 42-43쪽에서 참조함

19. 이숭녕·남광우·이응백 편, 『국어대사전』,
 1992에서 참조함

20. 한국문화콘텐츠진흥원,
 '2001 캐릭터산업계 동향조사', 2001에서 참조함

21. 한국문화콘텐츠진흥원 저, 『캐릭터 비즈니스』,
 커뮤니케이션북스, 2004, 22-24쪽에서 인용함

22. 조미라, 「애니메이션의 희극성 연구」,
 만화애니메이션연구 통권 제12호,
 한국만화애니메이션학회, 2007, 104쪽에서 인용함

23. 김철중, 「애니메이션 작품에 표현된 유머에 관한
 연구-슈렉에 나타난 반전을 중심으로」,
 만화애니메이션연구 vol. 1 no. 2,
 한국만화애니메이션학회, 2005,
 31-34쪽에서 참조함

24. 폴 웨스 저, 한창완 역, 『애니마톨로지』, 한울,
 2001, 91쪽에서 인용함

25. 「애니메이션의 희극성 연구」, 106쪽에서 참조함

26. 같은 글, 106쪽에서 참조함

광고 및 시각 커뮤니케이션과 디자인유머

1. 존 피스크 저, 강태완·김선남 역,
 『커뮤니케이션학이란 무엇인가』, 커뮤니케이션북스,
 2005, 19쪽에서 인용함

2. 윌리엄 아렌스 저, 리대용 외 역, 『현대광고론』,
 한국맥그로힐, 2002, 5-7쪽에서 인용함

3. 이재록·구혜경, 『재미(Fun)광고 효과에 관한
 실증적 연구』, 한국광고홍보학보 제9-3호,
 2007, 220쪽에서 인용함

4. 같은 글, 221쪽에서 인용함

5. 스티븐 헬러 저, 박영원 역, 『그래픽 위트』,
 국제, 1996에서 참조함

6. Batos, R., 'Ads that Irritate May Erode Trust
 in Advertised Brands', *Harvard Business Review*,
 Vol. 58, 1981, pp.138-140.을 인용한
 『그래픽 위트』, 33쪽에서 인용함

7. 박종렬 저, 『광고의 기본』, 하이미디어, 2006,
 26쪽에서 참조함

8. Sternthal, B. & Craig, C. S., 'Humor in Advertising',
 Journal of Marketing, 1973, pp. 12-18에서 인용함

9. Madden, T. J. & Weinberger, M. G.,
 'Humor in Advertising: A Practitioner View',
 Journal of Advertising Research, Vol. 24, 1984,
 p.24에서 인용함

10. Speck, P. S., 'On Humor and Humor
 in Advertising', Doctoral Dissertation,
 Texas Tech University, 1987, pp. 4-5에서 인용함

11. Lammers, B. & Leibowitz, L. & Seymour, G.
 & Hennessey, J., 'Humor and Cognitive Responses
 to Advertising Stimuli: A Trace Consolidation
 Approach', *Journal of Business Research*, 11, 1983,
 pp. 173-185에서 인용함

12. Duncan, C. P. & Nelson, J. E.,
 'Effect of Humor in A Radio Advertising Experiment',
 Journal of Advertising, Vol. 14, No. 2, 1985,
 pp.33-40에서 인용함

13. 박영원, 「시각적 유머의 생산과 의미 작용에 관한
 연구」, 홍익대학교 박사학위논문, 2001,
 1-3쪽에서 인용함

14. 광고 및 시각디자인 관련 유머 효과 연구:

첫째, 유머 광고와 비유머 광고의 비교로 유머와
커뮤니케이션 효과의 관계를 논증이 주를 이룬다.
구승회(2000), 김원태·장상근(2010), 김지호·
이영아·이희성·김재휘(2008), 성영신·김학진·
김운섭·김보경(2009), 이덕로·김태열(2009),
이종민·이동건(2005), 박영원(2000), 이철(1991),
이화자·김태호(1998), 임채형·이상빈·리대룡(1999),
장경숙·이상빈·리대룡(1997), 장호현·엄기서(2009),
진창현(2009), 천현숙(2008), 최동호(1999),
Broadbent(1981), Duncan & Nelson(1985),
Duncan, Nelson & Frontczak(1984), Gelb &
Pickett(1983), Geuens & Pelsmacker(2002), Madden
& Weinberger(1984), Scott, Klein & Bryant(1990),
Smith(1993), Speck(1990), Stewart & Furse(1986),
Weinberger & Spotts(1989), Zhang(1996)

둘째, 유머와 유머 광고 전체를 동일한 개념으로
일반화시키거나 광고 크리에이티브 콘셉트의 수준에서
유머 표현을 광고 카피 또는 헤드라인 위주로 메시지에
한정 시킨 연구가 제한적으로 이루어졌다.
강명옥·박경희(1998), 박영원(2002), 박희랑(2001),
윤여종(2008), 윤천탁(2007), 이지원·장순석(2001),
이화자(1998), Alden, Mukherjee & Hoyer(2000),
Chung & Zhao(2003), Unger(1995),
Weinberger & Spotts(1995)

셋째, 유머 광고를 더 정교하게 분석하는 측면에서
유머 광고의 표현 유형을 다양하게 제시하고 그에 따른
반응과 선도를 알아보거나, 유머 광고 유형의
실제 효과에 대한 연구가 이루어졌다.

박영봉·이희욱·하태길(2001), 박영원·임유상(2007), 박영진(2009), 박희랑(2001), 윤각·정미광·고영주(2004), 이화자·김태호(1998), 조현지·김욱영(2005), 하태길(2005), 하태길·박명호·이희욱(2007), 홍수정·박소영(2010), 홍영일(2010), 홍영일·박영원(2011), Alden, Hoyer, & Lee(1993), Lee & Lim(2008), Weinberger & Gulas(1992)

그 밖에 시각적 유머와 표현에 관한 연구 [박영원(1996, 2001, 2006), 조열·서윤정(2004), 황새봄·정보민(2007)], 디자인 아이디어와 디자인 유머 활용에 관한 연구[박영원(1999, 2000; 이한성, 2004)], 유머의 원리와 구조에 관한 연구[윤민철(2010)], 유머를 활용한 광고 스토리텔링 마케팅에 관한 연구 [엄기서(2009)], 일러스트레이션의 그래픽 유머에 관한 연구[김미라·이진호(2002)], 매체 변화에 따른 유머의 표현 기제에 관한 연구[권순희(2002)], 창의적 사고를 위한 패러디·엽기 유머에 관한 연구[문철(2002)], 타이포그래피 유머적 표현의 지각 성향과 효용성에 관한 연구[진경인·김지현(1999)] 등이 있다.

홍영일, 「유머를 활용한 광고 크리에이티브 표현이 소비자 태도에 미치는 영향」, 홍익대학교 박사학위논문, 1-2쪽에서 참조함

15. 롤랑 바르트 저, 김인식 역, 『이미지와 글쓰기』, 세계사, 1993, 78쪽에서 인용함

16. 같은 책, 94쪽에서 인용함

17. 같은 책, 97쪽에서 인용함

18. Merriam-Webster's Online Dictionary, 2007 http://merriamwebster.com/dictionery/typography

19. 김현식·홍동식, 「20세기 모던 타이포그래피에서 나타난 특성에 관한 연구」, 대한인간공학회 논문집, 대한인간공학회, 2008, 8-9쪽에서 인용함

20. 이관수 저, 『브랜드만들기』, 미래와 경영, 2003, 22-39쪽에서 인용함

21. 손일권 저, 『브랜드아이덴티티 100년 기업을 넘어서는 브랜드 커뮤니케이션 전략』, 경영정신, 2003, 191-193쪽에서 인용함

22. 안광호·이진용 저, 『브랜드의 힘을 읽는다』, 더난출판사, 2006, 68-83쪽에서 인용함

23. 네이버 캐스트 「매일의 디자인」 중 '20세기 디자인아이콘'의 김신의 글 일부(로고의 제작자, 제작연도, 제작동기 등)에서 참조함 http://navercast.naver.com

24. 네이버 캐스트 「20세기 디자인 아이콘: 로고, Lacoste, 1933」에서 참조함 http://navercast.naver.com/ contents.nhn?rid=101&contents_id=4362

환경 매체와 제품에 나타난 디자인유머

1. http://en.wikipedia.org/wiki/Ambient_media에서 참조함

2. 신정철·박영원, 「뱅크시 작품 특성에 근거한 앰비언트 광고 유형에 관한 연구」, NO. 37, 한국커뮤니케이션디자인협회, 2011, 91-102쪽에서 참조함

3. Himpe, T., Advertising is Dead: Long Live Advertising!, Thames & Hudson, 2006, p. 96에서 인용함

4. 강정원, 「제품에서 Fun감성이 유발되는 요인의 분석방법에 관한 연구」, 디자인학연구 통권 제53호 Vol. 16, No. 3, 2003, 223쪽에서 참조함

5. 이재록·구혜경, 「재미(Fun)광고 효과에 관한 실증적 연구」, 한국광고홍보학보 제9-3호, 2007, 220쪽에서 참조함

6. 「제품에서 Fun감성이 유발되는 요인의 분석방법에 관한 연구」, 230쪽에서 참조함

7. 김태경·류형곤경·김철수경·조현신, 「제품디자인에 있어서 재미(FUN)요소의 특성에 관한 연구」, 한국디자인학회 2003 봄 학술발표대회 논문집, 한국디자인학회, 2003, 80쪽에서 인용함

8. 같은 글, 80쪽에서 인용함

9. 같은 글, 80쪽에서 인용함

10. 같은 글, 81쪽에서 참조함

11. 오효정·최정건·김명석, 「제품디자인에 적용 가능한 의외성의 유형과 요소에 관한 연구」, 한국디자인학회 2009 봄 국제학술발표대회 논문집, 한국디자인학회, 2009. 128쪽에서 인용함

12. Jordan, P., *Designing Pleasable Product*, CRC Press, 1998을 인용한 「제품디자인에 적용 가능한 의외성의 유형과 요소에 관한 연구」, 128쪽에서 인용함

13. 같은 글, 129쪽에서 인용함

14. 같은 글, 128-129쪽에서 참조함

한국적 디자인유머

1. 탁선산 저, 『한국의 정체성』, 책세상, 1997, 103-114쪽에서 참조함

2. 한국문화교류연구원 편, 『해학과 우리』, 시공사, 1998, 150쪽에서 인용함

3. 김지원 저, 『해학과 풍자의 문학』, 문장사, 1983, 14쪽에서 인용함

4. 『해학과 우리』, 24-25쪽에서 참조함

5. 인간의 신앙이 만물유신관인 '애니미즘(Animism)'에 기원을 두고 있듯이 우리나라에서도 모든 사물에 신이 존재하는 것으로 믿고 생활과 연관 지어 왔다. 이것은 자연과의 일체감을 실존의식(實存意識)으로 받아들인 것이고 미술작품의 모티프로 등장하게 된 계기이기도 하다. 고대로부터 도깨비 같은 추상적 연상이나 동물을 의인화하여 표현한 그림들이 많이 나타난다. 또한 대부분의 동물이 친근한 대상으로 여겨져 인간의 표정을 담고 있는 듯한 해학미를 보여 주기도 한다.

6. 한옥은 우리 삶에 밀접한 연관성을 가지며 일상의 배경이 되기 때문에 중요하다. 한옥의 특징은 자연과의 어울림을 넘어 조화와 합일을 이루는 점인데, 이는 경직된 폐쇄를 거부하는 우리의 융합 문화를 잘 드러내고 있다.

7. Jackson, J. B., *Discovering the Vernacular Landscape*, Yale University Press, 1991, p. 149에서 인용함

8. 스티븐 헬러 저, 박영원 역, 『그래픽 위트』, 국제, 1996에서 참조함

9. 존 앨런 파울로스 저, 박영훈 역, 『수학 그리고 유머』, 경문사, 2003, 161쪽에서 인용함

10. '~적(的)'의 사전적 의미는 명사 뒤에 붙여서 '그러한 성질을 띤' '그런 상태를 이룬'을 의미한다. 따라서 '한국적'이라는 뜻은 '한국에 관한 모양' '한국다운 상태'로 정의할 수 있다.

11. Bishop, I. B., *Korea and Her Neighbours*, Yonsei University Press, 1970, pp. 78-79, 89, 94, 126을 인용한 박노자 저, 『우승열패의 신화』, 한겨레출판, 2007, 18쪽에서 인용함

12. 『우승열패의 신화』, 18쪽에서 인용함

13. 공부하는 자의 자세: 공부에 임하는 자들이
 "반드시 단정하게 손을 마주 잡고 반듯하게 앉아서
 공손히 책을 펴놓고 마음을 오로지하고 뜻을 모아
 정밀하게 생각하고, 오래 읽어 그 행할 일을 깊이
 생각하고…… 읽은 바를 마음으로 본받아야……"
 이이 저, 이민수 역, 『격몽요결』, 을유문화사,
 1991, 31쪽에서 참조함

14. 박상호 감독이 1963년에 만든 영화 〈또순이〉의
 주인공으로 함경도 출신 피난민 또순이는
 가난한 처지에 억척스럽게 노력하여 성공 열망을
 이루는 여인상으로 묘사되었다.

15. '성적 긴장과 유혹을 상실한 나이든 여자'로 여성은
 나이가 들었다고, 그리고 결혼했다는 이유만으로
 사회에서 여성도 남성도 아닌 '중성'으로 강제 규정된
 것과 같은 단어이다. 대부분의 여성학자들은
 이 같은 폄하의 원인을 숨 가쁜 근대화 과정에서
 찾는다. 산업화가 낳은 핵가족은 나와 내 가족만을
 챙기기에 급급한 모래알 같은 가족 군상을 낳았다.
 뻔뻔하고 무례할 만큼 왕성한 생활력을 지녀야
 겨우 살아남을 수 있는 경쟁체제에서 '아줌마'가
 생산되기 시작했다는 것이다.

 김윤덕 기자, 「그대이름은 여자(19) 제3의 성 아줌마」,
 경향신문, 1999. 8. 25 기사에서 참조함

16. 최상진 외, 「한국적 광고에 대한 심리적 체험연구」,
 한국심리학회, 1997, 38-55쪽에서 인용함

17. 같은 글, 201-214쪽에서 인용함

일상에 나타난 디자인유머

1. 앙리 르페브르 저, 박정자 역, 『현대세계의 일상성』,
 기파랑, 2006, 20쪽에서 인용함

2. 같은 책, 24-25쪽에서 인용함

3. 현택수 저, 『일상속의 대중문화 읽기』,
 고려대학교 출판부, 2005, 3-28쪽에서 참조함

4. 같은 책, 31쪽에서 인용함

5. 박영원, 「일상에 나타난 시각적 유머에 관한
 연구」(한국기호학회 발표논문, 2006. 12)에서
 발췌 정리함

6. 최종욱 저, 『일상에서의 철학』, 지와 사랑,
 2000, 171쪽에서 인용함

7. 미셸 마페졸리·앙리 르페브르 외 저,
 박재환·일상성·일상생활연구회 역,
 『일상생활의 사회학』, 한울아카데미, 1994,
 31쪽에서 참조함

8. 『현대세계의 일상성』, 24쪽에서 인용함

9. Warburton, T. L., 'Toward a Theory of Humor:
 an analysis of the verbal and nonverbal in POGO',
 Doctoral dissertation, University of denver, 1984,
 p. 25에서 인용함

10. Hobbes, T., Leviathan, New York: Collier,
 1962을 인용한
 'Toward a Theory of Humor: an analysis of
 the verbal and nonverbal in POGO',
 p. 25에서 인용함

11. 『웃음의 미학』, 244쪽에서 인용함

12. 같은 책, 246쪽에서 인용함

13. 최종욱 저, 『철학과 일상으로부터의 탈출』,
 국민대학교출판부, 1996, 52쪽에서 인용함

책을 마치면서

유머 감각이 뛰어난 사람과 만나면 즐겁다. 하지만 자기 위주의
일방적인 대화가 지속되면 상대방을 다소 피곤하게 한다. 상대방을
놀리거나 비하하여 웃음을 유발하려는 바람직하지 않은 경우도
많이 발생한다. 일상적인 그리고 개인적인 대화에서도 유머를 통하여
남들을 즐겁게 하는 것은 쉽지 않다. 하물며 대량 생산과 대량 소통을
전제로 한 디자인유머의 확실한 성공을 위해서는 감성적인 유머 감각은
물론 체계적인 논리와 정교한 계획을 통한 지적 노력이 필요하다.

1986년 저자의 석사학위 논문 「시각디자인에서의 비주얼 펀 효과에
관한 연구」를 시작으로, 스쿨오브아트인스티튜트오브시카고에서
1987년과 1988년 졸업 프로젝트의 하나로 수행한 '유머에 관한
시각적 진술(visual statement) 프로젝트'와 일리노이주립대학에서 수강한
'사인과 심벌(sign & symbol)' 수업은 지금까지 저자가 열정을 가지고
수행한 디자인유머 여정의 출발점이 되었다.

2001년에는 「시각적 유머의 생산과 의미 작용」이라는 논제로,
홍익대학교 박사과정에서 시각적 유머를 기호학 이론 중심으로
연구했다. 그 후 현재까지 주로 디자인유머에 관한 연구를
지속하고 있다. 그리고 한국연구재단의 인문저술 지원사업의
연구 지원으로 짧지 않은 디자인유머 여정의 종착역에 이르게 되었다.
많은 분들의 도움과 지원 없이는 여기까지 오지 못했을 것이다.

웃음을 연구한 학자 막스 이스트먼(Max Eastman)은 조크를 설명하려는
것보다 더 빨리 웃음을 죽이는 일은 없다고 했다. 웃음을 유발하는
유머를 연구하고 분석하는 일은 자주 웃음을 잃게 한다. 쉽지 않은
작업이었던 이 연구를 이제 마무리하려고 한다.

먼저 부모님께 감사의 말씀을 올린다. 홍익대학교 은사이신 박선의
교수님, 권명광 교수님, 최동신 교수님, 김복영 교수님,
스쿨오브아트인스티튜트오브시카고 대학원의 은사 존 그라이너(John
Greiner) 교수님, 앤 타일러(Ann Tyler) 교수님, 프랭크 디보즈(Frank Debose)
교수님, 홍익대학교 조형대학 교수님들, 리스디(RISD)의 프란츠 워너
(Franz Werner) 교수님, 중국 루쉰미술학원 순밍 교수님, 왕 이페이 교수님,
변청산 교수님, 케임브리지 대학교 한스 반 데 반(Hans Van De Van) 학장님,
마크 모리스(Mark Morris) 교수님, 마이클 신(Michael Shin) 교수님,
그리고 도쿄학예대학의 이수경 교수님에게 감사의 말씀을 드린다.

이 책에 작품 게재를 흔쾌히 허락해 주신 이성표, 김영수, 김영희, 신정철,
배진희, 박형근, 이에스더, 황중환, 이원석, 곽수연, 정진아, 권인경,
헹 스위 림, 후쿠다 시게오 등 여러 작가에게 감사의 말씀을 드린다.
백남준, 조영남, 이말년, 제프 쿤스, 마르셀로 슐츠, 폴 랜드 작가 등의
작품과 이 책에 인용한 디자인은 저자가 개인적으로 매우 좋아하는
작품들이고, 연구 목적의 인용이므로 작가님들이 널리 양해해 주기를
바라는 마음이다.

박신후 등 'A4로 웃기기'를 비롯한 과제를 게재할 수 있게 한
홍익대학교 조형대학 학생들과 졸업생, 대학원 석·박사 과정생들
그리고 TA 박준용, 유재상 군에게도 고마움을 전한다.

영어와 관련하여 항상 밝은 얼굴로 조언을 아끼지 않은 홍익대학교
카렌 라이더(Karen Ryder) 교수님, 컴퓨터와 관련해 조언해 준
전찬웅 선생, 인쇄와 관련해 조언해 준 박종문 선생에게 감사드린다.
한국연구재단과 안그라픽스 출판사, 그리고 일일이 거명 못한
고마운 분들에게도 감사!

끝으로 항상 옆에서 변함없이 응원해 준 동료 디자이너이자
사랑하는 아내 김수영, 귀여운 다빈이와 함께 이 보람을 나누고 싶다.
이 책이 재미와 정신적인 즐거움 그리고 웃음을 선사하고자 하는
디자이너들에게 작은 도움이 되었으면 좋겠다.

우리 집 서재에서 책 출간을 자축하며,
그리고 다른 여정을 준비하며…….

박영원

관련 용어

거트루드 스타인 Gertrude Stein, 1874-1946

미국의 여류 시인이자 소설가로, 헤밍웨이와 같은 문학가뿐
아니라 앙리 마티스, 파블로 피카소 등 여러 예술가와
교류하면서 작품에 과감한 실험과 기발한 문체의 창작을
시도했다. 또한 문학에서 나타나는 음악적 효과를 중요시한
다다이스트로 평가되기도 한다.

기욤 아폴리네르 Guilaume Apollinaire, 1880-1918

20세기 초 프랑스 시인이자 입체파 화가이기도 한
기욤 아폴리네르는 시작(詩作)에서 타이포그래피의
기교로 시각적 효과를 시도한 선구자 역할을 했다.
특히 아폴리네르는 피카소와 친밀한 관계를 유지하면서
입체파 회화 및 문학의 원리를 정립했고, 자신의 저서
『칼리그람(Calligrammes)』를 통해 회화적 타이포그래피를
전개했다. 아폴리네르는 입체파의 관념적 형상화,
콜라주 기법, 동시적 표현과 미래파의 미래주의 선언의
영향으로, 과거 실증주의적이고 단선적인 전통 논리를
벗어나 상징적인 '회화적 타이포그래피'의 기틀을
마련하게 되었다.

이현영·김지현, 「기욤 아폴리네르와 필리포 마리네티의
타이포그래피」, 디자인학연구 vol. 25, 한국디자인학회,
1998, 108-109쪽

단순생략화와 형태보완화 leveing & shaping

사람은 순간적으로 대상을 쳐다보거나 모호한 이미지를
판단할 때 자기 자신의 욕구나 감정이 이입되어 무의식중에
자의적으로 의미를 붙여서 받아들인다는 논리이다. 이때
어떤 부분은 생략하고, 특징은 한층 강조하거나 보완하게
된다. 즉 생략과 보완의 작용을 하는 것이다.

데페이즈망 dépaysement, 낯설게 하기 또는 고립 기법

대표적인 초현실주의 표현 기법인 데페이즈망은 일상의
평이한 사물을 전혀 다른 맥락의 배경이나 장소에
배치함으로써 보는 이들이 심리적 충격이나 유희성으로
짐작된 무의식피 신비감을 경험하게 한다. '추방하는
것'이라는 의미로, 사물을 일상적인 맥락이 아닌 곳으로
추방하듯이 배치하여, 이상하고 기괴한 대상체(사물)의
관계를 만든다. 즉 낯설고 비논리적인 상황의 연출을
의미한다.

디지털 컨버전스 digital convergence

'컨버전스'의 본래 뜻은 '융합'으로, 디지털 컨버전스는
하나의 기기와 서비스에 모든 정보 통신 기술을 묶은
새로운 형태의 융합 상품을 말한다. 이러한 현상은
크게 유선과 무선의 통합, 통신과 방송의 융합, 온라인과
오프라인의 결합이라는 세 가지 형식으로 압축된다.
유·무선 통합의 대표적인 예로는 휴대폰을 들 수 있다.
휴대폰은 이동전화의 기능은 물론, 디지털 카메라와
MP3, 게임, 방송 시청, 금융 업무의 기능을 한데 갖추는
등 끊임없이 진화하고 있다. 또 유선의 광대역성과 무선의
이동성을 겸비한 와이브로(WiBro)는 디지털 컨버전스의
백미라고 할 수 있다. 통신과 방송 융합의 대표적인 예로는
DMB를 들 수 있다. DMB의 실현으로 휴대폰, PDA나
차량용 리시버를 통하여 이동하면서도 다채널 멀티미디어
방송을 볼 수 있게 되었다. 온라인과 오프라인의 결합도
인터넷이 생활화되면서 자연발생적으로 생겨나고 있다.
이러한 결합 현상은 인터넷 매장과 방송통신 구매,
웹진 등 양방향이 가능한 산업의 모든 분야에서
활발하게 나타난다.

네이버 백과사전,
'디지털 컨버전스(digital convergence)'에서 참조

로만 야콥슨 Roman Jakobson, 1896-1982

러시아 태생의 언어학자이자 기호학자로, 1928년 체코슬로바키아로 망명했다. 이른바 프라하 언어학파를 구성하고 활동하다가 제2차 세계대전 초반에 미국으로 이주하여 현대 언어학과 기호학 이론의 형성에 커다란 영향을 미쳤다. 야콥슨의 미국 이주는 섀넌과 위버(Shannon & Weaver)의 수학적 커뮤니케이션 이론과 퍼스의 기호학을 접하기 위한 것이었기 때문에 유럽의 언어학적 구조주의(linguistic structuralism)와 퍼스의 미국 기호학이 만날 수 있는 계기가 되었다고 할 수 있다.

리버스 법칙 rebus principle

그림, 기호, 문자 등을 맞추어 어구를 만들며, 그림, 글자를 조합한 수수께끼 그림이다.

린위탕 林語堂, 1895-1976

중국의 소설가, 수필가, 언어학자로, 중국 고전을 세계에 소개하고, 서양과 비교문화론적 비평글을 많이 남기기도 했다. 아래는 자신의 저서에서 밝힌 것으로, '유머'라는 서양 개념을 자국에 소개하기 위해 고민한 학자의 흔적이다.

"유머가 뭐하는 물건이냐에 대하여 여기서는 다소 신비감을 남겨놓고 별도로 그 묘미를 얘기하도록 해주었으면 한다."라고 했었다. 최근 이 말이 점점 사람들에게 인용되는 바람에, 나로서는 너무 성급하게 몇 마디 신비롭고 기이한 표현으로 이 새로운 이름을 소개한 것 같아 독자들에게 미안하고, 특히 '유머'에 대해서도 미안한 마음을 갖지 않을 수 없었다.

내가 그렇게 신비하고도 이상하게 소개한 것은, 원래 유머라는 것이 어디서부터 말을 끄집어낼 수 있는 것이 아니어서, 분명히 말하지 못할 바에는 차라리 말하지 않는 것이 나을 것이라 생각했기 때문이다. 그래서 "이 말이 무슨 말인지 알 만한 사람은 척 보면 알겠지만, 모르는 사람은 백 번을 들여다봐도 무슨 소리인지 모를 것이다."라고 했던 것인데, 지금도 나는 이 말을 믿고 있으며, 아울러 따로 '그 묘미를 파헤치겠다.' 한 말도 믿는다. 정식으로

서양의 무슨 유머를 '유머설'이니 '유머론'이니 해봤자 독자들은 분명 그것이 옳은 방법이라 생각하지 않을 것이고, 또 나 자신도 번거로움을 견딜 수 없을 것 같다. 게다가 유머를 지나치게 무겁게 소개하는 것은 재미를 모르는 일이 될 것이다.

임어당(린위탕) 저, 김영수 역, 『유머와 인생』, 아이필드, 2003, 17-18쪽

목적 분류학

목적 분류학은 목적에 관한 분류학을 의미한다. 가령 교육의 사회적 목적에 관한 분류는 교육의 사회적 목적에 관한 가치 판단을 위해서도, 교육 연구를 위해서도 중요하다. 분류학은 하위 유목과 상위 유목들 간의 논리적 체계이다. 이러한 논리적 분류 방법은 일정한 규칙(또는 준거)을 따라야 하며 적어도 이 규칙의 근사치에 접근할 수 있어야 한다. 따라야 할 규칙에 관해서 논리학자들 사이에 다양한 견해가 있지만 크게 다음 네 가지 사항으로 의견이 일치한다.

첫째, 분류의 각 단계에는 오직 한 가지의 분류 원칙이 적용되어야 한다.

둘째, 유목들 간에는 논리적으로 상호 배타적(자폐적 또는 한정적)이어야 한다.

셋째, 모든 논의들은 분류 유목 중의 어느 한 유목으로 분류될 수 있도록 포괄적이어야 한다.

넷째, 한 분류 유목 내에서 하위 유목으로 분류할 때는 그 유목 분류의 기본 원칙이 계속 적용되어야 한다.

R.L. 데어 저, 이종각 역, 『학교 교육의 사회적 목적분류학』, 문음사, 1990, 127쪽

문채 文彩

수사학에서의 문채(figure)는 문체(style)의 표현 수단이다.
문채에 관한 가장 확실하고 포괄적인 정의는 일차적 표현에
일탈이나 변형을 가하는 기술이라는 것이다. 문채의 가치는
현상의 다양성을 설명하는 난순한 원리를 세공하는 데 있다.
이러한 문채는 두 가지 성격을 지닌다. 첫째, 설명을 위해
반드시 필요한 것은 아니라는 점에서 문채는 자유롭다.
예컨대 프랑스어는 의문문에서 문법상 반드시 지켜야 하는
도치와 반드시 지킬 필요 없는 전치법이라는 수사학적
도치를 구분한다. 둘째, 문채는 약호화될 수 있다.
각각의 문채는 하나의 구조를 이루기 때문에 은유, 과장,
비유 등으로 구분하고 다른 내용으로 옮길 수 있다.

올리비에 르불 저, 박인철 역,『수사학』, 한길사,
1997, 51-53쪽에서 참조

미래주의 Futurism

미래주의는 과거 이탈리아가 사회 구조와 현대화 사이에서
사회·정치적으로 갈등하던 시기에 등장했다.
1909년 프랑스 신문《르 피가로(Le Figaro)》표지에
필리포 마리네티가 테크놀로지, 속도, 역동성, 전쟁 등을
찬양하는 내용을 실으면서 가장 시끄럽고 공격적이었던
아방가르드 미술 운동인 미래주의가 알려지기 시작했다.
보초니, 발라, 세베레니, 카라, 루솔로를 포함한 미래주의
화가들은 '예술+행동+삶=미래주의'라는 내용을 기반으로
이 미술 양식을 이끌었다. 앙리 베르그송의 철학에서
영향을 받아 모든 것의 원천은 역동성이라고 보았다.

DK편집부 저, 김숙 외 역,『동굴벽화에서 뉴 미디어까지,
세계미술의 역사』, 시공사, 2009, 428쪽에서 참조

반사적 웃음

자연스러운 웃음은 얼굴 근육 15개의 형태 수축과
호흡 변화를 일으킨다. 문명화된 인간의 웃음과 미소는
때때로 관습적일 수도 있고, 자연적 반사 행동이 아니라
의도된 것일 때도 있다. 웃음에 어떤 명백한 생물학적
특징은 없으나 긴장을 해소시키는 것은 사실이다.

무릎의 슬개골에 가벼운 충격을 주면 앞으로 발이
차올려지듯이 유머와 웃음도 자극과 반응의 관계로,
정신적 기능이 필요 없는 생리적인 영역에 있다.

부재

사전적 의미는 '그곳에 있지 아니함' '없음'이다. 부재는
중요한 부분에 대한 직접적인 언급을 피하는 것이 특징이다.
이는 퍼즐로 호기심을 유발할 수 있게 하고, 부재하는 것의
존재 필요성을 강조할 수 있고, 중요하지만 드러나지 않은
의미를 수용자가 스스로 발견할 수 있는 여지를 마련해 준다.

박영원,「광고 크리에이티브로서의 '부재(absence)'의
의미 작용에 관한 연구」, 조형예술학연구 제4호,
한국조형예술학회, 2002, 6-8쪽

비주얼 스캔들 visual scandal

프랑스의 그래픽디자이너 레이몽 사비냑은 상품이나
동물을 의인화하여 상품 포스터 또는 논커미션드
포스터(non-commissioned poster)를 제작했다.
기발한 조합으로 실존하지 않는 이미지의 유머러스하고
친근한 작품은 1950년대 전후 미국과 유럽에 크게
유행했다. 샤비냑은 이런 자신의 작품을 비주얼 스캔들로
명명했다. 비주얼 스캔들은 첫째, 크기를 조작해서
주변 물체 또는 상황에 맞는 상식적인 관계와 비례에
변화를 만든다. 둘째, 시각적 항상성을 벗어난 형태를
이용하여 과거의 친숙한 시각적 경험 폭에서 벗어나
형태를 의도적으로 변형, 왜곡, 조작, 조합한다.
셋째, 공간을 이용한 방법으로, 익숙한 2차원 또는
3차원 공간에서 모순된 공간을 창작한다. 초현실적
착시 효과나 형태 왜곡을 통한 시각적 환상(visual illusion)
표현도 여기에 해당된다. 넷째, 규모를 이용하는 방법으로,
과거부터 축적된 인간의 정상적인 시각 체험 범위를 넘어,
의도적으로 대상의 숫자를 늘리거나 비례를 비정상적으로
조절하여 경이감을 주는 것이다. 다섯째, 색채를 조절하는
방법으로, 일반적인 시각 체험을 초월한 파격적인
색채 표현으로 재미와 강한 인상을 줄 수 있다.

상호 텍스트성

포스트모더니즘의 가장 핵심적인 요소 가운데 하나로, 어느 한 텍스트가 다른 텍스트와 맺는 상호 관계를 의미하는데, 주어진 텍스트 내에서 다른 텍스트를 인용하거나 언급하는 형태로 드러나는 경우를 일컫는다.

슬랩스틱 slapstick

'엉덩이를 때리는 막대기'라는 뜻의 이 말이 어떻게 해서 모든 우스꽝스러운 행위를 통칭하게 되었는가는 분명히 밝혀진 바 없다. 다만 엉덩이를 때리는 행위로써 무성영화 코미디의 멍청하고 열등한 주인공에게 행해지는 모든 우스꽝스러운 가학을 환유했을 것이라고 쉽게 짐작할 수 있다.

이선웅 저, 『TV 코미디 프로그램의 유머분석』, 어문학, 한국어문학회, 2005에서 참조

실험 experiment

예술이나 디자인 영역에서 실험의 개념은 심미적인 창작과 연관된다. 수많은 자연 법칙을 증명하려는 태도의 과학적 실험이나 태도와는 차이가 있으며, 일반적인 전통이나 관습을 뛰어넘는 새로운 관점이나 방법을 모색하려는 창의적 실천이다.

알레고리 allegory

알레고리의 어원은 그리스어로 '다른(allos)'과 '말하기(agoreuo)'가 합해진 '알레고리아(allegoria)'라는 단어이다. '다른 것으로 말하기'라는 의미의 수사법 명칭이다. 알레고리아는 전달하고자 하는 의미를 그대로 전달하지 않고 다른 것에 빗대어 전달하는 수사법이다. 가령 이솝우화처럼 인간의 여러 가지 속성을 동물에 빗대어 이야기로 표현하는 방식이다.

앙리 베르그송 Henri Bergson, 1859-1941

프랑스의 철학자로, 콜레주드프랑스(Collège de France)의 교수를 역임하였다. 프랑스 유심론(唯心論)의 전통을 계승하면서도 다윈의 진화론에 영향을 받아 생명의 창조적 진화를 주장하였다. 그의 학설은 철학, 문학, 예술에 큰 영향을 주었다. 1927년 노벨 문학상을 수상하였으며, 1930년 프랑스 최고 훈장인 레종도뇌르 대십자 훈장을 수여받았다. 희극적인 것과 웃음의 성격을 사회적 맥락에서 설명하는 『웃음』이라는 책을 쓰기도 했다.

앰비언트 ambient

앰비언트라는 단어의 사전적 정의는 '온통 둘러싸고 있는(something that surrounds, on all side)'이다. 광고 용어로서의 앰비언트 미디어는 '소비자의 생활 환경에 깊이 파고드는 비전형적인 광고 형태'를 말한다. 이러한 광고 형태는 전통적으로 유연하고 탄력적으로 소비자와 직접 만난다. 특히 옥외 광고로서의 앰비언트 광고 분야는 오늘날 매우 효과적인 방법으로 부각되고 있다. 소비자들의 외부 활동 시간의 증가, 라이프 스타일의 변화, 소비 접점에서의 커뮤니케이션 수요 증가 등, 소비자들이 적극적 참여와 경험을 즐기게 되면서 더욱 주목을 받고 있다.

앱솔루트 보드카 광고 시리즈

광고 대행사 TBWA가 제작한 스웨덴산 앱솔루트 보드카 광고 시리즈는 1981년 미국에서 광고를 시작할 당시 2만 상자가 팔렸으나, 1994년에는 300만 상자의 매출을 보이며 무려 1만 4,900퍼센트의 신장률을 기록하는 대성공을 거두었다. 그뿐만 아니라 광고에 디자인된 이미지 자체가 대중적 인기를 누렸다. '결코 변하지 않으면서 늘 변하는 캠페인(Never-changing/Always-changing)'을 펼쳐온 앱솔루트 보드카의 광고는 상품의 아이콘에 이중 의미를 부여하여 변화를 주었다. 하지만 한편으로는 다양한 변화와 함께 앱솔루트 보드카의 매력적인 정체성을 유지하면서 반복과 중복으로 소비자에게 정신적 즐거움을 선사했다.

에밀 루더 Emil Ruder, 1914-1970

스위스 타이포그래퍼 특유의 작업은 소위 스위스 스타일을 대표한다. 활자만을 활용하여 역동적인 원근법을 구현한 타이포그래피 실험은 당시 획기적인 작업이었다.

이항대립 二項對立

이항대립이란 서로 상쇄될 수 없는 역관계, 즉 상호 배타적인 계열의 쌍을 말하며, 이항대립주의란 어떤 기호의 의미와 그것에 대립하는 다른 기호의 의미에 의해서 결정된다는 이론이다.

김경용 저, 『기호학이란 무엇인가』, 민음사, 1994, 323쪽

장 폴 Jean Paul, 1763-1825

『미학입문 Vorschule der Ästhetik』의 저자로, 이 책에서 희극적인 것을 정의하려고 시도했다. 유머러스한 시학, 유머와 위트를 다루었다. 장 파울이 생존했던 시기의 독일은 주관적 관념주의가 풍미했던 시기로, 이 같은 관점에서 보면 객관적인 코믹이나 희극적인 것은 존재할 수 없다. 장 파울 역시 『미학입문』에서 웃음 혹은 희극적인 것의 주관적 논거를 제시하기 위해, 기존의 웃음 이론을 비판했다.

류종영 저, 『웃음의 미학』, 유로, 2005, 240쪽에서 참조

절충주의 eclecticism

범주와 장르를 혼합하는 절충주의는 포스트모더니즘을 특징짓는 가장 중요한 요소로, 1970년 포스트모더니즘의 확대와 함께 기존의 예술·문화 영역에 영향을 미쳤으며, 민주적이고 자유분방한 혼성 양식을 등장시켰다. 고급과 저급, 과거와 현재, 동양과 서양 등 대립하는 요소를 절충시킴으로써 상반된 미적 가치가 합쳐진 새로운 사상과 가치가 공존하는 주류를 이루어 새로운 미적 개념을 제시했다.

박남성, 「현대 직물디자인에 나타난 절충주의적 경향과 특징」, 디자인학연구 제19권 제1호 통권63호, 한국디자인학회, 2006, 306쪽

존 하트필드 John Heartfield, 1891-1968

독일 태생의 다다이스트로, 독일의 호전적 애국주의에 대항해 이름을 헬무트 헤르츠펠데에서 영어식 이름인 존 하트필드로 바꿨다. 그는 나치 독일을 풍자하고 비판하기 위해서 포토몽타주 기법을 사용했고, 이미지의 모호함을 극복하기 위하여 텍스트를 삽입했다.

찰스 모리스 Charles W. Morris, 1901-1978

미국의 철학자로, 논리 실증주의와 실용주의의 종합을 위하여 연구했다. 기호학적 시각에서 동양 사상을 포함한 세계의 대사상의 유형 분류를 꾀했다. 즉 통사론, 의미론, 실용론의 셋으로 나누는 기호학의 삼분법을 제창했다.

초현실주의 surrealism

다다의 직접적인 계승자로 초현실주의가 등장했다. 1920-30년 사이에 유럽과 미국에서 널리 유행한 초현실주의는 원래 문학에서 출발한 예술 사조이며, 그 대부로 시인 앙드레 브르통(André Breton)를 들 수 있다. 초현실주의는 프로이트의 자유연상법과 꿈의 분석에 기저를 두고 있기 때문에 시인과 화가들은 무의식의 이미지를 자극하기 위한 자동기술법(의식적인 통제를 거치지 않은 창조 행위)을 실험했다. 현실 이상의 것을 추구한다는 의미의 초현실주의는 논리가 미치지 못하는 영역의 숨겨진 진실을 표현하고자 고의적으로 비이성적이고 이상한 것들을 다루었다. 초현실주의에는 두 가지 형태가 있다. 하나는 스페인 화가 후안 미로와 독일 화가 막스 에른스트가 사용한 방법으로, 의식의 통제에서 벗어나 즉흥적인 화법을 실험하는 것이다. 다른 하나는 스페인의 살바도르 달리와 벨기에의 르네 마그리트가 실험한 방식으로, 주도면밀한 사실주의 기법으로 상식에 도전하는 몽환적인 장면을 창조하는 것이었다.

캘리그래피 calligraphy

'kallos(beautiful)+graphy'의 합성어로, 일반적으로 손으로 쓴 아름다운 글자를 의미한다. 서양에서는 다양한 기능의 펜으로 글자를 장식하는 것을 뜻하고, 중국이나 일본을 포함한 한자 문화권에서는 주로 붓으로 글을 쓰는 서예, 서도를 의미한다. 현재의 디지털 환경에서 하나의 유행처럼 선호되고 있으며, 캘리그래피를 활용한 디자인이 늘어나고 있는 추세이다. 컴퓨터용 서체로도 붓이나 펜글씨 느낌의 서체가 개발되고 있다.

커뮤니케이션 communication

공유를 의미하는 라틴어인 'communis(공유)'와 'communicare(공통성을 이룩한다 또는 나누어 갖는다)'에서 유래된 커뮤니케이션은 '공동(commom)' 또는 '공유 (sharing)'라는 기본적인 의미를 갖는다. 즉 '공통의 것을 갖게 한다(to make common)'라고 할 수 있다. 하나 또는 둘 이상의 생물체가 다른 생물체(들)와 지식, 정보, 의견, 의도, 느낌, 신념, 감정 등을 공유하는 행동이라고도 한다.

존 피스크 저, 강태완·김선남 역, 『커뮤니케이션학이란 무엇인가』, 커뮤니케이션북스, 2005, 19쪽

콜라주 collage

1912년과 1913년경 입체파 화가 브라크와 피카소 등이 유화 작업에 다양한 인쇄물을 부착하여 작업을 완성했다. 이러한 기법을 풀로 붙인다는 의미로 '파피에 콜레(papier collé)'라고 명명했다. 이는 화면의 효과를 강조하기 위해 활용되었으며 다다이즘 이후에는 인쇄물뿐 아니라 각종 입체물에도 활용되었다. 오브제 성격의 특징이 보는 이로 하여금 이미지의 다양한 연쇄 반응을 불러 일으켰다. 이런 반응을 의도하면서 사회 부조리를 고발하고 풍자하는 것이 가능했다. 훗날 포토몽타주 기법이 태동하는 계기가 된다.

키네틱 타이포그래피 Kinetic Typography

'키네틱'이라는 용어는 조형 요소에 동적인 변화를 주어 새로운 의미를 내포한 결과물을 창작한 키네틱 아트에서 유래했다. '키네틱'은 움직임과 밀접하게 관련된 용어이지만 움직임을 넘어 그 이상의 의미를 포함하고 있다. 실험적 미래주의자들과 구성주의 예술가들에 의해서 그 개념이 정립되었다. 1950년대 키네틱 아트를 통해 오늘날의 키네틱 타이포그래피에 본격적으로 도입되면서, 키네틱 타이포그래피 표현에 새로운 가능성을 열어 주었다.

패러디와 패스티쉬 parody & pastiche

패러디는 기존의 작품이나 텍스트를 새로운 콘셉트로 실현하거나 기존의 텍스트를 비판 또는 풍자하는 의도로 차용하는 것이다. 반면 패스티쉬는 특정 의도 없이 우연의 논리에 우선한다. 기존 텍스트를 비판하거나 풍자하기 위한 것이 아니라 무작위로 조합된다.

펀치라인 punchline

농담에서 결정적으로 웃음을 유발하는 핵심 부분을 말한다.

포토몽타주 photo montage

아리스토텔레스는 『시학 Poetics』에서 연극을 비롯한 모든 예술 창작의 근원이 '구성'에 있다고 주장했다. 이런 맥락으로 몽타주는 여러 유형의 시각 예술 창작에서 중요한 기법이 될 수 있다.

원래 '몽타주'라는 용어는 프랑스어의 동사 'monter'의 명사형으로, '본질적으로 다른 요소들이 통합되어 하나의 전체 상을 형성하거나 그렇게 여겨지는 결합'을 의미한다. 그런데 몽타주는 다다이즘의 회화, 영화 편집 기술, 파편화된 내러티브 문학, 다중 노출 사진이나 사진의 조합 등 제작 원리를 뜻하는 용어로 사용되었다. 포토몽타주는 1839년 사진 발명 이후, 주로 회화 영역에서 시도된 사진 이미지의 합성을 통한 새로운 시각의 작업을 의미한다.

BTL 광고와 ATL 광고

『Below-the-line promotion』의 저자 존 윌름셔스트
(John Wilmshurst)의 말에 따르면, 광고 회사가
클라이언트에게 발행하는 청구서상에서 미디어사로부터
받는 커미션이 포함되느냐의 기준으로, 커미션이 있는
부분을 청구서 윗부분에 기재하고 'Above The Line'이라
칭했으며, 커미션 없이 서비스 비용만 받는 부분을
그 아래에 'Below The Line'으로 구분하여 사용하던 것이
ATL과 BTL의 기원이 되었다고 한다.

4대 매체 TV, 신문, 라디오, 잡지와 인터넷, 케이블 TV등의
매스미디어 위주의 ATL과 대조하여 비매스미디어(이벤트,
SP, PR 등)와 비미디어(딜러, 판매원 등)를 활용하는
모든 브랜드 커뮤니케이션 활동이 BTL에 속한다.
ATL 광고는 주로 소비자에게 브랜드를 알리고 긍정적인
이미지를 전달하는 등의 인지적인 측면에 소구하는 반면
BTL 광고는 고객과 직접 마주하고 관계와 체험을 전달하여
직접적인 커뮤니케이션과 구매 유발 효과를 발휘하는
수단이 된다.

관련 용어에서는 본문에서 상세히 다루지 못한
유머 및 디자인유머의 관련 용어를 정리했습니다.

도판목록

이 책에 수록된 도판 자료는 독자의 이해를 돕기 위해
저자가 직접 촬영하거나 수집한 것으로, 일부는 참고 자료나
서적에서 얻은 도판입니다. 모든 도판의 사용에 대해
제작자와 지적 재산권 소유자에게 허락을 얻어야 하나,
연락이 되지 않거나 저작권자가 불명확하여 확인받지 못한
도판도 있습니다. 해당 도판은 지속적으로 저작권자
확인을 위해 노력하여 추후 반영하겠습니다.